劉忠國 著

中國藝術研究叢書第一輯
9

中國古代隱士與山水畫

蘭臺出版社

中國學術研究叢書系列
總編纂　党明放

中國藝術研究叢書第一輯

陳雪華　易存國　柏紅秀　賀萬里　張　耀
張文利　李浪濤　黃　強　劉忠國　羅加嶺

《中國學術研究叢書》出版總序

党明放

　　國學，初指國立學校，明置中都國子學，掌國學諸生訓導政令。後改稱中都國子監，國子監設禮、樂、律、射、御、書、數等教學科目。

　　國學，廣義指中國歷代的文化傳承和學術記載，狹義指以儒學為主的中國傳統學說，根據文獻內容屬性，國學分經、史、子、集四類，各有義理之學、考據之學及辭章之學。

　　國學是以先秦經典及諸子百家為根基，涵蓋了兩漢經學、魏晉玄學、隋唐佛學、宋明理學、明清實學和同時期的先秦詩賦、漢賦、六朝駢文、唐詩宋詞元曲與明清小說等一脈特有而完整的文化學術體系，並存各派學說。

　　學術，指系統而專門的學問，是對客觀事物及其規律的學科化。學問，學識和問難，《周易》：「君子學以聚之，問以辯之。」而自成系統的觀點、主張和理論，即為學說，章炳麟《文略》：「學說以啟人思，文辭以增人感。」無論是學術、學問、學說，皆建立在以文化為主體之上。

　　「文化」一詞源於拉丁文 Colere，本義開發、開化。最早將其作為專門術語加以運用的是英國文化人類學創始人愛德華・泰勒（Edward. B. Tylor 1832—1917），他在《原始文化》書中寫道：「文化或文明是一個複雜的總體，它包括知識、信仰、藝術、道德、法律、風俗以及作為一個社會成員的個人通過學習獲得的任何其他的能力和習慣。」

　　人類社會可劃分為政治部分、文化部分和經濟部分。一個國家,有其政治制度、文化面貌和經濟結構;一個民族,有其政治關系、文化傳統和經濟生活。在人類社會發展進程中,文化是「源」,文明是「流」。文化存異,文明求同。

　　文化是產生於人類自身的一種社會現象。《周易》云:「觀乎天文,以察時變。觀乎人文,以化成天下。」東漢史學家荀悅《申鑒》云:「宣文教以章其化,立武備以秉其威。」南齊文學家王融〈曲水詩序〉云:「設神理以景俗,敷文化以柔遠。」

　　文化是人類的內在精神和這種內在精神的外在表現。文化具有多方的資源、特質、滯距,以及不同的選擇、衝突和創新。

　　文化分為物質文化、精神文化和制度文化。文化不僅在人類學、民族學、社會學、考古學,以及心理學中作為重要內涵,而且在政治學、歷史學、藝術學、經濟學、倫理學、教育學,以及文學、哲學、法學等領域的核心價值。

　　文化資源包括各種文化成果和形態。比如語言、文字、圖畫、概念、遺存、精神,以及組織、習俗等。其特性主要體現在文化資源的精神性、多樣性、層次性、區域性、集群性、共享性、變異性、稀缺性、潛在性以及遞增性。

　　歷史文化資源作為人類文化傳統和精神成就的載體,構成了一個獨立的文化主體,並具有獨特的個性和價值,可分為自然文化資源和社會文化資源,自然文化資源依靠文化提升品味,依靠時間形成魅力;社會文化資源包括人文景觀、歷史文化和民俗風情等。

　　民族文化資源具有獨特性、融合性和創新性,包括有形的文化資源和無形的精神文化資源,諸如:民俗節慶、遊藝文化、生活文化、禮儀文化、制度文化、工藝文化以及信仰文化等。

　　中國是一個多種宗教並存的國家,諸如佛教、道教、基督教、天主教以及伊斯蘭教等,在漫長的歷史發展進程中,各類宗教和宗教派別形成了寶貴的宗教文化資源。宗教文化具有很大的包容性,幾乎囊括了從哲學、

思想、文學、藝術到建築、繪畫、雕塑等方面的所有內容，並且具有很大
的旅遊需求和開發價值。

　　文化資源具有社會功能和產業功能。社會功能具有明顯的時代性、可
變性、擴張性、商品性、潛在性，以及滯後性，主要體現在促進文化傳播、
加強文化積累、展現國民風貌、振奮民族精神、鼓舞民眾士氣和推動文明
建設等方面。

　　文化是一個國家和民族的凝聚力、生命力和影響力的集中體現。人
類文化的交往，一種是垂直式的，稱之為文化傳遞；一種是水平式的，稱
之為文化傳播。垂直式的文化交往屬於文化積累，或稱文化擴散，能引發
「量」的變化；水平式的文化交往屬於文化融合，或稱文化採借，能引發
「質」的變化。一切文化最終將積澱為社會人群的內涵與價值觀，群體價
值觀建築在利它，厚生，良善上，這族群的意識模式便影響了行為模式，
有了利它，厚生為基礎的思維模式，文化出路便往利它，厚生，豐盛溫潤
社會便因之形成。這個群體因有了優質文化而有了安定繁盛的社會，生活
在其中的人們可以快樂幸福。

　　東漢王符《潛夫論》云：「天地之所貴者，人也；聖人之所尚者，義也；
德義之所成者，智也；明智之所求者，學問也。」歷代學人為了文化進程，
著手文獻整理，進行編纂，輯佚，審校，註釋，專研等，「存亡繼絕」整
校出版文化傳承工作。

　　蘭臺出版社擬踵繼前人步伐，為推動時代文化巨輪貢獻禹人之力，對
中國傳統文化略盡固本培元，守正創新，傳布當代學界學人，對構建中國
傳統文化研究的成果，將之整理各類叢書出版，除冀望將之藏諸名山，傳
諸百代之外，也將為學人努力成果傳布，影響更多人，建立更好的優質文
化內涵。並將此整校編纂出版的重責大任，視其為出版者的神聖使命，期
盼學界學人共襄盛舉！

　　蘭臺出版社長盧瑞琴君致力於中國文化文獻著作的整理出版，首部擬策
劃出版《中國學術研究叢書》，接續按研究主題分類，舉凡國家制度、歷史
研究、經濟研究、文學研究、典籍史論，文獻輯佚、文體文論、地理資源、

書法繪畫、哲學思想，倫理禮俗，律令監督，以及版本學、考古學、雕塑學、敦煌學、軍事學等領域，將分門別類，逐一出版。邀稿對象多為國內知名大學教授、社科機構研究員，以及相關研究領域裡的專家和學者的專業研究成果為主，或國家社會科學、文化部、教育部，以及省級社科基金項目的代表性科研成果，諸位教授主持國家社科基金重大招標項目，以及擔任部省級哲學、社會科學重大攻關項目首席專家，並且獲得不同層次、不同級別、不同等級的成果獎項為出版目標。

中國文化研究首部《中國學術研究叢書》的出版，將以此重要的研究成果，全新的文化視野，深邃厚重的歷史文化積澱和異彩紛呈的傳統文化脈絡為出版稿約。

清人張潮《幽夢影》云：「著得一部新書，便是千秋大業；註得一部古書，允為萬世宏功。」人類著述之根本在於人文關懷。叢書所邀作者皆清遠其行，浩博其學；學以辯疑，文以決滯；所邀書稿皆宏富博大，窮源竟委；張弛有度，機辯有序。

文搜百代遺漏，嘉惠四方至學。《中國學術研究叢書》開啟宏觀視覺，追溯本紀之源，呈現豐贍有趣的文化圖景。雖非字字典要，然殊多博辯，堪為文軌，必將為世所寶。

瑞琴君問序於鄙人，鄙人不才，輒就所知，手此一記，罔顧辭飾淺陋，可資通人借鑑焉。

<div style="text-align: right">王寅端月識於問字庵</div>

作者係文化學者、蘭臺出版社駐北京總編輯、中國學術研究叢書總編纂

推薦序

　　我和劉忠國老師是在 2011 年教學研討時認識的，當時就給我留下了非常深刻的印象。劉老師是安徽人，他千里迢迢地來到我們呼倫貝爾大草原，遠離故鄉和親人，來到條件艱苦的呼倫貝爾支援邊疆教育，他在自己教學崗位上默默耕耘，無私奉獻，贏得了學生的尊重和愛戴。他性格開朗，心態樂觀，為人真誠樸實，勤奮好學，而且思維敏銳，充滿智慧與才華。對劉忠國老師來說選擇教師職業便意味著無止境的奉獻和犧牲，他來到我們冰天雪地的呼倫貝爾草原，在北部邊疆踏踏實實工作了 11 年，他放棄了繁華與安逸，像隱士一樣隱居在草原深處，默默地鑽研著藝術學理論和從事藝術教育教學工作。他是一位深受同學們愛戴的教師，不僅是美術理論教學的能手，更是科學研究的強將。他言傳身教，為了一批一批年輕大學生的成長，他甘做吐絲的春蠶、澆灌百花的園丁、攀登知識高峰的人梯、學生求知路上的向導，這是他真實職業生活的畫像，也是一種崇高精神的展現。

　　劉忠國老師在繁忙的教學工作之餘，完成了《中國古代隱士與山水畫》一書。這本書闡述了中國古代隱士的出現、隱士產生的歷史淵源、隱士概念的界定及其名稱、隱士類型的劃分、隱士的隱逸思想和社會作用。這本書不僅生動地闡述了中國古代隱士及隱士文化精神，而且見解獨特地把隱士與中國山水畫充分地結合了起來，他先把隱士山水畫家從文人隱士中剝離了出來，分析了山水畫家隱士的特徵，為撰寫中國歷代隱士為山水畫的發展所作出的貢獻埋下了伏筆。該著作不僅有深刻的理論分析，還有大量的山水畫作賞析，又有與人物共鳴的激情描繪。他從藝術理論高度分析與闡述了中國山水畫肇始於魏晉南北朝時期的各種因素，詳細論述了中國山水畫產生的各種原因。他還重點論述了中國六朝時期的隱士，以及六朝時期流行的玄學思想、道家思想和佛家思想，對中國山水畫的產生起到了巨大推動作用。他還

進一步論述了六朝隱士的山水情結與審美取向對山水畫的產生所起到的作用。還專門分朝代闡述了中國各個歷史時期的隱士山水畫家，及其在山水畫方面所取得的藝術成就，一步步推動著中國山水畫的發展，使得中國山水畫在五代就走向了成熟和獨立，從此以後中國山水畫在中國畫壇上一直占據著首要位置。

這部著作雖然是劉忠國老師完成的第一部學術著作，但從字裡行間我們可以感到他是一位才華橫溢的中年學者。這部學術著作對中國古代隱士文化和山水畫之間的淵源進行了新的解讀，如果讀者能抓住其精神實質，就能夠了解中國古代隱士與山水畫發展歷史的真實輪廓。希望劉忠國老師在集寧師範學院繼續筆耕不輟，為我們寫出更多更好的專業著作，也祝願劉老師的新作《內蒙古三少民族民間藝術譜系與發展變遷研究》儘早面世，為我們內蒙古少數民族藝術的發展做出自己的奉獻。

孟亮寫於呼倫貝爾

2021 年 7 月

序 言

　　中國山水畫是畫家通過對自然山水景物的描繪，來抒發他們的審美情懷、道德品質、精神氣質和理想追求的一個繪畫種類，是中國古代繪畫中最具特色的畫種。它的誕生有著一個非常漫長的孕育過程。成熟的山水畫產生於魏晉南北朝時期，這是學術界公認的事實。在中國古代山水畫的萌芽、產生、發展以及走向成熟的各個歷史階段，中國古代大量的隱士和具有隱士思想情結的文人士大夫功不可沒。山水畫產生於魏晉南北朝時期，有著深刻的社會背景。政治的黑暗以及社會大動亂導致大量文人士大夫隱居山林，大量隱士創作了中國傑出的隱逸文化（包括山水詩、田園詩、園林景觀等）；玄學、佛學、道學的興盛使人們的思想觀念發生了巨大變化；文人士大夫參與繪畫創作使繪畫藝術水平得到很大提高；紙張的發明和廣泛使用，為山水畫的產生創造了必要的物質條件。其中，對中國古代山水畫的產生起重要推動作用的則是具有各種宗教思想和隱逸思想的隱士。他們面對六朝時期動盪的政局和殘酷的社會現實，轉而縱情於自然，隱於山林，寄情山水，開始了對中國古代山水畫理論和實踐的創作與探索，形成了崇尚山水景物的「自然」之美、「魏晉風度」的人格之美和平淡天真的「素樸」之美的審美取向。他們的不懈努力終於推動了中國山水畫的產生。

　　中國山水畫產生之後的六朝後期到隋唐初一段時間，山水畫的發展處於一個停滯階段，沒有多少山水畫家和山水作品可言，其停滯的主要原因有以下幾個方面：一是山水畫興起初期傳播不廣泛，只是文人、隱士之間自畫、自賞、自娛，至於宮廷、寺院和社會下層勞動人民都還沒有接觸到山水畫。二是山水畫剛剛誕生，藝術價值不高，不像人物畫那麼成熟，當時也只有少數的山水畫家從事山水畫創作。三是山水畫繪畫技法還非常欠缺，山水畫的創作還非常不成熟，還需要大量的文人畫家進行參與創作。到了唐初之後中

國山水畫發展速度很快，閻立德、吳道子、李思訓、李昭道等人做出了很大貢獻。尤其著名詩人山水畫畫家王維首創中國水墨山水畫，把中國山水畫與道家思想緊密結合了起來。緊接著韋偃、張璪、楊僕射、朱審、王宰、劉商等人為水墨山水畫的發展做出了巨大貢獻。山水畫發展到唐末、五代和宋初達到了高度成熟，山水畫開始居於中國畫壇之首。這個時期中國出現了許多山水畫大家，如孫位、荊浩、關同、李成、范寬、董源、巨然、衛賢、趙幹、郭忠恕、惠崇等人。山水畫發展到北宋中後期處於保守、復古和變異，尤其南宋邊角山水畫的水墨剛勁之風，展示了中國山水畫處於一個變異階段，也是時代特性使然。這個時期山水畫代表性的畫家有燕文貴、高克明、燕肅、郭熙、駙馬王詵、趙令穰。還有雲山墨戲山水畫創始人米芾、米友仁、李唐、蕭照、劉松年、馬遠、夏圭、梁楷等人。中國山水畫發展到元代達到了抒情寫意的高峰，這與當時特殊的社會背景和元代蒙古族統治有著緊密的聯繫。元代山水畫家主要是士人，以高逸為尚、放逸次之，強調脫俗。這個時期的山水畫家有趙孟頫、高克恭、錢選、黃公望、吳鎮、倪瓚、王蒙、方從義等人。到了明清時期中國山水畫出現了眾多的畫派，著名的畫家有吳門畫派的沈周、文徵明；院體畫派的周臣、張靈、唐寅、仇英；華亭畫派的宋旭、顧正誼；蘇松畫派的趙左；雲間畫派的沈士充；武林畫派的藍瑛；嚴謹派大家聖項謨；超逸派的擔當；高古變異派的陳洪綬；「南北宗論」者董其昌。清代的逸民派漸江；新安畫派的汪之瑞、孫逸、查士標；姑孰畫派的蕭雲從；宣城畫派的梅清，江西畫派的羅牧；還有金陵八家、清初四王、清初四僧等。

　　中國古代隱士是一個特殊的士人群體。根據歷史傳說中國的堯、舜、禹時期就出現了很多隱士，這些隱士都是具有高潔的人品和情操，不願意入仕，只是隱居山林過著清淨無憂的生活，帝王多次徵召也不就。中國先秦以前的隱士在諸子百家論著中都有所記載。到了魏晉南北朝時期，中國隱士群體大量出現，隱逸思想盛行，隱逸文化也得到了大發展，出現了許多山水田園詩，士階層還大量修建山水園林，這些都對孕育之中的山水畫的產生起到了催化作用。在中國山水畫發展史上有著眾多的隱士山水畫家的參與。隱士

山水畫家為中國山水畫的產生、發展到成熟做出了巨大的貢獻。也正是歷代
那些具有著佛、道思想的隱逸者，他們能夠隱於山林或鬧市，靜心於山水畫
的研究和創作，使得中國山水畫得到不斷的發展。山水畫也為那些思想超逸
的文人士大夫所鍾愛，因為山水畫的意境蘊含著隱逸思想，吸引著一些文人
畫家的參與。總之歷代的文人士大夫和隱士們推動著中國山水畫的誕生、發
展和成熟。

劉忠國

目　錄

緒　論

　　在人類的歷史上，從來沒有一個民族像中華民族這樣酷愛自然山水和山水畫，更沒有一個民族能夠創造如此燦爛的山水繪畫。在中國畫藝術中山水畫是一個重要的表現題材，歷各代之變遷而不衰，它是中國畫表現的永恆主題，在中國畫藝術中的地位是其它任何畫種所無法比擬的。可以這樣說，「一部中國繪畫史也就是一部中國的山水畫史。」[1] 中國山水畫的誕生有著一個非常漫長的孕育階段，如果細細追究中國山水畫的起源，便不知道要追尋到何時。從文獻記載看，戰國之前就曾有過繪製山水之舉。而作為山水之圖，如杜預注《左傳》載，稱「禹之世」，夏代「圖畫山川奇異」，說明遠在新石器時代祖先們就開始嘗試山水的繪製，陶器上的山嶽與水波紋便是例證。王逸注《楚辭・天問》中說：「『楚有先王之廟及公卿祠堂，圖天地山川』。到了周代，宮殿壁上畫有『天地山川』，屈原還因為見到楚先王廟壁的這些山水畫寫出了〈天問〉。及至漢代，如劉徹的〈五嶽真形圖〉，可以說是有『題名』而見著錄的最早山水畫。」[2] 這說明山水形象早在戰國之前的各種文獻記載和現存實物中出現了。

　　由此可見，山水畫的起源像一條條涓涓溪流，流過了一段很長的歷史路

1　陳傳席著，《中國山水畫史》，修訂本，天津人民美術出版社，2001 年 1 月。

2　顧森、李樹聲主編，《百年中國美術經典》，海天出版社，1998 年 12 月，第 1 版，頁128。

程，最終在魏晉南北朝時期匯集成一條大河，終於形成了氣候，孕育而生。
在這一個漫長的階段中，山水畫也只是一個孕育階段。中國山水畫「漢代見
其雛形，但滋育於東晉，確立於南北朝，獨立發展於隋唐，興盛於五代、北
宋初期。」[3]真正的山水畫產生於東晉時期，這是學術界公認的。如隱士戴逵
有〈吳中溪山邑居圖〉，其子戴勃有〈九州名山圖〉，唐時尚在；顧愷之有
〈廬山圖〉、〈雪霽望五老峰圖〉、〈蕩舟圖〉。隨著山水畫創作的漸盛，
山水畫論也隨著產生。山水畫為什麼會產生於魏晉南北朝，而不會產生於漢
代或漢代之前？這也是很多學術界的專家都在研究的問題，研究的成果也不
少，都散亂在一些理論著作和理論刊物上。山水畫之所以產生於六朝時期，
原因是多方面的。「魏晉之際混亂的社會局面，使士人難以掌握自己的命運。
有些人把眼光轉向了自然山水，企望通過繪畫的創作或欣賞，能坐享自然風
物之美並使自己的精神得到平靜。加以此時老莊思想興盛，與儒學融合形成
玄學，玄學又與當時廣為流傳的佛學結合。佛老之學都講究清淨無為和養生
之道，遊山玩水便成為魏晉士大夫哲學上追求高遠的一個部分而滲入生活。
士族田莊使士大夫們又有經濟後盾的支持。因此，魏晉士大夫往往忘情於山
水。士大夫審美趨向的改變導致他們寄情山水。」[4]這些山水畫產生的諸多
因素研究成果已經被人們所知，但還有一個很重要的因素，那就是這個時期
大量隱士的出現對山水畫的產生起了巨大的推動作用。山水畫產生的諸多因
素中，隱士的隱逸思想、山水畫情結和審美取向這些因素不可忽視。與此同
時，隱士所創造的山水詩，他們設計的六朝園林景觀也對山水畫產生有著很
大的影響。隱士所創作的山水畫論，對山水畫的產生和發展成為一門獨立的
畫科起到了很大的影響和推動作用。隋唐以後歷代山水畫的發展，隱士做出
的貢獻也是如數家珍，隱士山水畫家枚不勝舉，所取得的藝術成就也是有目
共睹的。

3　王伯敏著，《中國繪畫通史》，三聯書店，2000 年 12 月，頁 133。

4　童教英著，《中國古代繪畫簡史》，復旦大學出版社，1991 年 8 月第 1 版，頁 45–46。

第一節　研究的目的和意義

中國山水畫通過表現大自然的美景，來表現人的審美情懷，它表現的是人的道德品質、精神氣質和理想追求。中國山水畫又是世人內在的心靈境界的自然化、物態化的外觀，它侵潤著詩的意境，融匯了畫家對宇宙自然以及人生社會等諸方面的深深思索。同時中國山水畫折射出中國古代傳統哲學、美學思想，又是儒、釋、道等傳統文化全面影響的藝術化成果。中國古代山水畫的產生和發展，有著深刻的民族歷史淵源，其中魏晉時期興起的玄學，可以說是山水畫產生的主要思想根源。魏晉以降的士大夫們迷戀山水以領略玄趣，他們主觀意識到山水與玄理是相通的，他們追求山水與道冥合的精神境界，從而產生了精神活動的產品——玄言詩、山水詩、山水畫及山水畫論。在中國古代山水畫的萌芽、產生、發展和走向成熟的各個歷史階段，中國古代大量的隱士和具有隱士思想情結的文人士大夫，功不可沒，是他們推動著中國山水畫一步步成熟和發展。因此，在本拙作中，筆者闡述了中國隱士的產生的歷史淵源、原因、種類劃分、隱逸思想及其隱士的作用等，以及隱士的哪些因素是推動山水畫產生的原因。還研究了中國山水畫產生與魏晉南北朝的各種因素，以及魏晉南北朝時期隱士的各種審美取向對山水畫產生所起到的巨大作用。最後著重論述中國歷代的隱士對中國山水畫的發展所起到的巨大推動作用。

中國山水畫的發展之所以經久不衰，是因為山水畫體現了中國文人的志趣和高雅的精神境界。山水畫之所以取得很高的藝術成就，一方面是受中國幾千年來深厚的文化底蘊的影響，另一方面，也是中國文人士大夫受到儒、釋、道思想的深深薰陶。尤其是，當歷史上各個朝代發生巨大動盪的時候，山水畫的發展就更為迅速，更具有時代的特色。其主要原因是大量的文人為了逃避動亂和政治迫害，隱居山林，或隱居鬧市，把主要精力和思想都投入到山水畫藝術的創作之中了，從而使得中國山水畫的技法、理論等逐漸發展成熟，風格、流派更加豐富多樣。在中國山水畫產生和發展的過程中，中國古代隱士山水畫家起到了很大的作用，做出了很大的貢獻。筆者在學習中國藝術史過程中，深深地感覺到中國古代的隱士不該被忽略、被遺忘，正是歷

代隱士山水畫家的貢獻，山水畫才得以產生和發展。同時，通過本課題的研究和探討，啟示當今的藝術家們不僅要繼承中國傳統藝術，還要發揚光大中華本民族的傳統藝術，更不能打著各種當代藝術的招牌拋棄和糟蹋中國傳統藝術。當今的中國山水畫家要向中國古代的隱士那樣，有一顆平靜、恬淡、天真的心靈，追求山水畫至高的精神境界，全身心地投入到藝術創作之中去。隨著當今社會經濟的迅猛發展，世人的精神境界反而極度的空虛，由於人們的思想受到了經濟大潮的衝擊，不可能把藝術創作當作自娛自樂的精神產品，山水畫家們不是在創作山水畫的意境之美，而是在「畫汽車」、「畫洋房」等等實實在在的物質，如此一來，也就不可能有太大的藝術創新，對中國山水畫的發展極為不利。筆者認為當藝術家物質生活有了一定的保障之後，還是要向中國古代的隱士山水畫家那樣，有著一顆平淡天真、淡泊明志之心，靜下心來進行藝術創作，推動中國幾千年來的藝術傳統繼續向前發展。

　　一談到中國古代的隱士，歷來世人眾說不一，有的褒之過及，有的貶之又太甚，有的人甚至否定隱士一詞，認為本來就沒有什麼隱士，假如有隱士的話，人們就不會知道他們的真實姓名和事蹟，就是有一些隱士也是假隱士，一旦出了名，也就無所謂的隱士了，好多人借隱士之名是為了走終南捷徑，謀取功名。就是有了隱士也不是什麼好的現象，認為他們消極出世，對社會發展沒有什麼貢獻，甚至有害於國家。當然這種觀點也不是沒有一點道理可言，不過事物都有兩面性。既然中國歷代文獻資料上都已記載了大量的隱士和隱逸文化，就是現當代還有很多學者研究隱士及其隱逸文化現象，我們就不能否認事實的存在，只是隱士的界定很難，沒有一個嚴格的標準。無論怎樣劃分，隱士還是有的，歷來好多的史學家、文學家等對於隱士在中國文化領域的貢獻還是給予肯定的。尤其在隱逸文化上的成就是不可否認的，那麼在中國山水畫方面的影響和貢獻也還是有的，無論我們對隱士是持什麼態度。隱士對於中國山水畫方面的影響和貢獻，及其對中國山水畫的產生與發展所起到的推動作用，之所以還沒有多少學者專門去研究，我想是與人們對於隱士的概念不好界定，或對於隱士在山水畫方面的貢獻認識不夠。那麼筆者想在這個方面有所嘗試，雖然研究力度不深，思想也很膚淺，但還是

想把隱士對中國山水畫產生與發展所做出的貢獻論說一下，以供同仁以批評指正。

第二節　研究的成果及發展的趨勢

在中國大量的文獻記載中，中國歷朝歷代出現了許多隱士，這些隱士為中國的文學和藝術曾經做出過巨大的貢獻。尤其是魏晉南北朝時期，中國出現了大量的隱士，這與當時的社會政治文化背景是分不開的。關於研究隱士及隱逸文化的著作已經很多了。古代有關隱士的論著很多，現當代也有不少研究隱士及隱逸文化的。六十多年以前，蔣星煜先生著有《中國隱士與中國文化》一書，無疑是一本重要著作[5]。它從中國隱士的名稱、形成、類型、經濟生活、分布，以及隱士與中國繪畫、詩歌等方面入手，較為全面地探討了古代隱士的狀況。對中國隱士和中國文化中的文學藝術方面之聯繫也做了較為全面的論述。不過蔣先生顯然對隱士持有敵視態度，對隱逸文化也持批判的態度。六十年後，高敏先生也寫了一篇論文〈中國古代的隱士及其對社會的作用〉[6]，對中國古代隱士的類型做了一些分類，並考察了他們對於社會的作用。另外，近幾十年來出版的一些關於隱士或是隱文化的書非常之多，這些專著可以視為是對於蔣星煜研究的繼續。代表作如張立偉先生的《歸去來兮——隱逸的文化透視》，雖然此書對隱逸不乏新見，但它只是作者隨意評點隱逸的一本通俗文化的書，也未能深邃揭示隱逸文化的內涵。在全書的總體基調上，張立偉仍然立足於對於隱逸文化的批判。對於隱逸詩的研究，當今的人們還是一直僅僅停留在「就事論事」的階段。人們往往是在研究山水田園詩、遊仙詩、玄言詩的同時，將隱逸詩作為比較部分而提及。如王玫老師的《六朝山水詩史》，在闡述山水詩與招隱詩的關係時才提及六朝招隱詩的一些情況。而木齋、張愛東、郭淑雲所著的《中國古代詩人的仕隱情結》，側重於從古代知識分子的仕與隱兩方面探討隱逸文化及隱逸詩的內涵。一些

5　蔣星煜，《中國隱士與中國文化》，上海中華書局，1947 年，見：《民國叢書》第四編第 3 冊，上海書店。

6　高敏，〈中國古代的隱士及其對社會的作用〉，《社會科學戰線》，1994（2），頁151。

學術論文，則是針對某個特定朝代，如先秦、唐宋等朝代的隱逸詩狀況，或是專門針對某個隱逸詩人，如陶淵明、王維等進行具體的討論。現當代關於隱士及其隱逸文化研究的著作枚不勝舉，南開大學王小燕博士在其博士論文〈魏晉隱士與美學〉中就列舉出一下著作：李棟、逆風著有《竹林隱士》，聶雄前的《中國隱士》，常金倉主編的《中國十大隱士》，劉文剛的《宋代的隱士與文學》，馬華、陳正宏的《隱士生活探秘》，黃修明、張力的《中國文化名人評傳叢書——中國十大隱士》、高敏的《隱士傳》，韓兆琦的《中國古代的隱士》，馬華、陳正宏的《隱士的真諦》，冷成金的《隱士與解脫》，袁閭琨主編的《白話歷代傳奇類編——隱士傳奇》，張南的《隱士生涯》，許建平的《山情逸魂——中國隱士心態史》，陳國光等的《閒話隱士》，陳星的《隱士儒宗——馬一浮》，高騰飛，袁騰飛的《隱士與僧道／古人故事新編》，陳洪的《隱士錄》，李生龍的《隱士與中國古代文學》，商華水的《隱士奇情》，吳小龍的《適性任情的審美人生：隱逸文化與休閒》，何鳴的《遁世與逍遙：中國隱逸簡史》，余耀中的《隱士文化之謎》，何善蒙的《隱逸詩人：寒山傳》等。[7]

　　大陸關於研究隱士及隱逸文化的碩博論文也非常之多，如謝寶富〈兩晉南朝隱士成因及其他〉《安慶師範學院學報》；閻軍〈中國古代隱士精神略論〉《人民大學學報》；鄭訓佐〈略論魏晉南北朝隱士的生活〉《雲南教育學院學報》；劉文剛〈隱士的心態〉，《中國典籍與文化》；于浴賢〈隱士群像的百態風情〉，《文史哲》；許尤娜《魏晉隱逸的內涵—道德與審美側面之探究》，淡江大學碩士學位論文；李生龍〈隱士宗教與文學〉，《古代文學研究》；李小蘭《中國隱士的精神蛻變》，浙江師範大學碩士學位論文；李曉茜、徐永聰〈典故中的中國古代隱士文化〉，《語文學刊》；李磊《東漢魏晉南北朝士風研究》，華東師範大學博士學位論文；唐俐《儒家仕隱觀及其在中國隱士文化中的核心地位》，《船山學刊》；魏玉潔《六朝隱士與中國山水畫》，南京師範大學碩士學位論文；王玲娟《隱士的此岸情結》，陝西師範大學碩士學位論文；王聖《六朝隱士與政治、學術文化之關係》，安徽師範大學碩士學位論文。關於中國山水畫的起源和產生，已經有很多人

的論述，不過對於山水畫產生的原因，有很多的觀點都散亂在各種典籍著作和論文當中，沒有一個很好的綜述。筆者通過大量的閱讀文獻典籍和現代學者的著述，把山水畫產生的主要原因可以歸結為一下幾個方面：

第一、中國山水畫的起源有著一個艱難的孕育過程，從史前人類到先秦及兩漢，山水畫的因素一直出現在岩畫、墓室壁畫、石窟壁畫、帛畫、畫像磚、人物畫、軍事地形圖、園林設計圖等等之中。山水畫因素的積累由量變發展到質的飛越，就像一個嬰孩在母親的子宮內一步步發育成熟，最終在東晉成形並降生人間。

第二、山水畫主要脫胎於中國較為成熟的人物畫，在山水畫產生的前夕，極為成熟的中國人物畫的背景，已經出現了很寫實、生動的山水。由於當時社會上大量需要人物畫，人物畫長期的發展，其技法日益成熟，而產生豐富的、變化多端的線條，被移植到山水畫上去，為山水畫的產生奠定技巧基礎。這樣人物畫純熟的技法自然而然地被運用到了山水畫的創作當中，山水畫技法一旦成熟，就很容易脫離母體，成為一門審美藝術。

第三、山水畫之所以萌芽和產生於魏晉南北朝，是有著很多的社會背景的：政治的大動亂，導致大量文人士大夫隱居山林，創作出傑出的隱逸文化，如山水詩和田園詩，直接影響山水畫的產生；在黑暗的社會背景之下，玄學、佛學、道學興盛起來，人們的思想觀念發生了很大的變化，生死倫常，人們看到自身渺小，把自身隱藏到大自然當中去，以避害其身；當時的莊園經濟為士人隱居提供了生活保障，間接的為山水畫的產生提供了經濟的保障。

第四、在藝術創作上，大量的文人士大夫參與繪畫，創作隊伍人員的素質大大提高，原有的工匠畫家加上文人畫家，繪畫藝術水準大大提升；奢侈糜爛豪華的生活，造就園林藝術的興起，在園林設計中自然要涉及到山水因素。還有很重要的一個因素，那就是紙張的發明和大量採用，為山水畫的產生提供了必要的物質條件。本文中除了關注山水畫產生的時代背景之外，特別研究了在魏晉南北朝這一時期，大量隱士的出現，他們的玄、佛、道思想以及他們的審美取向對於中國山水畫產生的推動作用。

關於在中國古代山水畫和山水畫史方面研究的成果就不計其數了。例如陳傳席的《中國山水畫史》[8]就是一部較為全面的山水畫史著作。王伯敏的《中國繪畫通史》[9]，俞劍華的《中國繪畫史》[10]，潘天壽的《中國繪畫史》[11]，童教英的《中國古代繪畫簡史》[12]，殷偉的《中國畫史演藝》[13]等等也都有關於山水畫的一些介紹。關於在學術論文方面，多為山水畫史的斷代研究。還有對於山水畫技法方面的理論研究。如俞劍華的《中國畫論類編》[14]。還有是對山水畫作品的搜集整理並加以研究的，如黃廷海的《歷代名家山水畫要析》[15]，劉人島主編的《中國傳世山水名畫全集》等。還有對山水畫的風格流派、藝術特徵作總結提煉的研究，如王克文的《山水畫談》[16]等。還有其它類型的各種山水畫理論研究，這裡就不一一列舉了。

至於隱士與中國古代山水畫之間的關係，尤其是隱士對於山水畫的產生與發展所做出的巨大貢獻，從而推動了中國山水畫的萌芽、產生、發展及走向成熟並使之占據畫壇之首的研究成果不是太多。陳傳席教授在《中國山水畫史》中簡要論述過隱士及隱士對於山水畫發展所起到一定的作用。他在書中提到了很多的隱士山水畫家及山水畫家對於山水畫方面的成就。但也是太散亂，不集中。筆者還瞭解到目前還沒有人專門研究隱士在中國山水畫發展方面做出的巨大貢獻，更沒有專門著作研究魏晉南北朝時期的隱士對於山水畫產生所做出的貢獻，只有一些相關的碩士論文和期刊論文對此做出過一些研究和論述。為此，本文試圖從隱士產生的社會各種背景和中國山水畫產生入手，對山水畫肇始於魏晉南北朝的緣由進行考析，有關魏晉南北朝隱士在山水畫產生方面所做出的貢獻及所起到的推動作用作初步的探討，揭示出中國山水畫產生的根本原因之所在。同時重點論述了山水畫產生之後的歷朝隱

8　天津人民出版社，2001 修訂本。

9　北京：生活・讀書・新知，三聯書店，2000 版。

10　北京：商務印書館，1998 年版。

11　上海人民美術出版社，1983 版。

12　上海：復旦大學出版社，1991 版。

13　昆明：雲南人民出版社，2001 版。

14　北京：人民美術出版社，1986 版。

15　天津：人民美術出版社，1986 年版。

16　上海：人民美術出版社，1996 年版。

士山水畫家，對於中國山水畫的發展所起到的巨大作用，以及這些隱士山水畫家個人藝術成就、藝術地位及其影響。

第三節　研究的方法

在本拙作中，筆者在前人研究中國隱士、隱逸文化及其山水畫等理論的基礎之上，吸收消化前輩們研究的成果和研究的方法，利用收集大量的文獻資料，把隱士和隱逸文化與中國山水畫理論三者結合起來，加以綜合研究，進行分析、歸納、總結得出最終的結論。

首先追根求源，弄清楚魏晉南北朝大量隱士產生的社會背景，如政治、經濟、文化背景。這些背景是隱士隱居山林的主要原因，那麼隱士的隱與山水畫產生的關係是什麼？這是要弄清楚問題的關鍵。筆者利用文獻查閱的方法，大量查閱文獻資料。這是研究所採用的必備手段和方法，沒有大量的資料作論據難以支撐論點，就沒有說服力。資料的收集、整理、分析和運用也是很關鍵的一步，如果對資料不會加以整合和運用，很可能會造成資料的堆砌，沒有自己的創新，就不成為一本著作。在資料的搜集和查詢方面，筆者利用各大高校的校圖書館和藝術學院圖書館所珍藏的大量文獻資料。還利用網路上各大期刊論文網站，如中國知網、中國期刊網等，進行查閱大量的論文資料，以說明瞭解更多的相關研究資訊，這就給筆者的整個研究提供了許多便利，可以比以往有更多的時間和精力來進行更加深入和全面的研究。

其次，找出山水畫產生的思想理論體系，理清隱士所受到的中國古代傳統思想的影響，對於山水畫的產生所產生的積極作用。如中國道學、佛學以及當時盛行的玄學對隱士的深刻影響，導致隱逸文化如玄言詩、山水詩、田園詩的出現。這些隱逸文化的產生推動著山水畫的產生，尤其六朝隱士的各種審美取向是山水畫產生的關鍵所在，以及歷代隱士山水畫家所取得的山水畫藝術成就，對於山水畫的發展起到怎樣的推動作用。

最後一點筆者利用中國山水畫史的相關理論與中國文學、史學等相結合進行理論分析。在前人的文學、史學和山水畫理論研究的成果、經驗和現代

科技的便利條件下，我們有了更大的空間來對中國古代山水畫與隱士二者之間的聯繫作更加全面深刻的研究。例如我們研究了隱士文人所創作的隱逸文化對中國山水畫的產生有著什麼樣的影響和推動作用。

第一章 中國古代隱士概述

　　中國隱士及其隱逸思想、隱逸文化是中國社會發展到一定階段的產物。隱逸思想是建立在道家學派基礎之上的，它是人類文明的反思，更是人類文明的一個組成部分。關於隱士的產生、隱士產生的原因、隱士的定義、隱士的分類、隱士的社會意義和作用，已經有過眾多學者的研究並加以詳細論述過，本文也只是簡單綜合概述一下，以便讀者大致有個粗淺的瞭解和認識，為讀者更好地理解和掌握隱士對中國山水畫的產生和發展所作出的貢獻。

第一節 中國古代隱士的出現

　　歷史上第一批被確認為隱者或隱君子的人，要數伯夷、叔齊、微子、箕子、泰伯、虞仲等人了，尤以伯夷、叔齊為代表，可以說他們是中國隱士的濫觴。這點可以從司馬遷《史記》列傳開篇得以證明，列傳第一篇就是伯夷、叔齊，他們被司馬遷奉為道德上的聖人。但是他們還不算最早的隱士，晉代皇甫謐在《高士傳》中把蒲衣子、王倪、齧缺、巢父、許由、善卷、壤父、石戶之農等人奉為歷史上最早的隱士。據現有資料考證，隱士出現於殷商西周之際，《史記·宋微子世家》記載了紂王無道，微子、箕子屢次上諫大王，大王根本聽不進納諫，他們只好「隱而鼓琴以自悲」；〈伯夷列傳〉記載了夷、叔齊「義不食周粟，隱於首陽山，采薇而食之」，以至於餓死在

首陽山上；《韓非子・外儲說右上》記載了太公呂望誅居士狂矞、華士等最早的隱士。先秦諸子書中記載了許多上古時代的隱士，只不過都是不可信的傳說，如堯讓天下給許由，許由不受隱退到潁水之陽、箕山之下。於是堯又召他為九州長，許由聽到之後感覺莫大恥辱，於是洗耳於潁水之濱。隱士巢父在潁水下游放牧，聽說河水被許由汙染了，不讓牛犢飲用潁河之水（《高士傳》）。再如蒲衣子「年八歲，舜師之」（成玄英《莊子疏》）；石戶之農「夫負妻戴，攜子以入於海，終身不反」；卞隨「自投稠水而死」、務光「負石而自沉於盧水」（均見《莊子・讓王》）。類似禪讓而不受的隱士傳說很多，無從考據。

　　關於上古時期隱士的傳說在《論語》中還未見到，而是出現於後來的百家爭鳴時期的諸子書中，其根源就在於私學興起之後，教育範圍擴大，出現了士階層。春秋時期官僚政治得以萌生，確立於戰國時期。戰國以後士階層的社會作用越來越大，士階層大部分人需要補充到政府機構任職。各諸侯國為了籠絡人才，爭先恐後禮賢下士，士階層中一些德才兼備的人被統治階級利用。但是這些士人又不願意王侯看低他們，要求抬高他們的地位，提出把君臣關係的地位升格為平等的朋友、師生關係，於是便出現了「道與勢孰尊、士與王孰貴」之爭。為了爭取與王者同等的師友地位，士階層假託古人聖君堯、舜、禹與一些有道之士成為平等的師徒、師友關係，來要求提高其社會地位。這樣以來士人往往因其人品、情操的高尚，不願意與統治階級同流合汙，他們要麼被統治階級排斥政府機構之外，要麼就是由於政見不同而不願意當官，於是退隱山林，過著半讀半耕的農耕生活。更有甚者，還有一批像陳仲、莊周等走入了不合作的極端態度，他們採取逃避政治，甘於清貧而不事王侯。但是現實生活中統治階級不可能讓士人階層和自己平起平坐的，於是士階層杜撰許多「得帝而不受」的隱士故事，來爭取成為王者師友的願望。但是一旦不能實現，一部分士人採取了蔑視政治權威、逃避政治而隱退的做法。其實諸子百家書中所列舉的上古隱士傳說也是年代錯亂不堪，互相矛盾，可見上古隱士傳說不過是後人根據社會需要的一種假託，帶有明顯的時代痕跡。先秦隱士的出現有的因君王無道而退隱，如微子和箕子是其典型；有的因朝代更替忠於舊朝而不願為新朝效力而隱退，如伯夷、叔齊；有的畏懼仕途險惡、功成名就之後便激流勇退而隱退，如范蠡、介子推最為

典型。這些都是退於朝的隱士，先秦人數最多的還數終身不仕的隱士，如楊朱、陳仲、老子、莊周等，這些隱士深感世俗汙濁、社會混亂而採取的一種消極避世態度。

第二節　中國古代隱士產生的原因

隱士產生的主要原因有一下幾個方面：第一，王朝的更替導致隱士的出現。舊王朝滅亡之後，一些忠於舊王朝的官吏不肯效忠於新王朝，便退出仕途而隱居。如伯夷、叔齊二人是商朝孤竹國國君的兒子，國王退位給叔齊，等到父親死後叔齊讓位給伯夷，伯夷也不願意繼位，他們相繼逃走不願做國君，及至商代滅亡之後，二人寧肯餓死在首陽山上也不願意做周國的臣屬。還有西漢時期的龔勝、龔舍兩兄弟因王莽篡位不事二主寧願一死而「並著名節」。古代的士人看重名節，講究「義男不事二君」，新舊王朝更替必然造就一批以身殉職或棄官歸隱的忠臣逸士。第二，君王無道也會讓一部分士人退隱。每個朝代末期都會出現昏君，他們專橫跋扈，拒不接受忠臣納諫，甚至亂殺無辜重臣。如商末紂王的庶兄微子在朝為卿，多次勸諫紂王而不聽，最終他棄官隱退。不堪忍受淫亂誤國的箕子冒死屢次進諫，紂王也不聽，他只得「乃被髮佯狂而為奴，遂隱而鼓琴以自悲。」（《史記》卷三十八〈宋微子世家〉）。

隱士產生的原因是多方面的，從主觀原因上來說隱士是消極人生觀的產物，很多隱士都是由於自身遭受到政治的迫害或社會朝代的變更，便悲觀保守、冷酷倨傲、消極避世，趨利避害。大部分士人也都是自私自利的，首先考慮的都是自身的利益，權衡利弊之後抉擇是隱是仕，如《史記・莊子列傳》有這樣的記載：「楚威王聞莊周賢，使使厚幣迎之，許以為相，莊周笑謂楚使曰：『千金，重利，卿相，尊位也，子獨不見郊祭之犧牛乎』，……我寧遊戲汙瀆之中以自快，無為有國者所羈，終生不仕，以快吾志焉。」聰明的莊子之所以不願意做官不是他不貪圖功名祿，而是他權衡做官弊大於利。從客觀原因來說，隱士又是農業社會的產物。自給自足的傳統農業經濟為隱士的生存提供了條件。《擊坡歌》曰：「耕田而食，鑿井而飲」，「雞

犬之聲相聞，老死不相往來」（《老子》）。這種小國寡民的自然經濟條件，隱士的生活完全不必依賴外援，尋一方淨土就可以過著悠閒自在的隱居生活。隱士又是中國避世哲學的產物，老莊之道主張返璞歸真，淡泊名利，崇尚天人合一。《易經》曰：「不事王侯，高尚其事」的話，孔子提倡「天下有道則見，無道則隱」、「隱居以求志」。老莊思想深入文人士大夫骨髓，當仕途險惡叢生、官場傾軋之時，他們就出世棲息山林或鬧市而退隱。

中國古代隱士恪守封建禮教，重視個人道德修養，他們嫉惡揚善、潔身自好、與世無爭、逍遙山林。這種忠孝節義的品格正是歷代統治階級所宣揚的，他們需要隱士的道德來教化民眾，為其政治服務。隱士作為統治階級內部矛盾與鬥爭的產物，他們的言行作為統治階級對立面而存在的，統治階級為了籠絡人心不得不禮遇隱士，來調節自身內部矛盾。那些棄官隱退或終身不仕的隱士，雖然對於當政者利益不會構成威脅，但由於他們在社會上具有一定的影響力，有時候也會伺機而動，所以統治階級各派勢力也會竭力拉攏爭取他們，因為他們都是一些精通儒家、道家經典之人，有治國之才，往往統治者向他們諮詢治國之道，所以隱士對於統治階級也不是一無是處的。如唐代刺史盧齊卿就拜訪隱士王希夷，訪以治人治國之術，希夷說：「孔子稱『己所不欲，勿施於人，可以終身行之矣。』」

第三節　中國古代隱士的界定

「隱士」一詞可謂歷史久遠，「隱，故不自隱。古之所謂隱士者，非伏其身而弗見也，非閉其言而不出也，非藏其知而不發也，時命大謬也。」（《莊子‧繕性》）[1]，這應該是所見到的眾多典籍中的最早記載吧。此外，《荀子‧正論》云：「天下無隱士，無遺善，同焉者是也。」[2]《史記‧魏公子列傳》載：「魏有隱士曰侯嬴，年七十，家貧，為大梁夷門監者。」[3] 可見「隱士」之名在先秦時已經出現。漢初淮南小山作《招隱士》，則將「隱士」

1　王世舜主編，《莊子釋注》，山東教育出版社，1983 年，頁 292。

2　北京大學《荀子》注釋組，《荀子新注》，中華書局，1979 年 2 月，第 1 版，頁 293。

3　漢‧司馬遷撰，《史記》，中華書局，1959 年，頁 2378。

一詞帶入詩歌創作之中，以後的隱逸詩，特別是招隱詩，大都明確提到「隱士」，如晉張華、左思所作之招隱詩。隱逸現象作為中國社會的特產，在先秦時代，就以一個相對比較完整的社會群體之面貌出現於歷史舞臺了。當時的人們稱之為「隱者」、「逸民」、「高士」、「處士」等，儘管稱法不一，但都集中體現了隱逸的內涵。「自從華夏民族有了文明社會，有了政治，有了從政的現象和意識起。」[4]隱逸現象就已經出現。而許由及伯夷、叔齊等人則成為隱逸的鼻祖。

　　雖然我們很難確切地給出隱士的概念，但我們大致還是能夠說清楚隱士的具體含義的。在《辭海》中把「隱士」一詞解釋為「隱居不仕的人。」，所謂「不仕」，就是不出名、不做官，終身躬耕於田園，過著半耕半讀的生活，或遁跡江湖經商，或居於岩穴砍柴。這是隱士第一個要具備的條件，但歷代都有無數這樣隱居的人，怎麼可能都稱為「隱士」呢？所以《辭海》解釋「隱士」為「隱居不仕的人。」沒有強調這個「士」，也就是今天我們所說的知識分子，如此解釋得不夠詳盡到位。由此可見隱士還要具備第二個條件，那就是要有一定的知識學問。《南史·隱逸》記載隱士：「須含貞養素，文以藝業。不爾，則與夫樵者在山何殊異也。」可見，所謂的隱士其實專指那些具有相當的文化素養而不願當官的人，這與隱居山野卻目不識丁的農夫獵人是有本質區別的。而一般的「士」隱居恐怕也不足稱為「隱士」，必須是要有一定名望的「士」，即「賢者」。《易》曰：「天地閉，賢人隱」，又曰：「遁世無悶」，再曰：「高尚其事。」可見是「賢人隱」，而不是一般的人「隱」。換句話說，也就是有才能、學問之人能夠做官，而不願意去做官，更不去作此努力的人，才叫「隱士」。《南史·隱逸》謂其「皆用宇宙而成心，借風雲以為氣。」所以「隱士」不是一般之人。《史記·老子韓非列傳》上也記載有：「楚威王聞莊周賢，使使厚幣迎之，許以為相。莊周笑謂楚使者曰：『……子亟去！無汙我。……我寧遊戲汙瀆之中自快，無為有國者所羈，終身不仕，以快吾志焉。』」「莊子這種融身於自然，不屑與

　　4　木齋、張愛東、郭淑雲著，《中國古代詩人的仕隱情結》，京華出版社，2001年6月，第1版，頁91。

『有國者』共用世俗之樂的思想可以說是中國隱士文化的濫觴。」[5]

　　假如按照以上界定「隱士」的話，那我們可看作中國古代的隱士實在不多，因為有許許多多的人在隱居的時間、地點、方式上各個不同。按照隱士的三個條件：一不當官，二要有一定的文化修養和名氣，三要長期隱居於深山老林，那麼還有多少人能夠達到隱士資格的要求？如此看來我們還要對隱士的身分寬宏大量一些才對，不妨把隱士的條件降低一些。那就是只要你具有一定的文化修養和名望，無論你是終身隱居山林或寺廟，還是隱居於鬧市與鄉村；無論是先隱後官、先官後隱，還是時隱時官、時官時隱，還是迫不得已而隱；總之，你只要曾經認認真真的隱居過一段時間，我們皆可算作「隱士」。對於那些沽名釣譽、走終南捷徑之人，我們皆可看作是假隱士。那麼這樣以來歷朝歷代的隱士們也就不會怪我們太苛刻了。還有一些文獻記載中的處士、高士、逸士、幽人、高人、處人、逸民、遺民、隱者、隱君子等，一方面說明他們的隱比較深一些，一方面也不是說他們身上無一點瑕疵。只是相比較而言，他們的人品與文品、畫品、書品和思想境界等高一些。那麼這樣一來，就牽涉到隱士類型劃分的問題了。

第四節　中國古代隱士的名稱

　　中國古代對於「隱士」這個詞的名稱很多，有人把隱士名稱分為三大類：第一類是行為的直述，如隱士、隱者、隱民、遺民、處士、徵士、處人、山人、退士、居士、江海之士、山林之士、山谷之士等。第二類是關於道德的尊稱：如高士、逸士、高人、隱君子、徵君等。第三類是詩意的雅號：如雲客、幽人等。當然因某些名稱有歧義而有重疊，如「遺民」、「逸士」既可以歸為道德的尊稱，也可以歸為行為直述類。這些不同名稱的稱呼其實也是有其一定意義上的區別。有隱居方式上的，有隱逸思想上的，有隱居時間上的，有隱居環境上的，有隱居行為上的等等。胡翼鵬在其論文〈古代隱士的稱謂分類及其身分特質研究〉中把隱士名稱的稱謂又劃分為以下五大類：1.以「人」為描述中心的稱謂，如隱士、處士、逸民、高士、高人、

5　陳傳席著，《陳傳席文集》第5卷，《隱士和隱士文化問題》，河南人民出版社。

隱君子、隱者、幽人、幽子、幽客、處人、徵士、逸士、居士、遺民、山
人等。

　　2.隱逸行動作為身分指示的稱謂，如隱逸、隱遁、隱居、棲逸、嘉遁、
肥遁、高蹈、高踏等。3.隱士原型及其衍生的稱謂，如將伯夷、許由、范蠡、
四皓、東方朔、嚴光、陶淵明等人稱之為首陽、扁舟、金馬門、彭澤、東
籬、菊、桃源等。4.以隱士居處空間作為指代的稱謂如丘園、山林、江海、
林泉、岩穴之類。5.來自經典隱士文本的稱謂，如肥遁、嘉遁等。[1]隱士的不
同稱謂反映了世人對於隱士的認知程度和接受維度。

1　胡翼鵬，〈古代隱士的稱謂分類及其身分特質研究〉，《唐都學刊》，2007 年 5 月。

第二章　中國古代隱士的類型

　　綜觀中國歷史古代隱士的出現與其特定的社會條件、歷史風雲變幻和產生的土壤有著緊密關係。根據隱士隱居不仕的主客原因、隱居的動機與目的和隱居方式等各個方面的不同，中國古代隱士的類型大致可分遁跡山林的淡泊隱士，有道則現無道則隱的抗議隱士，有身在江湖之上、心存魏闕之下兼濟天下的隱士，也有黃金帶纏著憂患的急流勇退隱士，有新舊王朝交替的遺民隱士，更有純粹將隱逸作為一種邀名手段沽名釣譽的隱士。筆者在這一章主要闡述了古代文人關於隱士類型的劃分和現代學者關於隱士類型的劃分，而筆者在闡述了作為一般文人的隱士基礎上，專門把山水畫家隱士獨立了出來，介紹了作為山水畫家的隱士所具有的一些特徵。

第一節　古代文人關於隱士的分類劃分

　　在隱士類型的劃分上，不同的學者站在不同的立場上，就有不同的劃分標準。還有從不同的角度上，如從隱士的思想、隱士的性格、隱居的時間、隱居的地點、隱居的方式和行為上等等方面，也是有不同的類型劃分。古代文人對於隱士就有過不同類型的劃分。其中較早給隱士分類的要算孔子了，他說：「賢者辟世，其次辟地，其次辟色，其次辟言。」[2]他不僅進行了分類，

2　蕭統，《文選》（下冊），長沙：嶽麓書社，1995 年，頁 1443。

還給隱士區分了等級，不過他只是說明了「隱」的深淺程度不同，並沒有分析「避」的深層原因。再如范曄在《後漢書‧逸民列傳》中，第一次根據隱士的歸隱原因不同，對隱士進行了六個類型的劃分：「或隱居以求其志，或回避以全其道，或靜己以鎮其躁，或去危以圖其安，或垢俗以動其概，或疵物以激其清。」[3] 有學者認為這種分法體現了「儒道隱逸的合流」[4]，而有的學者認為范曄對儒道隱逸思想認識上的混亂，認為「求其志」與「全其道」是一回事，儒道兩家的「志」和「道」都是隱士們所追求的各自理想，這兩句話不算是分類。尤其有學者反對用自己的一套標準來給隱士分等級，古代的晉王康琚在〈反招隱詩〉說：「小隱隱陵藪，大隱隱朝市。」梁阮孝緒的《高隱傳》也將隱士分為三品：「言行超逸，名氏弗傳，為上篇；始終不耗，姓名可錄，為中篇；掛冠人世，棲心塵表，為下篇。」[5] 這種根據隱居之地或名氏傳為標準來確定隱士等級的確毫無道理。後來蕭子顯又將隱士劃分為四種類型：「若道義內足，希微兩亡，藏景窮巖，蔽名愚谷，解桎梏於仁義，示形神於天壤，則名教之外，別有風猷。故堯封有非聖之人，孔門謬雞黍之客。次則揭獨往之高節，重去就之虛名，激競違貪，與世為異。或慮全後悔，事歸知殆；或道有不中，行吟山澤。」[6] 總之古代文人有自己的不同劃分標準和評價標準。

第二節　現代學者關於隱士類型的劃分

現代的一些學者對於隱士的劃分就更多了。如陳傳席教授在他的《隱士和隱士文化一些問題》一文中，從隱士隱居的時間、地點和方式等幾方面，把隱士劃分成十大類型：第一種類是真隱、全隱，如晉宋宗炳、元代吳鎮等；其二是先官後隱，如陶淵明。其三是半官半隱，如王維；其四是忽官忽隱，如元末明初王蒙、明末董其昌等；其五是隱於朝；其六是假隱，如明代陳繼儒；其七是名隱實官，如南朝齊梁時陶弘景，算是假隱士；其八是以隱

3　《後漢書》卷 83〈逸民列傳序〉。

4　張立偉，《歸去來兮──隱逸的文化透視》，北京：三聯書店，1995 年，頁 49。

5　李延壽，《南史》（六），北京：中華書局，1975，頁 1894–1895 年。

6　《南齊書》卷五十四〈高逸列傳序〉。

求高官，如唐代的盧藏用；其九是不得已而隱，如明末清初的顧炎武、黃宗羲等；其十是先隱居後出仕，如殷商時伊尹、漢末諸葛亮、元末的劉基等。其次還有一種不得已的隱者，如明末清初的弘仁[7]。再如蔣星煜先生在著作《中國隱士與中國文化》一書中提出了自己的分類方法：（一）根據隱士的政治生活態度為：1.真實隱士，如巢父；2.虛偽隱士，如伯夷。（二）根據隱士的經濟生活分為：1.在業的隱士，如臺佟；2.無業的隱士，如朱桃椎。（三）根據隱士的社會生活分為：1.孤僻的隱士，如林逋；2.交遊的隱士，如唐僧淵。（四）根據隱士的精神生活分為：1.養性的隱士，如陳摶；2.求知的隱士，如陸龜蒙。[8]高敏先生從隱士的性格上，將隱士分為抗議型、淡泊型、老莊型、清高型和虛偽型五大類型；[9]孫立群先生則從隱士歸隱的方式上，將隱士分為山林之隱、朝隱和田園之隱；[10]還有人從行為方式上把隱士分為政治型、高逸型、藝術型和宗教型等四大類。[11]無論從哪個角度劃分，類屬於某種類型的隱士就會重複，其原因是隱士隱居的因素是複雜而又多方面的。在中國大量的古代隱士和具有隱士思想的文人士大夫中，筆者從隱士在中國文學和藝術貢獻角度上，把他們分為兩種情況來界定：一是作為一般文人士大夫型的隱士；二是作為山水畫家的隱士。當然還有二者兼具的隱士，即具有很高的文學修養，又具有很高的藝術才能，尤其在山水畫方面。筆者在論文中主要涉及到的是山水畫家隱士，所以對於文人士大夫型隱士，筆者只列舉一些典型，不做為研究的主要對象。對於那些在山水詩、田園詩等文學領域有著一定的成就，從而影響著山水畫的產生的文人士大夫型隱士，筆者在論文中也要涉及到一些。

第三節　作為一般文人的隱士

在中國歷史上產生過許許多多的文人士大夫型隱士和一般文人隱士，

7　陳傳席，《隱士和隱士文化一些問題》。

8　木齋、張愛東、郭淑雲，《中國古代詩人的仕隱情結》，北京：京華出版社，2001年，頁19。

9　高敏主編，《中國歷代隱士》，河南人民出版社，1996年。

10　孫立群著，〈魏晉隱士及其品格〉，選自《南開學報》，2001年，第五期。

11　張旭怡著，《試論兩晉南朝隱士》，來源於2007，2月17日的電子版。

他們是仁者、智者，但他們不願參與熱鬧的社會生活。中國古代社會士人惟一光明的大道是做官，他們懷抱治國安民的鴻大志向，投入到政治生活當中去。然而一旦他們懷才不遇或遭受到重大的打擊，於是便轉向山林，或隱居於鬧市，於是從此不願從政而成了隱士，遺世獨立便是隱士們最令人矚目的表現方式。隱士們都有著健全的人格，也都很聰明，但他們獨立自由的傾向都非常強烈。正是他們的這種孤傲清高、獨立自由的思想境界，才創造出大量的隱逸文化。眾所周知，在一個要求服從的社會裡，獨立性是參與社會生活的致命缺陷，在政治生活中尤其如此。其實人是社會性的動物，離群索居的生活方式不是很多人願意接受的，雖然有些人具有忍受孤獨的天性。從表面上看，大多隱士是自己在逃避政治，逃避熱鬧的社會，而自願選擇孤獨、冷清與蒼涼，實質上一方面是由於社會政治大動盪或社會的汙濁黑暗，甚至大量的有志之士遭到殘害，從而造成他們不得已而隱居以保全其身；另一方面，由於隱士個人的原因，他們內在的性格和氣質的缺陷——過於強烈的獨立和自由傾向，導致他們不得不選擇孤獨。

　　在魏晉山水畫萌芽之前的先秦、兩漢出現了許由、巢父、伯夷、叔齊、梁鴻、嚴光等隱士。許由、巢父都只能說是傳說中的隱士，作為信史正載的歸隱者，當屬伯夷、叔齊。伯夷、叔齊無疑成為中國隱逸文化的精神領袖，其所歌吟之辭，也就成為了中國「歸隱文學的先聲」[12]。由上古先秦時期到兩漢時期，隱逸從「少數人的行為，嬗變成為廣大士大夫階層的行為」。[13]正史中較早單獨為隱者作傳，當屬《後漢書》。《後漢書·逸民傳》記載了多位隱士逸民的有關歸隱的情況。兩漢時期的隱逸行為，主要集中在戰亂的末世。其中，在西漢末期和東漢末期分別發生了兩次大規模的隱逸行為。遠離政治統治中心，歸隱山林，成為一時的時尚。到了光武帝劉秀建功立業的時候，隱逸者的地位空前高漲。能否徵求得隱士來從政，成為穩定大局的關鍵所在，也就是人們說的「舉逸民天下歸心。」隱逸者的政治地位空前高漲，嚴光當屬典型。就是晚年的孔子「或許因為受到了道家思想的影響，或許因

12　木齋、張愛東、郭淑雲著，《中國古代詩人的仕隱情結》，京華出版社，2001 年 6 月，頁 98。
13　同上註，頁 99。

為想從政而不可得，晚年的孔子不時發出對隱逸的讚美。」[14] 孔子說：「篤信好學，守死善道，危邦不入，亂邦不居。天下有道則見，無道則隱。」[15]「君子哉蘧伯玉！邦有道則仕，邦無道則可卷而懷之。」[16] 當孔子與弟子們各述其志時，他贊成的不是做官從政的志向，而是曾皙的那個近乎隱逸者的自況：「莫（暮）春者，春服既成，冠者五六人，童子六七人，浴乎沂，風乎舞雩，詠而歸。」[17] 由此可見，魏晉之前及至六朝，隱逸者何其之多。連儒家的創始者孔子都嚮往隱逸，那麼隱逸現象層出不窮也就不足為奇了。

到了魏晉時代，終於形成希企隱逸的風尚。隱逸成為當時最引人注目的社會文化現象之一，風氣之盛，可謂空前絕後。那時的隱者隊伍特別龐大，據《晉書》、《宋書》、《南齊書》、《梁書》和《北史》中隱逸傳所載，隱士就有 80 多人。隱逸成為一種社會風尚，一種朝野、士庶普遍追求倚重的思想行為。「不事王侯，高尚其事」，為士人普遍的觀念；「示形神於天壤，則名教之外別有風猷。」[18] 為時人之共識。「居官無官官之事，處事無事事之心。」[19] 被視為名言。一大批士人，懷抱利器，自甘淡泊，隱居山林不出。朝廷又屢屢徵召，禮遇有加。宋武帝禮遇周續之，梁武帝禮遇陶弘景，都是隱逸風氣下君主禮遇隱士的佳話。「君主徵召隱士，虛懷以待，自然有『舉逸民，天下之民歸心』的政治目的，但也表明了統治者對隱逸的肯定和推崇。」[20] 在此風氣下，無論高門貴族，官僚富豪，還是寒門之士都有避世隱居的願望和要求。可以說，六朝士大夫文士們不管是身體力行、投身山林者，亦或只是心嚮往之，他們在思想上都標榜山林，希企隱逸。

自從巢父、許由以下，中國隱士不下萬餘人，其中事蹟言行可考者亦數以千計。但卻沒有一段時期可以像魏晉南北朝那樣，出現數量如此龐大，如

14　孟祥才著，《先秦秦漢史論》，山東大學出版社，2001 年 9 月，頁 505。

15　《論語·泰伯》。

16　《論語·衛靈公》。

17　《論語·先進》。

18　唐·李延壽撰，《南史》，中華書局，1982，頁 1855。

19　唐·房玄齡等撰，《晉書》，中華書局，1982 年，頁 1992。

20　李紅霞著，〈論漢晉招隱詩的兩次復變及文化動因〉，《唐都學刊》，2002 年第 1 期，第 18 卷，頁 30–34。

此集中的隱士隊伍,魏晉南北朝的隱逸文化也成為當時的文學主流。這其中固然有其外在的社會政治因素,更為重要的是六朝的玄學精神創造出隱逸思想盛行的環境。輕名利,注重自我,提倡人格的完善和精神的主宰,這些都為後代知識分子提供行為參照和精神歸屬。例如東晉陶淵明既是隱士,又是詩人,在當時的時代背景下,他不為五斗米而折腰,歸隱南山,怡然自得。他嚮往自然,這種自然既有自由之義,也有與官場相區別相對立的大自然,即田園自然。相對於官場的世俗生活,田園的歸隱是能以自然本色生活的途徑,是他精神逍遙遊的翅膀。六朝之後,隱逸風尚一直持續。唐代的隱逸大多是伴隨著士人的品格自尊,而成為邀取功名的資本。像李白雖然醉心於功名,但是,功名不就,大部分時間都處於隱居的狀態,詩、酒、隱三位一體,構成獨特的風景。唐代之後,情況有所改觀,隱逸不再成為求取功名的手段。相對應的,隱逸詩歌中表現的思想也開始有所變化。林逋的「梅妻鶴子」、范成大的歸隱和田園詩作繼承了陶淵明的隱逸思想。而到了宋末,隱士因身經國變,「較有熱情者悲不自勝,不復有專寫山林風月之心緒也」。在盛唐到中唐時代,隱逸山林蔚成風氣,幾乎有名望的詩人都有隱居的經歷,如孟浩然、王維、韋應物等。

以上是中國古代文人隱士在歷朝歷代出現的大致情況。他們隨著時代的發展和變遷,採取不同的隱逸方式和生存方式。這些文人及士大夫隱士熱衷於中國古代詩詞歌賦的創作,他們創作了大量的山水詩、田園詩,甚至有的親自參加大型的皇家園林和小巧別致的私家園林的設計和建造,他們的山水文化思想也深深的影響了中國山水畫的產生和發展,他們為中國的文化繁榮和發展做出了巨大的貢獻。這些文人隱士只是在文學方面有著巨大成就(當然也有不少隱士文人文學與書畫兼長者),他們大多沒有涉及到中國山水畫方面的發展,不過他們的隱逸思想和山水文學對山水畫的產生和發展起著間接的推動作用。所以,筆者把他們列為一般文人及士大夫型的隱士,概括為文人隱士。

第四節　作為山水畫家的隱士

　　所謂隱士型山水畫家，首先他們是隱士，其次他們在山水畫方面有一定的成就和貢獻。在歷代隱士中，出現了大量的山水畫家。有的終身隱居在深山竹林之中，他們屬於真隱、全隱。唐代張彥遠在《歷代名畫記》卷五「敘歷代能畫名人」一節內提到一些六朝時期畫山水之人，如戴逵和他的兒子戴勃，前者是：「其畫古人、山水極妙」[21]；後者「山水勝顧（愷之）。」[22]除此之外，畫山水者還有宗炳、王微、謝約、蕭賁等人皆是隱士。還有元代的倪瓚、吳鎮等，從來不去做官，皇帝下令徵召也不去，而且也不和官方打交道。還有五代時期的荊浩，終身隱居於太行山之洪谷，其間數畝之田，常耕而食之。他拋棄一切功名富貴等雜欲，致力於山水畫的創造和研究。他經常登山，觀看古松、怪石、祥煙……，在他進入創作之前，嘗攜筆寫生數萬本，同時注意研究古代畫法和畫理。有的是半官半隱，如唐代的王維，開始做官，後來害怕政治的殘酷而隱居，但他又怕辭官隱居沒有薪水，生活又無法得到保障，於是雖做官，但不問政事，實際上過著半官半隱的隱居生活。有的是忽官忽隱，如元末明初時王蒙、明末董其昌，做了幾年官，又去隱居，朝廷徵召，或形勢有利，又出來做官，做了一陣子官又回去隱居。有的是不得已而隱，實際上從事最熱心的政治，如明末清初的石谿，他反清失敗後，為了逃避迫害，隱於禪，但他終生都忠於明王朝，終生反清，情緒十分激烈，一直沒能靜下來。還有如明末清初的弘仁，早年攻舉業，明清易祚之際，他奮起反清，失敗後不得已而隱，但後來一變在思想上真的隱了。他們「隱居」只是為了表示不與清王朝合作，實際上從事最激烈的反清鬥爭。還有先官後隱或先隱後官的等等，這些山水畫家隱居的時間、方式和地點各有不同。但他們都有一個共同的特點，在一生中的一部分時間上，對政治和社會生活不感興趣，從而隱居山野竹林或鬧市，他們把自己的身心投入到山水畫創作當中去，為中國山水畫的發展做出了一定的貢獻。

　　自魏晉晚期勃興以後，山水畫已經成為中國畫的重要畫體。而山水畫的

21　唐・張彥遠，《歷代名畫記》卷五。
22　同上註。

產生與成熟，完全得力於以莊禪為核心的隱士們隱逸思想的流行，以及一大批隱士畫家的繪畫實踐。莊禪崇尚自然、尋求超脫的思想對畫家是一個極大的刺激和誘惑，而世俗生活畫是和自然與超脫有距離的，因此山水畫的出現也只是個早晚的問題。歷史上，對中國山水畫的產生、成熟與發展作出重要貢獻的隱士型山水畫家有很多，如南朝的宗炳與王微是地地道道的真隱士；隋代的展子虔，雖歷北齊、北周後來成為隋代的朝散大夫、帳內都督，但其間也隱居過或處於半隱居狀態；唐代的王維屬於半官半隱；唐代的盧鴻是隱逸之士；唐代的鄭虔和項容，被世人列為高士；王洽也是唐代的一位著名的隱士；唐代顧況和孫位是先官後隱；唐末五代初的荊浩是當時的一位大隱士；荊浩的弟子關仝同樣是位隱士；五代之末的李成也是不得已而隱居；宋代的范寬可謂是當時的一位著名的北方山水畫家隱士；巨然和尚也算是一位隱於禪的隱士；元代的錢選和吳鎮終生隱居不仕；黃公望是先官後隱；王蒙是忽官忽隱；倪瓚是元代一位徹底的大隱士；明代的沈周、項聖謨、文徵明是隱士；而宋旭、擔當、吳彬、石谿等人可以算是隱於禪之士；漸江也是迫不得已隱於禪，梅清老人無奈被迫隱居；清溪老人隱於秦淮河的清溪之上；清朝的吳歷在明滅之後隱居求高。在以上這些人中，他們幾乎無一不是隱士或中隱人士。他們有的隱於山林，有的隱於朝和鬧市，有的隱於禪。魏晉南北朝時期是中國山水畫的萌芽時期，時值玄禪深入人心，人們由懷疑、厭惡、否定現實俗世轉向親近、體悟及欣賞客體自然及主體自然。人們發掘了自然美並從中體驗到了生命價值與人格精神的存在。當隱士們想要將其以藝術手段表現出來的時候，在詩歌上他們選擇了山水田園詩，在建築上選擇了園林，在繪畫上則選擇了山水畫。

唐末至宋初的北方大山水畫家中多位是隱士，他們的山水畫成就特別高。像關仝是五代初人，師事隱居太行山的荊浩。李成主要活動於五代，避亂而隱居於營丘山，死於宋初。范寬是五代末至宋初人，隱居於關陝、終南等地。隱遁山林的畫家，自然以畫山水為主，所以北方的人物畫、花鳥畫不盛，而山水畫特盛。唐宋及其以後時代是文人畫醞釀、誕生、發展和成熟的時期。在這一過程中，許多風格不同的山水畫派紛紛登臺亮相。明代的董其昌曾有南北宗之分。而在分宗劃野前後，包括文人畫成熟時期，陸續出現了

像李成、關仝、范寬、巨然、蘇軾、文同、趙孟頫、徐熙、黃公望、倪瓚、沈周、文徵明、唐寅、徐渭等一系列很有影響的隱士及準隱士山水畫家。他們幾乎無不通莊禪。由於山水畫本質上是遠離和不關注社會正統現實的畫體，所以避世、抗世、求意志自由以及靈魂超脫的歸隱思想被充分地體現在山水畫作品之中，畫家似乎和山水畫中的理想自然建立了一種主客合一的美好關係，從而將其身心寄寓其中。如黃公望的〈富春山居圖〉表面看似寫富春江一帶的景致，實為畫家蕭條淡泊、超脫求隱人格精神的真實寫照。

以上所列舉的歷代中國古代隱士山水畫家，這些隱士型山水畫家在中國山水畫產生、發展和走向成熟，以及他們在山水畫的功能、技法、風格和畫論方面，都作出了巨大的貢獻。

第五節　山水畫家隱士的特徵

一、山水畫家隱士們大都有一個最大的共同特徵：他們消極避世時抱著出世的思想，不與統治階級同流合汙，獨善其身。即使那些身任朝廷要職的朝隱者，也有著嚴重的山林隱匿傾向。一般說來，山水畫家隱士都是一個時代中的高潔之士。這決定了一種總的隱逸傳統、隱士風範的形成。這些高潔之士的歸隱，當然首先是由於現實政治與他們的政治理想之間出現了尖銳的矛盾，他們不願接受當下的現實，也不屑於與世浮沉，虛與委蛇。他們的「隱」因為同現實的不相容，他們的「逸」也是對朝政的無奈。但是「隱逸」並不等於他們放棄社會價值的評判，而是採取了相反的價值評判標準。一旦走上隱逸之路，士大夫們也由此漸次成就了對文化理想的一種追尋──因為選擇了離群遁世，就必須靠自己的文化素養來維護自己的選擇，使隱居生活既超凡脫俗，也具有生命樂趣。只有這樣，才足以支撐他們遁世避俗後在山林丘壑間的孤獨中，創造一種屬於自己，更屬於我們的歷史和文化的審美境界。

二、大多隱士都具有儒、釋、道思想。在中國文化傳統中，儒家「良士擇主而仕」的政治原則為「隱逸文化」提供了逃避政治的合法藉口之外，老莊的道家思想為隱逸文化所追求的藝術境界提供了哲學依據。尤其是在政

治生態環境極其惡劣的東漢末年和魏晉時期，因黨爭而招致殺身之禍的士大夫就有李膺、何晏、嵇康、張華、潘岳、陸機、陸雲、郭璞、謝靈運、鮑照等。這種嚴酷的政治現實也迫使士人需要選擇另外的場地一較高下。在道家精神的支持下，這種徹底放浪形骸的隱逸生活就容易走上極端。晉人筆下，士大夫最好是連名都不要為世所聞才是真隱！巢父批評許由親口說自己不願意從政的虛偽：「子若處高岸深谷，人道不通，誰能見子？子故浮游，欲聞求其名譽。汙吾犢口。」（皇甫謐：《高士傳》卷上）。其隱逸高蹈的背後卻是士大夫在政治高壓環境下的恐懼和無奈。例如，宗炳絕意仕途，一生好遊山水，是地道的隱士，又是虔誠的佛教徒。他對儒、道、仙、佛各家的「道」都有研究，這些「道」對他都有不同程度的影響，但他的「道」指的還是老、莊之道。和宗炳同時代的王微也是一位受儒道兩家思想影響的隱士。還有唐代的大詩人兼山水畫家的王維，他身居廟堂之時卻嚮往山林之隱，他雖是半官半隱，但他虔誠奉佛三十多年。

三、山水畫家隱士大都喜愛遊山玩水，自得其樂。他們身居山林的同時還不夠，還喜歡到處登山涉水，周遊名山大川，在養身養心的同時還養目，看過秀山秀水之後，大量創作山水畫，圖之四壁以臥遊。如著名的南朝宋山水畫家宗炳「每遊山水，往輒忘歸」，「好山水愛遠遊」。他所居住的江陵之地，西有巫山、荊山，南有石門、洞庭湖、衡山，東有廬山，北便是他的故鄉南陽，再北便是嵩山和華山。江陵面臨長江，交通甚便，他遊覽了很多名山大川。宗炳幾乎遊覽終生。終年還歎道「老病俱至，名山恐難遍遊，唯當澄懷觀道，臥以遊之。」著名的山水畫家隱士王微因為身體多病，不能夠像宗炳那樣遊歷各地的名山大川，但他由於經常在山中採藥，天天在和山林打交道。

第三章　中國古代隱士的隱逸思想、政治生活和社會作用

　　中國古代隱士大都具有一定的隱逸思想，他們的隱逸思想的產生有著一定的歷史淵源，也有著一定的主客觀因素。中國古代隱士都有自己的志趣和追求，他們雖身心歸隱，但精神還執著於中國文化建設，在古代山水田園詩和山水畫中，都深刻蘊含著他們的隱逸思想，如淡、遠、柔的思想情結便是他們思想上的一大特色，如隱士的隱逸思想中的平遠、平淡和柔的精神與藝術境界，就是這種隱逸思想的最好體現。中國古代隱士的政治經濟生活因其所處的隱居環境不同而不同，那些身心真正隱居與江湖山林之人過著清心寡欲的清貧生活，他們在社會上毫無地位可言，因為他們等同於消失於社會活動的一類人；而那些半官半隱者經濟生活要舒適得多，終身不愁吃喝穿，也有一定的社會地位；還有一些居廟堂之高的心隱者衣食無憂，他們甚至處於社會的上層，而中國古代隱士對社會的發展也起到了一定推動作用。

第一節　中國古代隱士的隱逸思想

　　中國古代隱士的行為和觀念備受後人的推崇，他們所創造的隱逸文化是留給後人的一種生存智慧和出世方法。作為有著很高文化修養的隱士，他們思想上接受著道家、儒家和禪宗思想，這三家思想建構著中國隱士的隱逸

思想，在中國廣為傳播，備受士人的青睞。隱士的隱逸從一種行為轉變成為一種文化，成為中國特有的審美文化，影響著中國傳統文化的方方面面。隱逸思想最大的特點就是崇尚自然、柔弱避世，隱逸開始是隱士對社會政治不滿而又無法抗爭時的一種趨利避害的行為方式，這些個性清高的知識分子在天下有道時則仕、無道時則隱，他們深刻影響著中國古代傳統文化發展的方向，他們所具有的隱逸思想促進了山水田園詩的發展、水墨山水畫的誕生。

一、隱士隱逸思想產生的歷史淵源

隱士是隱逸思想的載體，隱逸思想的產生與隱士的出現有著緊密的關係。隱士產生的年代問題不外乎有三種觀點：一是產生於上古時期，二是產生於商周之際，三是產生於春秋戰國。雖說堯舜時代就有了關於隱士產生的文字記載，但是作為上古時期的隱士文化身分還不夠確定，作為一個社會階層還小到可以忽略不計的，這個隱士階層還沒有定型和成熟，他們的一些隱逸行為只是一種歷史傳說。到了殷周時期，儒道兩家的思想理論基本確立，隱逸文化傳統初步形成，隱士作為一個階層才開始受到社會的關注，隱士作為社會重要的人才資源也才開始得到重用。但是隱士作為一個備受社會關注的群體，只有到了封建時代的春秋戰國才真正得以確定。春秋戰國也是中國歷史上一個社會大動盪時代，那個時期中國古代的私學制度和官僚制度盛行，私學培養了大量的「士人」，士人從事為政府效力，一旦社會處於極度動盪不安狀態，那麼很多士階層只能隱居以避其害。在隱士出現的時間問題上，中國不同的學者有不同的觀點和看法。關於古代隱士隱逸思想產生的文化淵源，大部分學者觀點都是一致的，那就是都認為隱逸思想都是出自於儒家、道家思想。例如冷成金在《隱士與解脫》一文中就認為中國隱逸文化的源頭可以追溯到孔子，他把莊子視為中國隱士祖師爺。還有何鳴在《遁世與逍遙——中國隱逸簡史》中，明確指出老子的生命與人生哲學隱逸思想文化的主要淵源。李紅霞在《從小隱、大隱到中隱——論隱逸觀念的遞嬗及其文化意蘊》一書強調了儒、道思想義理，奠定了中國傳統隱逸文化的理論基石。由此可見中國隱逸思想的產生有著源遠流長的歷史，與儒道兩家思想有著密不可分的關係。

二、隱士隱逸思想產生的主客觀原因

　　中國隱士的隱逸行為及其隱逸思想產生有著其複雜和深刻的社會根源。客觀方面來說，在幾千年來的封建社會裡，統治階級選拔官員制度的不合理性，讓一大部分士人淪為較為貧困的社會階層，他們雖然飽讀詩書和典籍，但是空懷一腔報國之志而無門，由於多年來的讀書造就了隱士們沒有了謀生的能力和手段，造成他們生活上的困頓和精神思想上的苦悶。以至於隱居山林過著清苦的生活，要麼生在鬧市成為貧民。為了顯示自己是個讀書人，不同於一般粗野之民，還自命清高、不流俗於世人。還有一批已經入仕的士人因為封建統治階級政治腐敗，個體境遇處於被排擠和打壓的地位，自己的政見不得施展，尤其遭遇天下大亂之時，這批文人士大夫便隱居以求獨善其身。從主觀方面來說，那些隱士因為自身的價值追求和自己人格、性格的因素，也導致他們產生濃厚的隱逸思想。尤其統治階級意識形態的一元化，那些在人格上要求和統治階級同等地位的文人士大夫，他們不但不能和王朝帝王平起平坐，而且還被帝王嚴重地臣僕化。帝王地位的絕對化，文人士大夫的臣僕化，這種法理基礎一直延展了幾千年而沒有任何實質性的改變，使得很多士人的理想和現實發生衝突，由於找不到第二條人生出路，他們要麼屈服，要麼出世過著隱居生活。從中國隱士的處世哲學上來說，士人在社會生活中採取是出仕還是歸隱選擇，要看當時社會風雲變化。要是外在專制政治壓力過大，士人便選擇「明哲保身」的處世哲學，這是漢代之前隱士們歸隱的主要原因，到了魏晉時期，由於士人內心自覺意識的覺醒，對個人內在動機、要求的強調和尊重，此時的隱逸不僅僅是為了明哲保身了，而是為了獨善其身以明志。士階層開始運用所謂的「道統」與統治階級的「政統」相抗衡，但以其力量的巨大懸殊而不能發生任何的制衡作用。倒是隱士的窮則獨善其身和返璞歸真的人生哲學，支撐著他們過著安貧樂道、逍遙自在的隱逸生活，隱士們運用道家的心靈哲學安慰著自己一顆孤獨寂寞的心，從此不再陷入屈原式的精神絕望之中，從精神苦悶中解脫出來。李澤厚《中國古代思想史論》一書中指出，莊、玄、禪「可以代替宗教來作為心靈創傷、生活苦難的某種慰安和撫慰，這也是中國歷代士大夫知識分子在巨大失敗或不幸之後並不真正毀滅自己或走進宗教，而更多是保全生命、堅持節操卻隱逸遁世

以山水自娛、潔身自好的道理。」[1]

三、隱士的隱逸思想

中國早期隱士都有自己的志趣和追求，他們因厭惡渾濁的官場和政治而隱居，雖然他們身心歸隱了，但是他們的思想和精神還執著於中國文化的建設，他們從事著儒、道、佛的研究。如孔子所說：「隱居以求志。」當然也有很多隱士隱居為求其志，而並非消極一生無所求。尤其後期的隱士們大都是「身謀而不及國」，他們隱於山林、鬧市、朝廷，都不會無所追求了，只是一時的無奈之舉罷了。這些隱士大都是政治生活中的弱勢群體，他們既不能奮起抗爭社會，也不能面對社會現實，只能退隱江湖，過著悠閒自在的悠遊生活，這樣以來他們有大量的閒暇時間從事文學藝術的創作，從而導致中國的田園詩和山水畫的興盛，山水田園詩和山水畫中都蘊含著隱士們的隱逸思想，體現在文學藝術上的總體風格就是：淡、遠、柔。例如陶淵明隱居之前可謂「金剛怒目」之風格，隱逸之後詩風轉向了「柔」。王維、董源、巨然、黃公望、吳鎮、倪瓚這一路下來的「南宗」山水畫也呈現出來「柔」的特色。明代以後的山水畫家作品更「柔」，柔到了無骨之媚，不像老、莊那種外柔內剛的「柔」。中國隱士的隱逸思想除了「柔」之外，還有「淡」，也就是老、莊之「天然去雕飾」的「樸」。這種自然無所飾之中的「淡」還蘊涵著純淨、明白之意。這種隱逸思想體現在早期文學作品和繪畫中，是一種非常自然而然的無人工雕飾出來的，然而後期刻意追求的「淡」靠的是技巧，就如同花園中的假山假水。這與早期隱士具有的一種特殊的精神狀態有關，早期隱士大都真正遠離政治和官場，他們都能做到「心遠地自偏」，而後期的一些隱士畫家和文人，不過都是無奈而隱，不是真正的心隱，所以他們的「淡」都是用技巧刻畫出來的，沒有前人的精神狀態。說到隱士「遠」的隱逸思想情結，更是一大特色，隱士們做到了「心遠」之後，其詩畫才有「遠」的感覺。如陶淵明的「悠然見南山」，王維的「開門雪滿山」，詩中都體現出「遠」的感覺。陳傳席先生曾經寫過《詩有「三遠」》，他說：「陶淵明『悠然見南山』是平遠，李白『登高壯觀天地間』是高遠，杜甫『群山

1　李澤厚，《中國古代思想史論》，天津：天津社會科學出版社，2003 年，頁 206。

萬壑赴荊門』是深遠。」他提出了隱士們的「遠」只是「平遠」，很少有「高遠」和「深遠」這種觀點，卻是事實。這在隱士山水畫中也是可以得以佐證的，如元明清畫家幾乎所有的山水畫都是「平遠」之景，黃公望、吳鎮、倪雲林等更是如此。總之，隱士的隱逸思想中的平遠、平淡和柔的藝術境界，其實就是中國隱逸文學藝術歲追求的最高境界。

第二節　中國古代隱士的政治經濟生活

　　中國歷代隱士大都是通古博今、品行高潔、思想超逸的知識分子，他們奉行「不事王侯，高尚其事」作人標準，在社會政治生活中扮演著另類角色。不同類型的隱士與政治關聯程度也是不一樣的。對於那些真正的隱士，他們終身隱居不求聞達於諸侯，只求養性之道，他們沒有任何的功名利祿之心，心如死灰，無欲無求，社會政治對其沒有任何影響。如漢代嚴光，任何引誘都動搖不了其隱逸之心，他蔑視權貴和功名，崇通道家思想，主張返璞歸真，甘願一生過著隱居的生活。對於這種隱士有人持批評態度，認為真正有知識學問的人不能為國家效力，相反起到一種消極的社會作用。但至少他們高尚的人生節操應該起到一個淨化社會思想的作用。對於那些具有「平一宇內躋致生民」志向的隱士，他們骨子裡還是想出仕效力政治的，只是一時條件不允許，只能隱居山林，一旦條件成熟他們即刻從隱士轉變為大臣，從政為國效力。如諸葛亮就是一個「曲避以全其道，隱居以求其志」的隱士，這樣的隱士對於社會貢獻還是很大的，在歷史上起到的了積極的推動作用，人們比較讚譽這種隱士。對於那些徒有在野之名、務在朝之實的假隱士，他們雖然身居山林，心卻在朝野，這種隱士對於當朝政治的影響甚至比在朝的權臣還大。如梁武帝時期的陶弘景，雖然隱居茅山，但是梁武帝經常去深山拜訪他，以諮詢吉凶大事，時人嘲諷為「山中宰相」。這種假隱士世故很深，既能為當朝皇帝博得禮賢下士的美譽，又能切切實實得到皇帝賞賜的實惠，而不至引起權臣的嫉妒與非遺。還有一類走終南捷徑的虛偽隱士，他們十年寒窗之苦未能考中科第，於是放出風聲歸隱深山以欺世盜名，引誘那些認為隱士都有濟世之才的帝王青睞，最終能達到晉身朝臣之列。在歷史上利用這

種詭詐手段的人不在少數，當然也有失敗者。

　　中國隱士的經濟生活一般都是貧困的，對於那些生活在山林之中的真隱士，他們一向重視精神生活，鄙視物質享受，所以大多真隱士都奉行絕欲主義，心甘情願地過著極端清貧的生活。也有極少數隱士過著極端的原始化生活，他們神往遠古，用「節行超逸，無謝古人。」準則來約束自己，過著類似原始人的「住巖洞、穿獸皮、食野菜」生活，這種隱士崇尚遠古的愛好和追求達到了一種失去理智的程度，當然只是少數。還有部分隱士生活奇異，為了標新立異，自命不凡，不惜犧牲個人幸福，表現出自身的特殊化。據《高士傳》載：「披裘公，吳人也。延陵季了山遊，見道中有遺金，顧披裘公曰：『彼取金』。公咳目拂手而言曰：『子何處之高，而視人之卑，五月披裘而負薪，豈取金者哉。』」這種人按照現在人觀點來說就是有神經病，明明窮困潦倒，卻還自負不凡，極端鄙視物質利益，還如公孫鳳更有問題，他一定要等食物腐爛發臭以後再吃，也無非是要標新立異而已。很多隱士過著貧窮化的生活，以表現他們「貧賤不能移」的高尚品行和其樂以忘憂的精神。當然還有一部分隱士過著富足的莊園隱居生活，他們生活上無憂無慮，經常還能宴遊。如魏晉南北朝一些隱士，他們有著一定的豐富的經濟基礎，在自己富足的莊園內過著逍遙自在的隱士生活。還有一部分時官時隱的隱士，他們的經濟也都是有保障的，如王維從來就沒有遇到過生活危機。當然大部分隱士一生都是從事著私塾、自耕的清貧生活，他們崇尚節儉，但是自命不凡。抱定孔子的「賢哉回也，一簞食，一瓢飲，在陋巷，人不堪其憂，回也不改其樂。」志向。

第三節　中國古代隱士的社會作用

　　中國古代的隱士有姓名事蹟可考的就數以千計，隱士在中國歷史長河中對社會產生的影響也是有目共睹的。隱士在社會上的存在有著積極和消極方面的意義。從道德影響方面來說，隱士起到了「揚清激濁，抑貪止競」的作用，發揮了道德整合的功能。隱士被歷代統治階級看作「道德楷模」，經常嘉獎和鼓勵隱士從政，目的就在於發揮隱士的道德名人偶像效應，試圖影響

和改造官風民風，帶動整個封建社會朝著有利於統治階級道德秩序上發展。作為逃避政治的隱士在統治者能夠容忍的限度之內，他們選擇著各種隱逸生活，同時也為統治者提供了徵辟隱士以顯示皇恩浩蕩的契機。作為道德風向標隱士一旦應徵出仕，則顯示了政府具有了隱士一樣高尚的品德，有利於樹立官府在勞苦大眾的光輝形象。「舉逸民，天下之民歸心焉。」[2] 因此歷代統治階級都不遺餘力地徵召隱士出來做官，爭取做到「野無餘賢」，以炮製出政治清明的形象工程。隱士階層作為一個特殊的人群，也為統治階級調和社會矛盾起到了一定緩和作用。古代無論是選官制度、察舉制度、還是科舉，都不可能滿足大量士人入仕做官，社會資源的有限性決定著社會的不公，那些十年寒窗苦的書生很多人都會在選拔官員中落選，從而導致很多文人失意不得志。正是傳統的隱士文化觀、人生價值觀讓很多寒士能夠安貧樂道，利用隱逸思想作為緩解焦慮心態的宣洩口。讓那些名落孫山的文人寒士胸懷報國之志而無反抗統治階級之心，以苦為樂的人生態度才不會導致社會的混亂。對於一些仇恨體制之外的士人，因為極度的挫折感和失敗感，從而導致極端苦悶之心。但是因為士人軟弱的特性，一般選擇無力與不公正的政府權利機關對抗，只能選擇精神上的反抗而不是行為上的過激反抗。以隱居不合作的態度曲折表達自己對社會的不滿。於是他們只能通過一顆淡泊名利之心，抵消博取功名利祿之念。所以說隱士在某種程度上起到了社會安全調節閥門的作用。

2　楊伯峻譯，《白話四書》，長沙：嶽麓書社，1989 年，頁 372。

第四章　魏晉南北朝山水畫產生的社會背景

　　中國的魏晉南北朝時期是一個朝代更替頻繁、戰亂不止、社會經濟遭到極大破壞的動盪年代。在這段黑暗的軍閥混戰時期，文學藝術卻得到了巨大發展，在中國文明史上抹下了重重一筆。人性的覺醒帶來了各種文化思潮的風起雲湧的變化，注重人物品藻和個性，崇尚精神自由，使得這個時期的文學藝術發展走向了輝煌。當代美學家李澤厚在他的美學著作《美的歷程》中謂魏晉南北朝「是一個哲學重新解放，思想非常活躍，問題提出很多，收穫甚為豐碩的時期」。思想上的活躍、哲學的解放、玄學思想和道家思想的大勢興起，再加上佛教及其佛教藝術的傳入，這些都促進了中國魏晉南北朝文學藝術走向璀璨輝煌。中國山水畫在這個「不復為禮教之製作所囿」的時代誕生了，有著諸多的社會因素。中國山水畫產生於魏晉南北朝，有著深刻的社會背景。

第一節　魏晉南北朝社會的大動盪及其對文化思潮的影響

　　魏晉南北朝是中國歷史上政權更替最為頻繁的時期，從北魏建立時期的三國鼎立到隋代的建立，經歷了三百六十多年，大小王朝三十多個更迭不斷，長期的封建割據、連綿不絕的軍閥戰爭，導致了這一時期社會政治極度動盪。從東漢末到三國初這半個世紀左右的兵荒馬亂的年代裡，整個黃河流

域和淮河流域以及關中地區，都被戰爭破壞成地廣人稀、煙火斷絕的淒涼悲催的地帶。據《晉書・食貨志》記載：「神州蕭條，鞠為茂草，四海之內，人跡不交。」據《晉書・慕容皝載記》記載「中原蕭條，千里無煙，城邑空虛，道幢相望。」據《晉書、五行志》記載「生靈版蕩，關洛荒蕪。」江淮「百姓死者十有其九。」這些全國經濟文化中心地區變成了「僵屍蔽地，⋯⋯荊棘成林，犲狼滿道。（《晉書・劉琨傳》）」如此之多的破壞持續不斷，在西晉十六國時期也是災荒、饑饉、疾疫流行不絕。「羌胡相攻，無月不戰。⋯⋯諸夏紛亂，無復農者。（《晉書・石季龍載記附冉閔載記》）」遭到戰爭巨大破壞的關中和黃淮地區大片土地荒蕪、經濟長期蕭條，就是一些政局在稍為穩定時期，經濟也是一蹶不振。在魏晉南北朝長久分裂的社會局面中，人民普遍流行著悲觀厭世的消極思想與情緒，本來具有儒家思想的士大夫思維也開始發生了很大轉變，由積極入世的思想開始轉變為獨善其身的消極避世思想，很多人開始逃避於大自然，遊山玩水，不問政治，雅號自然山水，隱居避世成為魏晉時尚。為了更好理解這一時期的歷史風雲變幻、政治黑暗和社會大動亂，我們不妨回顧一下這一時期的歷史。

我們經常提到的「魏晉南北朝」一詞，其實是一個朝代的複合詞，包括了幾十個國家或朝代。這裡的「魏」就是指的三國時期的曹魏，「晉」就是指司馬氏建立的西晉和東晉，在東晉時長江以北還有五胡十六國與之並立對峙，「南北朝」就是指當時南北對峙的幾個朝代，北方有北魏、東魏、西魏、北齊、北周，南方包括宋、齊、梁、陳四個朝代。有時我們又用「六朝」來稱呼這一時期，六朝就是指長江以南的孫吳、東晉和宋、齊、梁、陳，六朝都是建立在江東地區的朝代，其實不包括北朝十六國，指代不全。所以運用魏晉南北朝指代這一時期還是比較確切的。曹魏時期曹丕建都洛陽，統治整個黃淮河流域，以及長江中游的江北及甘肅、陝西、遼寧的大部分地區，統治四十六年共歷五帝。劉備於西元 221 年建立蜀漢，統治四川、雲南、貴州全部和陝西的一部分，統治四十三年，共歷二帝，為魏國所滅。孫權於西元 229 年建立吳國，統治長江中下游、浙江、福建和兩廣地區，統治五十九年，共歷四帝，為晉所滅。司馬炎於西元 265 年代魏稱帝（晉武帝），建立西晉，建都洛陽，280 年滅吳統一全國。晉武帝死後宗室之間爆發「八王之亂」，

全國又陷入分裂混戰的局面。匈奴人劉淵族子劉曜於 316 年攻占長安，西晉亡國，西晉統治五十二年，共歷四帝。西晉滅亡，北方從此進入「五胡十六國」時代。晉朝宗室司馬睿在南方建立東晉王朝，統治長江、珠江及淮河流域。劉裕於 420 年代晉建立宋朝，東晉滅亡，統治一百○四年，共歷十一帝。北方十六國紛紛建立各霸一方的王國，直到 439 年被鮮卑拓跋氏所建立的北魏統一北方為止，共歷一百三十五年。「五胡十六國」時代諸國彼此混戰，民不聊生，社會黑暗動盪不堪。而南方的南朝分為宋、齊、梁、陳四代。劉裕於 420 年奪取東晉政權後建立劉宋，於 479 年被蕭道成所篡，統治六十年，共歷八帝。蕭道成於 479 年建立南齊，於 502 年為蕭衍所篡，統治二十四年，共歷七帝。蕭衍於 502 年建立蕭梁，梁武帝時國力頗盛，於 557 年為陳霸先所奪，統治五十六年，共歷八帝。陳霸先於 557 年建立陳國，於 589 年為隋所滅，統治三十三年，共歷五帝。

　　從魏晉南北朝歷史發展就能看到這個時期的社會現狀，由於連年的戰爭和長期的分裂，這一時期的文化藝術發展也受到了極大的影響。統治階級的殘暴手段讓士人無法為國家服務，也沒有任何的言論自由，動輒被腰斬砍頭，所以玄學之風興起，人們把自己的對黑暗的現實不滿，通過晦澀的玄言表達出來，精神上的苦悶無法發洩，只能寄託於佛教的信奉，身體的不自由只能信奉道教，隱於山林，寄情山水。這種社會的極大動盪導致了諸多新的文化因素彼此相互影響和滲透。漢魏之初遵循名法之治、重視道德名節，魏晉之際占據主導地位的刑名之學趨於崩潰，晉人開始揚棄名法思想，重視以道家思想為骨架的玄學思想，轉而批評儒法之士，玄學之風得到進一步的加強。西晉後期玄學所主張的放達精神瓦解了封建政權結構，引起了儒家學者極度不滿，又掀起了批判道家和玄學思潮。東晉佛教盛行，玄佛趨於合流，引起儒家學者對佛教的批評。然而這個時期的社會現實，已經讓儒家學者無法維護儒家名教和儒學的正統地位了。到了南北朝玄學思潮趨於沉寂，佛道繼續發展，佛教思想大量滲透於政治、經濟、社會、民俗及文化的各個層面，這個時期中國文化發展已經趨於複雜化了，形成了一個由儒、玄、佛、道的相互滲透和與之並列的局面。總之，魏晉南北朝社會狀況導致了這個時期特殊的學術思潮，在一定程度上反映了一部分知識分子不滿儒學的凝固

化、教條化和神學化，因而提出了有無、體用、本末等哲學概念來論證儒家名教的合理性，出現了儒佛之爭，但由於儒學與政權結合，佛道不得不向儒家的宗法倫理作認同，逐漸形成以儒學為核心的三教合流的趨勢。

第二節　晉人南渡所導致的社會環境與自然的改變

西晉末年中原戰亂不堪，先有「八王之亂」，後有「永嘉之亂」，然後繼北方十六國時期各民族豪強之間的百餘年的廝殺，西晉末年的戰亂及其破壞程度在中國歷史上都是空前絕後的，又加上天災頻繁，可謂天災人禍交相不斷，持續時間從「永嘉之亂」到北魏基本統一長達 130 多年之久，中原人民生活在水深火熱之中，沒有任何生機。據《晉書》卷 26〈食貨志〉記載：「及惠帝之後，政教陵夷，至於永嘉，喪亂彌甚。雍州以東，人多飢乏，更相鬻賣，奔迸流移，不可勝數。幽、并、司、冀、秦、雍六州大蝗，草木及牛馬毛皆盡。又大疾疫，兼以饑饉。百姓又為寇賊所殺，流尸滿河，白骨蔽野。劉曜之逼，朝廷議欲遷都倉垣。人多相食，饑疫總至，百官流亡者十八九。」據《晉書》卷 82〈虞預傳〉記載：「自元康以來，王德始闕，戎翟及於中國，宗廟焚為灰燼，千里無煙爨之氣，華夏無冠帶之人，自天地開闢，書籍所載，大亂之極，未有若茲者也。」這種悲慘的社會現實，逼得北方人民只能四處流亡。相對於戰亂較少、自然條件優越的南方，地域遼闊豐腴，成為中原人民尋找生機的最佳選擇去處。西晉末年，西晉亡國之後的晉元帝逃亡江南，在今天的南京建立了東晉王朝。有關永嘉南渡，中原七族及流民千家萬戶相率南渡的歷史，史家譚其驤、周一良、王仲犖等先生多有研究，「晉朝南渡，優借士族」，史稱「王與馬，共天下」的東晉政權，借助南方士族立足江南。作為天然屏障的長江，是一道無法飛躍的天塹，「胡騎不能南下以牧馬」。當北方廣大人民在戰火紛飛的痛苦生活之中時，江南卻還過著「飯稻羹魚」的小康安定的生活。長江中下游地區土地肥沃，社會經濟一直保持著較為穩定的繁榮發展，這對於北方大量流民是一個巨大的吸引力。因此西晉王朝的南遷，也帶動了大批流民的大遷徙。

晉人南渡主要有兩個方向，一是經漢中流亡巴蜀，一是渡江而奔往江

南。但因「蜀道難，難於上青天」，所以大多數流民過淮河、渡長江而流於江南各地，史稱「洛京傾覆，中州士女避亂江左者十六七（《晉書‧王導傳》）」，「永嘉之亂，……幽、冀、青、并、兗五州及徐州之淮北流人相帥過江淮，帝並僑立郡縣以司牧之（《晉書‧地理志》）」。這種流民大遷徙與西晉南渡有著密不可分的歷史淵源。北方黃河流域一些經濟比較發達的地區都是政治、經濟、文化的中心，也是戰亂戰禍最為集中的地方，因此也是產生流民最多的地方。這些社會上層流民所占比例更大，陳寅恪先生在〈述東晉王導之功業〉中將南渡僑民分成三個等級，第一等為皇室及洛陽之公卿士人夫；第二等為士族，他們社會文化地位不及洛陽士大夫集團；第三等為北方地方低等士族及一般庶族，因不易南來避難，人數也不多。因此這些來自於北方社會上層的南渡僑民，他們社會地位、文化水準和經濟實力都比較高，是漢族精英階層，他們的南下壯大了南方漢族隊伍，提升了南方漢民族的素質，也改觀了南方舊風民俗。《隋書》卷 31〈地理志〉記載其舊俗「信鬼神，好淫祀，父子或異居，……人性並躁勁，風氣果決，包藏禍害，視死如歸，戰而貴詐，此則其舊風也。」其後風俗大變為「尚淳質，好儉約，喪紀婚姻，率漸於禮。其俗之敝者，稍愈於古焉。丹楊舊京所在，人物本盛，小人率多商販，君子資於官祿，市廛列肆，埒於二京，人雜五方，故俗頗相類。京口東通吳會，南接江湖，西連都邑，亦一都會也。……宣城、毗陵、吳郡、會稽、餘杭、東陽，……其人君子尚禮，庸庶敦龐，故風俗澄清，而道教隆洽，亦其風氣所尚也。」《通典》卷182〈州郡典〉記載揚州風俗為：「永嘉之後，帝室東遷，衣冠避難，多所萃止，藝文儒術，斯之為盛。今雖閭閻賤品，處力役之際，吟詠不輟。」

總之，西晉南遷、大批北方流民南下，不僅為南方增加了大批勞動大軍，壯大了南方漢族的隊伍，提高了人文素質，促進了民族大融合，同時還帶去了中原地區的先進生產技術，傳播了南北漢文化。衣冠士族的大批南下，漢族政治中心南移，對南方經濟開發和民族融合都起到了不可替代的推動作用。在這種社會背景之下，發達的南方經濟促進了士人對於文學和藝術的發展，也為士族階級提供了從事文學藝術創作的經濟保障。對於悠遊於山水田園的文人士大夫，這種相對安寧的社會環境和繁榮經濟，有利於他們全

身心地投入到佛家、道家境地進行山水繪畫的創作。

第三節　社會急劇的變化導致士族階層的大量出現

　　中國士族階層起源於東漢，形成於三國西晉時期，在東晉時勢力達到最高峰，在南朝得到繼續發展，衰落於隋唐，泯滅於五代。中國士族在兩晉時期得到迅猛發展，也是源於社會急劇的風雲變化，這對於山水畫藝術的形成也有著一定的作用。所謂「士族」是以文化名望和政治權力相結合為標誌的名門望族，「士族」以「士」區別於豪族大姓，以「族」區別於個別的士人、游士、文人、學者和官員。晉代由於特殊的社會狀況產生了眾多的士族階層，形成了一股強勁的社會潮流，以至於當時政權走向了皇權與士族共治天下的政治局面。關於「士族」興起於西漢末年，余英時認為漢武帝之時由於士人的政治地位還沒有得到普遍的、確定的定位，因此沒能形成一定的宗族，漢武帝崇儒導致了士族逐漸發展起來。西漢末年由於學校與私塾教師增多，士人數量劇增，士人已經成為具有深厚的社會基礎的「士大夫」了，這種士與宗族的結合就形成了中國歷史上的「士族」階層。余英時還認為士族的發展得益於兩個方面，一是強大宗族大姓的士族化，一是士人在政治得勢之後擴大家族的地位和財勢。

　　當然「士族」既區別於豪門大姓家族，也區別於封建時代的貴族，「士族」其實重在於「士」而不在於「族」，這個「士」主要強調的是「文士」而不是「武士」。中國在數百年時間自然形成的一種以文化名望為主的士族社會，成為六朝時期的一個基本特色，以文化精神構建起來的士族具有一定內在特質的家風、學風和文化精神氣質。士族憑藉著文化精神和突出的個性風貌，往往聞達於朝野，在文化藝術上具有一定的建樹。

　　士族階層在西晉末年由於先後經歷的了「八王之亂」和「永嘉之亂」，在這種劇烈社會動盪中損失慘重，為了生存他們也跟隨西晉統治階級大規模南遷。東晉時期士族階層以雄厚的實力攫取了社會控制權，在政治、經濟、文化和軍事方面都取得了實際掌控權，作為一個特殊的社會階層，他們以最具生命力的形式主導著東晉政權。南北士族及其司馬氏聯合建立起來的一個

「王與馬，共天下」的複合型政體模式，伴隨著東晉王朝始終。在東晉王朝中，「馬」在士族心目中只不過君主的象徵，實際大權都掌握在那些士族的手中，如潁川庾氏、譙國桓氏、陳郡謝氏等，這些門閥士族牢牢掌控著君主權力，「馬」這個法理上的君主不過是一個象徵性的傀儡政權而已，「王」也只是一個象徵性符號，這些崛起的新士族可以挑戰舊有的君主實際存在，取而代之，君主可以在士族階層內部進行變換，而不受政治道德倫理的制約。因此複合型的東晉君主政權深深烙上了明顯的士族印跡。

東晉士族階層所形成的一個整體牢牢掌控著整個社會，他們在政治上扮演著與司馬氏共同為君的角色，在意識形態上相互標榜，彰顯自我的個性，在日常生活上表現出來的是桀驁不馴、恃才放曠、放蕩不羈。西晉時期因為士族擁有了大量財富，形成了庸俗的金錢財富觀，士族之間競相鬥富，奢侈成風，把富裕的程度作為區分士族等級的標準，敗壞了社會風氣。到了東晉這些士族經過了短暫的積累，經濟實力開始雄厚起來，但是士族的角色意識發生了變化，政治上他們開始與庶族達成妥協，生活上不在以奢靡之風為榮，不在以財富作為士族內部的區分標準，而是以士族所宣導的文化標準來代替，於是社會又出現了鬥文之風。這種風氣的興起使得文化程度的高低成為評判士族人物的有效標準。因此士族階層為了提高自己家族的地位，非常注重家族文化人才的培養和教育。人物品藻、魏晉風度都是在這種社會風氣之中形成的一種文化觀念和意識，因此東晉時期在文學、藝術和哲學領域取得那麼高的成就也就不足為奇了。總之，東晉時期士族發展達到了巔峰，作為東晉社會一個核心統治階層，他們牢牢控制著社會的方方面面，具有著很高文化藝術素養的階層，對文化藝術的發展起到了很大的促進作用。

西晉時期的士族是曹魏以來玄學的開創者和追捧者，東晉士族更是西晉士族的衣缽，他們繼承著西晉政治文化遺產，玄學以前只是局限於一些名士之間，東晉時期的士族階層內部也開始傳播玄學，以玄為尚的社會文化之風刮遍了東晉王朝。陳寅恪先生說：「東晉一朝即清談後期，清談只為口中或紙上之玄言，已失去了政治上之實際性質，僅作為名士身分之裝飾品者也。」[1]

1　陳寅恪，《陳寅恪集・金明館叢稿初編》，北京：生活・讀書・新知三聯書店，2001年，頁196。

正是這個名士身分裝飾品才引起了東晉士族之間盛行文鬥之風。西晉士族之間鬥富之風在東晉已為人們唾棄，東晉認為西晉的豪奢享樂之風是導致國家滅亡之禍根，所以東晉再以財富評判士族標準就會背上惡名，士族開始轉向更為高雅的文鬥較量，文鬥之風營造了獨具特色的士族文化，將東晉文化推至歷史新高度。士族們在文鬥中力圖使自己在文化造詣上獨樹一幟，力圖將自己的文化貢獻推向極致，達到一種「前無古人，後無來者」的境界，來增加本家族在上層社會的地位和影響，如此以來樹立了東晉社會新風氣。到了東晉中晚期，「時和年豐，百姓樂業，穀帛殷阜，幾乎家給人足矣。」[2] 如王羲之與眾士族人物集會蘭亭時「雖無絲竹管弦之盛，一觴一詠，亦足以暢敘幽情。」「遊目騁懷，足以極視聽之娛。」[3] 可見東晉社會已經拋卻了窮奢極欲的豪侈，崇尚高雅的文風趣味，是社會的一大進步。

　　士族人物的文鬥之風造就了東晉的士族文化成就。例如占據東晉士族最高層的王、謝兩大家族，他們歷經數代子孫不衰的原因就是在文化層面上不斷湧現傑出人才。他們以群體性文化傑出人物占據著某一文化巔峰。如書法世家的瑯琊王氏家族，在繪畫上人才輩出。王廙「工書畫，過江後，為晉代書畫第一。」[4] 王廙之後的王羲之又「書既為古今之冠冕。」[5] 王羲之的書法作品在當時就受到人們追捧，在唐代他被奉為「書聖」，王羲之的書法藝術達到了登峰造極的地位，奠定了他在中國書法史上的崇高地位。他的兒子王獻之也因「工草、隸」，在中國書法史上與其父並稱「二王」。陳郡謝氏謝靈運在文學上取得了很高的藝術成就，「文章之美，江左莫逮」[6]，謝靈運一改過去「玄言詩」的風格，開創了山水詩派，對後世詩歌發展產生了深遠影響，被譽為「山水詩鼻祖」。其他士族取得藝術成就的也很多，如顧愷之的三絕：才絕、畫絕、痴絕，還有關於他的繪畫理論性著作〈魏晉勝流畫讚〉、〈論畫〉、〈畫雲臺山記〉三篇，對中國繪畫發展產生了深遠影響。還有被

2　《晉書‧食貨志》，卷二十六，頁 792。

3　《晉書‧王羲之》，卷八十，頁 2099。

4　《歷代名畫記》，卷五，頁 109。

5　《歷代名畫記》，卷五，頁 110。

6　《宋書‧謝靈運傳》，卷六十七，頁 1743。

鍾嶸稱為「古今隱逸詩人之宗」陶淵明[7]，歐陽修評其為「晉無文章，唯陶淵明〈歸去來兮辭〉一篇而已。」[8] 總之，東晉士族引領了社會文風，他們從鬥富到鬥文的轉變過程中，不僅在文化群體中占據了優勢地位，也創造了獨具特色的文學藝術，為山水畫的產生奠定了思想、文化基礎。

第四節　魏晉六朝時期人性的覺醒

「漢末魏晉六朝是中國政治上最混亂、社會上最苦痛的時代，然而卻是精神史上極自由、極解放，最富於智慧、最濃於熱情的時代，因此也就是最富有藝術精神的一個時代。」[9] 在魏晉南北朝這個重大歷史變革時期，這一時代最大的特點就是人的覺醒，也就是人的個性意識的覺醒，當然還是指魏晉士人的覺醒，他們對於個體生命的重新認識，促進了整個社會對於人的價值、人生意義再認識，從而激發了人性的覺醒，又引發了文學藝術的自覺。中國當代著名美學家李澤厚先生在其著作《美的歷程》中指出「人的覺醒，即在懷疑和否定舊有傳統標準和信仰價值的條件下，人對自己的生命、意義、命運的重新發現、思索、把握和追求。」[10] 王德華也提出「高門士族以外的範圍廣大的寒士的覺醒，以其深遠的影響，實際上應看作魏晉六朝時人的覺醒的主要內涵。」[11] 魯迅先生在《魏晉風度及文章與藥及酒之關係》中解讀了魏晉文學風格、魏晉風度和當時士人的生存狀態。[12] 魏晉六朝血雨腥風的社會現實，國家四分五裂，人們生命朝夕不保，飄搖不定的生活，無法抗拒的滅頂瘟疫，這些都讓魏晉南北朝士人彷彿看破了紅塵。漢代大力提倡的儒家社會倫理秩序，在這個時代被擊得粉碎。風雨飄搖的時代，讓那些悲苦無告的寒士以及上層士族慢慢覺醒，他們開始思考人生與社會、個人的生存與存在、生命的價值與意義，開始懂得生命的珍貴和人生的自由逍遙。中國千百

7　《詩品》，頁 14。

8　《箋注陶淵明集》，卷五，頁 96。

9　宗白華，《美學散步》，上海：上海人民出版社，1981 年。

10　李澤厚，《美的歷程》，天津：天津社會科學院出版社，2008 年，頁 152。

11　王德華，〈論漢末魏晉六朝「人的覺醒」風貌的特質〉，《浙江師大學報》，1996 年（2），頁 47。

12　魯迅，《而已集》，北京：人民文學出版社，2006 年，頁 104–134。

年來沉睡的個體意識在魏晉六朝淒風厲雨中終於破天荒地覺醒了，這是成千上萬無辜生命鮮血澆開出來的覺醒意識，人生的絢爛與短暫，命運的追求與無常，喚醒了中華民族沉睡的靈魂。尤其玄學的興起進一步推動了人民對自我價值和人生的深層次的理性思考，得意忘言的新思維讓魏晉六朝士人開始追求人格的獨立、精神的超脫，追求更高境界的審美理想和人生。

魏晉時期人性的覺醒主要表現在以下幾個方面：首先是強烈的生命意識。在那個戰亂連綿不斷、政治黑暗、社會動盪不安的年代裡，人人自危，生命朝不保夕，連曹植這樣的皇宮貴族都難以保全自己的性命，甚至連高居帝王之位的晉明帝也有「祚安得長」（〈尤悔〉七）的憂慮；孝武帝華林園飲酒之時也會仰望星空感歎道：「長星，勸爾一杯酒。自古何時有萬歲天子？」（〈雅量〉四十），連位高權重的皇帝都不再沉醉於「萬歲天子」的迷夢，也切實感受到了人生的短暫與無情，更何況那些地位低下的寒士呢？還有何晏、嵇康、二陸、潘岳、郭璞、劉琨等這樣一大批名士，因為不與統治階級同流合汙而慘遭殺戮。「魏晉之際，天下多故，名士少有全者。」[13] 殘酷的社會現實讓魏晉士人感覺人生短暫、生命無常，他們常常觸景生情，感傷而敏感。在他們內心激蕩著強烈的生命悲劇意識和理想幻滅意識，他們感歎著短暫無常的人生，深刻感悟著生命的價值。但是士人們並沒有完全沉湎於生命憂患意識之中而自卑自悼，在那種血雨腥風年代裡反而培養出一種寬厚的生命情懷。對個體生命價值的追求和尊重成為那個時代悲壯的最強音。

其次是對自由的渴望與執著。身處亂世的魏晉士人如履薄冰，他們堅守著內心的自由，書寫著人生的悲壯和輝煌，他們反抗著統治階級的重壓摧殘，從不喪失做人的尊嚴。他們反抗傳統禮教，反抗殘暴專制統治，追求精神的自由。著名「竹林七賢」之一的嵇康敢於拒絕權威司馬集團，他臨刑前正氣凜然，高傲不屈，手揮五弦琴，大氣凜然從容就義。正是他深知人之獨立自由的寶貴，他面對死亡時的平靜從容，一曲劃破長空的「廣

13　唐·房玄齡，《晉書》，北京：中華書局，1982 年，頁 1360。

陵散於今絕矣」，他以一棵孤松的堅定守護住了自我人格的獨立和精神的自由。魏晉士人以自己寬闊的胸襟和智慧的心靈，戰勝外界強大的威脅，他們不會限制自己個人內心自由，更不會為心靈設限，他們超越了名利的束縛，追求那種心無一物、自由灑脫的人生，不會患得患失，他們以毫無塵滓的虛懷應對世間萬物，故能超然物外，獲得真正的精神自由。如王恭「作人無長物」（〈德行〉四十四）達到了高遠的人生境界；張季鷹感歎「人生貴得適意耳，何能羈宦數千里以要名爵」（〈識鑒〉十）；王徽之「乘興而行，興盡而返」（〈任誕〉四十七），不拘於目的任性而為。這些當時名士表現出一種精神境界上的自我超脫。

　　第三，對個性的張揚和崇尚。魏晉士人風神飄舉，喜歡張揚自己的個性，如劉伶的縱酒放達，嵇康的凜然正氣，王徽之的愛竹情深，鴉安的雅量非常等不一而足，正所謂「楂梨橘柚，各有其美」（〈品藻〉八十七）。魏晉士人不僅看重自己獨特的審美價值，對自己充滿信心，而且還以寬闊的胸懷欣賞他人個性之美。如殷浩不僅看到人與人的差異，還能欣賞他人的個性之美。再如謝鯤能夠做到既不貶低自己，也能讚美別人，他回答晉明帝提問時說：「端委廟堂，使百僚準則，臣不如亮。一丘一壑，自謂過之。」（〈品藻〉十七）。魏晉士人對個性的崇尚，突出表現為對他人的狂妄怪僻的包容甚至欣賞。如王粲喜歡學驢叫，本已「怪異」，他死後文帝臨喪，還叫同去的人「各作一聲以送之」（〈傷逝〉一）。魏晉士人寬闊的胸襟成就了一個精神自由、個性活潑的時代。同時魏晉士人在張揚個性的同時還特別看重個性之「真」，強調率真自然的人之本性，而鄙棄虛偽和矯揉造作。

　　總之，魏晉時代是一個人性覺醒的時代，這種由個體生命重新審視激發出來的人的覺醒，使得魏晉文學彰顯出強烈的主體性色彩。由人的覺醒促使了文學的「自覺」，表現在文學抒情功能的重新強調和發揚，文學題材的大開拓和對藝術表現方法的探究。正是六朝士人幾百年的文學艱苦探索和勇於創新，才為當時山水詩和田園詩奠定了雄厚的文化基礎，也為唐代文學全面繁榮與輝煌打下了堅實的基礎。所以說魏晉南北朝的社會背景間接地為中國山水畫的萌芽和誕生奠定了物質和精神基礎。

第五章 山水畫產生的經濟原因

中國莊園經濟開端於西漢時期，東晉末年由於戰亂不堪，均田制度已經完全遭到破壞，地主階級土地兼併十分嚴重，大大小小豪強地主建立起自己的莊園，遍布全國各地。這種由封建地主階級建立起來的莊園經濟，是一種早期發展起來的土地制度和經濟結構形式，這種既有耕地性質和觀賞價值的莊園制度，也成為魏晉南北朝主要的經濟形態。一些大地主建立起來的莊園規模宏大，自給自足的經濟模式，使得他們能夠擺脫政治，無需做官為朝廷效力。對於魏晉南北朝時期的一些文人士大夫們也有很多人擁有較小的莊園，雖然無法與大地主莊園相比，但是他們也能夠養活家人，不至於挨餓受凍。正是很多具有隱逸思想的文人士大夫能夠擁有自己自給自足的經濟莊園，才能安貧樂道，才能靜心於中國傳統文化藝術的研究和創作，所以莊園經濟基礎為魏晉南北朝文人士大夫提供了經濟保障，這對中國山水畫的產生起著一定的經濟保障作用。

第一節 魏晉南北朝地主莊園經濟的發展

曹魏時期實行的屯田制，是一種對於曹魏政權統治極為有利的土地所有制形式，但是那時曹魏政權施政的主導方向還是恢復小農經濟。到了西晉時期的曹魏屯田制徹底瓦解，占田製成為主要形式，西晉政權確立了小農經

濟，在法律上又承認了地主莊園經濟，最終封建莊園經濟吞食了小農經濟，莊園經濟成為魏晉時期的主要經濟形態。

一、魏晉南北朝莊園經濟的產生與發展

魏晉時期，由於戰亂頻繁、舉國混亂，那些南北士族階層開始大量吞併土地，瘋狂掠奪大量的人口與土地，具有私田佃奴性質的莊園得到了擴大與發展，這種自給自足的莊園經濟成為魏晉政權建立的基礎。在東晉南朝時期，江南開始出現了大大小小的地主莊園，這些莊園都是以經營土地為主，還兼營各種水果、桑蠶、漁業等各種經濟作物或漁獵經濟，這種迅速發展起來的莊園經濟到了魏晉南北朝，已經走向了完全成熟。東晉社會穩定之後，士大夫們也開始求田問舍，經營莊園經濟活動，隨著南北民族的大融合深入，南方耕作生產技術得到了很大發展，農業灌溉技術更加先進，莊園得到前所未有的擴大，隨之莊園經濟得到了很大的發展。

二、莊園經濟的特徵

魏晉時期的莊園規模宏大，莊園內環境優美，地主階級擁有著很多依附於莊園經濟生存的農民，以及廣闊無邊的莊園天地。就是那些文人士大夫也擁有良田數十頃的莊園，百十農民，富裕的莊園經濟成為地主階級和文人士大夫堅強的經濟後盾，使得他們不必要做官經營政務養活自己與家人，有了經濟基礎保障之後，他們過著「出則漁戈山水，入則言詠屬文」的悠遊、閒適的生活，混亂的社會局面也讓他們厭倦朝政，於是隱逸遁世思想開始流行於這些閒適富足的階層。這種農業與手工業相結合的自給自足的莊園自然經濟，使得莊園主們閉門為市。莊園成為他們獨立的精神世界與現實生活世界，他們開始有充足的時間和精力描繪山水田園，開始寫寫山水詩、田園詩，以及進行造園藝術活動。這個時期大量山林、田園、湖泊都被私人所圈占，成為私人莊園，很多老百姓只能淪為莊園裡的佃農。莊園經濟的大發展為那些士大夫階層開始把目光投向泉石峰林、山川湖泊，對於藝術創作帶來了機遇，山水園林之美吸引著這些閒適文人階層的嚮往和流連，間接地為山水畫的發展做出了貢獻。魏晉士人不斷享受著豐富的莊園物質生活，他們還

不能滿足於此，他們利用自然山川河流來營造文人雅士所崇尚的園林之美。為了實現心靈上的心隱和身隱，他們利用莊園的自然環境營造山水佳境，不僅僅滿足於物質生活，還要滿足於精神生活。所以魏晉時期莊園環境之美成為文人士大夫追求的一種人與自然的和諧之美。這對於山水畫的誕生起到了間接的推動作用。

第二節　魏晉南北朝莊園經濟促進了山水園林的發展

按照哲學上的觀點，經濟是一切上層建築的基礎。有了發達的莊園經濟，那些文人士大夫自然開始關注於園林建設。莊園經濟在不斷發展的同時需要改造莊園內的山川河流，以及植被種植和建築物的重建和修建工作，在這些工作規程中，人文景觀因為有了堅實的物質基礎得以發展，莊園經濟的發展促進了人文山水園林的建設。文人士大夫因為具有了自己發達、獨立的莊園經濟，擺脫了君主王侯的人身依附關係，他們不再像以前的文人士大夫過著漂泊不定的和政治苦悶的生活。經濟的獨立也決定了他們個性的獨立，從而能追求自己所嚮往的自由生活。衣食無憂使得他們有閒暇時間追求精神活動，如玄學清淡、遊山玩水、喝酒作樂、賦詩作文、經營園林等。園林得以建造主要就是士大夫為了追求精神上的享樂，追求那種賞心悅目的生活情調。莊園經濟得以迅速發展，使得那些士族子弟得到更多的田園地產，他們閒暇無事時悠遊山水園林，因而引起園林數量上的大大增加，因此魏晉南北朝時期大量的園林得以建造不足為奇了。魏晉南北朝的大動亂導致人的生命無常，所以文人士大夫普遍流行著消極悲觀的厭世思想情緒，他們在自己質樸、清逸、幽深的莊園裡過著一種獨善其身的消極避世生活。由於豐厚的莊園經濟供養著他們能過上一種避世隱居的生活，所以他們雅好自然、遊山玩水，成為一種時尚，這些受過良好教育的士人，他們在自己的莊園內想體現出自己的文化修養，以及獨特的審美情趣，以自然唯美的思想雜糅在莊園建築之中，把自己那種寧靜淡泊、自然清幽、安逸與享樂的思想體現在莊園園林建築之中，表現出自己的清高超脫的隱士之風，追求淡遠清幽的林下風流之情趣，極大地促進了魏晉園林藝術發展，為中國山水畫的萌

芽創造了條件。

　　魏晉南北朝時期的園林在江南得到了大範圍擴展，反過來也促進了莊園經濟的發展。西晉永嘉大批北方士族南渡之前，江南的大氏族主要是吳姓士族，他們占據著建康和三吳之地。東吳時期的「吳俊四姓」（顧、陸、朱、張）是當時的世族，他們占據大量莊園田產，一直延續到東晉。北方士族移居江南之後，他們也只能開發一些風景佳境之地，如鐘山、會稽等之地成為他們造園的最佳首選。這也就是為什麼現在江南存在那麼多私家園林的主要原因。江南園林得到大量建造，促進了莊園經濟的進一步發展，一些莊園不僅在城郊建立，而且擴展到山林，莊園裡的經濟作物大大提高了莊園主的經濟收入。莊園經濟促進了文人造園活動，在那些優美的莊園環境生活的文人們自然陶醉在田園風光和山水園林之間，在精神上薰陶了他們隱逸情懷，這種隱逸情調的美學趣味促成了魏晉南北朝田園詩和山水詩的出現和發展。反過來這些具有詩情畫意的山水田園詩又進一步推動著造園活動，使得園林藝術更具有隱逸思想和意境，這對那些文人畫家來說，面對自然山水美景和人造美景，他們內心會有一種繪製的衝動，如何把這些人文景觀和自然景觀在畫面上描繪出來，不僅僅停留在文學作品上，還要體現在繪畫藝術上，因此莊園經濟促進了園林藝術的發展，園林藝術又促進了山水畫的誕生，都是相輔相成，水到渠成的事情。

　　魏晉南北朝時期的園林藝術實例。魏晉南北朝莊園得到很大發展，在莊園內造園成風，士大夫們愛園成癖。這些達官貴人所建的別墅莊園大都在依山旁水的郊外，因地理位置的優越和自然地形的優美，他們稍加整理和改觀就能建造出自然之美的園林。如北方西晉時期的石崇在河南洛陽所建的金谷園，其〈金谷詩序〉云：「有別廬在河南縣界金谷澗中，去城十里，或高或下，有清泉茂林，眾果竹柏、藥草之屬，金田十頃，羊二百口，雞豬鵝鴨之類，莫不畢備；又有水稚魚池土窟，其為娛目歡欣之物備矣。」由此可見石崇的金谷園顯然是典型的地主莊園。東晉時期的瑯琊王氏、陳郡謝氏、潁川庾氏、北地傅氏和高陽許氏等北方高門士族，選擇了僻靜但富庶的會稽郡建設各自的莊園別墅。據文獻記載王羲之多次提到他的園中樂事，經常與謝安

一起「東遊山海」、「行田視地利」及「語田里所行」，說明王羲之和謝安都有自己的莊園和園林，莊園豐厚的經濟利益保障了他們能夠過著悠閒自在的文人詩畫生活和頤養閒暇的雅聚文會生活。著名南朝山水詩人謝靈運就有「北山二園，南山三苑」，他在會稽建立了自己的莊園別墅，曾經寫了一篇〈山居賦〉，描繪了山居自然風光之美，地理位置的優越，水陸物產的豐富，建築布局的景致和自己的閒適的山居生活。自給自足的莊園生活令文人士族們流連於美麗的山川河流湖泊，過著悠哉遊哉的安居樂道的生活。這從謝靈運〈山居賦〉中不難看到：「春秋有待，朝夕須資。既耕以飯，亦桑貿衣。藝菜當肴，採藥救頹。自外何事，順性靡違。吳姓士族，會稽山陰人孔靈符也。於永興立墅，周回三十三里，水陸地二百六十五頃，含帶二山，又有果園九處。」這樣的如此規模的莊園，除了遊玩雅賞之外還能經營自己獨特的產業。

第三節　莊園經濟促進了莊園文學的產生

　　魏晉南北朝莊園經濟的迅猛發展促進了莊園文學的繁榮，主要體現在莊園山水詩和山水賦方面。莊園經濟的發展為莊園文學的發展提供了契機，莊園山水文學的發展也同樣會大大促進山水畫的產生。魏晉南北朝時期江南獨特的自然環境和士族精心建構的莊園及其園林，成為他們的世外桃源，為中國山水詩、田園詩、山水畫的產生與發展起到了重要的啟迪作用。如南朝宋時孔靈符的莊園：「產業甚廣，又於永興立野，周回三十三里，水陸地二百六十五頃，含帶二山，又有果園九處。」[1]宋戴顒的莊園：「乃出居吳下，吳下士人共為築室，聚石引水，植林開澗，少時繁密，有若自然。」（《宋書》〈戴顒傳〉）。蕭梁時王騫的莊園「舊墅在（大愛敬寺）寺側，有良田八十餘頃，即晉丞相王導賜田也。」蕭梁時徐勉的莊園「經始歷年，粗已成立，桃李茂密，桐竹成陰，塍陌交通，渠畎相屬。華樓迴榭，頗有臨眺之美；孤峰叢薄，不無糾紛之興。潰中並饒菏茇，湖裡殊富芰蓮。雖云人外，城闕密邇，韋生欲之，亦雅有情趣。」這些莊園不僅保障了文人士大夫的衣

1　沈約，《宋書》，北京：中華書局，1974 年，頁 1533。

食住行，還保障了他們的享樂和文學創作生活。這些莊園大都位於交通便利的城郊，又摒棄了城市的喧囂。生活在莊園和園林之中的士族文人，心靈受到這美麗的自然山川景物的薰陶，激發了內心對更高精神境界的審美追求，這些文化精英們「非在播藝，以要利入，正欲穿池種樹，少寄情賞」，或「以娛休沐，用託性靈。」[2] 他們在悠閒享樂的生活中賦詩唱和、描畫自然，自娛自樂，在這種閒適舒暢、優雅享樂的生活環境，文人空寂的心靈與明秀的山水相互碰撞，莊園山水詩、山水賦便應運而生。

一、莊園文學——山水詩

西晉石崇擁有風光秀麗的金谷山莊，很多文人士族喜歡宴游於此，他們遊山玩水的同時創作了大量的莊園山水詩，可惜大都失傳，只有潘岳《金谷集詩》、杜育的《金谷集詩》殘句遺存。金谷宴遊成為士族爭相效仿的雅事，如王羲之的《蘭亭集》就是記載了一群文人雅士集聚蘭亭之時的一種盛況，其實是仿效《金谷集詩》編撰而成的。〈蘭亭詩〉及袁嬌之的〈蘭亭詩二首〉都是描繪蘭亭令人心曠神怡的自然美景。如〈蘭亭詩二首〉其二云：「四眺華林茂，俯仰晴川渙。激水流芳醴，豁爾累心散。」描寫了蘭亭華林茂盛、流水清揚的美景及詩人感慨。又如孫統〈蘭亭詩二首〉其二云：「地主觀山水，仰尋幽人蹤。回沼激中透，疏竹間修桐。因流轉輕觴，冷風飄落松。時禽吟長澗，萬籟吹連峰。」也是依然描繪同樣蘭亭山幽水清、風冷松落、萬籟無聲的優美勝景。這些蘭亭山水詩借助莊園山水美景體玄悟道，抒發詩人隱逸情懷，表達士人對隱逸生活的精神嚮往。東晉山水著名代表人物謝靈運出自陳郡謝氏，為一等高門士族。謝靈運是謝安之孫。謝安當年在南渡士族大占山林之際，於會稽占有大量山林湖泊，建造了盛極一時的、眾人難以望其項背的莊園。

謝安「於土山營墅，樓館竹林甚盛，每攜中外子侄往來遊集。」[3] 謝玄的莊園「右濱長江，左傍連山，平陵修通，澄湖遠鏡，於江曲起樓。樓側悉

2 姚思廉，《梁書》，北京：中華書局，1973 年，頁 384。
3 房玄齡，《晉書》，北京：中華書局，1974 年，頁 2072。

是桐梓，森聳可愛川。」[4] 謝安、謝玄的莊園主要用於享樂之所，與友人遊宴、與子孫聚會，共用天倫的世外桃源之用。謝靈運出生在會稽始寧（浙江上虞）建有始寧莊園，謝靈運兩次罷官之後開始隱居莊園八、九年，期間創作了山水賦〈山居賦〉以及大量的山水詩，都是描繪始寧莊園風景。此時的山莊園林已經成為政治失意的避風港，也是詩人抒發憤懑之氣的窗口。謝靈運的山水詩借助山水來抒發自己的真性情和嚮往心隱的精神境界。謝靈運的山水詩在中國山水詩發展和山水畫的產生過程中起到了重要作用，他的山水詩呈現出清新可愛、意象景致具體、山水與名理融合、蘊含隱逸思想、情感閒適舒緩、恬淡雋永等諸多特點。如他筆下的白雲、修竹、溪流、瀑布、清漣、綠洲、初草、新浦等意象精緻具體，他的自然山水詩中的意象有閑雲野鶴、山川流水、崇山峻嶺等，他的山水詩顯得精細、清新、典雅。他的山水詩往往融入了玄理，世外桃源般的人間仙境生活為謝靈運提供了隱逸空間，使得隱逸思想侵潤於山水詩之中。

二、莊園文學──山水賦

漢賦題材大都是描繪帝王將相所喜歡的京都、宮苑、車馬、苑獵及其遊樂生活，如司馬相如的〈子虛賦〉，揚雄的〈羽獵賦〉、〈甘泉賦〉，班固的〈兩都賦〉等。山水題材還未成為主體，只是宮廷題材的附庸，如枚乘的〈七發〉、司馬相如〈上林賦〉等雖有山林的描繪，但意旨遣興山水、呼嘯山林只是襯托修飾帝王宮廷奢華生活的。山水賦還沒有成為主角，漢賦中的山水描寫也只是為了說明物產豐富、形勢之盛的溢美之詞，從社會史、政治史的角度讚頌美化帝王生活的，而不是以藝術的審美眼光來審視自然山水之美。到了魏晉南北朝時期由於人的覺醒，對於自然之美和人之美更加看重，賦的題材由宮廷開始轉向自然、人物和社會。如王粲〈初征賦〉、〈寡婦賦〉、〈思友賦〉，曹丕〈感離賦〉、〈滄海賦〉、〈柳賦〉、〈登臺賦〉，曹植的〈離思賦〉等，這些題材都反映了士人自覺的生命意識和豐富的情感世界。也抒發了詩人渴望建功立業的願望和消極感傷的情感宣洩。魏晉之際玄學的興起以及莊園經濟的發展，促成了人對於自然之美和人之美自

4　酈道元，《水經注》，影印文淵閣四庫全書本，卷四十。

覺審美。到了東晉山水賦盛行起來，如曹毗的〈觀濤賦〉，孫綽的〈遊天台山賦〉，孫放、王彪之的〈廬山賦〉，顧愷之的〈望濤賦〉、郭璞的〈江賦〉等。至此山水成為文人士大夫獨立的審美對象，把自然山水當作純粹的主題進行寫作，這種以莊園山水為主體賦我們稱為莊園山水賦。那麼山水賦具有一下幾個特點：一是賦作者們圍繞著莊園中的山水林木、花鳥蟲魚、水禽竹林等各種意象進行細緻精微的鋪排描繪，從各種角度對莊園裡的景物進行描摹，表現樹木蔥郁、禽鳥戲水翻飛的秀美景色。這些賦極寫自然狀態山水本我的精神，山水已經脫離了任何外在的形式，山水賦家將目光傾注於自然，將心靈用之於感受自然山水之美、造化之神奇。二是魏晉南北朝莊園都是士族階級特權的象徵，莊園山水賦其實也是為了表達貴族階級閒適的生活，以及由此衍生的隱逸心態的呈現。

總之，六朝時期莊園文學因莊園經濟的發展而得到強化，莊園山水詩和山水賦的產生極其發展都是士族階層山水審美意識的萌發。在莊園發展過程中，莊園主們按照自己的審美意識形態和內在精神的需求，來布置花木泉石、亭臺樓閣橋榭的營造，由此催生了山水文學的繁榮和發展，那麼山水文學的發展為山水畫的產生提供了契機，為山水畫的誕生打下了文學基礎。那些具有很高的文學藝術修養的文人士大夫們，在營建莊園、園林之時，被自然山水和人文景觀的美所打動，他們心目中的山水自然想以繪畫的形式呈現出來。在這個層面上，莊園山水文學帶動了園林藝術的發展和山水畫藝術的產生，具有了文學史和藝術史、文化史多重意義。莊園經濟的發展也為文人士大夫能夠過著悠閒自得的隱逸生活提供了經濟保障，也為那些從事專業繪畫的士人提供了生活保障，所以經濟決定上層建築不是一句空話。

第六章　山水畫產生的文化與思想原因

　　中國山水畫之所以被古代文人所青睞，主要原因來自於山水畫所蘊含的精神性因素，以及山水畫家主體的人格活動，山水畫是文人的生命精神和理想人格建構最為理想的載體，也體現了中國文化理想境界，山水畫以其本真自由的人格內涵，以根植於宇宙生命的人性關懷，高揚人的生命真性情和人格理想。中國山水畫的產生與中國文化和思想有著緊密的關係。當東漢末年中國儒學與經學大崩潰之時，魏晉南北朝的玄學和佛學的興起，對中國山水畫的產生推到了推波助瀾的作用，可以說老莊思想的復活直接導致了中國山水畫的興起，文人士大夫的隱逸思想也助推了山水畫的萌芽與產生。

第一節　儒學經學的崩潰

　　中國西漢時期的漢武大帝劉徹，頒布了「罷黜百家、獨尊儒術」的法令，從此之後，奠定了中國儒家思想一直占據統治地位。儒家思想有利於國家的大統一，也有利於統治階級維護封建統治集團的利益。很多讀書人通過十年寒窗苦，讀了大量的經學，積極投身於報效國家，出仕為官，為天下蒼生謀福利。這樣經學經歷了二百多年的發展，到了東漢初期和中期達到了繁榮，一直發展到了東漢中後期依然很盛行。但是隨著社會政治、經濟的發展，封建地主莊園的盛行，門閥士族的大量湧現，社會的大動盪，老莊思想

的復活與盛行，都使得儒家正統思想開始走向下坡，經學也開始在政治上處於邊緣化的地位，尤其是作為官學的經學荒廢化和偽經學、偽名士的大量出現都開始衰退。

第一，經學在政治生活中的地位逐漸下降。董仲舒提出的儒學又叫今文經學，強調「天不變，道也不變」的天人合一的唯心哲學思想[1]，宣傳「五行」、「三統」循環始終論和讖緯迷信思想。被西漢統治階級奉為官方哲學思想，處於至高無上的統治地位，作為「經學」被統治階級當作了「法」用作統治勞動人民思想的工具，一直發展到東漢前期。東漢中後期由於政治不穩定，社會開始動亂，外族入侵，外戚宦官相繼專權，經學開始與當權者利益相衝突，傳統經學崇高的地位受到了前所未有的挑戰，經學逐漸從正統地位開始走向邊緣化，最終瓦解退出了主導地位。

第二，由於政治時局的變化引起了士人士風的轉變。社會急劇的變化導致人們對於短暫的生命比較珍惜，士人們開始對於國家政治不是那麼熱心，更不在引用經學寫詩作賦，經學開始走向沒落和荒廢，原來受到統治階級寵愛的士人，開始遭受到政治的迫害，他們的危機感越來越強，抗爭意識也與之劇增，在朝廷上觀見皇帝納諫時不在注重經義的援引，而是趨向於現實的陳述。由於人性的覺醒，士人們開始注重自己的生活情趣，不再熱衷於政治和死守經學，他們甚至走向了與經學背道而馳的道路。士人們開始崇尚自然，注重人的個性，喜歡遊山玩水，青睞郊遊，從此不再熱衷經學。士人求得精神上的解脫，思想上的解放，傳統經學卻嚴重束縛了這些，成為士人思想解放的羈絆，因此經學走向徹底的崩潰有著深刻的社會政治淵源。

第三、清談之風的盛行導致經學徹底崩潰。魏晉南北朝的士人不再受傳統經學思想的束縛和羈絆，為新思想的萌芽和產生提供了契機。那麼社會的大動亂，統治階級無暇顧及士人，思想得到空前的自由、開放，曾經一度被打壓的諸子百家思想開始抬頭，百家之學也開始得到慢慢復甦。尤其六朝的「清談」之風開始蔓延和發展，新思想在「清談」之風中得到長足發展。所謂的「清談」就是「泛指漢魏六朝時期的各種思潮流派談說辯論活動的總

1　羅宏曾，《中國魏晉南北朝思想史》，人民出版社，1994 年 1 月，頁 14。

稱」[2]清談之風的盛行導致了經學的徹底走向沒落與崩潰。

第二節　玄學的興起對山水畫產生的影響

一、魏晉玄學的產生

儒家經學的隱退，讓位於「清談」的盛行，這種「清談」就是流行在士族內部的一種自由自在的學術論談社會之風，以辨析人生哲理和社會之世為主題，因為要避禍於時政的迫害，所以這種清談比較晦澀、高深。但是清談是比較活潑的，能夠使士人走出孤獨苦悶的思想境地，從而進入到一種以辯論求真的學術境界。這種繼承了東漢談議之風的、以表現自我的「清談」類似於今天的學術會議，它為玄學的產生拉開了序幕。魏晉清談在三國之後主要以人物清議為主要特點，不過已經開始趨向於學術研討和老莊思想的談論，清談的方式也因時局的嚴酷一步步走向了義理化和抽象化。此後清談對象開始轉變為表現士人的情趣風度，清談的內容由以前的具體人物或政治事件的評論，開始轉向以玄學、玄談為主要內容，此時側重於《老子》、《莊子》和《周易》「三玄」之學術研討。這種以清談老莊哲學思想為主題的學術研討稱之為「玄談」，這是一種新的思想交流方式，給士人帶來了自由寬鬆的學術環境，也為思想解放提供了有利的條件。但是因為當時統治階級對於士人的政治迫害比較嚴酷，所以清談的思維方式以抽象和義理為主，這種思維方式的改變為玄學的產生做了學風和思維方式的準備。西漢以直觀經驗的思維方式闡釋自然和社會，東漢因時局的變化、經學的衰微、思想的演變，清談思維方式轉變為抽象、義理，對人的評價開始轉向空靈，為玄學的產生做了思維方式的鋪墊。清談的對象由最初的徵辟察舉取士、政治選舉人才，開始轉變為宇宙、人生、長生不老等，避而不談敏感的政治話題，這是由於政局的惡化導致士人不得已採取的一種自救措施。當清議發展成為黨議之後，又成為士人政治抗爭的輿論工具，因而玄談帶有很大的玄奧性，在玄談時不帶有自己的喜怒哀樂情感、不論資排輩、不由官方「裁決」，完全是

2　羅宏曾，《中國魏晉南北朝思想史》，人民出版社，1994 年 1 月，頁 22。

一種平等辯論。

　　玄學的產生一方面有著深刻的政治原因，東漢末年的軍閥連年混戰以及統治階級對農民起義軍的血腥殘酷鎮壓，導致當時社會「白骨露於野，千里無雞鳴」的悲慘景象。魏晉之際曹魏篡漢，司馬篡奪曹魏建立西晉，由宮廷政變釀成「八王之亂」，進而導致「五胡亂華」形成西晉十六國的局面。在這種極為動盪、朝代更替頻繁之際，文人士大夫生命朝不保夕，感覺生命的無常。複雜紛亂的社會、命運難卜的歲月、榮祿不長的地位，使得文人士大夫們只能求助於及時行樂來聊以自慰人生。這些「且極今朝樂，明日非所求」、「今我不為樂，知有來歲不」的精神空虛的文人，他們空虛的精神和蒼白的心靈反映到哲學層面之上，便產生了玄學。玄學產生的第二個因素便是經濟原因。魏晉之際的士族在動盪不安的社會生活中，為了及時享樂，消遣人生，他們需要不斷掠奪土地，搜刮民脂民膏，形成門閥士族的莊園經濟。有了雄厚的經濟實力才能使得他們能夠宴請賓客清談、高朋滿座、相互品鑒。據司馬彪《九州春秋》記載：「孔（融）雖居家失勢，而賓明日滿其門，愛才樂酒，常歡曰：坐上客常滿，尊中酒不空，吾無憂矣。」正始名士、玄學重要代表人物何晏也是富裕不堪，有了經濟作為保障才能無憂無慮地游談宴樂、延客納友，清談高論，故而導致玄學的滋生。玄學產生的第三個因素便是思想根源。經學的崩潰、儒家思想的淪喪，導致了道家思想占據了社會上風。

　　社會的發展儒家經學已經日漸令人生厭，不能成為治世之道，於是就產生了以老莊思想為主要內容的不拘章句、獨抒己見的言玄學，玄學家那種隨心所欲的心性自然，敢於創新，充分發揮創造性思維，吹響了人文思潮的號角，玄學日漸興起，以致風靡。

二、魏晉南北朝玄學的發展

　　玄學的發展第一個階段是正始玄學，玄學的「貴無」論開創於曹魏正始年間，主要思想就是「以無為本」，以何晏、王弼為代表。何晏是曹操養子，著有《論語集解》，被南朝士人推崇，在唐朝被奉為儒家經典，也是正始玄學的領袖之一。清人錢大昕評價其書曰：「自古以經訓顯門者，列入儒林，

若輔嗣（王弼字）之《易》，平叔（何晏字）之《論語》，當時重之，更數千年不廢，方之漢儒即或有間，魏晉說經之家，未能或之先也。」[3] 從中不難看出何晏思想影響之大，他具有儒道互補的思想，以老莊之學解釋《論語》、《周易》，意圖創立道本儒末的「貴無」思想。王弼，字輔嗣，山東金鄉人，勤奮好學，著述頗豐，留下了《老子注》、《周易注》、《老子微指略例》、《周易略例》、《論語釋疑》等著作，促進了中國哲學的發展。王弼對《老子》中的「道生一，一生二，二生三，三生萬物。」[4] 理解為：「萬物萬形，其歸一也，何由致一？由於無也。」[5] 他認為宇宙萬物都是有秩序的，提出了「無」的宇宙本源說。王弼在《老子指略》中對「道」理解為：「『道』是與『玄』、『深』、『大』、『微』、『遠』品質相當、視角不同的指稱天下萬物本原的諸多概念中的一個，再不是萬物本原的獨一無二的代名詞。」[6] 王弼提出了「無」是宇宙的本源，萬物本源不可名狀就是「無名」，無名就是無，這種客觀唯心主義的思維方式就是王弼的萬物本源於「無」之說，從而取代了《老子》的「道」作為萬物本源之說，即是繼承了道家學說又發展了道家學說，王弼確立了自己的「無」的本體地位。王弼的「以無為本」的哲學思想確立之後對「有」與「無」之間的關係進行了辨析。王弼認為：「凡有皆始於無，故未形無名之時，則為萬物之始，及其有形有名之時，則長之、育之、亭之、毒之，為其母也。」（《老子道德經》一章注）接著他又進一步論述了「天下萬物生於有，有生於無」（《老子道德經》四十章）。最後王弼闡述了自己的「自然」觀，他認為「自然」就是「道」，自然是道的內容規定，而道又是自然的外在表現形式。

他進一步認為「自然」就是「性」，「萬物以自然為性，故可因而不可為也，可通而不可執也」《老子・二十八章》注；「自然」就是「無」，「對於『無』來說『自然』是外在表現，對於『自然』來說，『無』是『自然』的本質。」[7] 除此之外，王弼還對「體」與「用」，「言」與「意」，「性」

3　錢大昕著，《潛研堂集》卷二〈何晏論〉。
4　《老子》四十二章注。
5　老子《道德經》四十二章注。
6　羅宏曾著，《中國魏晉南北朝思想史》，人民出版社，1994 年 1 月，頁 54。
7　羅宏曾著，《中國魏晉南北朝思想史》，人民出版社，1994 年 1 月，頁 55。

與「情」的關係做了探討，不再累述。

　　魏晉時期社會動盪不堪、時事紛亂，文人士大夫們生活在惶恐不安的現實生活中。他們渴望社會回歸於安靜之狀態，他們提出的「貴無」思想是現實世界的本末顛倒，是一種對現實社會無可奈何的幻想。作為魏晉時期的何晏與王弼這些風雲人物來說，他們的思想都是如此空無和苦悶，極力鼓吹「無為」而治，要人們摒棄內心的憂慮和情感，從玄思冥想中去體悟「道與無」，把外部世界紛亂的現象消解在內心世界之中。何晏、王弼二人提出的「無為」思想，對於當時的統治階級是有利的，對於這些內部鬥爭日益激烈的統治階級集團來說，他們的這種思想正是統治階級需要的，在某種程度上來說，這些文人士大夫對當時社會的發展起到了阻礙的作用，甚至是拉倒車。玄學還有兩位主要代表人物是阮籍與嵇康，他們提出了「自然觀」學說。阮籍認為「天地生於自然，萬物生於天地。自然者無外，故天地名焉；天地者有內，故萬物生焉。」阮籍認為世間萬物都在不斷的運動、變化和發展著的，都有自己的發展規律。這一自然觀也得到了竹林名士嵇康的支持，嵇康在對天地萬物追根求源時說：「夫元氣陶爍、眾生稟焉；賦受有多少，故才性有昏明。」「天地合德，萬物貴生，寒暑代往，五行以成」由此可見嵇康認為宇宙來源於太陽的陰陽元氣，天地之間的寒暑往來、日夜更替、形成五行，化生萬物。嵇康認為自然就是「夫民之性，好安而惡危，好逸而惡勞。故不擾則其願得，不逼則其志從。」殘酷的社會現實讓嵇康無限依戀洪荒時代至德之世，「洪荒之世，大朴未虧，君無文於上，民無競於下物全理順，莫不自得。飽則安寢，饑則求食。怡然鼓腹，不知為至德之世也。」但對過去美好追念無法改變殘酷的社會現實，傳統經學禁錮和束縛了人們的思想，虛偽的名教讓嵇康大膽、無情地揭露《六經》中的「名教」絕非「自然」，他們極力反對「名教」，尋找「越名教而任自然」的新出路，這種來自靈魂深處的呼號，為魏晉人的覺醒起到了巨大的作用。

　　總之，中國玄學的發展經歷了以何晏、王弼為代表的正始玄學時期，這是第一個發展階段，主要思想以「貴無」論為主。玄學發展的第二個階段是以嵇康、阮籍為代表的竹林玄學時期，其思想主要是嵇康的「自然」說。玄

學發展的第三個階段是以裴頠、郭象為代表的元康時期，其中以裴頠的「崇有」與郭象的「獨化」說為主要思想。馮友蘭把玄學劃分為「貴無論」與「崇有論」兩大派別。玄學對事物終極淵源探討與思考，不同哲學家從不同角度闡釋與劃分，都從本體論上探討了宇宙的本源問題，與漢代探求宇宙構成問題有了很大區別，如湯用彤先生所說：「魏晉玄學者，乃本體之學也」所佐證。

三、魏晉玄學與繪畫之間的關係

中國繪畫發展到了魏晉南北朝達到了一個質的飛躍，一是山水畫的萌芽和誕生，二是繪畫功能由「成教化、助人倫」演變為怡情作用，三是「氣韻」與「傳神」畫論的提出與實踐。這種繪畫質的飛躍與魏晉南北朝的玄學有著極為密切的關係。中國老莊思想產生的歷史背景就是處於一個戰亂頻繁、民不聊生、屍橫遍野的春秋戰國時期，在那樣的一個無法安身立命的時代，莊子這樣的文人士大夫只能把精神寄託於自然與山林，從自然山水中求得一絲的精神解脫與慰藉。莊子的〈逍遙遊〉充分反映了他回歸自然、超脫世俗的心態，自然山林成為戰亂時期人們精神解脫的理想境地。到了魏晉南北朝時期，政治腐敗、社會黑暗、戰亂頻繁，知識分子又一次面臨著生與死、自由與束縛、痛苦與快樂的抉擇，這個時期與莊子所生活的時代非常相似，甚至有過之而無不及。因此生活在魏晉南北朝時期的名士們再一次把自己思想沉浸於老莊之中，自然而然地接受了莊子傾心山林的思想。人與自然本來就應該和諧統一的，人與自然的親和往往都是處於社會大動亂之時才能充分表現出來。自然中的花鳥蟲魚、山水草木在魏晉時期成為人的審美對象，在詩歌中往往運用比、興手法，比擬人之德美、貌美、形美。尤其魏晉名士已經將自然山水化作了心靈的棲息地。如「竹林七賢」經常悠遊於山林肆意酣暢。顧愷之描繪會稽山川之美時說道：「千巖競秀，萬壑爭流，草木蒙籠其上，若雲興霞蔚。（〈言語〉）」郭景純詩云：「林無靜樹，川無停流。」阮孚云：「泓崢蕭瑟，實不可言。每讀此文，輒覺神超形越。（〈文學〉）」孫綽〈庾亮碑文〉說：「公雅好所托，常在塵垢之外……方寸湛然，固以玄對山水。（〈容止·庾太尉在武昌〉條注」，從這些對於自然山水描

繪中不難看出魏晉名士們把山水作為遊玩怡情之所，全身心投入自然，鑒賞自然山水之美，將自然擬人化，將人擬自然化，鑒賞自然山林之美的能力高低成為能否進入士林的重要標準。

　　在孫綽「固以玄對山水」語句中，我們就瞭解到名士以玄學的觀點、玄學的態度去審視自然山水。就是要以《莊子》對自然山水的觀點和態度，來超越世俗回歸自然。「三玄」《老子》、《莊子》和《周易》中《莊子》提到的自然山水最多。魏晉名士們要把主客體融為一體，以莊子的虛靜之心面對山水，以山水之純淨融入自己內心，從而達到了阮孚的「輒覺神超形越」精神境界。莊了提出的山水自然觀也許只是為了追求精神上的一種解脫，不是為了審美，但是到了魏晉南北朝自然山水卻成為人的審美對象，人與自然之間的審美達到了一種自覺的境界，從而超越了以往美學發展觀。在魏晉南北朝這種特殊的歷史背景之下，文學上產生了山水詩、田園詩，藝術上產生了山水畫。玄學思想直接推動了中國山水畫的產生，一是山水畫不再成為人物畫的背景，而是作為獨立的審美對象，二是山水畫論的超強成熟直接指導著山水畫走向獨立，這兩個方面突破性的進展都是玄學思想的作用之下的。尤其繪畫功能的轉變使得山水畫成為人們怡情、暢神之用。魏晉人的覺醒，懂得了人的自身價值和活著的目的，不再受世俗的一切限制、禁忌和規範，而是高揚人的本性。在玄學精神影響之下，魏晉文人思想獲得空前解放，審美境界達到前所未有的高度和境界，那就是社會價值被個體價值和審美價值所取代，審美活動成為人的純粹個體活動，人自身也成為審美的客觀對象。如王羲之的叔父王廙在教王羲書畫時說：「畫乃吾自畫，書乃吾自書」，他要求藝術創作中展現出自己的個性特點。《晉書》評論王羲之書法用了「飄如遊雲，矯若驚龍」可見其在書畫中表現出自己獨特的個人人格魅力和藝術風骨特點。

　　魏晉玄學是一種特殊時代的產物，它以一種理性的哲辯思維，以清新明晰的論證反對繁瑣沉滯的注釋，以抽象的思維方式來否定迷信、陰陽災異之說，受玄學風尚之影響，魏晉出現了一批具有深刻美學內涵的文藝品論著作和繪畫理論，如劉勰的《文心雕龍》、鍾嶸的《詩品》、謝赫的《畫品》，

宗炳的〈畫山水序〉、王微的《敘畫》和顧愷之的〈畫雲臺山記〉等。玄學以追求理想化的人格為目標，以由外知內、有形以徵神的美學原則，對中國山水畫的產生和發展起到了巨大的作用，為中國文化藝術開拓出一個新天地。玄學的產生促進了中國文人山水觀念的巨大轉變，人們不再那麼注重山水之象，而是更多地關注山水所蘊含的藝術精神，即為「以形媚道」、「與道為一」。宗炳發明了「臥遊」，王微提出了「暢神」，這些崇尚「澄懷味像」的魏晉聖賢指出了山水畫「應目會心」，「應目感神」，「神超理得」的視覺理念，創作的山水畫具有一種幽遠玄妙的哲學意境。

第三節　佛學的興盛對於山水畫產生的影響

佛教產生於西元前六至五世紀的古印度，早在東漢就傳入到了中國。發展到了魏晉南北朝又一次得到了長足的發展，這一社會大動亂時期正是佛教滋生蔓延的最佳社會樂土。佛教的傳入使得生活在水深火熱之中的魏晉南北朝的人們，有了一種精神上的寄託和心靈上的慰藉。佛教思想嚴重影響著六朝士人的生活，這對於那些具有隱逸思想的士人來說，更促進了他們隱居山林之決心，看淡一切，看破一切紅塵，把思想沉寂在自然山水之中，留戀於空明寂靜的自然山川，投身於自然山水藝術繪畫創作，在山水畫中顯示自己高潔的品格和高尚的情操，用藝術來營造自己一顆如同朗朗明月之心境。

一、佛教的傳入和發展

據《牟子・理惑論》考證，佛教最早傳入中國的時間應該是漢明帝永平年間，漢明帝派使者到西域求法。然而湯用彤先生對永平求法傳說持有懷疑態度，據湯用彤先生考證，「最初佛教傳入中國之記載，其無可疑者，即為大月氏王使伊存授《浮屠經》事。」[8] 由此推測佛教最初傳入時間是西元前 2 年的東漢哀帝時期。按說佛教傳入中國之前，中國本土就具有了相當發達的思想文化，如「諸子百家」，作為外來的異域文化為什麼還能擠進中國的地盤呢？既然能夠打入並占據著中國宗教文化首要地位，肯定有其一定的文化

8　湯用彤，《漢魏兩晉南北朝佛教史》上冊，北京：中華書局，1983 年，頁 24。

和思想精髓，也說明中國文化中還缺少點什麼，才給佛教有機可乘。中國豐厚的文化土壤中還欠缺一種對死亡的超越感，以及對宇宙本體和生命意義的哲理性探求。中國博大精深的文化偏重於社會倫理、道德說教、政治理想，而嚴重缺乏對人的終極關懷和理論思辨的形而上的需求，致使佛教大勢盛行於中國的魏晉南北朝。

　　中國儒家創始人孔子也曾經對死亡的超越給予一點關注和思考，他說：「逝者如斯夫，不舍晝夜」，但對死亡本身他卻採取了「不知生，焉知死」存而不論的態度。老子在其著作《道德經》中對個體生命的關注遠甚於孔子，他說：「吾所以有大患者，為吾有身」，「有身」則要「貴身」[9]，但他更提倡「長生久視之道」，這種觀點卻不能滿足有理智的人的精神需求。莊周是諸子百家中對終極問題最為關注的，但是他們那種對生死過於超然的態度又是一般人所無法企及感悟的。所以當人們真正面對死亡而產生無限畏懼惶恐之時，諸子百家的那點終極思考和關注遠遠不能解決問題，不能為那些處於生死之際的人們帶來精神上的慰藉和寄託。而佛教中的「苦集滅道」四諦、生死輪迴、涅槃，把生死問題闡述得充分具體、真切感人，所以人們更需要佛教的終極關懷。在魏晉南北朝時代兵荒馬亂及天災人禍造成親人亡故，會給活著的親人造成巨大的感情打擊，人們會在極端的悲慟、恐懼和惶惑中尋求精神的解脫，於是佛教便成為遭受戰爭蹂躪的人民的精神家園的寄託，心靈皈依到佛門境地之中求得一絲的安慰。對於死於戰爭與災難中非親非故的人，佛教也同樣給予心懷惻怛。尤其一些看破紅塵之人出家之前往往都是處於極度悲慟和絕望的境地，精神毫無寄託、感情毫無依託。佛教解決了人們生死終極的依託問題，佛教宣傳的靈魂不滅論都使得那些生活在痛苦之中的人們找到慰藉靈魂的鎮靜劑。當魏晉南北朝士人在感慨「生死亦大矣」（見王羲之〈蘭亭序〉）時，佛教便趁虛而入了，因此佛教在此時盛行開來是與當時社會大動盪有著緊密的內在聯繫的。王瑤先生說：「佛教盛行以後，內容表現人生短促的詩文也就少了。」[10] 由此可見佛教給魏晉南北朝的終極關懷作用如此之大。另外佛教在魏晉南北朝的廣泛流傳還因中國人對宇宙本體、

9　陳鼓應，《老子注釋及評介》，北京：中華書局，1984 年，頁 109–110。

10　王瑤，《中古文學史論》，北京：北京大學出版社，1986 年，頁 134。

人生意義進行哲理性探究的形而上的需求，佛法的興盛是與當時上層學術界對形而上的需要有著直接的關係的。

二、佛教對魏晉南北朝美術及其山水畫的萌芽所產生的影響

隨著佛教的傳入和發展，佛教藝術也傳入了中國，佛教藝術在中國逐漸被世俗化。佛教一系列的生死輪回和因果報應教義和神學說教，對於生活在魏晉南北朝水深火熱之中的勞苦大眾來說，起到了極大的精神解脫和麻醉作用，尤其佛教教義中提倡的眾生平等是人民所渴望的、嚮往的，佛教的麻醉人民的思想有利於統治階級的統治，所以得到了帝王將相的大力提倡，因此佛教得到了迅速傳播。因為佛教依附於當時的玄學，也為文人士大夫所崇信，於是乎上至王公貴族，下至黎民百姓對佛教極為信奉，如此以來佛教信仰得到廣大人民群眾的認可，佛教美術也開始活躍於中國美術的各個領域。如甘肅敦煌莫高窟、天水麥積山石窟、河南洛陽龍門石窟、山西雲岡石窟等大型佛教石窟的開鑿，形成了一條綿長璀璨的佛教美術藝術長廊。佛教美術中的寺廟、佛塔、石窟建築；佛教雕塑藝術、佛教壁畫、卷軸、石刻繪畫藝術、佛教裝飾藝術等各個門類、各種美術形式都得到了很大的發展。佛教美術的大發展大大豐富了中國古代美術的內容、形式和表現技巧，對中國山水畫的產生也起到了巨大的推動作用。佛教思想深刻地影響著魏晉南北朝的畫家們，使得畫家開始思考人生的意思、價值，開始反思人類社會的發展規律，也開始注重人類自身的價值和審美觀念。一部分文人士大夫受佛教思想的薰陶，開始投身於佛教文化藝術的研究，有的思想皈依佛門，四大皆空的潔淨思想讓他們身心得到了淨化，開始轉向自然山水審美觀念的深入研究，把對自然山水作為心靈皈依的佛門境地，創作山水畫來表達自己塵心已了，反觀內心的無欲無念，達到一種精神超脫的境界。由於佛教思想深入人心，佛教美術得到了前所未有的大發展，佛教思想與儒家、道家思想一起推動著文人士大夫走向思想上的大隱逸，具有傳統宣傳教化功能的人物畫創作開始轉向暢神怡情的山水畫的創作。

總之，佛教思想中的「空」、「滅」、「涅槃」、「四大皆空」、與道家思想中的「無」、「忘」、「靜知」、「物我兩忘」都是一脈相承的，佛

與道都講齋戒和解脫，都如山林以求虛靜，以求得精神上的超脫，由此可見中國山水畫產生的思想淵源主要源於道家和佛家思想，然而作為一種純粹外來的宗教佛教是在道家市場上進行傳播開來的，它利用了中國本土宗教的舞臺散布著與道家相似的宗教思想，不過它比道家思想來得更徹底，佛教甚至要求人們可以徹底擺脫「腐臭」的軀體，早入淨土以求精神上的徹底超脫。這種佛教思想一旦在中國大地傳播開來，對於生活在水深火熱之中的勞苦大眾來說就是一劑良好的止疼藥或鎮靜劑，讓世人把美好的幸福生活寄託在渺茫未知的來世。對於具有佛家思想的文人士大夫，他們看破了紅塵，一門心思投入山林進行禪修或靜悟，從自然山水中尋找心靈上的皈依。山水的清淨無憂蕩滌了文人畫家的心靈，滋潤著他們的眼睛和畫筆，從事山水畫的創作便水到渠成。

第四節　老莊思想的復活直接導致山水畫的興起

中國道家代表人物老子和莊子，老子提出了「道法自然」、「無為」的思想，莊子繼承了老子的思想，並在此基礎之上進一步提出了「地有大美、與物為春、與物有宜、身與物化的思想」。老子的那種寡欲虛靜和無為不爭的人生態度，莊子的「心齋」、「坐忘」等一些消極避世、不願直面現實的人生態度，都對中國山水畫的產生、發展，以及山水畫論起到了廣泛深遠的影響。尤其莊子的樸素唯物主義自然觀和辯證法非常難能可貴，他認為「天地者，形之大者也，陰陽者，氣之大者也，道者為之公。（《莊子・則陽》）」。莊子還揭示了人的自然屬性，認為人的生死都是客觀自然的，沒有任何的君臣之別的尊卑，從而否定了權貴奴役勞動人民的合理性，他說：「人之生，氣之聚也，聚則為生，散則為氣。（《莊子・知北遊》）」。他認為一切客觀事物都不是一成不變的，「物量無窮，時無止，分無常，終始無故。（《莊子・秋水》）」。在老莊和道家思想的影響和作用之下，魏晉自然客觀景物及其山水已經成為文人士大夫的藝術審美對象，山水作為藝術對象開始進入詩人和畫家的視野，山水詩、田園詩和山水畫便得以產生。中國山水畫產生並獨立成為一門畫種，要比西方的風景畫早一千多年。德國文學理論家顧彬

在《中國文人的自然觀》中說：「在早於西方 1000 多年的中國文學中，便已有了自然觀的完美表露。」[11] 中國山水畫從東晉時期顧愷之、戴逵、宗炳、王微等人的作品就開始出現了，經隋代的展子虔、唐代的「二李」、王維、張璪等人的努力迅速發展起來，到了五代荊浩等人的創作完全走向成熟，成為中國主要畫科之一，並從此之後在中國畫壇上占據著主導地位。

中國山水畫的產生和發展離不開老莊的道家思想，中國山水畫蔚為大觀的思想基礎是老莊的道家哲學。自從中國山水畫誕生那一天起，道家思想始終貫穿其中，成為一根無形的紅線。從宗炳的「含道映物」、郭熙的「林泉之志」，再到石濤的「歸於自然」，都是老莊學說深刻影響著中國山水畫論與批評精神，因此老莊道家的學說是山水畫產生、發展，以及創作和批評的精神源泉。魏晉南北朝時期因為特殊時代背景使然，社會風雲變幻莫測，人類生死無常，導致文人士大夫重拾老莊的道家思想，開始隱入自然山林，或避居自己自然莊園，過著清淨無憂、逍遙自在的隱逸生活，他們要麼兩耳不聞世事，要麼避居山林田園，文人雅聚，吟詩作賦，手繪筆墨丹青，要麼遊歷大好河山。總之，大多數文人不再關心政治，而是採取了消極避世的態度，關注自己與個人內心與外在修養，關注大自然的景物，關注生命的價值。這種老莊道家思想在魏晉南北朝的復活，直接導致大量隱士的出現，從而推動了中國山水畫的產生。

老莊哲學中的「天人合一」的宇宙觀，以及「人法地，地法天，天法道，道法自然」的主張成為中國山水畫產生的基石，中國山水畫論中的「應物象形」、「以形寫形，以色貌色」、「肇自然之性，成造化之功」等理念無一不是淵源於老莊思想的。中國山水畫自從誕生那一日起，就不是消極地、被動地摹寫客觀自然，而是主觀能動地反映自然，山水畫已經不是自然界的山川河流，而是文人畫家心中的人性化了的山水，就像唐代畫家張璪說的「外師造化，中得心源」[12]；明代王履說的「吾師心，心師目，目師華山」[13]

11　〔德〕W. 顧彬：《中國文人的自然觀》，馬樹德譯，上海人民出版社，1999 年，頁 1–2。

12　唐・張彥遠著，《歷代名畫記》，江蘇美術出版社，2007 年，頁 60。

13　潘運告編著，《明代畫論》，湖南美術出版，2005 年，頁 7。

清代石濤說的「搜盡奇峰打草稿」、「山川使予代山川而言也」[14]，這些山水畫理論都從不同角度反映了主客觀相互結合，形成了中國山水畫的面貌。中國山水畫的靈魂所在就是寄託畫家的精神和達到一種心靈上的愉悅——「暢神」與「逍遙」。生活在戰亂年代的魏晉文人士大夫們，他們苦悶的精神無所寄託只能把自己的一顆心安放在自然山水之中，以求的精神上的解脫，這種解脫就需要道家思想的支撐。《莊子》首章〈逍遙遊〉中說到：「逍遙遊乎無限之中，遍歷層層生命境界。」[15]

這種主張人類在現實生活中求得一種精神上的大解脫，才是人類人生哲學最為精義的核心部分，人類一直不斷追求著自由和超脫，但是一直受封建統治階級的壓迫而求之不得，只能把自己的精神寄託於文學藝術之中，所以道家思想中的靈魂之根就是「逍遙遊」似的那種自由和解脫。這也就是中國山水畫在產生之初就走進了「暢神」這一審美的高端領域。宗炳首創「暢神」之說，他年輕時「棲丘飲谷，三十餘年」，後來老病纏身不能遊歷名山大川，只能「畫象布色，構茲雲嶺」，他把自己的山水畫掛於四壁而「臥而遊之」。他說：「余復何為哉暢神而已。神之所暢，孰有先焉？」[16] 因此「暢神」便成為中國山水畫的靈魂，其實這種精神上獲得的一種巨大心靈愉悅就是老莊思想中主張的「逍遙遊」的精神境界。

老莊哲學中的美學思想啟迪著中國山水畫的產生。「自然」之美的美學思想和審美觀念就是老莊之「道」，也是中國山水畫所追求的至高藝術境界。莊子提出的「大象」之美更是對老子的「道」發展。魏晉南北朝文人士大夫深受老莊的美學思想的影響，從個體生命的自由出發，從人生價值的無限追求出發，他們隱逸山林，追求自然無為的人生理想，暢遊於自然山川美景，創作心中的山水，寄託著人生的愉悅。《文心雕龍》中說：「老莊告退，山水方滋」，可見中國山水畫的產生與老莊的美學觀點運用有著密不可分的關聯。老莊沒有提出山水畫產生的學說，但是他們的美學思想卻被魏晉畫家

14　石濤，《苦瓜和尚畫語錄》，引自曹玉林著，《王原祁與石濤》，上海書畫出版社，2004 年，頁 25。

15　轉引陳鼓應《莊子今注今譯》，上冊，商務印書館，2007 年，頁 6。

16　唐・張彥遠著，《歷代名畫記》，江蘇美術出版社，2007 年，頁 60。

運用於山水畫的創作和欣賞之中，有人說山水畫是老莊思想的偶發而為，山水畫是老莊的「私生子」，這種說法有所欠缺，山水畫的產生就是在老莊哲學基礎上直接產生的，而不是偶發產生的。中國山水畫中水墨黑白色調其實就是直接淵源於老莊哲學中的「素樸」之美。道家的繼承者們認為黑是色之父、白是色之母，他們把黑白色調推向了至高無上的地位，中國山水畫就是運用無色的水和黑色的墨在山水畫畫上留下了黑白二色，畫面上的「四時之景」通過黑白表現出來給人一種自然清新的感覺。老子說：「五色令人目盲，五音令人耳聾，五味令人口爽，馳騁畋獵令人心發狂，難得之貨令人行妨。」莊子又提出：「樸素而天下莫能與之爭美」（莊子〈天道〉）。老莊主張「見素抱樸」，反對絢麗多彩的藝術主張，為中國水墨山水畫的產生提供了美學思想的支援。老莊所追求的那種「天然去雕飾」的樸素單純的自然之美，就是「大美」。在個人本體的發展過程中不能為色所迷惑，要在自然樸素的單純中擺脫一切「物役」，這種「素樸」的美學思想深受魏晉文人士大夫的積極接受，反映在山水畫上就是一種清淨的思想精神境界，在一片清淨無塵雜、無車馬喧囂的境界中，遁悟心思，寄情山水之間。中國山水畫的萌芽與產生經歷了一個漫長的孕育過程，在老莊思想的啟迪洗禮之中終於孕育而生。

中國山水畫中的「虛實相生」和「知白守黑」都是道家思想中的「復歸於樸」的審美思想體現。中國山水畫中的「留白」、「空白」被賦予了情思和藝術想像的空間，留白可以看作水、雲、霧等一些意象，給人一種「色不異空，空不異色。色即是空，空即是色。」禪宗奧妙的哲學思想，留白其實是畫中之畫、畫外之音，使得畫面更加具有靈動之氣，使畫作顯得鮮活而有趣。山水畫中的「黑白」、「虛實」、「密疏」、「繁簡」都是道家美學思想的集中反映。老莊的清心寡欲、無為、心齋、坐忘、玄覽都能洗心養身。中國山水畫的「以形媚道」，這裡的「道」其實就是中國山水畫特有的精神內涵。「道」生一切，具有無窮的潛在力和創造力，中國山水畫在體道中創作著，在觀道中欣賞著，山水畫之所以成為文人畫家的鍾愛，就是因為它能體現聖人之道，也就是宗炳所說的「聖人含道映物」、「山水以形媚道」，也體現出山水畫家們的「澄懷味像」、「暢神」、「洗心養身」的藝術追求。老莊的樸素的自然之美、無限之美、虛靜與物化的自然審美態度，都反映在

山水畫中畫家對人的精神價值和理想價值的追求。尤其山水畫那種「可行、可望、可遊、可居」的意境，可以寄託人們的精神，可以成為文人士大夫的理想精神家園。返璞歸真、隱逸山林，求得精神的自由和灑脫，那些甘於寂寞，以純淨心靈感悟自然造化，從而進入到一種寧靜、自由、自然的審美境界，實現精神的超脫，這就是中國山水畫產生的思想基礎。

第五節　隱逸思想推動山水畫的產生

　　眾所周知，魏晉南北朝是中國歷史上最為動盪不堪、社會非常黑暗的時期，這個時期民族矛盾激化尖銳，戰亂頻繁，朝代更迭不斷，儒教禮樂崩潰，門閥鬥爭白熱化，名士遭受殺戮，士人惶惶不可終日，人民生活在水深火熱之中。連年的軍閥混戰導致民不聊生，很多文人士大夫因遭受統治階級的殘酷迫害，生命朝不保夕，他們為了躲避統治階級的殘酷迫害，只能隱居山林江湖。此時儒家統治思想已經分崩離析，玄風大興，佛教興行，道家思想逐漸占據上風。在這種特殊的歷史背景之下，魏晉南北朝時期隱逸現象稱為這個時期最重要的社會現象，隱逸思想廣泛流行於社會的各個階層，也廣泛流行於文學的各個領域。這樣就出現了大量的隱逸者，如郭文、劉驎之、宗炳隱逸於山林；如氾騰、朱沖、戴逵隱逸於書畫；如畦夸、劉伶、阮籍隱逸於酒；如翟莊、郭翻、王弘之隱逸於漁；如劉虯、杜京產、陶弘景隱逸於佛道；如臧榮緒、關康之、沈麟士隱逸於典籍。隱士群體在這個時代之所以得以迅速壯大，就是社會與時代積極認同的結果，也與隱逸主體對自身地位和意義的確認有著緊密的聯繫，魏晉隱逸精神得到世人的讚許和高揚，隱逸者身分獲得自身和社會的認同，此時隱逸方式也呈現多樣化和極端化，大量隱士以各種不同的行為方式踐行著各自不同的隱逸理念。

　　在漢代「獨尊儒術」的政策之下，士人們都是以出仕為國治理天下為己任，然而到了魏晉時期社會急劇動盪給士人生命帶來了朝不保夕的緊張感，不得不選擇歸隱山林以逃避現實的危機，這個時期文人士大夫對僵化的禮教進行徹底的反叛，以放任曠達的思想成為社會風尚。為解決精神上的苦悶和生命之憂的窘迫，他們沉溺於不同的愛好作為精神寄託。「放任」之風

的流行成為士人極端化的行為，如隱於山水的郭文「少愛山水，尚嘉遁。年三十，每遊山林，彌旬忘反。父母終，服畢，不娶，辭家遊名山。（《晉書・隱逸列傳》）」；隱於典籍的沈麟士「篤學不倦，遭火，燒書數千卷，颺士年過八十，耳目猶聰明，手以反故抄寫，燈下細書，復成二三千卷，滿數十篋。（《南齊書・高逸列傳》）」；隱於酒的阮籍「文帝初欲為武帝求婚於籍，籍醉六十日，不得言而止。（《晉書・阮籍列傳》）」。這些極端的行為方式成為魏晉南北朝隱逸方式的一大特色。在隱居地的選擇上，除了一部分隱士選擇了山林之外，還有很多人選擇了莊園、田園和園林，如陶淵明選擇的是田園，「采菊東籬下，悠然見南山。（《晉書・隱逸列傳》）」。因為山林是最佳的躲避戰亂之地，還能實現士人與道的共遊共融，因此選擇山水之隱的人還是大多數，山林之隱可以保持與世隔絕，使得人性可以回歸自然，更能夠體悟道的奧秘。

　　魏晉南北朝隱逸思想的盛行，促進了中國山水畫的誕生。中國山水畫肇始於魏晉，一方面與中國傳統哲學思想和文化觀念緊密相聯，另一方面也與中國文人難以割捨的文化情結——隱逸思想有著很深的淵源，體現在山水畫的審美取向和審美價值上。中國文人在「邦有道，則出仕」思想觀念中一直抱著「修身，齊家，治國，平天下。」的遠大理想和政治抱負。但是魏晉南北朝殘酷的社會現實讓他們已經無法安身立命，國破家亡、報國無門，只能避世隱居。寂靜清幽的山林和樸素清新的田園成為文人士大夫的精神家園和棲息場所，也是他們吟詩作畫以逃避現實的歡樂家園。在這種面向自然遁入山林的愜意生活狀態之中，山水畫便成為他們直抒胸臆、表達感情的最佳精神載體。自然山水園林自然而然成為文人士大夫審美對象和情感寄託，陶淵明詩云：「少無適俗韻，性本愛丘山」，「明月松間照，清泉石上流」、「獨坐幽篁裡，彈琴復長嘯。」這種超然物外的精神境界使得魏晉士人意識得到了覺醒，他們開始審視人生的意義和人自身的價值，開始關注自然山水、親近山水、體悟山水之道。這種親近、體悟映射到文學藝術上，便成就了山水詩、田園詩、園林藝術和山水畫藝術的誕生。山水畫的締造者源於文人士大夫，他們的隱逸思想成為山水畫誕生的源泉。那些士大夫身居山水田園之間，心靈得到洗禮，思想得到淨化。那些隱逸於廟堂之人心繫山林江湖，林

泉之思濃於江湖之上隱士。一旦士大夫在現實生活中不能「達則兼濟天下」，就只好隱逸山林以求「窮者獨善其身」，寄情於具有無限隱逸之情的山水。他們運用自己手中的畫筆表達出心中的逸氣和風骨，把自己心中理想的精神家園繪製於筆端，使自己疲憊的身心得以舒展。因山水畫成為文人士大夫人格的張揚和自由放達的精神家園，在魏晉之際應運而生是水到渠成之事。

　　總之，正是魏晉南北朝社會極速動盪，從而導致大量文人士大夫退隱江湖或朝隱，他們開始把審美轉向了自然山水，以自然山水為美，以隱逸品格為尚，不與統治階級同流合汙，精神上追求老莊之道，過著一種清淨無憂的世外桃源似的生活。他們一邊欣賞著大自然的美景、一邊吟詩作賦，大量山水田園詩的出現也影響著山水畫的產生。在自然山水陶冶之中的隱士們自然用畫筆來描繪這山川河流的美。如著名隱士山水畫家宗炳終身不仕，一直隱居於江陵之地，他「每遊山水，往輒忘歸」，「好山水愛遠遊」。一生創作山水畫不少，老年之際無法遠遊，只能把自己畫的山水畫掛於房子四壁以「臥遊」。他所創作的〈畫山水序〉是中國第一部比較成熟的山水畫論，為中國山水畫的產生做出了巨大的貢獻。還有很多隱士畫家，如終身隱逸的戴逵、戴勃父子兩人都是隱士畫家，他們一生畫了不少山水畫，據記載戴勃的山水畫比顧愷之畫的還好。劉宋時期的王微實際上也是一位隱士，他和宗炳一樣不喜歡做官，一直幽居獨處。雖做過幾任不大不小的官，終因厭倦辭官離職，後來屢招不就。他平生喜歡作畫著文，彈琴賦詩，著有畫論《敘畫》。總之，魏晉南北朝大量的隱士造就了中國山水畫的萌芽與產生，他們是中國山水畫產生於魏晉的功臣。

第七章　山水畫產生的藝術創作原因

六朝時期的社會大動盪，從而解放了人們的思想，殘酷的社會現實迫使一部分文人士大夫寄情山水，隱居山林，從事山水畫的研究和創作，玄、道、佛思想孕育了山水畫家的精神和氣韻，加上山水詩的大量創作，使藝術創造者對於山水進行詠懷，以詩、文學、繪畫的形式來抒情、暢意。以山水為背景的人物畫的出現，文人士大夫參與繪畫提高了繪畫的地位，還有紙張的發明都為山水畫的產生提供了充分的條件。因此，山水畫的產生是六朝這個時代發展的必然趨勢，也是時代發展的必然結果。中國山水畫的萌芽與誕生不是一朝一夕，它是中國歷史文化長久積澱和發展而孕育出來的。魏晉時期山水畫開始萌芽，從晉顧愷之《論畫》第一句「凡畫，人最難，次山水，次狗馬……」便知，這裡的「山水」當然指山水畫，也許是已經獨立出來的還不成熟的山水畫，也有可能是人物畫背景中的山水。與東晉顧愷之同時代的宗炳，他創作了一部比較成熟的山水畫論〈畫山水序〉，更能說明中國山水畫已經出現，不然怎麼會有那麼成熟的山水畫論的出現呢？山水畫萌芽於魏晉毋庸置疑，究其山水畫肇始於魏晉六朝的淵源是什麼？這才是所要探討的關鍵問題。一個新生事物的出現固然與周圍事物有著千絲萬縷的聯繫，也不是一蹴而就的，它有一個漫長的孕育發展過程，山水畫的產生與當時社會政治背景、文學藝術、宗教思想、科學技術等因素有著緊密的聯繫。

第一節 創作者的文化修養的提高

　　魏晉南北朝時期，因為社會風雲變幻，很多文人士大夫不在參與朝政，隱逸山林，一心從事文學藝術的創作，如「竹林七賢」就是如此。在此之前，繪畫之事都是一些文化素養不高的工匠、畫匠們所從事的職業，繪畫地位是很低的，因此繪畫水準也不會太高，當然也不缺乏個別有才華的民間藝人和工匠、畫匠。如敦煌石窟壁畫的繪製大都是當時一些民間藝術水準較高的畫匠所為。魏晉之前雖然也有部分知識分子參與繪畫，但是畢竟是鳳毛麟角，也不過是一時把玩罷了。但是魏晉南北朝之際的文人士大夫因為戰亂入仕治國的社會背景喪失了，為保全自己只能躲進山林隱居或朝隱，思想與精神極為苦悶，他們只能把精力投入到文學與藝術創作之中，以藝術為消遣，解脫精神上的百無聊賴。這樣以來從事繪畫創作的專業人員不只是單純的畫匠了，而是加入了一大批具有很高的文學、藝術修養的士人，繪畫專業隊伍因士人的參與而文化藝術修養大大提高，繪畫水準自然得到了很大的提升，繪畫這個職業在當時社會的地位也就大幅度提升。這對於中國山水畫的萌芽與產生起到了直接的作用，因為是他們直接參與了中國山水畫的創作與中國山水畫論的創作，大大提高了山水畫創作技法、理論水準。如著名畫家顧愷之、宗炳、王微等人，他們自己親身參與山水畫的創作，還創作了具有獨特藝術見解的山水畫論。魏晉六朝時期的文人參與繪畫之後，一方面從事著當時畫匠們的職業繪畫工作，創作的繪畫作品已經充滿著人文氣息和文化品味，把繪畫中的匠氣清除了許多，讓繪畫藝術不在僅僅是下等人所從事的工作，尤其文人畫家們一絲不苟地開始為公眾和世俗創作宗教題材的繪畫，如王廙為武昌昌樂寺東西兩塔作佛教繪畫，衛協曾畫「楞嚴七佛」等圖，而顧愷之為瓦棺寺所畫的一壁著名的維摩畫像。都大大提高了繪畫的地位和藝術成就。當然魏晉南北朝還有許許多多在歷史上沒有留下姓名的文人畫家，因為歷史記載太少或者記載的遺失，讓我們無法瞭解到當時還有多少這樣文人士大夫參與了繪畫事業。雖然當時山水畫還主要附屬於人物畫，山水畫創作技法還非常不成熟，藝術價值也不會太高，但是因為有了文人畫家不斷發現問題、善於吸收和改造山水畫創作中存在的問題，例如，如何解決山水畫的構圖、造型、設色、勾線、透視等問題。總之繪畫有了文人士大夫的參與，

中國山水畫的面貌煥然一新，加速了中國山水畫的產生。

第二節　成熟的人物畫為山水畫的產生創造了必要的技法

　　中國人物畫之所以成熟的最早，是因為人物畫具有「成教化，助人倫」、「惡以誡世、善以示後」的社會功用，人物畫是被統治階級用來教化子民的，而山水畫具有這種功能不明顯，因而山水畫產生與發展的滯後是理所當然的。魏晉時期講究人物品藻，士人注重「魏晉風度」，文學藝術上常用自然事物的美來形容人物品格的美。由於魏晉名士素以放蕩形骸、浪跡山水相標榜，因此在人物畫中，為了顯示烘托文人士大夫或隱士的高逸品格，往往把山水當成人物畫的一種背景。如顧愷之就把名士謝鯤畫在石巖裡，人問其故，則曰：「此子宜置丘壑中。（《晉書・文苑傳・顧愷之傳》）」，意思說把那些高人逸士與自然山水臨泉結合起來，才更能體現高人逸士的品格。世人都非常崇拜高人逸士，而山水林泉又是隱士們最嚮往的隱居之地。因此魏晉時很多人物畫的背景都以山水為主。東晉著名畫家顧愷之的〈洛神賦圖〉，本來是人物畫，但畫面的四分之三都是山水，山、石、水、樹木應有盡有，只是畫得還非常不成熟，山石樹木只是鉤填，沒有皴擦，樹木「列植之狀，則若伸臂布指」、「人大於山，水不容泛」，但無論如何，山水畫的形式已經明顯了。在漢代畫像石、畫像磚中我們也能見到很多人物與山水相結合的畫面，還有今天見到的敦煌壁畫中的人物背景山水，雖然畫法簡單稚拙，但山水因素已經在人物畫中占據主題地位了。以及後世的〈龍宿郊民圖〉、〈谿山行旅圖〉、〈臨溪獨坐圖〉、〈葛稚川移居圖〉等畫作中可知，畫面雖然以人物故事為主，實乃山水畫了。隨著社會的發展與變化，不願屈從於「配角」地位人物畫背景的山水，逐漸脫離人物畫成為獨立的一門畫科也是水到渠成之事。

　　魏晉南北朝成熟的人物畫技法，如各種人物畫線條白描的各種線描技法，也可成為山水樹木的輪廓線的勾勒法，還有人物畫中一些構圖法、透視法等都可以運用於山水畫法，因此成熟的人物畫也為山水畫的萌芽提供了繪畫技法。魏晉南北朝中國人物畫的發展達到了鼎盛時期，以顧愷之、陸探

微、張僧繇、曹仲達為代表的人物畫畫家，通過對傳統人物畫的繼承與發展，在藝術表現形式上推陳出新，大膽革新，在思想旨趣上別開生面，卓爾不群，從而推動了中國人物畫臻於成熟。顧愷之多才多藝，詩、書、畫無一不精，尤擅人物畫，有「才絕、畫絕、痴絕」之稱。顧愷之人物畫的摹本流傳至今，他人物畫線條的特點是：「線條」運用出神入化，觀察流傳至今的〈洛神賦圖〉與〈女史箴圖〉等作品，可以看出他的人物線條的舒緩、綿勁，又有篆書的均勻、圓轉和自然，其次他「以形寫神」而得心應手，顧愷之傳神的人物畫是通過人物服飾方面的用線來實現的。而陸探微對中國人物畫繁榮做出了獨到貢獻，他在線條使用上主張以筆入畫，以各式線紋的描法來表坭人物的各種性格。他繼承創新的「一筆書」，使用一種連綿不斷的線條創造出來的繪畫呈現出「參靈酌妙，動與神會，筆跡勁利，如錐刀焉」的審美特點[1]。陸探微在形神關係上主張氣韻生動，變革線條表現形式，在張僧繇之前人物畫都是運用線條和筆墨作為唯一的表現形式。但是他之後不再起決定作用因素。據《歷代名畫記》卷二中記載張僧繇潛心揣摩衛夫人書法，借鑑衛夫人書法「點、曳、斫、拂」等特點，從整體上呈現出一股重「筆勢」傾向，創造性提出了「疏體」，呈現出有別於「一筆劃」圓潤連密的特點。張僧繇突破人物形象塑造方式，重在表現飽滿豐肥之美的人物造像風格，取代了以顧愷之、陸探微為代表的「秀骨清像」風格。張僧繇還從佛教造像藝術中首創了凹凸畫法，即現在所說明暗法、透視法，這在中國本土繪畫中是沒有的。以上這些著名的代表人物畫家成熟的線條技法為中國山水畫的線條運用提供了天然的條件，以及線條的筆墨效果、線條造型中的凸凹畫法都為山水畫的產生奠定了堅實的技法基礎。

第三節　山水田園詩的興盛促進了山水畫的產生

　　中國山水畫是隱逸文化的產物，隱逸文化中的山水田園詩促進了中國山水畫的產生。魏晉之後中國山水田園詩開始產生並興盛起來，這與當時文人士大夫的隱逸生活有著必然緊密的聯繫。中國文人歷來喜愛吟詩作賦，對

1　唐・張彥遠，俞劍華注譯，《歷代名畫記》，江蘇美術出版社，2007年，頁65。

於隱居山林田園的文人自然喜愛大自然美景，生活在美如畫卷的自然山水之中，文人心靈得到了淨化，精神得到了昇華，文學題材自然自然也轉向了對所生活的環境的描繪，山水田園詩的產生並興盛也是淵源於魏晉隱逸之風的盛行。魏晉之後山水田園詩的主創人有陶淵明、謝靈運、王維、孟浩然、儲光羲、韋應物等人。這些歷史上的著名山水田園詩人思想中都具有著強烈的歸隱意識，他們深受佛教、道教思想的影響，大都是隱士或準隱士。魏晉僵死的漢儒名教已經徹底崩潰，道教與佛教的中興，以及清談之風的玄學興起，無數的文人雅士開始追求清新自然、無拘無束的仙遊或隱逸生活。魏晉人性的覺醒，關注個體生命的價值和魏晉風骨，都使得客觀的自然山水開始成為文人審美對象，在文學作品中由原來的山水作為題旨背景而一躍升騰為主體審美對象。山水意識的興起其實就是道家思想的中興，這些文人士大夫將身心寄託於清淨無憂的大自然，體驗與感悟著自然山川的美，然後付諸於文學藝術實踐，這樣山水田園詩便自然而然產生了。

東晉時期的真隱士陶淵明可以說是田園詩的旗手，他「不為五斗米折腰」而躬耕於田園之中，過著「采菊東籬下，悠然見南山」的自由閒適的隱士生活，也將自己的人格精神投射到自己的詩歌創作之中。他創作了大量描繪田園風光與現實生活的詩篇，他所描寫的田園生活平淡自然、極富田園詩趣味。如「時復墟曲中，披草共來往；相見無雜言，但道桑麻長。（〈歸園田居五首〉其二）」「種豆南山下，草盛豆苗稀，晨興理荒穢，帶月荷鋤歸。（〈歸園田居五首〉其三）」。他的山水田園詩中具有優美的意境，也包涵著很深的哲學思想，他使得山水田園詩走向了成熟。作為山水詩人謝靈運可謂是典型的山水詩派代表，由於仕途失意縱情山水遊樂，對政治抱負不得施展的苦悶通過山水詩來發洩出來。他算是個半隱士，時官時隱，他遊歷了祖國的名山大川，吟詠不絕，開創了中國山水詩派，確立了山水詩的地位，成為歷史上第一個以山水為題材創作的著名詩人。在他的山水詩作中既有對大自然美景的眷戀，也有隱逸自然山川的閒情逸致。如「山行窮登頓，水涉盡洄沿。巖峭嶺稠疊，洲縈渚連綿，白雲抱幽石，綠篠媚清漣。葺宇臨迴江，築觀基曾巔。」（〈過始寧墅〉）；「客遊倦水宿，風潮難具論。洲島驟迴合，圻岸屢崩奔。乘月聽哀狖，浥露馥芳蓀。春晚綠野秀，巖高白雲屯。」（〈入

彭蠡湖口〉）等著名詩篇。

　　作為魏晉南北朝興盛起來的山水田園詩，對於那些文人畫家來說耳目一新。山水田園詩中所描繪的自然景色是隱士文人所熟知的，倍感親切喜愛。山水田園詩之中所蘊含的人生境界也契合了文人畫家們的心靈。山水田園詩中美妙的藝術意境也契合了他們的老莊思想境界。所以山水田園詩的產生無形之中推動著中國山水畫的產生和發展。這都是歷史的必然，因為山水畫的產生來源於道家思想和隱逸思想，它的產生只是遲早的事情，只不過處於魏晉南北朝這個特定的歷史時期，各種因素促發了它的「早產」。山水畫改變了以往人物畫的教化功能，取而代之的是「暢神」功能。魏晉南北朝隱士畫家們沉湎於自然山水之中，長期沉醉在山水畫的創作之中，山水詩中那些觀照社會、人生與自我的精神狀態，符合隱逸者的精神趨向，山水田園詩中的審美觀念也契合了文人士大夫的心靈。山水田園詩平淡天真的氣象，人間仙境一般的意境描繪都完全像一幅幅美麗的自然山川畫卷，所以山水田園詩首先在精神上和思想上都讓魏晉南北朝畫家們愛不釋手，他們從山水田園詩中感受著第二自然的清新雅致，從中發現自己的情操和超然世外的隱逸人格，自然想把山水田園詩中的意境之美運用繪畫形式展現於筆端。山水田園詩的起點與創作都早於山水畫，雖然它們同源而不同時，山水田園詩對於山水畫的形成和發展都產生了深遠的影響，體現在取景構圖、布局的安排、色彩的呈現上。

　　首先山水詩藝術性構圖對山水畫構圖作用，從構圖取景上看山水詩對山水畫的影響有著一定的影響。山水畫構圖直接關係到作品優劣，謝靈運的山水詩在取景構思上完全呼應了山水畫的景物構圖安排，他的山水詩高低起伏的節奏就是山水畫巧妙的構圖，他事無巨細的景物描寫，引自然山川於寬廣胸懷之中。謝靈運的山水詩充滿著雄渾深邃的力量感，他的山水詩取景構圖與山水畫有著異曲同工之妙，欣賞他的山水詩猶如觀賞一幅幅高山流水，咫尺千里，盡在把握之中。山水詩中的意境完全可以用作山水畫的意境，山水詩中高低遠近的景物，隨著視角的不斷轉換，俯仰之間，山水時空相映成趣，這與欣賞一幅山水畫的時空極為相同。所以說山水詩的構圖完全可以轉

移摹寫於山水畫之中。其次，是山水詩中的色彩運用也可以直接運用於山水畫的創作當中。山水詩中的青青遠山、碧綠湖水、奼紫嫣紅之秋，蔥綠之夏這些色彩都是山水畫可以繪製的，成為令人賞心悅目的色彩。謝靈運的山水詩完美體現了繪畫的色彩之美，他用鮮明生動的色彩描繪，來展現大自然的美和詩人的幽遠情思，完全做到了「詩中有畫」。山水詩中的一些意象，如綠柳、青山、碧波、白雲等都可以成為山水畫中的景物，清新自然的色彩使人如身臨其境，心曠神怡，嫣然一幅賞心悅目的山水畫。最後一點，就是山水詩中所蘊含的情感，反映到山水畫中就是畫家的情感宣洩。詩人徜徉於自然山林就會與大自然融為一體的親和感，寫出的詩句就會情景交融。那麼山水畫家也是如此，他們就會把從自然之中感受到的一種深情融匯於山水畫之中，成為一種精神寄託或情感的宣洩。總之，山水詩、田園詩的產生對中國山水畫的產生與發展起到了巨大的推動作用，這點不可否認。

第四節　園林藝術的發展加速了山水畫的產生

中國園林建築藝術的出現早於山水田園詩和山水畫。在先秦以前及其先秦時期就有靈臺、靈囿、苑林、靈沼等園林，只是以自然形式為主，人文景觀還不成熟。如《詩經・大雅・靈臺》中「經始靈臺，經之營之」、「王在靈囿，麀鹿攸伏」就提到了園林之事。到了魏晉南北朝時期中國園林得到了很大發展，走向了成熟。很多士族莊園內就修築了私家園林。這時期的園林藝術之所以繁榮起來，與中國園林藝術具有濃郁的隱逸人格精神是分不開的，尤其道家思想及其隱逸之風的盛行，直接促進了中國園林藝術的大發展。中國園林藝術在建造時最為注重的是「天人合一」的道家思想觀念，造園意境上給人一種寧靜、自然、空靈、幽遠、平淡天真之感，這種營造出來的意境之美符合了隱逸人格精神，實現了精神與肉體的完美結合，人在園林之中得到了極大的思想和精神上的超脫、自由與解放，這就是隱士們熱衷於造園的主要原因。中國園林藝術不像西方園林那樣講究理想控制，而是主張「雖由人作，宛自天開」，強調園林建築要返璞歸真，與自然渾然融合為一體，不要顯示出人工斧鑿的痕跡。中國魏晉南北朝時期是一個大隱時代，園林成為

隱士文人士大夫人格精神的寄託和心靈歸宿。在那個儒家思想、禮樂名教分崩離析的時代，園林成為士人與正統社會對峙的世外桃源。那時大多數私家園林都是一些隱士文人親自設計並營建的，由於設計者本身具有了一種超逸的人格精神風範，所以建造起來的園林具有了一種超然世外的精神境界，這與那些作為尋歡作樂的皇家園林有著天壤之別。

在魏晉南北朝時期很多隱士喜歡遊歷山川，寄情山水，雅號自然。長期遊歷山河需要付出很多的艱辛，也不可能長期擁有美麗山河，所以文人隱士們便開始營造第二自然私家園林景觀。民間營造園林成為一時風尚，名士雅號園林成癖。《世說新語》就記載了王獻之從紹興到蘇州，聽說顧辟疆建有一座私家名園，他也並不認識主人就直接去拜訪了，時值顧召集文人雅士在園中大宴賓客，他旁若無人地遊歷了一番。當時蘇州有「四大家」，每家都有自己的花園，顧家園林首屈一指，號稱「吳中第一名園」。與之並駕齊驅的名園還有戴顒宅園名噪一時，戴逵父子都是大隱士，也是山水畫高手，其山水畫具有隱逸之氣，意境空靈，其宅園「聚石引水，植林開澗，少時繁密，有若自然」。除此之外還有南朝徐湛在揚州建造的園林，「風亭、月觀、吹臺、琴室，果竹繁茂，花藥成行（《南史・徐湛之傳》）」。還有梁武帝之弟蕭繹在湖北荊州建造的「湘東苑」，是南朝一座著名的私家園林（《太平御覽》）；還有西晉石崇在洛陽營造的「金谷園」，園內「有清泉、茂林、眾果、竹柏、藥草之屬，莫不畢備」。由此可見魏晉南北朝大批文人名士積極參與園林的設計和營造，使得私家園林具有濃厚的出世的道家哲學思想。甚至私家園林所具有的隱逸人格精神還影響到了皇家園林的營造，這裡就不一一介紹了。魏晉南北朝時期還出現了大量的寺觀園林，與私家園林具有著異曲同工之妙，建康就有五百多處，洛陽就有一千多處。現在中國許多優美的自然山川都留下了寺觀廟宇建築，就是魏晉南北朝的傑作，成為中國風景名勝的一大特色。總之，中國魏晉南北朝時期發達的園林藝術融合了儒家、道家、玄學家的美學思想，園林景觀自然具有了儒釋道的思辨色彩。

中國造園思想精華就是「天人合一」，這種把人格精神融進山水園林，營建園林時又是依據優越的自然地理位置，一般選擇依山傍水的地方，完全

取決於自然地理優勢，因地制宜，既有大自然的美景，還建造一些巧奪天工的人文景觀，將自然與人文景觀有機地融為一體。

在魏晉南北朝時期造園活動雖然很繁盛，但是卻沒有專門的園林設計師，都是一些文人、畫家參與設計並營造，那麼山水園林自然就會蘊含著人文思想和精神，成為文人、畫家們的審美思想的載體。園林中的花草樹木、亭臺樓閣、湖光山色、所構成的第二自然美景完全就是文人、畫家們另類的山水畫作，彷彿是他們用自己的一雙巧手和隱逸思想來營造了一幅幅真實的自然山水畫卷。園林建造對山水畫的產生無形之中起到了推波助瀾的作用。因為那些在設計園林圖紙時，其實就是一幅非常生動的線描山水圖，雖然還沒有皴擦點染，但是圖紙上的山水構圖、山體輪廓、花草樹木、雲霧陪襯都儼然一幅生動的山水畫。嚴格地說園林設計圖紙其實就是山水畫的前身，只是比較粗糙而已。自然園林美景又薰陶著畫家的山水情懷，引誘著文人、畫家用文筆、畫筆去描畫它。任何事物彼此之間的作用都是相輔相成的，園林的設計與營造帶動了山水畫的產生與發展，反之，山水畫的產生又進一步推動著園林藝術的發展。尤其過早成熟的中國山水畫論，又成為園林設計的原理，使得「天人合一」的園林藝術更加趨向成熟，從此園林不再單純地再現自然，而是有意識地表現山水，由單純模仿自然走向對山水的提煉加工和概括，始終保持園林「天然去雕飾」的自然基調。

第五節　紙張的發明與使用更好地表現出中國山水畫的特質

紙張的發明用之於繪畫很好地表現了中國山水畫的特色。中國紙張的發明始於漢代，漢代之前的繪畫一般繪製於帛、牆壁、磚石等材料之上，紙張的發明與使用，創新了中國繪畫的材料，大大加速了中國繪畫藝術的發展。中國畫與筆墨紙硯有著緊密的聯繫，在紙張上用筆用墨與在其他物質材料上絕對有著天壤之別，尤其中國畫使用的宣紙，具有特殊的藝術效果。王微在其畫論中「畫之致也」一段敘述中，描述了中國畫運用不同的筆墨來描繪不同的對象，其實指的就是使用紙張繪製的效果，實際上就是對於如何運用筆墨在紙張作畫的一種筆墨情趣的追求，來傳達強烈的個人感情。尤其今天的

「墨分五彩」之說，要不是在宣紙上就很難有這種藝術效果，中國山水畫在紙張上的運筆勾勒，講究輕、重、緩、急、提、按、轉、頓、挫等，畫出來的線條就會有方、圓、肥、瘦、血、肉、剛、柔等藝術效果，這種用筆技法在紙張上與在畫布上的效果絕對是不同的，山水畫的著色在紙張上與帛上同樣效果不同，道理都是一樣的，所以紙張的發明與廣泛使用於繪畫，也促使了山水畫的產生與發展。除了上文所說的幾種因素之外，魏晉南北朝山水田園詩的興起，以及園林藝術的發展也有著緊密的關係，園林建築藝術及文學藝術的發展對山水畫的發生起到一定的作用是毋庸置疑的。

第六節 成熟的山水畫論促進了山水畫的產生

　　魏晉南北朝時期中國出現了很多成熟的畫論，這些畫論都是前人繪畫藝術實踐的理論總結，如顧愷之的〈畫雲臺山記〉、宗炳的〈畫山水序〉、王微的《敘畫》、謝赫的「六法」論等等。從這些畫論的記載中我們不難看到魏晉南北朝時期已經出現了許多山水畫作，如：據畫史記載，顧愷之有〈廬山圖〉、〈雪霽圖〉、〈望五老峰圖〉，夏侯瞻有〈吳山圖〉，戴逵有〈吳中溪山邑居圖〉，戴勃有〈九州名山圖〉等，從名稱上來看，已屬於以山水為主體的繪畫作品。雖然技法很不成熟，但山水作為重要題材已經出現於繪畫領域，山水畫已經具備了雛形。此時宗炳和王微的山水畫論卻已經非常成熟，超前了山水畫藝術實踐。過於早熟的山水畫論反過來進一步促進了中國山水畫的產生與成熟。

一、顧愷之及其山水畫論

1.顧愷之生平：

　　顧愷之（約西元 346-407 年），字長康，小字虎頭，晉陵無錫（今屬江蘇省）人。[2] 出身於官僚士族，任過晉廢帝大司馬恒溫的參軍，孝武帝荊州刺史殷仲堪的參軍等。享年六十二歲，卒於官，他畢生精力都從事繪畫、詩文

2　張彥遠著，《歷代名畫記》，俞劍華注釋，上海：上海人民美術出版社，1964 年，頁97。

和畫論研究，有「才絕、畫絕、痴絕」三絕美稱。他是中國畫史上一位偉大的繪畫理論家，擅長人物畫，也作山水畫。一生作畫無數，可惜真跡無一流傳，他的幾幅作品摹本保存完好，如〈女史箴圖〉、〈洛神賦圖〉和〈列女傳·仁智圖〉。顧愷之現存畫論主要有《論畫》、〈魏晉勝流畫讚〉、〈畫雲臺山記〉。《論畫》側重於摹拓之法要點的闡述，〈魏晉勝流畫讚〉以賞評畫作為主，〈畫雲臺山記〉集中闡釋了對於山水畫作構思的認知。顧愷之最早提出了繪畫史論上的「傳神論」和「形神兼備」的思想。他的「遷想妙得」、「傳神阿堵」、「置陳布局」等藝術主張為歷代藝術創作所用。他在《論畫》開篇道：「凡畫，人最難，次山水，次狗馬；臺榭一定器耳，難成而易好，不待遷想妙得也。此以巧歷，不能差其品也。」[3]從此論中不難看出，那時山水畫已經開始出現了。

2. 顧愷之的畫論〈畫雲臺山記〉

〈畫雲臺山記〉主要敘述了道教中的人物張道陵試度弟子的故事情節，但更多提及到的卻是記敘山水的構圖法，主要談論山水畫的，他對於山水畫的要求還是很高的，他在此文中首次闡述了山水畫的陰陽向背、水中倒影這樣的繪畫理論，該文雖然還不是一部真正意義上的山水畫論，〈畫雲臺山記〉可以被看作一篇山水畫創作之前的構思草稿，但是它的出現也為後來真正山水畫的出現打下了基礎。畫論中說：「山有面則背向有影。可令慶雲西而吐於東方。清天中，凡天及水色盡用空青，竟素上下以映日西去。」[4]這已經是山水畫的謀篇布局了，談到了天與水之間的關係、山與水中的倒影結合、雲的方位等，完全符合山水畫的創作意境的謀劃。再看闡述的山水畫細節的處理：「別詳其遠近，發跡東基，轉上未半，作紫石如堅雲者五六枚，夾岡乘其間而上，使勢蜿蟺如龍，因抱峯直頓而上。下作積岡，使望之蓬蓬然凝而上。次復一峯，是石。東鄰向者，岠峭峯。西連西向之丹崖，下據絕礀。畫

3　顧愷之，《論畫》，朱良志編著，《中國美學名著導讀》，北京：北京大學出版社，頁52。

4　顧愷之，〈畫雲臺山記〉，朱良志編著，《中國美學名著導讀》，北京：北京大學出版社，2006年。

丹崖臨潤上，當使赫巘隆崇，畫險絕之勢。」[5]，畫面的上下左右布局，細緻入微，一幅典型的工筆山水畫如在眼前。等山水完成之後，方才構置人物的布局：「天師坐其上，合所坐石及蔭。宜礀中桃傍生石間。畫天師瘦形而神氣遠，據礀指桃，迴面謂弟子。弟子中有二人臨下到身大怖，流汗失色。作王良穆然坐答問，而超昇神爽精詣，俯盼桃樹。又別作王、趙趨，一人隱西壁傾巘，餘見衣裾；一人全見室中，使輕妙泠然。」[6]在其畫論的「中段」先是在「西北二面」布置極盡細緻的山水，然後考慮人物的安排，雖然顧愷之的這幅山水畫不是純粹意義上的山水，但是他將山水置於一個非常重要的地位，這種做法在客觀上大大推進了山水畫的成長。他的山水畫已經有了深遠感，山是有重勢的。顧愷之的很多人物畫都是有著極為成熟的山水畫作為背景的，看似人物畫其實已經以山水為主體了，尤其著名的〈洛神賦圖〉卷。後世的〈龍宿郊民圖〉、〈臨溪獨坐圖〉、〈谿山行旅圖〉等畫作，看似人物畫作，其實都是山水畫了。由此可見顧愷之在促使山水畫在摹寫山水景致基礎之上，大大地把山水畫的地位和意境推向了獨立，為山水畫的產生做出了不可磨滅的貢獻。

二、宗炳及其畫論〈畫山水序〉

1. 宗炳生平簡介：

宗炳（375–443），字少文，南陽涅陽人。一生不願意入仕做官。東晉末劉毅、劉道憐先後徵召皆不就，入宋之後朝廷多次徵召也不應，二十八歲跑到廬山皈依佛門，後被哥哥宗臧逼迫下山，哥哥為他在湖北江陵「立宅」，他閑來無事就從事繪畫，但是兩位兄長過早離世撇下親人需要他撫養。因為家貧無以贍養她們，於是自己寧願從事農業勞動也不願意出去做官為生，他是一個個地地道道終生隱居之人。他所居之地江陵周圍方圓幾百里都是一些名山大川，所以他一生「好山水愛遠遊」，「每遊山水，往輒忘歸」。直至老而不能遠遊為止，回到江陵故居，感歎道：「老病俱至，名山恐難遍遊，

5　顧愷之，〈畫雲臺山記〉，朱良志編著，《中國美學名著導讀》，北京：北京大學出版社，2006年。

6　顧愷之，〈畫雲臺山記〉，朱良志編著，《中國美學名著導讀》，北京：北京大學出版社，2006年。

唯當澄懷觀道，臥以遊之。」他把一生遊歷時所作的山水畫張貼在牆上，以便於躺在床上進行觀看，自稱為「臥遊」。元嘉二十年宗炳以 69 歲永遠結束了隱居生活。

2. 畫論〈畫山水序〉

宗炳為後人留下了中國山水畫史第一部比較成熟的山水畫論〈畫山水序〉，在畫論中他明確提出了「澄懷味像」。〈畫山水序〉開頭就說：「聖人含道應物，賢者澄懷味像。至於山水質有而趣靈，……又稱仁智之樂焉。夫聖人以神法道，而賢者通；山水以形媚道，而仁者樂……，夫以應目會心為理者，類之成巧，則目亦同應，心亦俱會。應會感神，神超理得。」宗炳對「儒、釋、道」都深有研究，所以儒釋道思想對他影響很深，但是這裡的「道」還是指老莊之道。在宗炳看來「道」存在在於山水形質之中，觀賞山水畫之人應該「應目會心」，體悟「道」之存在。他還提出了一個「味」之概念，所謂「味像」就是「觀道」，通過自然山水這個審美形象來體悟「道」。通過主體的觀道，以達到「坐忘」、「心齋」，以一種空明虛靜的心境來實現審美觀照，這種審美觀照其實就是對宇宙本體和生命的觀照與把握，進一步發展了老、莊美學。宗炳開啟了中國古典山水美學的「澄懷味像」（「澄懷觀道」）思想，對後世影響極為深遠。宗炳這部山水畫論全篇都圍繞著山水，沒有了人物故事的參與，完全擺脫了人物而徹底獨立出來。畫論提出了「聖人含道映物」、「山水以形媚道」的社會功能；首次提出了山水畫「遠小近大」的透視原理；還提出了「以形寫形，以色貌色」的寫生建議。宗炳的〈畫山水序〉還提出了山水畫也要以形寫神，他說：「神本亡端，栖形感類，理入影跡，誠能妙寫，亦誠盡矣。」即強調了山水之神，又指出了寫神要從形入手。宗炳的山水神其實就是山水之美，山水之美能夠陶冶人的情操和性情，涵養人的心胸，這對於山水畫的產生和發展產生了積極的影響。

三、王微及其山水畫論〈畫敘〉

1. 王微生平和思想：

王微（415–453），字景玄，瑯琊臨沂人，因為身體多病，常年在山中

採藥，享年只有三十九歲。他不像宗炳那樣遊歷了名山大川，而是經常過著
「常住門屋一間，尋書玩古如此者十餘年」的生活。王微出生於官僚貴族階
級家庭，父親王孺是光祿大夫。他從小就勤奮好學，博覽群書，擅長著文，
還擅長書畫和音律，會醫術、陰陽術。年輕時做過不大不小的官員，後因父
親去世奔喪離職，以後屢招不就，一直過著獨處的幽居生活，也是歷史上一
個真隱士。王微和宗炳的思想大致一致，都有儒、道思想，王微早期是儒道
混合的思想，後期完全是道家思想占據主體，他「素無宦情」、後期屢招不
就的出世思想。

2. 王微的山水畫論《敘畫》

　　王微的《敘畫》與宗炳的繪畫理論有著許多不同之處，不過有一點是相
同的，那就是「師法自然」，表現性情。王微首先提高了中國繪畫的地位。
他提出了「圖畫非止於藝行，成當與《易》象同體」的繪畫功能論。以前文
人士大夫看不起畫匠們的繪畫技術，王微把繪畫地位提高到了聖人經典的同
等地位。王微在《敘畫》中說：「夫言繪畫者，竟求容勢而已。且古人之作
畫也，非以案城域，辯方州，標鎮阜，劃浸流。本乎形者融靈，而動者變心
止。靈亡見，故所託不動，目有所極，故所見不周。於是乎以一管之筆，擬
太虛之體，以判軀之狀，畫寸眸之明。」《敘畫》進一步指出了繪畫與地
圖、圖經有著根本上的區別，使得山水畫成為一門真正獨立的畫科，這是王
微的一大功勞，由此可見王微的繪畫理論要比宗炳的繪畫理論在某些方面更
成熟，在山水畫一些具體問題上也闡述得更深刻。王微也提出了「寫山水之
神」，宗炳說：「山水質有而趣靈」，不過王微的山水神與靈其實就是他發現
的山水之美的代名詞，也就是指山水的精神氣質，如何表現山水之神呢？當
然還是要從形入手。山水畫主要通過外在的客觀主體的形式來表現主體內在
的精神，繪製山水畫就是一種創造性的活動，也就是王微所說的「靈亡見，
故所託不動；目有所極，故所見不周。於是乎以一管之筆，擬太虛之體，以
判軀之狀，畫寸眸之明。」自然山水中包涵著道之靈光，只有把握了自然山
水的內在靈質，才能做到觀「太虛之體」，所以山水畫應當以師法自然為本。
在《敘畫》中王微進而提出了「明神降之」，說明了王微對於藝術規律認識

到了一個高度，大大發展了中國畫論。他的山水畫「傳神論」打破了以往只有人物畫才有的傳神局限。王微在《敘畫》中還指出：「望秋雲，神飛揚；臨春風，思浩蕩。雖有金石之樂，珪璋之琛，豈能髣髴之哉！披圖按牒，效異《山海》。綠林揚風，白水激澗。嗚呼，豈獨運諸指掌，亦以明神降之。此畫之情也。」他把山水畫的創作與欣賞歸結到純粹的怡情與暢神，人們在欣賞山水畫時神情飛揚，思緒浩蕩，從而獲得了一種精神上的愉悅和快感，實現了精神上的解放與超脫。山水畫之所以具有這種暢神與怡情的作用，就是因為山水畫家真正領會了山水之美，在創作山水畫時融進了畫家自身的智慧、思想、精神和情感。王微山水畫論《敘畫》的思想內容為魏晉南北朝山水畫的產生和發展做出了巨大貢獻，進一步推動了中國山水畫成為一門獨立的藝術形式。

　　結語：中國山水畫的產生不是一朝一夕的事情，它經歷了一個漫長的孕育過程。中國山水畫的萌芽並產生於魏晉南北朝，有著諸多的因素。它的產生也不是一個朝代所能造就的，這與山水畫自身漫長的孕育過程有著很大關係。只是山水畫在魏晉南北朝時期因一切條件得以具備才得以成型，就像一個十月懷胎的嬰兒，經歷了十個月的孕育成熟之後自然瓜熟蒂落了。六朝時期社會大動盪解放了人們的思想，殘酷的社會現實迫使一部分文人士大夫寄情山水，甚至隱居山林，從事山水畫的研究和創作，玄、道、佛思想養育了山水畫家的精神和氣韻，加上山水詩的大量創作，使藝術創造者對於山水進行詠懷，以詩、文學、繪畫的形式來抒情、暢意。因此，山水畫的產生是六朝這個時代發展的必然趨勢，也是時代發展的必然結果。

第八章　魏晉南北朝隱士的思想對山水畫產生所起的推動作用

　　一切藝術都是藝術家自身的人生體驗的創造，或者說都為藝術創造者自身的社會生活所制約。魏晉南北朝藝術在中國藝術發展的歷史長河中之所以地位如此突出，就是源於當時的社會生活處於一個相當動亂的局面，相對於秦漢時代來說，有著封建大統一局面而極大的不同。秦漢時期，中國社會生活的主體是統一的。從藝術領域而言，周人重神秘的宗法血統觀念，秦人強悍樸實的征服作風，楚人自由想像的創造精神，都在漢代社會生活中取得了趨同，形成了「樂以道和」的共識，即將為群體的政治，轉化為政治的人生，進而產生為人生的藝術。而魏晉南北朝時期打破了大統一的格局。自西元229年吳王孫權稱帝開始，至西元589年隋滅陳統一中國止，這段時期裡，南方就先後有孫吳、東晉、（劉）宋、（蕭）齊、（蕭）梁、陳六個朝代在南京建都。歷史上，習慣將這六個王朝統稱為六朝。這樣一來，秦漢時期統一的文化氣氛已經消失，動盪的政治和生活使人擺脫了思想上的束縛，創造性的衝動情感在藝術家身上多少得到了恢復，於是在魏晉南北朝時期，有一個撲朔迷離的藝術世界，令後人歎為觀止。宗白華先生說：「漢末魏晉六朝是中國政治上最混亂、社會上最苦痛的時代，然而卻是精神上極自由、極解放，最富於智慧、最濃於熱情的一個時代，因此也就是最富於藝術精神的一

個時代。」[1] 這個時期的藝術，實際上正是展示這個歷史前進過程中的重大轉折與變革。這種重大轉折與變革導致了人性的覺醒，從而使為政治而藝術轉變成為人生而藝術，那麼中國山水畫就自然而然產生在這一時期。尤其是這一時期大量的隱士出現，它們的思想觀念對於山水畫的產生起了關鍵性的作用。魏晉文人放浪形骸的生活方式和談尚玄遠的清談風氣的形成，既和當時道家崇尚自然的思想影響有關，也和當時戰亂頻繁特別是門閥氏族之間傾軋爭奪的形勢有關。知識分子一旦捲入門閥氏族鬥爭的旋渦，就很難自拔。魏晉以迄南北朝，因捲入這種政治風波而招致殺身之禍的大名士就有：何晏、嵇康、張華、潘岳、陸機、陸雲、郭璞、謝靈運、鮑照等。所以，當時的知識分子有一種逃避現實的心態，遠離政治，避實就虛，探究玄理，乃至隱逸高蹈，就是其表現。這種情況不但賦予魏晉文化以特有的色彩，而且給整個六朝的精神生活打上了深深的印記。六朝士人在政治風雲變幻莫測的大動盪的年代，他們為了保全自身安全，大量隱居山林。他們當時思想受清談的玄學、大勢盛行的佛教和道教的影響，從而導致人性的覺醒，創造了大量的隱逸文化，深深的影響了中國山水畫的產生。尤其隱居山林，與大自然的親密接觸，與道家的「天人合一」的思想所契合，他們自然而然的進行山水畫的嘗試，無形中推動了山水畫的產生。

第一節　隱士的玄學思想對於山水畫的產生所起到的推動作用

　　魏晉六朝興起的玄學促進了時人愛好隱逸之風，這種隱逸之風的盛行又促成了山水畫的興起。玄學對於山水畫觀念的深深影響不是從內在的而是從外在的影響，例如，宗炳、王微心目中的山水畫不是玄學情調的表現，而是追求玄學情調（隱逸情調）的一種手段。宗炳、王微所理解的山水畫只是「寫形」（再現）的而不是「寫意」（表現）的，這種再現的山水畫是隱士精神家園的寄託。

1　宗白華，《美學散步》，上海人民出版社，1981 年，頁 177。

一、玄學產生的淵源

玄學產生於魏晉六朝，其源頭卻在東漢。東漢興經學，從經學到玄學是思想程式上的一次否定性過程。在魏晉之際急劇的政權角逐中，名士少有全者，他們成為政治鬥爭和絞殺的犧牲品，如何晏、夏侯玄、嵇康等。這樣，人們的言談便流於談玄，以此作為避世的求生手段。這是玄學流行於世的主要的社會原因。

魏晉時期，貴族階級為了鞏固世家大族地主的自然經濟任其充分發展，思想界出現了主張君主「無為」的思想。在這種情況之下，不但已被破壞了的儒家思想不能壟斷當時的精神世界，就是刑名家的一套法術也無法適應了。這樣以來，帶有「自然」、「無為」、「清淨」、「虛淡」的老莊思想便適應了當時的需要。《晉書‧王衍傳》云：「魏正始中，何晏、王弼等祖述老莊，立論以為：『天地萬物皆以無為為本』。」《文心雕龍‧論說》有云：「迄至正始，務欲守文；何晏之徒，始盛玄論。於是聃周當路，與尼父爭途矣。」這就是玄學的興起，可見玄學是以老、莊為中心的。

所謂「玄學」始創於正始年間的何晏、王弼等人，他們以《易》、《老》、《莊》為三玄，思想上傾向老莊。「玄」的本義是一種深赤而近於墨色的顏色，這在《尚書‧湯誥》和〈邾公望鐘銘〉中都有證明。「玄」字作為哲學概念，最早出自老子的《道德經》：「玄之又玄，眾玄之門」，玄指「道」的幽深微妙。後來隨著佛教影響的擴大，玄學也吸收了一些佛理。但總體上來說，玄學主體是老莊思想，主張道法自然，清心寡欲。這種思想對處於動亂的局勢下的魏晉南北朝的士大夫們很有吸引力，甚至他們以此作為個人的處世原則。這也正是魏晉南北隱士眾多的原因之一。

魏晉六朝的哲學思潮主要表現就是玄學思潮。玄學思潮依據傳統的分法為正始、竹林、中朝三個階段，歷時七十多年。這是玄學最紅火的時期。到了東晉，衣冠渡江仍然帶來了玄學，但在思辨形態上有所不同。玄學風靡思想界，在玄學理論上產生了許多引人注目的成果，然而它在美學上結果則是在南朝。與玄學密切相關的是清議。清議之後又發展為清談。清議與清談都是談玄的主要內容，也是談玄的一種形式，有時清議、清談本身就構成特定

的玄學內容，或進行道德價值評價的方式。《顏氏家訓・勉學篇》云：「何晏、王弼，祖述選宗，……《莊》、《老》、《周易》，總謂三玄。」（《老子》第十章）。這是玄學的主要核心。在魏晉南北朝時期出現的許多玄學家隱士，他們把隱居作為一種行為，口談玄言，講究人物品藻。玄學的出現及玄學思潮的盛行導致隱逸之風，從而為山水畫的產生做好了思想準備，也為山水畫創作隊伍提供了來源。

二、隱士的玄學思想對於山水畫產生的影響

玄學以老、莊為中心，而老莊思想在魏晉之際廣為流行，雖然崇尚老莊思想的大量山林隱士旨趣不一，但老子的「致虛極，守靜篤」和小國寡民的生活之宣揚；莊子的「不譴是非」、「知足逍遙」、「獨與天地精神相往來」、「游心於淡，合氣於漠」以及其反覆強調的虛靜之心，都深深影響於魏晉南北朝的隱士們。而山水林泉作為大自然的一部分，非常符合其清淨自然的哲理。《莊子》一書中的高人、仙人大都歸於山林。如「堯治天下之民，平海內之政，往見四子藐姑射之山，汾水之陽，窅然喪其天下焉。」[2]，堯往入遠山，連天下都忘了。還有舜讓其天下，負妻載子以入海，伯夷、叔齊入首陽山隱居不食周粟等等。這些都影響後世山林之士，多少都具有莊子的思想。但「玄學思想又不是老莊思想的簡單復活和原版翻錄，它融合了釋佛老莊思想，形成了非老非莊而又亦老亦莊的思想機制。」[3]。因此玄學對於魏晉南北朝時期隱士的思想有著很深的影響。

東漢中葉以後，階級矛盾日益尖銳，整個社會一直處於大動盪之中。東漢的兩次「黨錮之禍」，後來的黃巾起義，接著軍閥混戰，災難慘重。後來的曹操代漢、晉謀代魏，率皆大肆屠殺政治上的異己人物，再接著便是「賈后之亂」、「八王之亂」，爭奪篡亂，率皆以殺人為手段。「魏晉之際，天下多故，名士少有全者。（《晉書・阮籍傳》）」。當時的士族名士如何晏、嵇康、王衍、「二陸」、張華、潘岳、郭象、劉琨……皆被殺戮殘害。朝廷

2　《莊子・逍遙遊》轉引新世紀萬有文庫《老子・莊子・孫子・吳子》中《莊子內篇逍遙遊第一》第 3 頁。遼寧教育出版社，1997 年，3 月第 1 版。

3　吳功正著，《六朝美術史》，江蘇美術出版社，1994 年 12 月，頁 174。

內外，上自皇親國戚、公卿王侯，下至士人、百姓，人人死生無常，朝不保夕，只好無可奈何投向玄學和佛學。尤其文人士大夫看透了仕途的坎坷，官場的殘酷，退隱、半退隱，亦官亦隱之風，越演越烈。隱士們隱居當然以山水林泉之地為最佳聖地，而以老、莊思想為核心的玄學成為他們的精神支柱。當時形形色色的「隱士」，「儘管原因千差萬別，卻都可以歸結為嚮往隱逸生活，而其直接表現就是遊山玩水。」[4] 晉室南遷之後，玄學也由洛陽轉移到了江南。具有玄學思想的士人對南方的明山秀水尤感新鮮。《全晉文》卷二十七載王子敬〈帖〉有云：「鏡湖澄徹，清流瀉注，山川之美，使人應接不暇。」當時的具有玄學思想的隱士和士人對山水迷戀到「登山臨水，竟日忘歸」的程度。

　　魏晉南北朝具有玄學思想的隱士們優遊於自然山林之中，一邊流連於美麗的山水，一邊講究人物品藻，口若懸河，大談玄言，創作出大量的玄言詩，這些玄言詩對於山水詩和田園詩的創作又起到了很大的推動作用，山水田園詩等隱逸文學的出現又對山水畫的產生起到了很大的影響和推動作用。

第二節　隱士的道家思想對山水畫產生的推動作用

　　隱士的出現雖然在很早以前的先秦時代，但那時的隱士不是普遍的現象，為數不多。隱士的大量產生在魏晉南北朝時期。這與當時的社會思想背景是有著很大的聯繫。魏晉南北朝時期在歷史發展中雖然是一個刀光劍影、血雨腥風、波詭雲譎的紛異世象，但文化上卻彌漫著對人性的思考，對自然的探究，對生命的關懷。魏晉南北朝人打破了西漢時對天的尊崇，而將天當做自然，視為一種高深莫測的審美對象。他們不是將天作為神來敬奉，而是把天當作物來欣賞。他們追求的是物我合一、物我兩忘、物我溝通的境界。就審美而言，魏晉南北朝人擺脫了以往對自然的恐懼和敬畏，而去探討、親近和體驗自然給予人的感受、啟發與美好。文人們偏愛山林，並消融於山水之中成為一種審美情趣。他們感應人與自然的永恆，從時序變遷中敏感到生命的短促，從自然的闊大中感受到個體的渺小，是一種對生命的終極思索並

4　參見曹道衡，〈也談山水詩的形成與發展〉。

超越一切層面。文人士大夫的這種悲愴通過對山林優遊而忘懷或打破，是中國美學中一種非常典型的情感代替論，所謂「忘情山水」、「寄情山水」說的就是這種物我合一的境界。

一、隱士道家思想產生的社會背景

魏晉之際，政局動盪不安，司馬氏以「禪代」為名奪取了曹魏政權之後，傳統的儒家思想受到了嚴峻的挑戰。漢末之後，儒學的獨尊的地位就日益失落了，在魏晉之際就更是日落西山，這時的老莊之學乃至道教都乘虛而入。玄學的迅猛崛起，已經成為影響整個兩晉六朝文人士大夫型的主要哲學思想。史官們在談及魏晉南北朝隱士時，大多都會提到他們受到黃老思想乃至佛學的影響。如南齊的杜京產，「少恬靜，閉意榮宦。頗涉文義，專修黃老」，朝廷多次徵召，他從來不就。建武初，朝廷再次徵召他為員外散騎侍郎，杜京產卻說：「莊生持釣，豈為白璧所回」，堅辭不就。[5] 還有張忠也是「以至道虛無為宗」[6] 由此兩例可見玄學對於士大夫的影響之大。另一方面，魏晉南北朝的清談之風盛行，品評人物大多以高逸為美，以「隱」為貴。《世說新語・排調》中記載謝安「始有東山之志，後嚴命屢臻，勢不獲己，始就桓公司馬」，有人送草藥「遠志」給桓溫，桓溫問謝安此草藥之名的原由。參軍郝隆諷刺道：「此甚易解：處則為遠志，出則為小草，」諷刺謝安沒有遠志，謝安愧不自勝。由此也可以看出時人對於「隱」與「仕」的態度。

魏晉南北朝具有道家思想的隱士們將漢末以來社會的注重人倫品藻，深化為自我對個人精神的任性適為。他們追求「道」和「自然」，以適心隨意作為一種全真養性的手段。他們認為，只有返璞歸真與道合一才能享受人生的無限樂趣，達到人生的終極目標。他們遁入山林，體味玄機，天真率性，不拘常規，人物個性得以張揚，山林之氣彌漫於朝野之中，一種順情適性的生活方式逐漸成為社會文化的主題。文人的情感潮流被玄風鼓動，更多地體現在對生命的珍視和對精神的追求。聖人之情既源於物又突破物，表現出自然性的特徵，這種被後人稱之為「魏晉風度」的文化風格，正是將傳統中的

5　《南齊書》卷五十四〈杜京產傳〉。

6　《晉書》卷九十四〈張忠傳〉。

合理成分溶解在賞物稱情的新穎體式中，這是一種很高的境界。魏晉名士在越名教任自然的寬鬆氣氛中，才華橫溢，素質普遍提高，對人才的品評不是視其權勢，而是看其智慧、識見、品格、情操等全面的修養，有時不是從倫理性、道德性、政治性出發，而是以超驗的、形而上的、人性化的審美標準品鑒，因此六朝才子眾多，從而促進了藝術的繁榮。

二、隱士的道家思想對促進了中國山水畫的產生

道學是中國本土上的東西。道家是由老子創立的，老子的思想體系以「道」為最高範疇，「道法自然」，「道常無為而無不為」，作為宇宙本原的道是自然無為的，而正是它不斷生成著宇宙萬物。以後的莊子發揚光大，把道家學說提到了前所未有的高度和地位。道家推動著華夏文明的不斷進步，構築著中國人理想的精神家園。在東漢末，儒家思想已經崩潰，不能再壟斷當時的精神世界。這樣帶有「自然」、「無為」、「清靜」「虛淡」的老莊思想，便適應當時的需要。同時以老、莊為中心的玄學興起來。以老莊思想為主體的六朝隱士「不譴是非」、「知足逍遙」、「獨與天地精神相往來」、「游心於淡，合氣漠」。山水林泉作為大自然的一部分，非常符合其清靜自然的哲理。因此具有道家思想的六朝隱士們，隱入山林，精神上求得虛靜，思想上求得解脫。道家主張的「無」、「忘」、「靜知」、「物我兩忘」等都契合了隱士們的思想。尤其道家主張的解脫是為了擺脫汙濁的社會，求得精神上的安靜和滿足。崇尚老、莊，而歸隱於山林，當時的名士「竹林七賢」登山臨水而忘歸。還有隱逸不仕的宗炳，終生遊覽山水。王微也「素無宦情」、「龍居深藏，與蛙蝦為伍」。當時這些具有道家思想的山林隱士對山水的眷戀達到了「不歸」、「不倦」、「忘歸」、「忘返」的程度。只有山水和遊賞山水使人感興趣，所以什麼名將宿儒，忠臣義士，節操倫常，傳統禮俗等等皆不為世人所看重，因此傳統的繪畫也不再積極地表現它了。於是隱士所嚮往的高山流水與隱居的高人逸士成為時人表現的主要題材。如隱士戴逵畫過〈七賢〉、〈嵇輕車詩〉、〈孫綽高士圖〉〈濠梁圖〉等，衛協畫過〈高士圖〉、〈醉客圖〉等等。這些新的繪畫題材的出現直接導致了山水畫的產生，因為在這些高士圖中出現了很多山水林泉背景。如顧愷之在

畫謝幼輿像時，就把人物放到了山林丘壑之中。把高人逸士與山水林泉相結合，以山水林泉作為人物的背景，以突出人物高潔的品性。高士其實都是人們理想化的人物，繪製高人逸士圖都需要山水用來陪襯，人們其實真正嚮往的還是山水園林生活，而不是貧苦寒酸的高士隱逸生活。隱居山林之中的文人雅士，有很多人不從事繪畫，或者不會繪畫，但有的從事山水詩、田園詩的創作，以及其它文學作品的創作。他們所創造的大量田園詩、山水詩以及山水文學，對山水畫的產生起到了很大的間接作用。

　　在藝術思想上，隱士更是與道家思想息息相通的。道家的「忘」，只是忘卻人間庸俗的糾葛，並不曾否定宇宙，並且由「物化」而對宇宙萬物加以擬人化、「藝術化」，而且要求能「官天地，府萬物」，「能勝物而不傷」。正因為如此，所以在虛靜之心中，能「胸有丘壑」，能流入筆下而成為山水畫。山水畫是心靈與自然的完美結合的產物。中國山水畫是畫家的一種心靈寫照，它貼近自然而又超越自然，是畫家內心營造出來的一種人文山水。是世界最心靈化的藝術，也是最空靈的精神表現的藝術。隱士們對山水有著宗教一樣的崇拜與敬畏，一切神靈皆隱於山水之中，山高水遠，山靜水動，蘊涵著天體宇宙無限奧妙，隱士們把道家的思想觀念與自然山水結合起來，由此而形成了獨到的山水觀念。隱士們的最高精神境界是「清淡、超逸」，而中國老莊哲學的精神境界核心也是「清」、「淡」、「虛」、「無」。這樣山水畫境界與老莊的精神境界不期然而然的緊密聯繫了起來。在隱居山林的同時，隱士把自己高雅的人生志趣完全融匯於自然山水之中，他們徜徉於山水中，心性得到了陶冶，思想空靈，加以道家思想的深深影響，從而不自覺的描繪大自然中的山川景物。他們畫山水不是為了博取功名，而是用以「娛悅情性」。宗炳「每遊山水，往輒忘歸」，「好山水愛遠遊」。後來「老病俱至，名山恐難遍遊，唯當澄懷觀道，臥以遊之。」[7]他凡所遊歷，皆圖之於室，臥榻觀之，謂曰「臥遊」。可見宗炳創造山水畫完全是為了自娛自樂。

　　由此可見，隱士的道家思想是推動中國山水畫產生的占主導地位的思想體系，他更直接地來源於崇拜自然的思想觀念。道家以最純的形式對自然作

7　宗炳，〈畫山水序〉，轉引陳傳席，《中國繪畫美學史》第 42 頁，人民美術出版社，2002 年 7 月。

了直接的反映，老莊理論認為，最高的智慧不是站在客體之外去認識、把握客觀規律，而是盡可能地融入客體之內去體會、理解，使主客體完全融合。道家這種哲學精神，轉化成了中國藝術的主要精神。道家對自然的直觀一直是中國山水畫家的神秘一面，直至後來披上了禪宗的外衣。

第三節　隱士的佛家思想對山水畫產生的推動作用

魏晉南北朝時期無休止的戰亂，給人民造成深重的災難和苦痛，使漢代就已傳入的佛教得到了廣泛的傳播與發展。佛教思想對於中國各種意識形態領域影響巨大，同時亦促進佛教藝術的發展。佛學思想滲透於中國文人士大夫思想之中，也同樣對於一些隱士產生了很大的影響。有很多隱士不僅具有老莊思想，同時，還兼具佛學思想。佛學思想的滲入於當時的黑暗社會現實是密切相關的。苦難深重的人民大眾，他們只有把希望寄託於佛教宣導的來世。對於那些信佛的隱士，他們把自己的思想寄託於佛國的理想境界。思想空靈，仙風道骨，優遊於祖國的大好河山，創作具有禪意的山水畫，藉以表達他們的佛教思想境界。

一、隱士的佛家思想產生的社會背景

魏晉南北朝在中國歷史上是一個社會大動亂、民族大融合、思想大解放的時代。而在思想史、宗教史上，魏晉南北朝則又是一個頗多創獲、日新月異、悲壯曲折、魅力無窮的時代。尤其是各種宗教，更是在這一時期取得了前所未有的迅猛發展，隱士們身處這個宗教盛行的時代，思想無不受到宗教的感染，他們的思想觀念就會反作用於社會的發展和文學藝術的發展及其變革與創新。尤其在中國山水畫的萌芽和產生方面，隱士們的思想觀念起著至關重要的推動作用。隨著各少數民族貴族入主中原，佛教終於異軍突起，蔚為大觀，形成文化藝術領域自我表現活動的添加劑。而原始與宗教性質的藝術生活顯得生機勃勃。佛學對世人的影響之大，大量的隱士對佛教也是寵信有加，他們參拜佛山聖廟，無形之中思想也受到大自然的薰陶。

蔣星煜先生曾對魏晉南北朝隱士的分布進行過詳細的統計，從他的統計

中就有三十四位隱居在不同佛山或道教聖地，其中歸隱於廬山的隱士最多。據史料記載，慧遠高僧在晉武帝太元六年奉道安之命，沿襄陽、荊州東下，一路弘揚佛法：「及屆潯陽，見廬峰清靜，足以息心。始住龍泉精舍」，後來沙門慧永向刺史桓伊要求，才在廬山創建了東林寺。[8] 慧遠在東林寺結有白蓮社，羅致中外「息心貞信」之士百餘人，其中名聲最大者號稱「社中十八高賢」，如周續之「入廬山事沙門慧遠，時彭城劉遺民循跡廬山，陶淵明亦不應徵命，謂之尋陽三隱。」[9] 除了周續之外，「十八高賢」中的宗炳和雷次宗都是當時非常有名的隱士。除此之外，史書中對佛學與隱士的聯繫也多有記載。如劉虬「精信釋氏」[10]；張孝秀「博涉群書，專精釋典」[11]；劉慧斐「尤明釋典」[12]；庾承先「玄經釋典，靡不該悉；九流《七略》，咸所精練。」[13] 可見，佛學的興起，也是魏晉南北朝隱士興盛的主要原因之一。據蔣星煜統計，魏晉南北朝的隱士多分布在平原、山谷和丘陵地帶，其中歸隱山谷較多。

二、隱士的佛家思想對山水畫產生的推動作用

六朝時期，國家分裂，戰亂平繁，人們的生命財產朝不保夕。作為外來的佛教便迅速扎根並興盛起來。佛教自從兩漢傳入中國以來，受到文人士大夫和下層人民的歡迎，甚至最高統治階級也把佛教奉作聖教。如梁武帝幾乎把佛教奉為「國教」。「佛學雖是外來之物，但它在道家的市場上散布出去的，只是宣揚得更加過分而已。」[14] 佛家所主張的「空」、「滅」、「涅槃」以及「四大皆空」與道家所主張的「無」、「忘」、「靜知」、「物我兩忘」都極為的相似。其實佛家的「空」不就是道家的「虛」、「無」嗎？佛的「不動凡念」不就是道的「無欲」和「不譴是非」嗎？佛家的解脫就更為徹底，

8　《高僧傳》卷六〈義解三·晉廬山釋慧遠〉。
9　《宋書》卷九十三〈周續之傳〉。
10　《南齊書》卷五十四〈劉虬傳〉。
11　《梁書》卷五十一〈張孝秀傳〉。
12　《梁書》卷五十一〈劉慧斐傳〉。
13　《梁書》卷五十一〈庾承先傳〉。
14　陳傳席著，《中國山水畫史》，天津人民美術出版社，2001 年，頁 23。

佛家乾脆要求擺脫「腐臭」的身軀，早入淨土，求得靈魂的超脫。[1] 因此，在六朝大量的隱士當中，有的不僅具有老莊思想，同時還具有佛家思想。例如，宗炳絕意仕途一生好遊山玩水，是地道的隱士，他一生的特徵表現為隱逸風調。同時他又是虔誠的佛教徒。他在〈明佛論〉中闡明佛家教宗義其主旨就是佛家的「因果報應」。他對佛教的崇信，主要是注重死後，即靈魂不滅，輪回報應。但宗炳認為人要得到一個好的報應，就必須注意認真「洗心養身」，才能「往劫之紂桀，皆可徐成將來之湯武。」宗炳以佛教信徒自居，當然相信形神分殊的。宗炳所處的時代，是士人好神仙的時代，甚至要有人煉丹服藥，希圖成仙。這些思想和行為導致了隱士眷戀山林和仙境，他們力求把自己所處的自然環境描繪成佛家聖地，這就必須把自然山林作為描繪的對象，自然山林已經美不勝收，他們在此基礎之上，再進一步的藝術加工，把原始自然山川描繪成人間仙境，於是山水畫的產生就水到渠成了。

及至東漢佛教傳入，經魏晉六朝的發展到隋唐的興盛，佛教禪宗之所以能在中國大行其道，也是因為其與中國隱士思想、隱逸精神的某種契合有所關聯。淨土宗大師慧遠隱居廬山，才使佛教光大，後來百丈禪師創立叢林制度，中國佛教的存在形態實際上已經是徹底的隱逸了。隱士的禪宗思想是佛教中唯一推動山水畫發展的部分。禪的實質是「釋迦其表，老莊其實」，禪對人生宇宙多作直覺體驗，「頓悟」其中的玄機奧妙；其神秘的哲學精神，是將儒、道、佛的思想有機地融合在一起，形成了觀察宇宙及人生的思維方法。禪的本質是一種生活體驗，認為無憂無慮、縱性於山野就是「道」之所在。這是一種獨特化的神秘對中國山水畫產生了深刻的影響，隱士山水畫家們在作畫時力求簡單、隨意，把畫作為純粹的內心直覺體驗。

六朝隱士作為一個社會階層出現，他們在精神上追求獨特的個性與超脫。中國古代知識分子有「兼濟天下」的自覺意識，總是懷著一種社會責任心，試圖幫助統治者管理好社會，以謀求天下蒼生的幸福生活為自己最終追求的生活方式。但他們又常常遭到統治者的遺棄甚至迫害，於是他們隱逸山林獨善其身，在不能實現自己的社會改造理想的時候，依舊保持著自己內心

1　陳傳席著，《中國山水畫史》，天津人民美術出版社，2001 年，頁 28。

的純潔性和理想的高尚性。以知識分子為主體的「隱逸文化」，雖然基本上是以道家文化為骨幹，但是它又不可能是十足意義上的道家人格精神，而必定要受到儒家、禪家等思想的影響。如禪宗「放捨身心，令其自在（《五燈會元》卷三）」，以及儒家的「窮則獨善其身」等許多觀念，都深深影響了中國古代的隱士和隱逸文化。尤其佛家禪宗思想對於隱士的山水觀念影響更深。隱於山林的文人士大夫具有了禪宗思想之後，他們能夠「四大皆空」，全身心的投入自然山水田園，一心向佛的同時，把全部精力用於山水畫方面的研究和創作，把精神寄託在自然山水和人造山水中，創作出空靈潤寂的山水畫。

　　總之，魏晉南北朝時期是一個各種宗教思想盛行的時代，隱士們身處這個時代，他們的思想不可能不受到玄學、道學和佛學思想的影響，這些思想觀念又潛移默化的影響著中國山水畫的產生。佛、道思想對於山水畫的產生起著很大推動作用，主要是因為中國的儒、釋、道能夠融合，並在歷史上能夠長久存在。這個原因，表面上好像與山水畫家在藝術實踐上不相干，但事實上，這就成為山水畫家之所以與道家、釋家結成不解之緣的前提。在山水畫史上，山水畫家學道參禪，比比皆是，山水畫家的這一行為，又密切關係著山水畫家的審美情操。六朝時期的那些具有佛、道思想的文人隱士和山水畫家隱士，由於時代的大動盪，他們由儒家的入世思想轉變為道家的出世思想，有的還兼信佛學。他們潛心於中國傳統的道學和佛學的研究，寄情於山水，修身養性，有的創造了傑出的山水詩和山水文學，有的致力於山水畫的創作和研究。正是他們的佛道思想深深影響著中國山水畫的誕生。

第九章　六朝隱士的山水情結對山水畫產生所起的推動作用

　　六朝時期的隱士們早期大都具有儒家思想，他們未必不想把自己的一腔政治抱負付之於國家。但由於社會的大動盪和黑暗殘酷的社會現實，他們又不得不隱居起來，明哲保身。他們之所以熱衷隱居於自然山水，又因為自然山水中蘊含著隱士的道家思想境界，這種道家的思想境界也就是隱士們的山水情結。他們就把自己的思想寄託在山水中，創作了大量的山水田園詩和山水畫，同時山水畫中也同樣含蘊著隱士的山水情結和人生精神境界，隱士更加熱愛自然山水和描繪山水畫，從而無形之中就推動了山水畫的產生和發展。

第一節　自然山水中蘊涵著隱士的道家思想境界

　　魏晉南北朝是一個藝術自覺的時代，也是「中國美學史上的第二個黃金時代」[2]，是最富有藝術精神的一個時代。這是由於魏晉玄學的巨大影響，帶來了老、莊美學的復興。其中隱士宗炳的山水畫美學著作〈畫山水序〉，戴逵和戴頤的雕塑，嵇康的廣陵散，阮籍和陶潛的詩等等無不閃耀著藝術光芒。六朝時期的隱士們不畏山林生活之艱苦，甘於過著淡泊明志的隱逸生活，這

2　葉朗著，《中國美學史綱》，上海人民出版社，頁150。

是因為自然山水中蘊含著隱士所執著追求的道家思想境界。正是因為自然山水蘊涵了道家的思想境界，所以才導致大量文人士大夫隱居山林尋求精神上的超脫和思想上的解脫，身在自然，心融山水，耳濡目染，自自然然要用手中的筆來表現自然界的山川河流，花鳥蟲魚。那麼山水畫的產生和興盛指日可待了。同時，隱士山水畫家創作出來的山水畫也同樣含蘊著隱士的人生境界。

一、自然山水中蘊含著隱士的道家思想境界

人生的自由境界——「心齋」與「坐忘」。莊子在〈大宗師〉和〈人間世〉等篇章中把「無己」、「無功」、「無名」、「外物」、「外生」、「外天外」等精神狀態稱之為「心齋」，又稱之為「坐忘」。「心齋」就是空虛的心境。那些隱士只有具有了空虛的心境，才能實現對老莊之「道」的觀照。這種對「道」的觀照，就是排除各種雜念「若一志」和邏輯的思考「外於心知」[3] 只有用空虛的心境直觀，才能把握無限的「道」。[4] 身隱於自然山水中的隱士們，從老莊的「玄學」中悟出，只有從人的生理欲望中解脫出來「離形」、「墮肢體」[5]，從人的各種是非得失的計較和思慮中解脫出來「去知」、「黜聰明」[6]，也就是說一個人只有達到了「心齋」、「坐忘」的境界，達到了「無己」、「無名」、「喪我」的境界，才能達到人生「至美至樂」的最高的自由的人生境界。這種自由的人生境界，隱士們在自然山水中可以尋求到了。

莊子雖然把「心齋」和「坐忘」的精神境界，看作了人生的自由境界，是一種宿命論的觀點，因而是錯誤的，但按照審美觀照來說，它作為審美主體的一種要求卻有它的合理性。隱士之所以拋棄功名利祿，隱居山林，就是為了徹底排除一切利害得失的考慮。這個時候外界的任何事情都不能擾亂自

3　《莊子‧知北遊》所說的「疏瀹而（爾）心，澡雪而（爾）精神，掊擊而（爾）知」，也有此意。

4　對於莊子的「道」的性質，不同的學者有不同的看法。其中葉朗認為莊子的「道」帶有泛神論的色彩。

5　《莊子‧大宗師》，轉引新世紀萬有文庫《老子‧莊子‧孫子‧吳子》，頁 24，遼寧教育出版社，1997 年 3 月。

6　同上註。

己，甚至連朝廷的權威對自己都不存在。這樣隱士們就有了一個空明的心境，然後進入山林，觀賞自然山水之美和各種鳥獸之美「觀天性」。自然山水本身就有著一種空靈和超脫，加上隱士自身思想的解脫，二者自然而然地融合成為一體了。

自然山水又是素樸的、空靈的、清淨的、無塵雜的。這些山水特點都契合了老莊思想。老莊思想中講究「人法地，地法天，天法道，道法自然。」[7]中國人自古以來相信和遵守天人合一，人與天地融合，相依生存。自然山水當然也是自然的一部分，老莊道法自然，其中當然包涵自然山水。自然山水是素樸的，自然山水白白然然，毫無矯飾造作，自然天成。這與老莊主張的「素樸玄牝」相通。自然山水又是空靈剔透的，老莊講究「心齋」、「坐忘」，這種精神境界其實就是山水空靈的薰陶所致。自然山水的清淨無憂，同樣契合了老莊思想中的「無己」、「無功」、「無名」、「外物」、「外生」、「外天外」等精神狀態，沒有自然山水的這些清淨無憂，哪能做到心靈上的「心齋」呢？具有道家思想的隱士拒絕做官，靜靜遁入山林，求得自我解脫，「自喻適志」。他們主張「怡悅情性」、「自我陶冶」。所以隱士引入山林的主要原因就是自然山水中蘊含了道家的思想境界。正是因為自然山水契合了隱士們的道家思想，所以隱士們酷愛大自然，喜歡用自己的畫筆來表現自然山水，最終還是為了自娛自樂。道家思想對於古代山水畫的影響最大，其中宗炳是一個關鍵人物，他是最早將老莊道家思想貫徹到畫論中去的。

二、山水畫中含蘊著隱士的人生境界

隱士們創作的山水畫，也同樣蘊含著隱士的人生境界，這種人生境界其實就是隱士們的山水情結的表現，也是他們對山水畫孜孜不倦探索的緣由。之所以說山水畫中含蘊著隱士的人生境界，就是因為山水畫具有了「遠」的意境之美。「遠」的意境之美最終來源於老莊的道家學說。中國的文人士大夫一直很嚮往莊子的自由和寧靜致遠的精神境界。在中國古代優秀的山水畫

7　《老子》第二十五章，轉引新世紀萬有文庫《老子·莊子·孫子·吳子》，遼寧教育出版社，1997 年 3 月，頁 8。

中，我們處處能見到莊子的精神境界。因為山水與山林之士精神是相通的，而具有莊子精神的山林之士總會把自己的精神發露於山水畫之上。老莊哲學中的「遠」乃是通向無限的「道」，「遠」可以說是「玄」、「神」。山水畫家的思想借助山水的「遠」無限飛越，直飛到「一塵不染」的佛的境地，那就是「淡」、「虛」、「無」的的境地。[8]《世說新語》中有「玄遠」、「清遠」、「通遠」、「曠遠」、「深遠」、「弘遠」、「清淡平遠」等概念，都可以看作是一種對於「道」的境界追求。中國山水畫所追求的「咫尺千里」、「平遠極目」、「遠景」、「遠思」、「遠勢」都是在追求「遠」的意境上，表達自己人生的意境。山水畫的「遠」對於人生境界有著如此重要的意義，正是因為高遠、深遠、平遠的作用，皆把人的視力和思想引向那遠離塵俗和煩囂的遠處，遠至靈霄、天涯海角。隨著山水意境之「遠」，人們的精神境界也就升騰得更遠，這樣人生被凡俗塵囂所汙黷了的心靈，就會得以暫時的清洗、更換和慰籍。因此，「三遠」的境界不期然而然地和莊子的精神境界混同了起來。

中國山水畫之所以得以萌芽，主要應歸根於山水畫含有人生的意境，尤其「遠」的意境乃是山水畫得以成立的重要根據。「遠」之無際令人遐想無限，「遠」之無限就會趨於「淡」、「虛」、「無」，最終趨向老莊的精神境界。山水畫中「遠」意境正如人生的境界，一個正直、清白之人，早年未必不想出仕做官，立在社會的高處，以實現自己人生的政治報負，然而，一旦他們立於社會高處，「身處廟堂之高」，就會看清當時社會的汙濁和罪惡，於是他們就會灰心喪氣，而不是「居廟堂之高，則憂其民」。當他們清醒了之後，就會從「高處」退下來，回到了社會的最「深處」、最「遠處」，遠離黑暗汙穢的官場，避身於山林野水當中成為隱士。這時的隱士大多也不會「處江湖之遠，則憂其君」，要麼隱居山林，要麼隱於鬧市，兩耳不聞窗外之事，這樣一來可以遠離政權，遠離醃齪官場，以保全自己的清白和自身安全。同時更多的是想實現自己的老莊思想境界。對於那「遠處」的山林才是文人士大夫真正遠離塵世的地方。即使那些隱於鬧市的士人，也求得「心遠地自偏」。只要「心遠」了，他們的詩、畫意境才會「遠」，精神境界自然

<hr>

8　陳傳席，《中國山水畫史》（修訂版），天津人民美術出版社，頁128。

而然的高了。尤其在戰亂年代，老莊「無用」和「平淡」的審美觀正符合文人士大夫的心思，他們靠山水畫中的「遠」實現自己心中的「清遠」、「逸遠」、「玄遠」的意念。而一些有道家思想的有志青年早已看清了當朝的黑暗政治之後，早早隱於山林，終身隱居不仕，流連於祖國的大好河山，創作了大量的山水畫，以表其志之清風高潔，他們幾乎都是借助山水畫的「遠」的意境，表達他們人品之潔，境界之高。所以說山水畫之「遠」源於老莊的道家思想境界。正是因為山水畫中凝結著隱士這樣的人生境界，山水畫借助隱士的推動才得以產生和發展。

　　總之，魏晉南北朝時期之所以有大量隱士隱居自然山水之中，是因為自然山水蘊含著隱士道學思想境界，他們的這種山水情結推動了山水畫的產生和發展，同時山水畫中又含蘊著隱士的人生境界，如此以來山水畫又是隱士們表達志趣和隱逸情懷最好方式，這種體現著莊老思想的人生境界的山水畫又促進了隱士從事山水畫的創作和探索。

第二節　山水畫中蘊含的隱士的人生境界

　　隱士之所以鍾情於山水畫，是因為山水畫中蘊含著隱士的人生境界。同樣隱士的山水情結也凝結在山水畫的意境之中。一幅山水畫作品務必要有一定的意境，以表達畫家的某種精神境界，那麼山水畫就必須有超出自身以外的東西來，也就是劉禹錫所說的「境生象外」，從而趨向於無限。那麼山水畫「遠」的意境自然而然地體現出隱士的精神追求。「玄遠」、「清遠」、「通遠」、「曠遠」、「深遠」、「弘遠」、「清淡平遠」等概念，無不是一種六朝隱士對於美的境界追求和趨向。「遠」的飛越和升騰帶給人一種超越和自由。

一、「遠」意境美之淵源

　　「遠」是中國古典美學中最能體現民族藝術精神的審美意識之一。超越無限與追求無限是它的核心內涵。「遠」以其獨特的「超然之美」形跡於各種審美領域，尤其在中國山水畫中，更是如此，顯示出極高的美學價值。「遠」

的觀念萌芽於秦漢時期，那時雖然有了審美意味的流露，但它還沒有完全脫離語義學內涵，其存在還必須依附於特定的審美語境。真正具有美學意義的「遠」觀念當始於魏晉時代。宗白華先生在〈論世說新語和晉人的美〉一文中說：「中國美學竟是出發於『人物品藻』之美學。美的概念、範疇、形容詞，發源於人格美的評賞。」[9]「遠」的概念正是在這種品藻人物的世風之下成長起來，以超凡脫俗的人格美和人生美走進了中國審美領域。從劉義慶的《世說新語》上輯錄中，都是以「遠」品人、以「遠」立志的。魏晉時期之「遠」在內涵上已經完全走出語義學範圍，而成為晉人心目中高尚的人格品性和理想的人生境界。它既是風度儀容、才情思理的清雅灑脫，又是生存空間、精神領域的自由放達。那原始的空間距離之美，在這時已經演變成精神對於現實的逃離，心靈對於世俗的隱逸。魏晉時代的這種人格美、人生美，反映出隱士與士人對現實的不滿和對自由人性的渴望。沉寂了幾百年的莊子美學此時重又受到士人的青睞。莊子美學實際上就是一種人生美學。莊子把精神的自由解放稱之為「逍遙遊」，《逍遙遊》中所描繪的那種意境之美是如此令人嚮往。其核心思想就是以「乘雲氣、御飛龍，而遊乎四海之外」的逍遙來擺脫現實的痛苦，超越世俗的羈絆。那種超越了有限束縛而飛向無限自由的精神狀態便是人生的最高境界，即「道」。莊子的藝術精神在魏晉玄學時代得到了最充分的繼承與發揚，從而促成了「遠」觀念的形成。

二、隱士的山水情結凝結在山水畫的意境之中

　　無論山水畫家還是欣賞山水畫的大眾，在欣賞山水畫「遠」之意境時，精神都會從塵世束縛中解脫出來，飛越到那無限的自由中去，「乘雲氣、御飛龍，而遊乎四海之外」[10]之境，會讓人的精神境界有一種超脫之感。這種由近及遠，正是由塵世通向自由王國，這樣山水畫的「遠」就不期然而然地和莊子精神境界聯繫了起來。隱士隱居於山水田園之中，求得精神上的解脫和思想上的超脫。這也就是隱士的山水情結。在觀賞自然山水之美的同時，他們身心得到了陶冶，性情得到了修煉，人格得以脫俗。山水畫「遠」的意境

9　宗白華著，《藝境》，北京大學出版社，1997 年第 2 版，頁 134。

10　《莊子・逍遙遊》，轉引新世紀萬有文庫《老子・莊子・孫子・吳子》中的《莊子內篇逍遙遊第一》，遼寧教育出版社，1997 年 3 月，第 1 版，頁 2。

之美，也就契合了隱士的山水情結。

　　隱士的山水情結尤其凝聚在山水畫的「平遠」美的意境之中。「平遠」的山水所表現的境界是一種平和、清疏、沖淡、沖融之感，「平遠」之景猶如春風化雨，潤物無聲，這種「清」、「淡」、「遠」之感不會給人的精神帶來任何壓迫。「平遠」山水畫的意境更符合山林之士或隱於朝的士大夫們的審美情趣及精神境界，所以中國山水畫尤其注重「平遠」的境界。「平遠」山水畫法可以採用煙氣加強平遠之感，強調了「煙氣」效果，造成蒼茫遼闊、無際無涯之感。如畫極遠的平川，可把上面虛起來，也會造成平川萬里之勢。「平遠」的山水畫可以表現出大自然的江河兩岸，峰巒坡石，蒼蒼的樹木，其間的村落、平坡、亭臺、漁舟、小橋、平沙以及溪山深遠處的飛泉茂林。畫面會有一種咫尺千里之勢。「平遠」的山川景物，自然而然就「淡」、「虛」起來，這樣的畫面就更會給人一種朦朧、空靈、超逸之美感。這就了符合老、莊的「淡」之美。這種「淡」也正是隱士所追求的一種人生境界。

　　老莊的「淡」是指自然無所飾，也就是「樸」，樸而不能巧。《莊子》云：「吾師乎，吾師乎……覆載天地，刻雕眾形，而不為巧。（《莊子·天道》）」[11] 說明「淡」還有「純」、「靜」、「明」之意。《莊子》又云：「純粹而不雜，靜一而不變，淡而無為，動而以天行。」、「明白入素，無為復樸。」[12] 可見早期的「淡」都有自然無飾、純、靜、明白之意。所以隱士山水畫家由於受到老莊哲學影響之深，特別注重山水畫「淡」的意境之美。尤其「虛」是山水畫造境的必要手段，山之高要憑藉飄飄渺渺的雲霧來襯托；水之闊要依靠朦朦朧朧的煙霧來渲染；畫面要有令人無限遐想的空間，就要留下許多的空白。這些造境手段還是依賴「虛」，雲霧、煙褐和留白其實都是「虛」的形式。山水畫面無虛不雅，無虛不靈秀。「虛」來源於「遠」，無「遠」不「虛」，所以隱士山水畫家們自然而然的把「虛」作為造境之手段。總之，山水畫家們憑藉「淡」、「虛」作為造境的手段，以突出山水畫的「平

11　《莊子·天道》，轉引新世紀萬有文庫《老子·莊子·孫子·吳子》中的《莊子內篇天
　　道第一三》，遼寧教育出版社，1997 年 3 月，第 1 版，頁 45。

12　《莊子》，轉引新世紀萬有文庫《老子·莊子·孫子·吳子》，遼寧教育出版社，1997
　　年 3 月，第 1 版。

遠」意境之美。

總之，隱士們的山水情結之所以凝結在山水畫中，是因為山水畫具有了「遠」之美，「淡」之雅的心境。「遠」的意境之美所體現出來的人生境界之高遠，「淡」的「素樸」之美所體現出來的人生情致之高雅，都很好地表達出隱士們的道家的思想境界。正是因為中國山水畫中具有了「遠」的意境之美，山水畫才如此受到隱士的青睞與推崇，也正是因為「遠」能傾瀉心中之逸氣，能抒寫胸中淡泊之境之緣故。隱士的山水情結之深之重，主要是「遠」的精神境界契合了老莊之學所追求的人生境界，契合於中國文人畫的審美趣味。尤其「平遠」山水之境平淡天真，不裝巧趣，恍惚迷離，遠趣天物，道家哲學的天人合一、道冥合一的思想深深影響中國山水畫的創作，從而推動了中國山水畫的產生和發展。

第三節　隱士的山水情結對山水畫產生的推動作用

中國古代畫家往往通過人的外在形象之美的描繪，來展現人格之美，然而人之美畢竟是由人的自身賦予限定，人既然有個性，就要為個性所限定。而六朝隱士則通過山水之形來把握山水之靈，再由山水之靈來表現人的精神和逸氣。因為山水本身是無限的、無個性的，山水可以由人作自由地發現，因而由山水之形所表現出來的美是由有限通向無限的境界。因此隱士對自然山水格外鍾情，毋庸置疑，他們這種很深的山水情結對於中國山水畫的產生和發展起到了很大的推動作用。

宗白華先生說：「如果說孫綽是『以玄對山水』，慧遠、宗炳『以佛對山水』，那麼王微可稱之為『以情對山水』。而且這情已不再具有過去那麼濃厚的玄學、佛學的色彩了。」[13] 六朝時期的文人士大夫之所以寄情山水，皆因他們的山水情結太重。這是因為自然山水之中蘊涵著隱士的道家思想境界，他們要把這種道家思想通過山水畫這種藝術形式體現出來，同時山水畫也就具有了隱士所追求的這種精神境界了。這種相輔相成的結果也同樣促進

13　李澤厚、劉綱紀主編，《中國美學史》，第 2 卷下，中國社會科學院出版社，1987 年，頁 536。

了中國山水畫的產生，因此六朝隱士的山水情結也是山水畫產生的淵源。

　　自然山水蘊涵著隱士的道家思想情結，令隱士嚮往山水林泉的清淨無憂、清心寡欲和超脫的心性自由與曠達。六朝時期這樣隱士比比皆是。隱逸既是中國古代的一種文化現象，也是人們的一種生存方式。六朝隱士是一個特殊的社會群體，更是一種特殊社會語境的產物。在中國古代，無論是哪個學派，似乎都對隱士和隱逸文化有一種解不開的情結，佛、道兩家更是如此。道家講隱逸，其出發點和歸宿都在於追求精神的絕對自由，是對個體生命的無上珍視，他們要解除對個體生命的一切羈絆，世俗的功名利祿當然要首當其衝。這正是莊子所說的「逍遙游」的人生境界，這種境界是能「乘天地之正，而御六氣之辯，以遊於無窮者，彼且惡乎待哉！（莊子〈逍遙遊〉）」。

　　劉宋時期的宗炳和王微雖同為隱士，但宗炳是一個佛教徒，他深深懂得老師慧遠：「內（佛）外（儒玄）之道，可合而明。」因而就想到「聖人以神法道」和「山水以形媚道」而畫起山水畫來，把自然的山水移到畫面。宗炳與王微都眷戀和投身於自然山水之中。宗炳自以為棲丘遁谷，三十餘年。每遊山水，輒忘歸。凡所遊履，皆圖之於室，謂人曰：「撫琴動操，欲令眾山皆響。」東晉末至南朝宋屢徵其為官，都堅辭不就。「妙善琴書、圖畫，精於言理（〈南史〉）」。一生曾遊名山大川，西涉荊、巫，南登衡、嶽，後以老病，才回到江陵。自稱「澄懷觀道，臥以遊之」。宗炳這種深深的山水情結在當時可謂是一個代表。正是隱士的這種山水情結才使得他們把自己的一生投身於大自然之中，與自然山林為伍，創作了大量的山水畫，雖未遺留傳世可作證明，但從他的著作〈畫山水序〉中可知他的山水畫作品為之不少。其論述的遠近法中形體透視的基本原理和驗證方法，早於義大利畫家呂奈萊斯克創立的遠近法一千年。文末的「暢神」說，強調山水的創作是畫家借助自然形象寫意境的過程，進一步推進了中國畫「以形寫神」的論點。王微的山水畫與宗炳相近，放情丘壑。亦有畫論，意遠跡高，與宗炳均為文人畫之先驅。他提出畫畫應「以明神降之」，並以精煉的語言說：「望秋雲，神飛揚，臨春風，思浩蕩。」均是講畫山水畫不是自然主觀的死板摹畫，而

是應抒寫自己的感情，才具有生命力。

　　根據文獻記載，六朝山水畫名作甚多，如隱士戴逵畫過〈剡山圖卷〉，徐麟畫過〈山水圖〉、宗炳代表作有〈永嘉屋邑圖〉、〈潁川先賢圖〉、〈問禮圖〉、〈秋山圖〉等。宋謝約畫過〈大山圖〉，陶宏景畫過〈山居圖〉。那些非隱士畫家都投入到了山水畫的創作當中，如顧愷之畫過〈雪霽望五老峰圖〉、〈廬山圖〉、〈山水〉六幅，夏侯瞻畫過〈吳山圖〉，張僧繇畫過〈雪山紅樹圖〉等。就表現技巧看，都能很好處理空間結構，把紛繁複雜的自然景物。加以概括、提煉和集中；就創作思想上看，均能以主觀思想感情對待自然景物，做到了比自然更真實，更完美，更集中。故宗炳在他的〈畫山水序〉裡說：「且夫崑崙山之大，瞳子之小，迫目以寸，則其形莫睹，迥以數里，則可圍於寸眸，誠由去之稍闊，則其見彌小。」並推論處理畫面時，「今張絹素以遠暎，則昆、閬之形，可圍於方寸之內。豎劃三寸，當千仞之高；橫墨數尺，體百里之迥。」這時描寫自然界的真實，提出了一個合理的處理方法。

　　除此之外，還有一大批從事田園山水詩創作的隱士，也同樣對山水有著很深的情結。例如魏晉時期最為出名的名士「竹林七賢」：阮籍，嵇康，劉伶，王成，山濤等，他們「相友善，遊於竹林，好為七賢」。還有著名的田園詩人陶淵明，雖然五次出仕，但最終又以不能為五斗米折腰向鄉里小兒般的灑脫，「誠謬會以取拙，且欣然而歸止」在他的躬耕隱居生活中，融自己的切身體會於詩中，平淡，自然，真淳，質樸開創了中國田園詩的先河，其人格魅力為以後文人墨客所推崇。陶淵明筆下的田園之樂，成為了古代文人士大夫的心靈家園，蘇軾說：「陶淵明欲仕則仕，不以求之為嫌；欲隱則隱，不以去之為高。」在詩詞和人格上陶淵明承繼了阮籍，嵇康等人的傳統，將隱逸思想發揮的更加淋漓盡致，被推為「古今隱逸詩人之宗。」如果說阮籍、嵇康還只是標誌著林泉之隱的開端，那麼陶淵明則以其生命實踐——隱居生活和詩歌創作——構建了林泉之隱的典型形態。這些隱逸詩人所創作的山水畫田園詩歌對山水畫的產生起著很重要的推動作用。

　　從以上的例證可以看出，魏晉南北朝時期隱士很深的山水情結也是山

水畫產生的一個重要的因素。自然山水蘊涵道家的這種思想境界深深吸引著隱士投身其中，在眼觀自然景象、耳聽天籟之音、心性契合於山水之靈的同時，隱士們的心靈得到徹底的洗禮，他們不自覺地要去表現大自然的，融合著個人的審美情趣，創造出符合自己的思想境界的山水詩和山水畫的意境。在山水畫創作的過程當中，他們不斷總結出很多的山水畫技法和理論，從而推動了山水畫的產生和發展。

第十章　六朝時期隱士的審美取向對山水畫產生的推動作用

　　六朝時期文人士大夫的審美取向發生了很大的改變。由於社會的大動亂，儒家學說的破產，士人報效國家之志的喪失，思想開始由積極入世逐轉向消極避世，由此導致玄學的興起，從而刮起了一陣「魏晉玄學」之風，尤其是隱居山林田野的隱士，崇尚老莊的道家學說，他們在思想上崇尚「自然」之美和「素樸」，在人格上講究一種「人物美」，也就是所謂的「魏晉風度」。隱士們的這些審美取向都有助於山水畫的產生，對山水畫的產生起著很大的推動作用。

第一節　六朝隱士「自然美」的審美取向對山水畫的產生的推動作用

　　所謂「自然」，可以既是山水田野之自然，也可以是人性生命之自然。六朝隱士返歸美麗的大自然，也就返回了「自我」，那麼，一切世俗的榮辱、沉浮、利害、得失以及由此帶來的傷感與痛苦，就都會在這淳樸、安適、寧靜、平和的山水田野中遺忘了，淨化了。自然和人是一見如故、心心相屬的，自然本身就似乎充溢著人的情感，人的意緒；隱士們投身於大自然之中，發現了大自然之美，彷彿遇見的是知己、親人，難免會「想像微景，延

佇音翰」[1]，不僅同自然發生情感上的溝通和交流，而且還會與之進行某種玩耍性的生命遊戲。隱士們將自己隱沒於自然之中，與自然合而為一，達到了「無我之境」。正是有著這樣的一種「自然」之美的生命取向，隱士們才深深的隱於自然山水之中，寄情山水，放蕩形骸，創作出如詩如畫的田園詩和山水詩以及山水畫。例如陶淵明的田園詩和謝靈運的山水詩，宗炳、王微的山水畫等。

一、魏晉之際自然美的崛然獨立

晉宋以來審美文化發生了一個重大轉折，那就是自然美的悄然興起和獨立。在現實美領域裡，自然美本來是作為一種社會美、人格美之陪襯和背景的附屬地位的，但晉宋以後自然美從這種附屬地位中解放了出來，以一種崛然而起的姿態走向了獨立。

魏晉之際現實美的主流形態是以人物美為核心的社會美，這便是人們所標榜的「魏晉風度」。從這一詞所描述的人物美風尚中，自然美雖然已經成為時人所廣泛關注，但與人物美尚未達到兩忘俱一的境界，還基本是作為人物美的一種外在形式，一種背景、烘托、喻體而存在。山水草木、花鳥蟲魚，但凡自然中的一切，自身都蘊含著無盡的審美意味，所以它們作為獨立的審美對象，便與人構成一種內在的和諧，成為人可以與之默契、溝通、交流、「會心」的「自來親人」。《世說新語·言語》有云：「簡文入華林園，顧謂左右曰：『會心處不必在遠，翳然林水，便自有濠濮間想也，覺鳥獸禽魚自來親人。』」這種「會心林水」的生命感受，標誌著自然美在古代的真正凸現和生成。因為它意味著自然萬物從此不再是神秘、冷漠、遙遠、純物質的存在，也不僅僅是顯示人之清高、隱逸、超世、脫俗等品格的外在背景或比興媒介，而是人們能夠與之「會心」、在感情上可以與之交融的「自來親人」，是與人沒有任何物種區別的、如同同胞親族一樣的天然知己。這種觀念的變化又是多麼巨大啊。這裡任何自然崇拜、圖騰頂禮都已消失，唯有人對於自然的親切感、主宰感、優越感，天與人、物與我之間的天然契合、同構同源、兩忘俱一。

1　謝靈運，〈贈從弟弘元〉。

　　在晉宋之際隱士與文人士大夫的心目中，彷彿自然最親近人，同情人，理解人。它使人們在那個動亂多忌的環境和年代裡生成的一顆孤獨寂寞的心，在花草林木、山水蟲魚之中找到了溝通和寄託，獲得了撫愛與安慰。所以人們爭相以與自然相處為樂，以與山林水草相廝守為歡。山林草木的高潔清淨、恬淡寂寞、天高地遠、自在自樂，與隱士所嚮往的內在心靈的無限自由相契相通。它使倦於世間汙濁和喧囂的隱士們，能夠徜徉在山水林木之間，「想長松下有清風耳」，[2] 體驗著「會心林木」的那份精神的和諧，那份內在的愉悅。

二、浪跡山水帶給六朝隱士自然美的享受

　　魏晉時士人們浪跡山水已成風尚。如建安詩人、竹林七賢，都喜歡暢遊園林，嘯傲山澗，至東晉此風益盛。高族名士爭相修建園林別墅，遊賞江南風景，將更多的時間和興致投向了山水自然。如王羲之有著名的「蘭亭之遊」。他在〈臨河敘〉中記述的一段文字，宛如一幅畫，讓我們真切地感受到賢人名士在山川林竹的懷抱裡聚會暢遊，飲酒賦詩。玄言詩人孫綽、許詢在迷戀山水方面很有名，「居於會稽，游放山水，十年有餘」。

　　晉宋以後，隨著佛學精神取代玄學觀念而成為社會意識主流，遊山玩水真正成為士人和隱士精神生活的內在需要。他們對於自然之美的依戀，已真正達到了「何可一日無此君」[3] 的境地。南朝劉宋時有名的隱士宗炳，好山水，愛遠遊。他曾自謂：「吾棲隱丘壑三十年。」他曾西涉荊巫，南登衡嶽，遍歷勝景，竟不知老之將至。後由於身體不好返回江陵，慨歎曰：「噫！老病將至，名山恐難遍遊，唯當澄懷觀道，臥以遊之。」於是，他便將一生所遊歷的名山大川，「皆圖於壁，坐臥向之」[4]，其對山水的狂熱迷戀由此可見一斑。謝靈運也是一位山水迷。他在永嘉任太守時，就放浪山水，「肆意遊遨，傍山帶江，盡幽居之美」。後來他又利用父祖留下的雄厚資財，「鑿山浚湖，功役無已。尋山陟嶺，必造幽峻，巖嶂千重，莫不備盡」[5]，自然所具有的無

2　《世說新語·言語》。

3　《世說新語·任誕》。

4　唐·張彥遠，《歷代名畫記》。

5　《宋書·謝靈運傳》。

盡意味和空靈境界，與謝靈運所追求的自由精神是互契同構、息息相通的，這是他在山水面前流連忘返、醉心不已的更為深刻的原因。由此可見，魏晉南北朝時期的隱士隱居自然山林，給他們帶來了無限的快樂和享受，他們全身心的投入自然美當中。

三、隱士在山水中得以心靈超脫

魏晉南北朝自然美的崛然獨立出來，為隱士們隱居山林提供了更好的理論根據，他們優遊於自然山川園林，享受著大自然給他們帶來的心靈超脫。自然美偏於形式，是色、形、聲、光等因素及其多樣統一的有序組合，它不帶明顯的社會功利內容。相對於人間隨處可見的複雜、動盪、嘈亂、危難、狹窄、變遷、衝突，自然界則相對地單純、靜穆、安寧、和平、曠遠、永恆、和諧。自然界這種特有的時空屬性和結構形式，就似乎成為「至虛無生」的精神本體和「非有非無」的般若智慧的感性映現，當然也彷彿成為一種印證人們物我兩忘心靈自由的詩性境界。從這個意義上說，自然美的獨立實際上正是人的心靈自由精神超越的產物。黑格爾在談到自然美的時候說，一方面自然界的萬象紛呈本身「顯示出一種愉快的動人的外在和諧，引人入勝」，另一方面，「例如寂靜的月夜，平靜的山谷，其中有小溪蜿蜒地流淌著……這裡的意蘊並不屬於物象本身，而是在於所喚醒的心情。」[6] 鮑桑葵甚至把自然美的發現同近代浪漫主義聯繫了起來，因為二者「對於象徵主義，對於性格和對於激情的熱愛」等方面，「具有同一的根源」[7] 這都涉及到一個同樣的意思，即自然美的直接原因即在心靈的超越和自由，是人的自由心靈於自然結構形式的同構相應，互契交融。晉宋以來隱士們普遍追求、渴念、迷戀大自然的美。作為現實美的一大飛躍，自然美的獨立為隱士審美趣味和藝術的發展提供了更加廣闊的前景。從直接的審美效應看，晉宋之際山水畫繼人物畫凸現之後正走向獨立這一審美文化進程的典型反映。宗炳在他的〈畫山水序〉中就很清楚地道出了山水之美，即自然美。他所說的「山水以形媚道」，其實這裡的形就是山水形態之美，如果山水之形不美，又如何能

6　黑格爾著，《美學》，商務印書館，1979 年，第 1 卷，頁 170。
7　鮑桑葵著，《美學史》，商務印書館，1985 年，頁 567。

「載道」呢？他認為山水載道不是一般的載道，而是以美的形式載道，他發現這個理論的同時，也就發現了山水自然之美。他終生遊覽自然山川，心靈得到了無限的超脫，在晚年還「臥遊」山水畫，可見他對於山水之美的無限眷戀。

總之，魏晉之際自然美的崛然獨立，為隱士們從審美觀念上提供了廣闊的前景，他們全身心的隱居自然山林，流連於祖國的大好河山，心靈在自然山林中得以超脫和昇華，思想上受到自然美很大啟發和薰陶，他們優遊於自然山林的同時，創作了山水文學和山水畫，從而推動著中國山水畫的產生和發展。

第二節　六朝隱士「人格」之美的審美取向對山水畫的產生的推動作用

魏晉南北朝時期是一個人性覺醒的時代。「對『自然』與『名教』，亦即個體與社會、生命與綱常、情感與倫理之間時代性的尖銳矛盾和衝突，魏晉玄學企圖給予一個理論上的解決。」[8] 但這一時代性的矛盾與衝突，從根本上說不是理論所能解決的，而是一個實踐問題，那麼六朝隱士就以「人物美」為核心來重塑中國歷史上獨具一格的生命文化現象——「魏晉風度」。這種「魏晉風度」是當時人們對「人物美」範本的一種嶄新詮釋和追求，是以人物美為中心所表現出來的那種極富時代特色的個性行為與人格風采。

一、「任誕」行狀

最能代表六朝隱士及士人作風的「任誕」這一行為方式，是當時一種很盛行、很典型的士人作派，可以說是所謂「魏晉風度」的一種時代性標記。這種「背叛禮教」、「違時絕俗」行為，以狂傲放蕩的叛逆姿態，蔑視一切外在的律令、禮法、時俗、成規、超越一切虛偽的倫理、道德、綱常、名教，讓生命回歸自然，讓精神享受自由。如干寶的《晉紀》記載的何曾曾當面指

8　陳炎主編、儀平策著，《中國審美文化史‧秦漢魏晉南北朝卷》，山東畫報出版社，頁249。

責阮籍是個「恣情任性」的「敗俗之人」。而「竹林七賢」之所以得此名，概因「七人常集於竹林之下，肆意酣暢，故世謂『竹林七賢』」[9]。這種由「任誕」方式所表現出來的「背叛禮教」的空前自覺，是意義重大的，它是一次真正的盛行解放運動，那麼反映在審美文化上，則構成了「魏晉風度」的社會內涵和鮮明特徵。「任誕」的另一面，魏晉士人突出自我，張揚個性，一切惟個人的性情、需要、意念、心境、興味、趣好為準則，這也是魏晉風度另一個鮮明的特色。「背叛禮教」、超越禮法的同時也就是人性的回歸。凸現自我，實現生命的自然和心情的自由。所以魏晉士人最看重的是一個「我」字，把「我」置於一切之首。有人曾問殷浩「卿何如裴逸民？」他回答說：「故當勝耳。」這裡沒有謙遜之語，只有惟「我」為大。具有這種「風度之美」的人物，他們隱居山林，思想更加超脫飄逸。他們把自然山川之美與人格之美完美的結合了起來，從而無意識之中推動了山水畫的產生。

二、以「山水」襯托「人物」推動山水畫的產生

以人物美相標榜的「魏晉風度」還表現為「拿自然界的美來形容人物品格的美。」[10]自我意識的高揚，個性人格的超越，往往與自然美的吟味與發生相伴相隨，難解難分。這是由於自我超越之旨，惟有在山水自然中可以得以最充分的印證和體現。六朝隱士們也素以放浪山水相標榜。山水自然更多的還是一種外在的形式，更多的是顯示、烘托士人自我人格的一種背景。所以六朝山水畫的萌芽時期還只是高逸之類人物的背景，如顧愷之就曾把謝幼輿畫在巖石裡，人問其故，則曰：「此子宜置丘壑中」。[11]高人逸士都和山水林泉結合，畫高人逸士多用山水林泉作背景。高人逸士也只是人們理想中的人物，山水林泉才是隱士嚮往的理想之地。雖然當時人是自然的中心，自然也只是人物的背景，人在自然是為了顯示清遠之志，自然於人，則只有襯托、比喻之用。但是這種人物品鑒形式同時也大大促進了自然美的上升和凸現。使畫家們開始關注於自然山水之美，有意識的嘗試山水畫的創作。雖然此時

9　陳炎主編、儀平策著，《中國審美文化史‧秦漢魏晉南北朝卷》，山東畫報出版社，頁253。

10　宗白華著，《美學散步》，上海人民出版社，1981年，頁186。

11　《世說新語‧巧藝》。

人與自然山水、物與我、情與景、象與意等等之間尚未完全達到兩忘俱一之境，還存在著內在的「縫隙」，自然對於人還仍是一種外在的背景，因而還不能說自然山水之美已經成熟和獨立，但用來比擬人物美的自然山水，畢竟有了獨特而精煉的審美特徵，畢竟已經接近了那種創造性的審美意象，已經具有了某種直接給人以審美愉悅的性質，因此也可以說真正的自然山川繪畫之美離獨立的日子不遠了。這樣以來，離山水畫的誕生為一門獨立的畫科也就越來越近了。

三、「秀骨清象」的審美思想影響著山水畫的創作

　　魏晉風度中的還有一大特色，講究人物的容貌之美，對於中國山水畫的產生起到了一定的積極的影響作用。個體的內在自我、才情、真性、精神等雖然為當時人格美的重心，但它們仍然要通過人外在的辭采容貌顯現出來。在審美文化上，重視人的容貌聲色之美，往往於自我價值的發現、個性情感的張揚、生命意義的重建等人文思潮湧動息息相關。具體魏晉則與時代「自我超越」的文化主題直接相聯。魏人何晏是玄學創始者之一，也是時人公認的美男子。《世說新語·容止》中記載：「何平叔美姿儀，面至白。魏明帝疑其傅粉。」實際上何晏確實是傅粉了。

　　魏晉時期追求「風神」，在形式上以「清峻」為美，《世說新語·容止》中讚美王羲之的身材舉止是「飄如流雲，矯若驚龍」，對「王恭形茂者」的讚詞是「濯濯如春月柳」，最為典型的是嵇康，「身長七尺八寸，風姿特秀。見者歎曰：『蕭蕭肅肅，爽朗清舉。』」這種以「清峻」為美在繪畫上也體現了出來，很多例子，如南北朝時期大量的敦煌壁畫、雕塑。作為同一個佛教人物的造像迦葉和阿難，在北朝時代就是以瘦骨嶙峋為基本特徵的。關於兩晉時代形成的這種藝術欣賞的風氣，魯迅曾在一篇論魏晉文風的文章中說到，與當時流行的「藥」、「石」關係很大。由於社會以服「長生藥」為時尚，服藥時間久了，身體受到藥物的毒害影響，體型自然削瘦，而精神會一時亢奮，言語脫俗，詞鋒犀利簡要，成為士族和隱士風尚，對於整個南北朝的藝術思想都產生了很大的影響。這些隱居山林的士人，他們講究清俊灑脫，又隱居於清淨明媚的自然山水之中，他們的這種「秀骨清象」的審美思

想又影響到了山水畫的產生上。自然山水是清秀峻朗的，隱士的身材也是風姿峻朗灑脫的，兩者完美的結合在一起，思想上的潔淨清幽，無形中就會把這種思想體現在藝術的創作上。在人物繪畫上已經體現出來了。那麼身處自然山水，自然也就想起山水畫了。山水畫的清秀明淨不正好符合隱士們的審美情趣嗎？這樣一來，清俊的風貌，清幽的思想，清淨的山水，在加上淡雅的山水畫，整個「秀骨清象」之風都很和諧完美的結合在一起了。

第三節　六朝隱士「素樸」之美的審美取向對山水畫產生的推動作用

所謂「素樸之美」就是剝去一切淺薄的做作和人為的矯飾，拋棄一切附著於藝術之上表面化的說教，超越一切功利性的譁眾取寵，真正將主體精神和所表現的對象置於本真而內在的自然和存在狀態，從而，無論在心態上，還是在自己的作品語言中，均呈現出一種單純之美。中國六朝的隱士嚮往自然山林，主要原因是他們大多具有道家思想。因為道家崇尚自然，講求「清靜」、「無為」、「無欲」、「樸素」，反對五彩繽紛的豪華之氣。老子「五色令人目盲」[12]，莊子「五色亂目，使目不明」[13]（《莊子·天地》），「故素也者，謂其無所與雜也」[14]（《莊子·刻意》）。在世俗看來，五色能讓人喜悅，五音讓人歡樂，五味讓人口爽，然而在老莊看來五色令人目盲，五音令人耳聾，五味令人口傷。由於受到道家的這種「素樸」之美的影響所致，具有隱士思想的畫家也摒去了絢麗的「五色」，代之而起的是「素樸」之美的水墨山水畫。千餘年來成為中國山水畫的傳統。摒去五色，代之以墨，正和道家的美學觀相通。墨色是道家所崇尚的「樸素」之色、「自然」之色，又可以代替五色。同時以道家「玄遠」的眼光眺望山水之色，亦渾同玄色，所以用水墨代替五彩來畫山水，正是力主清靜、樸素、虛淡玄無的道家思想

12　新世紀萬有文庫《老子·莊子·孫子·吳子》，《老子·檢欲》上篇，遼寧教育出版社，1997，3月，第1版，頁4。

13　新世紀萬有文庫《老子·莊子·孫子·吳子》，《莊子·天地》第十二，遼寧教育出版社，1997年3月，第1版，頁39。

14　新世紀萬有文庫《老子·莊子·孫子·吳子》，《莊子·刻意》第十五，遼寧教育出版社，1997年3月，第1版，頁55。

之體系。

一、「返樸歸真」的審美境界

　　對中華民族審美觀影響最大的是老莊「道法自然」的哲學美學原則，崇尚自然、平淡、質樸，崇尚不事雕琢的天然之美，排斥鏤金錯彩的富麗美。老子教人「見素抱樸，少私寡欲」，認為「五色令人目盲，五音令人耳聾」，「信言不美，美言不信」，也就是說「素樸」是最美的，人為的雕飾是不美的。《莊子》主張「法天貴真」，讚美「天籟」，說「淡然無極而眾美從之」，「素樸而天下莫能與之爭美」（《莊子·天道》）。其論美並不絕對排斥雕琢，並不簡單地否定人為的藝術，只要能在精神境界上進入任其自然、與道合一的狀態（亦即「心齋」和「坐忘」的狀態），那麼，他所創造的藝術也就可以與「天工」一般無二，即「既雕既琢，復歸於樸」了。莊子把自然樸素看成一種不可比擬的美，雕削取巧猶如「醜女效顰」。具有這一審美思想的隱士自然對自然山水和山水畫格外青睞。這種「返樸歸真」境界的審美追求對中國山水畫的誕生起到了一定的影響和推動作用。

　　老莊的這一審美思想深刻地影響了中華民族的審美意識和中國藝術的發展。如《淮南子》重「自然」；王充重「真美」；劉勰「標自然為宗」；鍾嶸倡「自然英旨」；司空圖「沖淡、高古、典雅、自然、含蓄、精神、縝密、疏野、清奇、實境、超詣」等品論中的審美現象，基本上都可歸為「素樸」之美的範疇。蘇軾推崇「天成」、「自得」；湯顯祖「一生兒愛好是天然」，這都是明顯受到道家思想家的影響。「素樸」成為陰柔之美最高的審美範疇。從魏晉至隋唐，以陶淵明、王維為代表的中國文人詩畫，自然樸素之美成為藝術的主導目標，自此，返璞歸真成為中國文人最高的藝術審美境界。他們在欣賞無塵世的喧囂而又樸素真趣的自然山水的同時，又能享受到從青山綠水中獲得精神自由的快活。正是這一審美理想在藝術實踐中的實際運用，導致山水畫的產生和發展。包括隱士們設計和建造的寺觀園林，也不乏天然素樸的之美。如青城山的亭橋，以木為柱，以樹皮當瓦，峨眉山的「木皮殿」等，均與大自然渾然融為一體。

二、「素樸」之審美追求

「素樸」在中國古典美學中有著重要地位和價值。《周易・履卦》中有「初九，素履往，無咎。」強調「素履」；《詩經・國風》之〈揚之水〉篇中有「素衣朱衣暴」、「素衣朱繡」的審美態度；《詩經・國風》之〈素冠〉篇也提到「素冠」、「素衣」；《論語》中也記載，孔子與學生討論《詩經》，學生子夏問：「巧笑倩兮，美目盼兮，何謂也？」孔子曰：「繪事後素。」中國美學極為推崇「素樸」之美。追求「素樸」之美的典型人物是晉朝大隱士陶淵明，他詩歌的一大特點就是「素樸」，也正是其以「素樸」之美的審美態度使平淡素樸的農村田園生活具有了獨特的審美意義。陶淵明在「素樸」中發現了意、道之真，並且體味到了真美，從而隱居田園，愛在其中，樂在其中，遊在其中，靈魂獲得真正的自由。田園是陶淵明的心靈家園，陶之人生是藝術的人生，是自我本性覺醒之真正人生。他創作的田園詩對山水畫的產生有著很大的影響和作用。

陶淵明對「素樸」的審美追求，詩化了平淡素樸的田園生活，使得普通的農村生活具有了獨特的「田園風光」之美學意義，這給當時社會隱士們的審美追求以重要啟示，使隱士畫家對體現「素樸」自然之美的山水畫有著更執著的追求。「素樸」是一種寧靜平和的田園生活，是個人性格志趣的本真表現，更是自我心甘情願的自由選擇。為什麼陶淵明對「素樸」如此情有獨鍾呢？因為他在這種平平淡淡的田園生活中，悟出了「意」、「道」之「素」真；在普普通通的山水自然中，發現了天然的「素」美，從中得到審美的樂趣，心靈得到極大解放。

王國維《人間詞話》中評其「采菊東籬下，悠然見南山」之句曰：「無我之境，以物觀物，故不知何者為我，何者為物。……無我之境，人惟于靜中得之。……故能寫真景物，真感情者，謂之有境界。否則謂之無境界。」這種「真意」是自身的生命意識與大自然的生生氣韻相融合，並最終達到物我兩忘。[15] 老子主張萬物「復歸於樸」（《老子》），莊子主張「天道無為而自然」（《莊子・至樂》）。道家思想對淵明有很大影響。「意」、「道」

15　王國維，《人間詞話》。

之真是追求「素樸」之美的思想基礎。自然本真、生活本真、人性本真本來就是美。因為獨具慧眼，對生活進行哲學思考，認識到真就是美，陶淵明才能將平凡生活藝術和美化。同時，在對「素」的審美中，他的思想得到淨化，精神上達到極大滿足，體味到「樂」的審美最高境界。他所描寫的雖是農村平常的事物以及生活場景，如村舍、雞犬、豆苗、桑麻，這些在旁人看慣了，平平淡淡的東西，在他寫來卻新鮮，物我契合，在沖和平淡中有了濃郁的美感。梁啟超言陶淵明：「最能領略自然之美，最能感覺人生的妙味。」（《陶淵明之文藝及其品格》）這是由「素樸」而生之雅趣，是素雅。陶淵明對「素樸」之美的追求，是中國文人之特有之趣。

總之，陶淵明是一個「素心」之人。他將日常平凡生活詩化，從普通田園的「素樸」中發現「真」意和「真」道，在別人司空見慣的東西上發現美，由衷賞識，真心表達，從而達到「樂」，情感得到了自由的張揚，靈魂找到了真正的精神家園。這就是以「素樸」為美，是妙賞，是對於美的感悟。以「素樸」為審美追求的隱士們，他們在隱居山林的同時，要把這種審美理想以山水畫的藝術形式體現出來，從而推動了山水畫的產生和發展。

三、「見素抱樸」的風格對山水畫產生的推動作用

「見素抱樸」是老子提出的一種人生主張。「樸」即「道」。如《老子》二十八章云：「常德乃足，復歸於樸。」「抱樸」即是守道。「見素抱樸」要求人們以自然無為的「道」作為人生追求的真正目標和指導人生行為的根本法則，以素淡清遠為理想的人生境界。老子認為，抱樸守道，遵從自然，才能真正「無不為」。在老子看來，人生理想應是「見素抱樸，少私寡欲」。即按自然的本來面目返璞歸真。老子的這種人生態度影響了後代的藝術家、理論家對素樸平淡藝術風格的重視和追求。莊子最先繼承並進一步發展了老子的這一思想，提出「明白入素，無為復樸」（《莊子·天地》）、「既雕既琢，復歸於樸」（〈山木〉）等觀點。莊子和老子一樣給藝術家以這樣的啟示：藝術創作的雕磨琢刻最終應導向素樸平淡。古代許多隱士山水畫家把素樸平淡之美作為藝術的理想風格。魏晉時期素樸平淡是藝術家孜孜追求的理想風格。

　　素樸平淡的藝術風格之所以成為中國魏晉南北朝文人大夫和隱士崇愛追蹤的目標，其根本原因在於這種素樸是貌似素樸平淡，實則情韻深雋，意味豐厚。正如蘇軾所云：「外枯而中膏，似澹而實美。」（《評韓柳詩》）「氣象崢嶸、彩色絢爛，漸老漸熟，乃造平淡。其實不是平淡，絢爛之極也。」（《與侄論文書》）。這種素樸平淡是對絢爛之美的揚棄和超越，具有「但見情性，不睹文字」，「語淡而味終不薄」的審美特質。

　　中國畫特別重視「留白」，有的人甚至強調一幅畫的最妙處全在空白。空白處即「無」，「無」因「有」而生，也就是《老子》所宣揚的「有無相生」。中國山水畫面中空白，一方面可以使畫面虛實相生，另一方面也可以增加畫面的靈動感。那麼說白了，這留白其實也是一種「素樸」之美，就像一個人不穿花哩胡哨的衣服，而是樸樸素素的淡妝，就會顯得更加嫵媚動人。那麼很多隱士山水畫家都會在山水畫面上注意到這一點。

　　總之，正是因為六朝隱士具有了道家的這種「素樸」之美的審美取向。他們才隱居於美麗的大自然之中，自然具有天然無雕飾之美，自然之美其實也與「素樸」之美有著很大的相同之處。隱居山林，由於身受大自然的薰陶和洗禮，無論人的思想還是行為都無形之中拔高了許多，尤其思想達到了一個很高的境界。隱士的衣著、談吐都灑脫飄逸。老莊的「樸素」之美正好契合了六朝隱士的審美思想。中國山水畫主要以水墨為主，水墨的「淡雅素樸」很契合於隱士的老莊精神思想。二者相輔相成，互相作用。也正是因為如此，隱士的這種審美取向從而推動了中國山水畫的產生與發展。

　　山水畫幾乎可以說是中國畫的代名詞，古人有「畫中最貴言山水」的說法。在中國雖然山水畫不是最先發展起來的畫科，但它在其他畫科中一旦孕育出來之後，就突飛猛進，發展迅速，很快成為中國一種獨立的畫科，並一直壟斷中國畫壇。這都說明中國山水畫的生命力是多麼的強盛。中國古代山水畫表面層次上表現的是自然山水，而實際上表現的卻是人的內在心靈，是中國文人士大夫心靈的外化。中國山水畫尤其表現了中國隱士的道德品性、精神氣質和理想追求，是內在心靈的自然化、物態化的呈現。正是因為山水畫有了這種精神實質的內涵，眾多的文人士大夫才能夠積極參與山水畫的創

作，中國山水畫從產生到成熟才如此迅速。

　　尤其在中國山水畫產生的初期，中國文人士大夫中一部分隱士做出了很大的貢獻。魏晉南北朝時期是中國古代大量隱士出現的一個最為繁盛的時代，這與當時極為動盪的社會歷史背景是有著緊密聯繫的。很多文人士大夫為了避禍保命，獨善其身，隱居山林，身心得到了大自然的薰陶，他們陶醉在自然山水之中，他們在思想上受到了當時流行的玄學、道學和佛學等各種宗教思想的影響，寄情山水，在文學上，創作了大量的玄言詩、田園詩、山水詩及詩詞歌賦，為山水畫的誕生作了很好的文學鋪墊。有的隱士在創作大量隱逸人物畫之時，把山水作為人物背景以突出人物的高雅和風度。在魏晉風度的影響之下，六朝士人追求人物品藻，秀骨清像。正是他們的各種思想觀念的變化和影響，對山水畫的產生起著很大的推動作用。

　　六朝隱士喜愛山林，與山林融為一體，他們有著很深的山水情結。這是因為山水中蘊含著隱士們的道家思想、佛學思想。道家講究清淨、自然、無為、平淡天真，講究心靈的超脫，與大自然相親相合。佛家講究空無、清心寡欲、大徹大悟，精神寄託於來世。所有這些必須與山林的充分的結合，才能實現隱士們的人生理想。隱士對於山水有著如此至深的情感與情結，自然他們就要自覺地接近自然，表現自然。同時山水中所蘊含的隱士各家思想也促進隱士山水畫家們要去創作山水畫。如此以來山水畫的產生水到渠成，也就順理成章的事情了。

　　六朝隱士們的各種審美取向也是山水畫得以產生的必要條件。六朝時期由於受到玄學思想和道家思想的影響，很多士人為了擺脫統治階級的迫害，他們行為怪誕，酗酒成癮或裝瘋賣傻，隱居不出。有的講究人格上的高風亮節，一身正氣，皓然當空，即使在統治階級迫害致死的刑場上也巍然不懼，手彈〈廣陵散〉。有的隱士好道貌仙骨，清秀峻朗，一派瀟灑，風流倜儻。這些外貌上的變化和精心打扮，都與當時複雜的社會背景有著極大的關係。在魏晉風度的影響之下，隱士不僅追求「人格」之美，對「自然」之美和「素樸」之美也更加的的崇尚。正是這些隱士和士人的多樣性的審美方式的變化，才會創造出新的藝術樣式，方能表現他們的思想行為，這就無形之中

推動了中國山水畫的產生。

　　另外，六朝時期的隱士所創作的山水田園詩對於山水畫的產生也起到了很大的推動作用。六朝時期的隱士陶淵明是中國田園詩派的創始人，他創作了大量清新淡雅樸素無華而又具有隱逸情懷的田園詩，對於中國山水畫的產生有著一定的影響。山水詩的開創者謝靈運，也曾過著遊山玩水的隱逸生活，他創作了大量的山水詩，這些山水詩就像一幅幅生動鮮明的山水畫，無形之中影響了山水畫的產生。山水畫家們由於受到山水文學的薰陶，他們有著一種衝動和願望，那就是要把山水田園詩中所描繪的情景描繪出來，用繪畫這種藝術形式再現山水田園詩中所描繪的美麗畫卷。如此以來，山水田園詩也就成為山水畫產生的又一推動力。

　　總之，中國山水畫產生於魏晉南北朝是歷史的一個必然，這與中國繪畫發展的進程和社會發展的進程是一致的。正是因為魏晉南北朝時期是一個特殊的歷史時代，才出現了眾多的隱士及士人大量參與中國繪畫，從此使中國繪畫的面貌煥然一新，也使得中國山水畫的產生成為歷史的必然，隱士為中國山水畫的產生起到了巨大的推動作用，這是不可否認的事實。

第十一章　隋唐隱士促進了中國山水畫的成熟

　　六朝以後直至隋代之初，這一時期山水畫的發展處於停滯，其主要原因，首先山水畫產生之初還只是一些文人自畫自賞，沒有擴展到社會各個階層的畫家，至於宮廷、寺院、民間還未及容納山水畫，所以傳播並不廣泛；其二山水畫剛剛興起，藝術價值不高很難引起欣賞者的興趣。其三，山水畫技法還很不成熟，需要更多的畫家參與山水畫創作，還需要一定階段的探索。由於六朝時期對於山水畫的社會需求很少，大量的專業畫家和民間畫工都去參加當時社會需要的佛造像繪製工作了，所以當時佛畫非常發達。直到隋代結束了四百多年的分裂局面，山水畫的發展才出現了新的局面。

第一節　隋唐代隱士及其隱逸概述

　　中國封建社會由盛而衰始於隋唐，同時也是士階層由盛而衰的轉折時期。因隋代時間太短，這裡不在單獨敘說隋代的隱士。唐代很多文人都是隱士，他們隱逸的情形和目的各有不同。有堅定不移的純隱士，他們像古代的那種靜心志樂在山林溝壑絕不出仕，如《新唐書·隱逸傳》所記載的「唐興，賢人在位眾多，其遯戢不出者，纚班班可述，然皆下檗者也。雖然，各保其素，非託默于語，足崖壑而志城闕也。」[1]守志不出的隱士真有但是很

1　歐陽修，宋祁，《新唐書》，北京：中華書局，1975 年，頁 5594。

少了，如《舊唐書·隱逸傳》所載的衛大經、李元凱等人都是潔志不仕之隱
士。這兩位都是初唐有才學之士，然而皆拒不接受引薦赴召出仕，終生為處
士。在初唐帝王頗重徵召隱逸之士時期，這一類隱士比之於晚唐的隱士要幸
運得多。在晚唐，帝王已較少有徵召隱逸之事，更不要說帝王親自駕幸其門
慰勞了。中唐時期的詩人秦系、費冠卿也是好隱不出，儘管兩人後來均有個
官銜，但徒為虛設，是強加給他們的，實際上也是終生不仕者。晚唐終身隱
居未仕的隱者數量也不少，不過他們的隱居雖不能排除得到徵召而不起這種
情況，但也有不少人是在想出仕而不得的情況下走向隱居的。這與晚唐時社
會的動盪混亂及科舉道路更加艱難直接有關。如鄭雲叟、丁飛舉即是這類士
人。唐末的唐山人唐求，處士楊夔，大致也是此類隱者。這些都是安於隱逸
而不願出仕的一類隱者。

　　第二類便是或前或後曾有隱居經歷的士人，這類人走向隱居的動機與
道路又有各不相同。其大致有以下幾種：第一種是為出仕而先隱居讀書的。
唐代文士的主要出路是通過科舉考試而登科入仕。為此目的，一般的士子早
年總有一段靜心讀書習業的生活。其中有些人為了潛心讀書，遂在幽僻的別
墅園林，在山間草屋，或在自己的鄉村家園發憤讀書。他們幾乎謝絕人世的
擾攘，苦讀經書典籍十餘載，以期一鳴驚人而出人頭地。在這一段時期，他
們雖是以讀書習業為主要目的，但所過的卻是隱居者的生活，實際上也是寬
泛意義上的隱士。盛唐之初的孟浩然、王士源，他們並非為隱居而隱居，而
是為了出仕，還有晚唐的裴休後曾做過宰相，而其早年也有一段隱居似的讀
書生涯。中晚唐士人亦多有隱於名山僧寺而讀書者，歐陽詹、林藻、黃滔、
陳蔚等人即如此。第二種也是為了達到出仕的目的而隱居，只不過在隱居中
不單純只是為了讀書習業，而是為科舉鋪平道路而已。更多的是在時代尚隱
的風氣下，以隱居邀名聲，以期獲得徵召入仕罷了，這就是所謂的「終南捷
徑」之路。初盛唐時，搜羅隱淪已成風氣，以隱而出仕已成為士人可效法走
得通的一條坦途。盧藏用即是以隱而仕的典型。這種以走終南捷徑為目的的
隱逸，在盛唐之前恐怕是很多的，如吳筠、孔巢父、韓準、裴政、張叔明、
陶沔等人，可以說這些隱士都是一些沽名釣譽的假隱士，其隱居目的更加無
恥和卑鄙。

　　第三種為初不以仕宦為鵠的，後執拗不過，遂有長短不同的仕宦生涯。但仍樂於隱逸，有過較長的隱居生活。這一類隱士在兩唐書〈隱逸傳〉中多有其人，今舉數人為例，如白履忠、孔述睿、田遊巖等人。這種原本樂於山林隱逸而不得已出仕的情況，至晚唐雖已較少。然也有可稱道的，如王起之子王龜即為一代表。另外，尚有一些士人本亦有用世之心，也曾奔波於登科求仕之途，然而終無所成，只好退而過著隱逸的生活。這尤於晚唐為多，如陳陶、方幹、周朴、張喬等等一大批文士都是如此。除了以上所述之外，唐代不少文士也非真正的隱士，但在任官前後的某一時期，也頗有隱逸之情，其生活也頗類隱退者，如王維、儲光羲、岑參、元結、陸希聲、盧簡求、溫造、蕭佑、顧非熊、白居易、杜荀鶴、王駕、崔道融、沈彬等人皆是。

　　因為唐代是一個「天下一君、四海一國」之氣象，所以「去父母之邦矣。故士之行道者，不得於朝，則山林而已矣」唐代真正遁跡山林者為數極少，唐代士人都不同程度地經歷了隱與仕之間輾轉徘徊的痛苦體驗，唐代隱士很多已經喪失了獨立人格的執著追求，唐代隱士也相應地具有突出的時代特點。初唐時期，士人的退隱觀念還在某種程度保留著前代的痕跡。少數親歷隋末之亂的士人有懷於「天道悠悠、人生若浮」，承襲並發展了道家回歸自然的思想。退隱的實質是「俱化而兩忘」的達觀；是「獨善自養而不憂天下」的自私。隱與仕已由兩種截然對立的人格理想轉化為一種高度統一的處世方法的兩個側面。以「順時安命」為特徵的退隱觀念，在本質上只是唐代士階層人格扭曲與仕途失意的一種反映。這種被失落感籠罩著的退隱觀念不僅不意味著演化與更新，而且還蘊含著否定。在順時安命的退隱背後，躁動著士階層對功名祿利的無限景慕與不懈追求。從某種意義上來說，唐代是中國古代隱士發展史上的又一個重要階段。不僅隱士人數之多超過了以往任何時期，而且隱士的行為模式開始向多向化發展。近三百年間，流別紛呈，以前歷朝歷代的退隱模式都已在唐代臻於極致，以後歷朝歷代的退隱模式都能在唐代找到藍本。尤其值得注意的是，隱與仕只有到了唐代才真正成為每一位士人都必須作出抉擇的實際問題，退隱不僅是失意士人、而且也是得意士人的真實體驗，因此也就具有了比以前更為廣泛、更為深刻的社會性。造成這一局面的原因在於，君主集權政治雖然扼殺人們對人格獨立的渴望與追

求，但卻不能消除人與政治的內在矛盾。喪失人格獨立、成為政治附庸的士階層與專制君主之間的關係在本質上絕非達到了「元首股肱」式的和諧；忠貞不二、中立不黨、清正廉明的美德未必得到專制君主的贊許和賞識。唐代隱士一旦明確了退隱的本質，便以全新的面貌出現並且賦予退隱以全新的意義。退隱不再是主體人格的消極歸宿，而是政治生命的積極開端。人與政治由來已久的矛盾儘管依然存在，唐代君主集權政治與科舉制度引發的新矛盾儘管日益尖銳，然而，恰恰是這些矛盾所造成的退隱反過來又成為士人緩衝乃至解決這些矛盾的最佳手段。這一變化不僅表現在隱士對退隱的政治效益的追求及推廣，而且表現在隱士出入山林的輕鬆與灑脫。在唐代，沒有純粹的朝士，也沒有真正的隱士。「跡崆峒而身拖朱紱，朝承明而暮宿青靄」。隱士登朝、朝士入山，司空見慣，不露絲毫扭泥之態。退隱行為的變化大大改變了唐代隱士的社會處境，唐代隱士在本質上只是官僚集團的後備軍。隱士論仕、朝士談隱，天衣無縫，沒有任何羞澀之感。唐代退隱觀念及行為的變化標誌著中國古代士階層，特別是隱士的歷史發展有了一個新的開端。當退隱統一並從屬於入仕以後，退隱生活已經被失落感所毒化。在退隱中感受到的人格獨立的歡愉也已經蕩然無存；在山林中體驗到的置身世外的情趣業已黯然失色。因此，閒適與自得並不是唐代隱士生活的主流。

第二節　隋唐山水畫發展概況

隋代只是一個過渡性的短暫朝代，隋代的山水畫主要還是傳統的青綠、金碧山水，在空間關係和其他方面也有了一定的發展和進步。我們從隋代的敦煌莫高窟 303 號〈伐木圖〉中可以清楚地看到山水層次分明、空間遠近層次看起來舒適多了。隋至唐初山水畫進步很快，首先表現在隋代和唐初的宮廷、臺閣的大量建築上。有畫家直接參與建築設計，這就需要繪製大量的山水背景，也可以說山水是從依附於人物畫背景和宮廷建築圖中脫離出來的。如隋代的閻思光、解宗、程贊三位名手都會繪製臺閣、層樓、宮闕、樓臺等建築圖，現在看來他們的建築圖算是今天我們說的山水畫中的「界畫」。隋代的長安大興城、洛陽宮殿，唐代著名的九成宮、驪山溫泉宮都依山傍水，

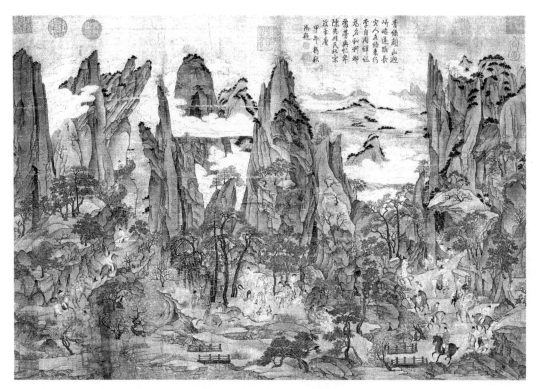

圖 1 李昭道 〈明皇幸蜀圖〉

大量畫家及其民間畫工繪製圖樣時離不開這些山水，所以隋唐的山水畫大發展離不開建築設計圖。

　　隋唐是中國歷史上統一國家，政治統治地位逐漸穩固，社會經濟逐步繁榮，進一步推動了山水畫的發展。唐初山水畫的發展離不開閻立本、閻立德兄弟二人，他們都是建築家又是畫家，他們在為宮廷建築設計圖紙的時候離不開山水背景的製作，又是他們試著把山水從建築背景中脫離出來，也就是張彥遠〈歷代名畫記〉中所說的「漸變所附」。所以說二閻為唐代山水畫的發展做出了巨大貢獻，但是他們山水畫中的山水、石、樹木等還不太成熟，「尚猶狀石則務於雕透，如冰澌斧刃」[2] 初唐山水之變「始於吳、成於二李（李思訓、李昭道父子）」，吳道子是第一個奮起變革傳統山水畫的人，魏晉以降，山水畫都是運用「春蠶吐絲描」一類的細勻無變化的線條勾勒輪廓填以重彩的，吳道子以「墨蹤為之」、「筆跡磊落，遂姿意於壁牆」的氣勢

2　唐・張彥遠，《歷代名畫記》，潘運告，中國歷代畫論選，長沙，湖南美術出版社，2007 年，頁 110。

打破了山水畫中精工的青綠形式，他首先解放了線條，把人物畫的線條移植到山水畫上去。遺憾的是他的變革只是線條的變化，卻無墨色的變化，他沒有將這「一變」進行到底，他的畫還只是今天人們所說的「有筆無墨」，吳道子之後的水墨山水畫發展甚快，不過吳道子變革創始之功巨大，張彥遠為之做了肯定：「山水之變始於吳」。陳傳席認為唐代山水之變真正到了小李才是一變，他認為李思訓的山水畫只是繼承了展子虔有所發展而已，不能說是一變，因為李思訓山水畫的線條還是傳統的「春蠶吐絲描」，細勻無變化，不過已經出現了方折，這從他遺存下來的〈明皇幸蜀圖〉（如圖 1）可以清晰的看出。但是李昭道雖然也繼續父親之法，卻「變父之勢」，落筆很粗，秀勁有力，具有一定的氣勢。李昭道取吳道子和父親二者之長，使山水之變取得成功，山水畫到了李昭道已具有很高的藝術價值，有氣勢有色彩，但是山水畫畢竟是重山水精神氣象的，山水畫的藝術審美趣味在於精神上的道家思想上的「清淨、無為、無欲、逍遙自在」。山水畫的豔麗色彩不是文人士大夫所追求的，只不過符合宮廷貴族生活習慣而已，所以青綠金碧山水發展到唐代中期，又出現了水墨山水，水墨山水的形成具有多方面的因素，一是藝術發展自身的規律，二是道家思想的深刻影響。水墨山水發露於吳道子，吳道子不僅僅以筆墨寫山水的地理形勢，還以豪放之氣寫胸中之山水，把主觀情懷融匯於客觀山水之中，重鑄心中之山水，從《唐朝名畫錄》記載的「嘉陵江三百餘里山水，一日而畢」可知吳道子畫山水是大寫意，不像李思訓那麼精雕細刻。不過吳道子的山水還不是完全意義上水墨山水，水墨山水的形成最後功歸於王維。水墨山水的形成之所以說受道家思想影響很深，是因為山水畫是一種精神產品，是藝術家用自己的精神所創造的。王維受道家思想影響很重，當然與他生活的社會背景和社會關係很大。同時王維的母親也是一個忠實的佛教徒，這對王維的影響也比較大，王維是崇佛的，其實佛道本質上都是相通的。王維創作出來的水墨山水畫也是山水畫發展到一定階段的必然產物，他對水墨山水畫形成的貢獻只是當時的一個代表。王維之後的山水畫家對水墨山水做出貢獻的很多，如張彥遠所記載的韋偃、張璪、楊僕射、朱審、王宰、劉商、項容、王默等，這些畫家或多或少都具有道家思想。水墨山水畫之所以興盛於中唐時期，就是因為安史之亂之後唐代開始走

向下坡，道家思想開始起作用。

第三節　隋唐山水隱士畫家為山水畫的發展所做的貢獻

　　唐代半官半隱的王維過著維摩詰居士的「富貴山林，兩得其趣」的享樂生活，他身在朝廷過著衣錦玉食的安逸生活，心卻嚮往山林之趣。王維早年有進取心，但是消極思想已經萌發，他在朝廷的靠山張九齡罷相之後，思想更加消極。王維三十歲喪妻不復娶，他中年就開始信奉佛教，開始隱居輞川，後來越來越喜歡和佛教徒來往密切，他受禪宗思想影響特別深，從他的詩畫中可以看出。明朝董其昌稱王維是「南宗畫」的始祖，都是和佛、禪聯繫起來的。在唐代山水畫家隱士中有盧鴻、鄭虔、項容、王默、顧況等人。他們所創作的山水畫各具特色。為唐代山水畫的發展做出了貢獻，進一步推動著山水畫的進步和發展。

一、王維對中國山水畫的貢獻

1. 王維的生平和思想

　　王維（701–761 年），字摩詰，太原祁縣（今山西省祁縣）人。祖父是官府樂官，父親做過汾州司馬，英年早逝，母親崔氏虔誠信佛三十多年，對王維後來消極厭世思想及其隱逸避世有一定的影響。王維弟弟王縉做過代宗時期的宰相，他 21 歲進士及第，調任太樂丞，後因伶人舞黃獅事件累及，被貶為山東濟州司庫參軍。期間因孤身寂寞經常悠遊寺廟，直到唐玄宗時期張九齡執政被引薦為右拾遺，後累遷監察御史、吏部郎中等官。開元二十五年監察御史周子諒上朝納諫惹怒聖意被當場打死，王維深感震驚和恐懼，緊接著張九齡受牽連被貶，王維因張九齡的舉薦也累及被貶，出使涼州塞上，後雖回京供職，但他心不在朝野，經常定居在長安郊外的山林之間。55 歲時遇安史之亂沒有及時跟隨皇帝逃出城外，因名聲過大被迫接受安祿山偽官職。後來郭子儀收復京城，肅宗和明皇李隆基先後回到長安，殺了一批「賊官」，王維也被捕入獄，因其寫了一首「百官何日再朝天」的詩，加之弟弟王縉以削去自己官職為其贖罪，以免死罪，下遷為太子中允。因此王維常引以為恥

「仰廁群臣，亦復何施其面，蹈天內省，無地自容。」[3] 由此促使王維思想更加消極避世，每「退朝之後，焚香獨坐，以禪誦為事」。為了解除心靈上的苦悶，尋求精神上的慰藉，王維經常徜徉在大自然的懷抱裡和佛教思想天堂中尋求精神寄託，寫詩作畫，他創作的水墨山水畫完全受禪宗思想的影響。王維思想上的變化導致了藝術創作的突破，他的山水田園詩和水墨山水畫是他用來抒寫性靈和個人情思的。此後水墨山水畫逐漸成為文人畫家寄託思想、抒懷唱志的載體。王維在唐肅宗上元二年去世。

圖 2 王維〈雪溪圖〉

3　〈謝除太子中允表〉。

圖 3 王維〈長江積雪圖〉

2. 王維的水墨山水及其影響

　　《宣和畫譜》記載當時收錄王維「今御府所藏，百二十有六」，因年代久遠保存下來的真跡很少。現存王維〈雪溪圖〉（如圖 2）宋徽宗親自題字欽定是王維真跡，真假還是不能斷定。目前還存世的〈江山霧雪圖〉雖不能信以為真，但是最起碼保留了王維山水真跡不少原貌。我們從「工畫山水，體涉古今」中可知王維師承古法、創今意，他的青綠山水畫有較高的藝術成就，水墨清淡的山水風格可謂獨樹一幟。我們從「原野簇成，遠樹過於樸拙」、「復務細巧，翻更失真」看出王維摒棄了以前繁複的勾勒手法，改用點簇的手法來表達。在這之前，他的山水畫用筆大多數是用線勾勒物體形態，然後填色而成。由此推知，王維在山水畫的表現手法上進行了大膽的創新和改進，形成了獨特的繪畫風格。王維還曾學過吳道子，《唐朝名畫錄》記載：「其畫山水松石，蹤似吳生，而風致標格特出。」王維在水墨山水畫取得了一定的藝術成就，他的線條擺脫了那種筆跡細緻和春蠶吐絲的柔弱，也不似吳道子那樣的氣勢磊落，轉而演變成了具有自身特點的筆法風格，王維筆法隨心變化、自由灑脫，他運用了當時還沒有出現的散漫長披麻，他的山水皴法為後世山水畫皴法的出現起到了積極的啟蒙作用。我們從王維的〈雪溪

圖〉和〈長江積雪圖（局部）〉（圖 3）可以看出王維的創新。此作採用三段式的平遠構圖，遠景描繪了綿延的雪山，雪坡上散居茅屋一兩間，中景是寒江漁船，近景是山居雪景。整個畫面水墨渲染的寒意颼颼，給人一種平和清疏的意趣。畫面運用了勁爽而又不失柔和的線條勾勒主體輪廓，以水破墨，用墨渲染山石體積感和雪的質感。王維山水畫風一直占據著中國文人畫史的主流地位，這與水墨山水表達的意境有著極大的關係，也符合了老莊之道精神，樸素淡雅的藝術風格正是文人士大夫所追求的老莊之道。王維畫風對後世的影響不僅體現在藝術上也體現在思想上，那種因為仕途不得志而消極避世的文人都契合了老莊精神，他們對現實一旦產生嚴重的的不滿情緒，就會嚮往山林，尋求自然中那種清淨無憂的理想境界。要麼全身心隱居於山林，要麼半官半隱，以詩書畫自娛，借此希望在自然中尋求精神的解脫。

3. 王維山水畫的地位

　　王維的山水畫在唐代具有很高的地位。《舊唐書》本傳記載王維「書畫特臻其妙，筆蹤措思，參於造化，而創意經圖，既有所缺。如山水平遠，雲峯石色，絕跡天機，非繪者之所及也」。這個評價在當時確實不低，但是在唐代王維的山水畫還不算最高，畢竟一個新事物的出現還沒能讓世人很好的瞭解和認可，還需要經歷一段時間考驗，需要人們審美情趣的轉移才能瞭解水墨山水畫的價值。當時王維山水畫的影響甚至還低於吳道子和張璪的。但是唐以降，越來越多的文人士大夫推崇王維的水墨山水畫，因此王維的水墨山水畫影響越來越大。五代著名山水畫家荊浩評價王維時說：「王右丞筆墨婉麗，氣韻高清，巧寫象成，亦動真思。」荊浩山水受王維影響頗深。到了北宋文人畫興盛起來，因此王維在文人畫壇上備受推崇，地位一直不斷攀升，大大超過了「畫聖」吳道子的地位。著名北宋文豪蘇軾〈鳳翔八觀·王維吳道子畫〉云「吳生雖絕妙，猶以畫工論，摩詰得之於象外有如仙隔謝籠樊，吾觀二子皆神俊，又於維也斂衽無間言。」蘇軾給王維以如此之高的評價，可見王維山水畫的影響是不言而喻的。《宣和畫譜》卷十對王維地位的評價達到了最高，推崇備至。說要是能到王維的真跡「髣髴者，猶可以絕俗」，這種評價達到了頂峰。王維及其山水畫之所以在北宋得到如此之高的

推崇和評價，這與當時文人畫的興起有著緊密的聯繫。王維的水墨山水畫風幾乎影響了中唐以後的中國山水畫發展，他對後世山水畫的影響不僅是「水墨渲淡」，還有他的勁爽無剛性的線條，還有「詩中有畫，畫中有詩」的意境，以及他的平遠構圖。具有隱逸思想的王維雖然是半官半隱，實則是隱士型畫家了。這也是董其昌為何把王維奉為「南宗畫」始祖的之因。

二、盧鴻、鄭虔、項容、王默、顧況等隱士高士的山水畫

1. 盧鴻（約 648–718 以後），字顥然，祖籍幽州范陽，後遷至洛陽。他隱居河南嵩山一座草堂中，是一位著名的隱逸之士。《新唐書》卷 196 本傳記載：「帝召升內殿置酒，拜諫議大夫，固辭。」《歷代名畫記》說他「工八分書，善畫山水樹石」。《宣和畫譜》記載盧鴻「山水平遠之趣」同樣具有山林之士山水畫的特徵。他的山水畫「非泉石膏盲，煙霞痼疾，得之心，應之手」，未足以造此，可見其真山林之士也。盧鴻的山水畫雖然後世評價很多，但都是根據〈草堂圖〉為依據的，〈草堂圖〉又不一定是盧鴻真跡，所以不足為據。

2. 鄭虔（約 705–764 年），字弱齊，號廣文。唐玄宗時做過官，做官期間生活是十分貧困的，安史之亂被迫做了安祿山的「賊官」水部員外郎，唐玄宗回京後差點死於獄中，因其權貴喜歡其書畫求知免罪，但被貶為台州司馬，鄭虔原本就具有隱逸之情，因此他給唐玄宗獻了一幅〈滄州圖〉，表露其隱居之意，後隱居山林，史上皆成為「高士」。他所創作的〈峻嶺溪橋圖〉元代尚存，據《圖繪寶鑑》記載：「山饒墨，樹枝老硬」。鄭虔的畫杜甫在詩中給以很多的評價。唐玄宗曾題鄭虔進獻的書畫詩篇「鄭虔三絕」。

3. 項容也是一位「高士」，是鄭虔的門人，他善於水墨山水，據《歷代名畫記》記載：「項容頑澀」。可以看出項容山水用墨太爛，缺乏線條這根骨，畫面不明朗。吳道子山水是有筆無墨，而項容山水是有墨無筆，雖然項容山水畫無筆，但是「然於放逸不失真元」。他能大膽用墨，難能可貴，把水墨山水又向前推進了一步，後來他的學生王默發展了他的水墨成為大潑墨。

4. 王默是項容的弟子，也是一位高人逸士，畫史稱其他為王墨、王洽。擅長潑墨山水，《宣和畫譜》記載「王洽不知何許人也，善能潑墨成畫，時人皆號為王潑墨」。《歷代名畫記》記載王默是一個「風癲酒狂」，往往醉後善畫松石山水，「醉後，以頭髻取墨，抵於絹畫」。此人往往酒酣之後，解衣磅礴，以墨潑於絹之上，或為之山石臨泉、或為之雲霞卷舒、或煙雨慘澹，其狂癲之狀或笑或吟、或揮或掃，墨在其繪畫上應手隨意、變化無常，圖出雲霞、染成風雨、均布見墨汙之跡。王墨的大潑墨山水影響至今而不絕，水墨山水發展到王墨的大潑墨，則完全體現了人的精神和性情在繪畫上的顯露，人性不受繪畫技法的拘束而得以充分展露出來，這在畫史上是值得一提的。

5. 顧況，字逋翁，江蘇海鹽人。曾做過唐肅宗進士，官著作郎。一生仕途失意不得志，因其嘲諷權貴被貶為饒州司戶參軍，後來隱居茅山。他擅長水墨山水，尤其善於工小筆平遠山水。作品〈江南春圖譜〉筆法瀟灑，天真爛漫。其作畫時有時也是酒酣之時「吟嘯鼓躍」，在地上鋪上絹，調好墨色，找人吹號角擂鼓以助其興，提筆蘸墨，在絹上揮灑墨色。有時大筆作畫也是峰巒廟宇、皆「曲盡其妙」（唐段成式《酉陽雜俎》）。

第四節　唐代水墨山水畫之變

山水畫發展到了初唐，線條變化仍然不是太多，山水畫線條發展到李思訓還是細勻無變化，好在李思訓線條也發生了一點改變，那就是出現了方而折的剛性，改變了那種過於圓轉的柔性。吳道子又進一步發展了線條的剛性之美，出現了其實雄壯的線條：離、披、點、畫，變化多端，這是吳道子一大變革。李昭道「變父之勢」不再像李思訓那樣細密，畫變得有氣勢，他粗筆墨線勾勒，加以青綠渲染，取其吳道子線條的豪縱之勢，吸取其「山水之體」。再到王維的水墨山水的出現與發展，運用勁爽線條勾勒加之水墨的渲淡，展示筆墨特色，以其平遠的構圖，創造出「畫中有詩、詩中有畫」的山水意境，在唐代產生了很大的影響。自從王維之後，水墨畫法風行天下，它以靈活寫真的線條和渲染取代了絢麗的色彩，使山水畫在畫壇上處於前所未

有的地位，並以壓倒之勢主導者中國畫壇，陳傳席說：「一部中國畫史其實就是一部中國山水畫史」，一點也不為過。「水墨」從此取代了「丹青」成為中國山水畫的代稱。水墨山水畫發展到畢宏、鄭虔、張璪出場時，「水墨」又分出「破墨」小兄弟。從此中國畫由對客觀外在的形式描寫刻畫，開始轉向了內在精神氣質的捕捉，由絢爛、富麗的色彩走向簡約、清淡的水墨，由單純用筆線條走向與水溶合多層次的墨色，由發墨偏弱的絹走向運墨性強的宣紙，可以說這是一種文化精神的突變。徐復觀認為水墨取代了青綠是繪畫自身發展的必然性，是因為山水是隱士的隱逸情結與歸宿，並非青綠不美，只是青綠不符合中國山水畫成立的莊學背景。水墨與破墨新技法之所以風靡於當時山水畫，一是因為單憑墨線筆法的勾勒提取物象的凹凸之形，是難以「取其真」的。作為固體的「墨錠」是無法在宣紙上留下痕跡的，沒有水的介入墨是不可能通過筆把其變化豐富的墨韻留在宣紙上的，有了水的參與，墨才產生乾、濕、焦、潤等無窮的滲化效果的；二是中國山水畫從不是表象性的，轉變為表達內心精神世界的物象，這與張璪「外師造化，中得心源」也是吻合的，運用墨色來表達山水意象，抒寫性情。

第十二章　五代隱士使中國山水畫成為一門獨立的畫科

　　唐代末期中國山水畫出現了第一個高峰中的「始信峰」，唐末山水畫成為中國山水畫成熟的起點。五代時期社會急劇動盪不安，五代政治動盪與社會分裂給山水畫的發展提供了一個特殊的機遇，這也是中晚唐以來蓄積已久的新契機。在北方相繼崛起的山水畫大家中的「荊關」，以雄偉峻拔的崇山峻嶺作為山水畫的主題，具有非凡的雄山大水氣勢，荊浩以其精湛的畫論畫理闡述了山水畫繪事之要害，成為北方山水畫派的代表。而生活在「遊人只合江南老」的江南畫家「董巨」師徒，以其平淡天真的藝術風格描繪了江南沙洲峰巒迭嶂，形成了與北方山水迥異的南方山水畫派。至此中國山水畫的審美以其多情趣的審美感受達到了興盛時期。自從五代至宋初，中國山水畫占據了畫壇之首，一直到了清初的九百多年內占據著繪畫的主流地位，山水畫成為隱士和文人畫家主要苑地。從唐末、五代一直到宋初，歷史上產生「百代標程」、「照耀千古」的大山水畫家，如高人逸士孫位、真正的大隱士荊浩、關全、李成、范寬、董源、巨然等人，都是「前無古人、後無來者」的大畫家。

第一節　五代社會政治背景及其文化發展概述

　　五代是中國歷史上比較動亂時期，軍閥割據，戰爭頻繁，朝代更替非常頻繁。五代十國由於各個地區之間歷史地理及其政治上的種種原因，繪畫發展非常不平衡。北方朝代經歷了五個朝代的變更。唐末時期天下大亂，黃巢和王仙芝起義。朱溫在西元 907 年之前消滅了黃河流域大大小小軍閥，統一了北方，在河南開封建立了五代第一個政權——梁朝。這個殺人成性的屠夫，幾乎天天打仗，尤其喜歡屠殺科舉出身的官員和名門貴族士人，殺死之後拋入黃河。這種昏庸殘暴的統治者沒有知識文化不說，還不能容忍有文化的知識分子，以屠殺知識分子為樂趣，朝廷之上還會有什麼繪畫呢？

　　李存勖西元 908 年做了晉王，經常與梁朝連年戰爭，直至消滅了朱溫，於西元 923 年建立了唐朝，取代了北國梁朝做了皇帝，建國後也是連年戰爭，一直打了 17 年，消滅了河北三叛鎮。這位皇帝也不比朱溫好到哪兒去，他也是一位目不識丁的一介武夫，和朱溫一樣好鬥、喜歡廝殺，因其殘暴不得民心，做了皇帝不久很快就滅亡了，不過都是短命王朝，這種君主又怎麼重視繪畫呢？

　　唐朝中期河東節度使石敬瑭，勾結契丹出兵消滅了李存勖，這個無恥之徒以割讓燕雲十六州換來了兒皇帝，於西元 936 年建立晉朝當上了皇帝，後來晉朝君臣爭做兒皇帝，此種社會之下還有何斯文可言，更談不上重視繪畫了。晉朝建立之後也是戰爭不斷，內憂外患，終於於 946 年滅亡。遼兵殺進中原之後，開封與洛陽一代被遼人用來做牧場，此地成為千里牧野，遼軍到處殺人放火取樂。西元 947 年劉知遠率兵攻入開封，打敗遼軍，建立了漢朝，前後不到 4 年又滅亡了。西元 951 年郭威建立的周朝，相比之下，周朝好得多，但也是戰事連連。可惜稍有作為的皇帝又早死了，僅僅十年就被宋取代了。

　　這五個朝代其中前四個皇帝都是一介武夫，他們不懂斯文，亂殺文人雅士以取樂，他們特別厭恨文士，自然不知道何為丹青，更不可能重視繪畫。北方五代僅僅幾十年，政權更迭頻繁，幾乎全是武夫當道，亂殺無辜、殘忍之極，無恥之徒，因而這樣的集團統治不可能出現偉大畫家。正是黑暗的殘

酷戰爭和統治，才使得北方許多文人學士厭惡政治，遠離官場，隱逸山林。如孫位、韋莊一流流亡到蜀國比較安定的地方，山水畫家荊浩隱居於太行山，文人司空圖隱遁北方山林。因此北方花鳥畫、人物畫不盛，而山水畫卻大盛，就是與這些隱居山林文人畫家有著緊密的聯繫。

相對於南方十國來說，戰亂較少，比北方相對穩定的多，經濟繁榮、社會得到發展。但是南方山水畫的發展相對於北方來說遜色的多，當然南方山水畫也具有南方的地域、人文、民族特色。南方十國中南唐是一個文學藝術比較興盛的國家，統治階級非常注意保境安民，休養生息，留意民事。南唐歷代君主和大臣都是文學藝術上的能手、高手。尤其南唐中主李璟還設立了翰林圖畫院，招收各地投奔南唐的畫家，當時就有一批名家，如周文矩、顧閎中、衛賢等人。除此之外，四川的蜀國偏安一角，經濟得到發展，文學藝術也非常發達。後蜀孟昶在西元 936 年還創立了「翰林圖畫院」，開始設立待詔、祗候等職位，此為中國正式畫院之始。南唐與後蜀兩個畫院聚集了中國很多畫家，大凡有一定才學和能力的畫家都紛紛投奔。除了以上 2 個小國中的大國之外，南方還有蘇浙的吳越國、湖南的楚國、福建的閩國、嶺南的南漢國、湖北江陵的荊南（南平）國，再加上十國之中唯一是北方小國的北漢國據守山西陝西。這些小國幾乎沒有什麼繪畫可言。中國中原地區，雖然連遭戰爭破壞和政局動盪的干擾，但唐代遺留下來的文化根基比較雄厚，文學、藝術都得到了較好的發展，繪畫一般仍能不墜唐人典型。山水畫經過荊浩等畫家的創造，尤有新的進展。西蜀和南唐統治者對繪畫的愛好和對畫院事業的重視，使兩個地區的繪畫大放異彩，一時畫手輩出，畫派爭妍。

第二節　五代山水畫發展概述

唐末急劇動盪，戰爭不斷，唐統治階級兩度從長安入蜀避難，各地文人也隨之集中到了成都，四川安定的局勢，雄厚的經濟基礎和文化藝術基礎，唐末文化中心轉移到了成都。鄧椿在《畫繼》中說「蜀雖僻遠，而畫手獨多四方」。唐末士人清晰地看到這個即將分崩離析的朝代，已經無法挽救，消極情緒日益嚴重。這和歷代動亂朝代一樣，一旦天下大亂，士人就會對國家

前途失望，為了保全性命，也因為消極避世思想，就會自覺隱退山林，一旦天下安寧就會出仕。此時的文人開始喜歡隱逸的山水畫、佛道題材，他們因為性情高潔，不肯趨時浮世，只能沉浸在書畫天地裡，常在自己居所周圍種植竹石花木，以資其畫。唐末北方大亂，上層階級山水畫基本消失了，厭惡政治，隱居山林的知識分子，因專意於山水畫，於自然山水結下了不解之緣。如荊浩就非常討厭當時的官場，他大罵官場「嗜慾者，生之賊也」。一直隱居太行山過著自耕自食的繪畫生活，摒棄了一切功名利祿，以山水為樂。唐末至宋初的大山水畫家大多是隱士，因為他們具備了熟練精道的技法、很高的人格修養和審美能力，也有了與自然山水融為一體的心境，所以他們的山水畫成就極高。

五代山水畫成為人們表達思想和精神世界的載體，此時的山水畫已經具有了獨特的地位，山水畫以水墨的形式展現出中國繪畫的特殊性。在五代山水畫找到了自身的發展規律，那就是表現山石自身的質感、體積感的技法——山石的皴法，促進了中國水墨山水的大發展。五代山水畫經過長期的積累和藝術實踐，成功地掌握了山石形體的質地表現手法，以及畫面空間深度的表現技法。他們發明了斧劈皴和披麻皴兩種技法，分別用之於北方雄山大水和南方婉麗溫潤的山水表現，形成了南北山水畫的兩大流派，斧劈皴一派至荊浩、關仝日趨成熟，披麻皴一派至董源、巨然日益完善。荊浩和關仝開創了北方大山大水的構圖，描繪雄壯俊俏的全景式山水，形成了北方山水畫派；董源、巨然描繪出南方溫潤典雅、平淡天真的江南小山細水，體現出風雨明晦的自然天氣變化，開創了中國南方山水畫派。這也是南北自然條件的差異所致，由於地區不同所培育出來的人的性格不同，客觀自然美也給人以不同薰陶，北方雄奇壯美的山川給北方山水畫家以雄偉厚峻的藝術滋養，南方濕潤溫和的自然氣候給南方山水畫家們以溫麗典雅秀美的藝術滋養。然而中國山水畫的成熟與壯大，還是依賴於五代北方的力量，北宋山水畫也只不過是五代山水畫的延續而已。

中國山水畫發展到了五代「皴法」已經取得了很大的發展，墨法也極具豐富多變，水墨和水墨淡彩發展成熟，筆墨成為山水畫家們不自覺的追求。

五代山水畫在意境和審美情趣方面
也有自己獨特的表現，他們較之唐
代山水畫家更能表現出各種不同的
自然山川面貌，創作出富有個性的
山水意境之美。這與部分山水畫家
深入大自然寫生有關，如荊浩、關
仝隱居山林，創作出真實生動的北
方山水，他們作品呈現出「雲中山
頂，四面峻厚」、「丁關河之勢，
峯巒少秀色」的典型北方山水風
貌；董源、巨然身處江南煙雨霧靄
自然山水之中，創作出「溪橋漁
浦，洲渚掩映，一片江南」、「嵐
氣清潤，布景得天真多」的典型南
方秀麗山水風光。「荊關董巨」四
大家的山水風格，代表了五代南北
山水的典型風貌，也區分出南方山
水畫派的特點。荊浩的筆下展現出
來的大都是崇山峻嶺、層巒疊嶂；

圖 4 荊浩〈匡廬圖〉（傳）

關仝的筆下則是秋山、寒林、村居、野渡等秋之意象；董源的筆下表現出來
的都是煙霧溟濛、千岩萬壑、林木清幽的自然景觀；而巨然的山水畫更充滿
著田園情趣、自然風致。他們的繪畫題材都具有濃郁的生活氣息，也都展現
了這一時期南北山水畫的巨大成就。唐末五代山水畫家荊浩、關仝對中國山
水畫藝術的發展作出重大貢獻，荊浩山水前無古人，作為水墨山水的偉大踐
行和集大成者，他是北方山水畫派開山之祖和一代宗師，影響巨大。

第三節　五代隱士山水畫家為山水畫的發展所作出的貢獻

一、荊浩的山水畫藝術特色

1. 荊浩的生平。

荊浩，字浩然，自號洪谷子，唐末人，生死不詳，死於五代初梁。有記載是山西沁水人，也有說是河內人（今河南沁陽），其實兩地相距不遠。荊浩一生隱居於太行山洪谷，時值唐末天下大亂，一介書生的荊浩無力無心於政治風雲的周旋，和歷代文人一樣隱居山林，笑傲江湖，寄情清風明月，獨善其身，不願出仕。五代之際君主更迭頻繁，列強諸生，荊浩坐擁山林數畝之田，自耕自食，摒棄一切功名富貴，擯棄一切出仕之雜念，專心致力於山水畫的創作和研究。他博通經史，會寫詩、善著文，又因「五季多故，遂退藏不仕」成就了「博雅好古，以山水專門，頗得趣向」的正果。他經常喜愛登山觀看古松、怪石、煙雲等，經常長途跋涉，飽覽山河之壯美，並攜帶寫生冊進行面對自然寫生，寫生手稿達萬餘冊，創作了〈匡廬圖〉（圖 4）這樣的南方風景。他能夠在繪畫山水的同時，注意研究古代畫理和畫法，創作了著名理論著作《筆法記》。荊浩也是一個雄心大魄之人，無意於仕途上立業，退之繪畫自慰，也尚壯懷激烈，口出豪言：「吳道玄有筆而無墨，項容有墨而無筆，浩兼二子所長而有之。」他著書立說，授其徒子，聲譽天下。

2. 荊浩山水畫藝術特色

荊浩流傳至今的山水已經很少，〈匡廬圖〉、〈秋山瑞靄圖〉、〈崆峒訪道圖〉等也不一定就是真跡，不過就是模製品也反應出荊浩山水的特色。荊浩山水畫真實面貌從一些文獻記載中可以看出。米芾《畫史》記載「荊浩善為雲中山頂，四面峻厚」。周密《雲煙過眼錄》記載：「荊浩畫漁樂圖二，各書漁父辭數首，字類柳體」。孫承譯評荊浩一幅畫說：「其山與數，皆以禿筆細寫，形如古篆隸，蒼古之甚，非關、范所能及也。」荊浩自云：「吳道子畫山水有筆而無墨，項容而有墨無筆，吾當采二子之所長，成一家之體」。從以上記載可以看出，荊浩山水畫是有筆有墨，筆墨並重，他的用筆是有勾有皴，不似吳道子的筆，他的用墨乃是有陰陽向背的效果，也不在似

項容的墨。中國山水畫發展到荊浩技法完全成熟，他提出了山水畫「形神兼備」、「情景交融」的藝術主張，他的作品氣勢磅礴，石巖蒼蒼，嶙峰危力，深得北方氣象，已被奉為宋畫典範，只可惜留存於世的作品極少。我們還可以從以下兩首詩中可以看出荊浩山水畫的主要特點：

> 六幅故牢健，知君恣筆蹤。不求千澗水，止要兩株松。樹下留盤石，天邊縱遠峰。近巖幽濕處，惟藉墨煙濃。
>
> 恣意縱橫掃，峰巒次第成。筆尖寒樹瘦，墨澹野雲輕。巖石噴泉窄，山根到水平。禪房時一展，兼稱苦空情。

詩中描繪的都是全景式的大山大樹大水。我們不妨從現存的〈匡廬圖〉，來看看荊浩的山水畫的特色，該作品採用了立軸構圖，以縱向布局為主，吸納萬象，層次井然。畫面近景描繪了山麓景致，樹木、房舍、河流、石徑、撐船的舟子、趕驢的行人，一一攝入筆端；中景描繪了山間峰巒、瀑布、亭屋、橋梁、樹木、山光嵐氣，隱約浮動；畫面的遠景也就是畫面最頂端畫的山峰越上越高，越高越形峭拔，在群巒眾嶺的映襯下，最高峰挺然直出，上摩穹蒼。畫中所描寫的廬山一帶景色，氣勢宏大，結構嚴謹，高遠法與深遠法並用，畫法則是先以線勾勒輪廓，再以短條子皴其質感，復以水墨渲染。此作畫境宏闊博大，氣勢雄偉峭拔，反映出以荊浩為代表的北方畫派的基本藝術特徵。此作品體現了荊浩的筆法特點，勾、皴、點染法並舉，既突出了造型的結構、形態的立體感和厚重感，又顯示了水墨技法的特殊韻致。在畫面的營造上，作者將「高遠」、「平遠」二法結合起來，交替使用，峻峭聳立的巍巍峰巒與開闊平曠的山野幽谷自然出現在圖中，毫無抵牾不合之處；而古松巨石與層迭的峰巒相應相發，更是將全畫幽深飄渺的境界清楚準確地烘染出來。

3. 荊浩山水畫論推動著山水畫的發展

荊浩在山水畫理論方面也做出了巨大貢獻，他的山水畫論《筆法記》推動了後世山水畫的大發展。在《筆法記》中荊浩否認了繪畫「明戒勸，著升沉」的政治工具，尤其山水畫很少具有「勸誡」的社會功能，只不過是士人

用以「去欲」、「縱樂」的社會功用罷了。在《筆法記》中說到「他在太行山，見到深山中的古松，有種種誘發人的想像的健勁有力的姿態，使他感到驚異，於是進行寫生」，「凡數萬本，方如其真」。可見荊浩對於強調對大自然寫生的重要性，這句話是以自己的體驗為基礎的。他提出的「圖真論」是整個畫論的中心之論，是繼承和發展了顧愷之、宗炳、王微的「傳神論」，以及謝赫的「氣韻論」。這裡的「圖真」其實就是「傳神」，就是「得其氣韻」，而不是一般的形似。荊浩的「真」就是蓄生和氣韻的更深切說法。

荊浩在《筆法記》一書中首次提出「六要」說，這「六要」即為：氣、韻、景、思、筆、墨。這裡的「氣」和「韻」不再是人物畫中的氣韻，而是指山水畫要靠筆取氣，靠墨取韻，氣、韻與筆墨聯繫起來，山水畫提出要有生氣，就是指神在其中。所謂的「思」乃是通過思而取物之真，去粗存精，去偽存真。所謂「景」乃是指景物的表現要突出季節的變化，要搜其妙而創真。這裡的「筆」是指用筆要表現出物的法則、形體，運轉變通，不受形質拘束。

這裡的「墨」是指用濃淡不同的墨色來皴染物的高低、深淺厚薄，去其斧鑿之痕。荊浩用山水畫的「六要」代替了謝赫的「六法」，他壓根就沒有提「賦彩」，而以「墨者」代之，說明這時山水畫的發展已經用墨的技巧完全可以替代色彩，甚至更勝一籌的藝術效果。

在論及繪畫的品評作品優劣依據時，荊浩認為這取決於繪畫的「真」與「不真」。他根據真的程度又提出了「神、妙、奇、巧」四個品第，品評名次更加科學了。荊浩還提出了「筆有四勢」：筋、肉、骨、氣、「有行之病」和「無行之病」、「物象之源」等理論範疇，並評價了唐代山水畫家李思訓、王維、項容等人的藝術造詣，深刻而廣泛地闡述了他的山水畫藝術思想，亦為品評山水畫制定了要則，在中國畫學著作中具有重要的地位。荊浩的繪畫美學思想和前人一脈相承，但又注入新的時代特徵。主要體現在三個方面：1.關於山水畫的功能，2.關於山水畫的傳神與圖真，3.關於山水畫的筆墨美，由此可見荊浩已初步構建成一個山水畫的理論體系。荊浩第一個提出「水暈墨章」，用「有筆有墨」來衡量歷來山水畫的得失。由於他對唐中期以來的

新興水墨山水畫進行了理論上的概括，有力地推動了中國水墨山水畫的發展，其影響並波及到人物畫、花鳥畫領域。

4. 荊浩山水畫的藝術成就及其影響

荊浩長期隱居在太行山的崇山峻嶺之中，對北方山勢觀察細緻，體會深刻，因而繪製出來的山水更加逼真，反映出北方山水特色。荊浩是一位「前無古人、後無來者」的偉大山水畫家，他以自然為師，在太行山脈做過大量的寫生，所以他作北方大山巨壑、「上突巍峰、下瞰窮谷」的畫面，對後世山水畫發展起到了重要的推動作用。他開創了北派山水畫派，成為一代宗師，他的山水畫標誌了中國水墨山水畫完全走向成熟。他現存的〈匡廬圖〉石法方硬，皴法兼備，氣勢雄偉。圖中雖然是畫江南廬山，但其圖中的山勢卻仍然體現出北方山水特徵。畫面中整個山勢峻拔挺峭，石質感很強，氣勢雄渾，整幅畫上留天，下留地。山石的畫法圓中帶方，皴法和渲染並用。荊浩在藝術手法上強調筆墨意識。從這幅畫整體來看，荊浩的畫充分體現出北方山川的風貌。

荊浩在繪畫實踐上和繪畫理論上都取得了巨大成就，在山水畫方面他一再強調筆墨，置賦彩於「媚」、「華」，鞏固了山水畫的地位，是他把山水畫提到中國畫之首這樣高的地位，又是他把水墨山水提高到山水畫之首的主流地位。荊浩的筆墨並重，並賦予新意，作為中國畫的技法和繪畫效果影響後世繪畫千餘年。尤其是他開創了北方山水畫派，在中國畫史上占有不可忽視的地位，他在畫史上被稱為「三家鼎峙，百代標程」。他的山水畫理論《筆法記》繼承了宗炳、王微的山水畫傳神理論，提出了「圖真」論，第一次提出了山水畫的「六要」說和「四勢」說，對當時和後世的山水畫創作起到了及其重要的指導作用。荊浩不愧為中國山水畫史上一位劃時代的偉大山水畫家。

二、關同的山水藝術成就

關同，又叫關全，又一名童，五代初人，陝西長安人。著名山水畫家，也是一生隱居山林，從未做過官。因其投奔過荊浩門下，刻苦學習荊浩技

法，廢寢忘食，後來又轉向學習唐代一些著名畫家，進步較快，晚年山水成就超過了荊浩，世稱「關家山水」（宋・劉道醇《五代名畫補遺》）。與其老師荊浩被後人並稱為「荊關」，與江南董源、巨然並響。關同遺存於世的山水畫作品有〈山谿待渡圖〉、〈關山行旅圖〉（圖5）和〈秋山晚翠圖軸〉（圖6）等。關同作品呈現出來的風格是筆簡景少、氣壯意長，也就是米芾所記的「粗山」、「峰巒少秀」，他的畫風樸素，形象鮮明突出，簡括動人，被譽為「筆愈簡而氣愈壯，景愈少而意愈長。」關同喜畫作秋山寒林、村居野渡、幽人逸士、漁村山驛等題材，他所描繪的自然山水景象生動自然，使人看了如身臨其境。觀者悠然如在「灞橋風雪中、三峽聞猿時」，具有很強的真實感和感染力。他的取景都是表現雄偉壯麗的大山或深山，構圖豐富，其作品〈關山行旅圖〉描繪了高聳如雲的峰巒，氣勢雄偉，山中之氣繚繞於深谷雲林，寺廟隱於叢立大石與小峰迭出之間，山谷之中流水成溪，近處小橋茅店，雜以雞犬馬驢，有旅客商賈往來，富有濃厚的生活氣息，樹木有粗枝無葉，這些情節真實地反應出僻遠山村簡樸、平和的生活氣氛。

關同和荊浩一樣都不擅長人物畫，包括後來的李成，他們都是當時全力關注山水的畫家，已經不再著力於人物畫，一旦畫面中需要添置人物，都需要找其他畫家代筆，如關同畫中人物多求之於胡環動筆，李成山水中人物求之於王曉代筆。關同的〈山谿待渡圖〉描繪的大山大石極具時代特點，突出了山川雄壯之氣，具有明顯的北方特色。關同作品全景式構圖布局，以及遠近法的運用，對中國山水畫的發展起到了很大的推動作用。荊關山水畫描繪了黃河中游兩岸真山真水，他們為宋代繪畫的發展做到了鋪墊，對後世山水畫的發展做出了巨大的貢獻。關同學習荊浩可謂是青出於藍而勝於藍，他筆法簡勁、雄偉凝重，深得荊浩筆墨之法，他將荊浩開創的全景山水，以及山水畫的勾、皴、擦、染、點技法推向了成熟。關同善畫山頂「礬頭」，畫樹也往往有幹無枝，或有枝無葉，這種畫風對北宋范寬等人有較大影響。他的〈關山行旅圖軸〉畫寒山煙林、寺廟行旅，筆法粗壯雄偉，樹的勾勒有幹無枝。他所創造的雄壯深妙的北方山水畫風，在中國山水畫史上的藝術成就都具有里程碑式的意義。

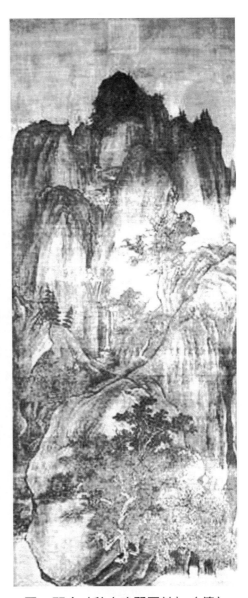

圖 5 關仝〈關山行旅圖〉　　　　圖 6 關仝〈秋山晚翠圖軸〉（傳）

　　關同師之荊浩之初，不僅在筆墨技法上汲取了老師之長，而且在繪畫氣魄上也與荊浩彷彿。他描繪自己熟知的西北自然山水風光，喜歡畫崇山峻嶺，深山溝壑，「上突巍峰，下瞰窮谷，卓爾峭拔者，同能一筆而就」（宋・劉道醇《五代名畫補遺》）。可以看出學習師傅荊浩之貌。他的畫面中「大石叢立，石屹然萬仞，色若精鐵，上無塵埃，下無糞壤，四面斬絕，不通人跡」（宋・李廌《德隅齋畫品》）。關同在學習老師的同時，也創作了自家

山水風貌，即「尤喜作秋山寒林，與其村居野渡、幽人逸士、漁市山驛，使其見者悠然如在灞橋風雪中，三峽聞猿時，不復有市朝抗塵走俗之狀，蓋全之所畫，其脫略毫楮，筆愈簡而氣愈壯，景愈少而意愈長也。而深造古淡，如詩中淵明，琴中賀若，非碌碌之畫工所能知」（宋·《宣和畫譜》）。這就是「關家山水」具有脫略塵俗，深造古淡的藝術風格。關同善於抒發悲涼情緒於山水之中，使觀者有「灞橋風雪」、「三峽聞猿」之感。而在畫法上，又注重於「村居野渡，幽人逸士」內在精神的表現。他能做到「筆墨略到，使能移人心目，使人必求其意趣，又足以見其能也」（宋·李廌《德隅齋畫品》），猶見關同比荊浩更勝一籌，他能脫略筆墨形跡，突出隱逸淡遠山水藝術精神，這正是他的「出藍」之處。

綜上所訴，荊浩與關同共同創立並發展了中國北方山水畫派，後世並稱師徒二人為「荊關」。他們具有共同的藝術風格特點：1. 畫北方石質山，雄偉峻厚，石質堅凝，風骨峭拔。2. 突出山石輪廓，以線條勾出凸凹，然後用堅硬的「釘頭」、「雨點」、「短條」皴之。3. 長松、巨木為主。4. 多高山飛泉流水，大山突兀，有崇高感。當然這裡指的是北方山水畫派的藝術特點，五代南方山水畫畫派董源、巨然山水畫成就也非常之高。

三、李成的山水藝術成就

1. 李成生平簡介：

李成（919–967 年），字咸熙，是唐代宗室後裔，居住於長安。其祖父李鼎在唐末為國子祭酒，任蘇州刺史。唐末五代天下大亂，李鼎從蘇州避亂遷至營丘（今山東淄博市臨淄北）。

據史籍記載，李成出生之時，唐朝已經滅亡十幾年了，他的家道也已中落，他雖然出生於一個高貴的士大夫家庭，但一生鬱鬱不得志。他自幼博覽經史，愛好賦詩作畫，喜愛彈琴下棋，尤嗜飲酒。李成對於家鄉的山水特別感興趣，曾作〈營丘山水圖〉。李成性情曠蕩嗜酒，放浪江湖、聰明豪邁，磊落大志，吟詩彈琴。這位破落的貴族公子畢竟「世業儒、善文，磊落有大志，」只是「因才命不偶」，著意「放意詩酒，寓興於畫，師關同。」五代

周國時，好友樞密史王朴準備舉薦李成，但此事未及進行王朴就死了，失卻舉薦人之後的李成更是前途無望，雖有文才，終因世變不得志，終日飲酒遊玩，最終醉死客棧，享年 49 歲。李成最得名的是他山水畫，他畫山水不是為了博取名利，他自己說一生「性愛山水，弄筆自適耳，豈能奔走豪士之門。」李成畫名後來越來越重，達到「得山之體貌，為古今第一」的水準，因被當時奉為第一，求畫者越來越多，但李成自恃狂傲，不喜歡送達官貴人作品，求畫者很難得到，因而流傳下來的作品極少。

2. 李成山水畫作品

李成山水作品具有淡雅、清秀、剛勁之美。他對范寬影響很大，范寬「學李成筆，雖得精妙，尚出其下。」而後來「對景造意，不取繁飾，寫山真骨，自為一家」，與李成並行。北宋畫家王詵曾在家中賜書堂東西兩壁懸掛李成與范寬的畫，他評論李成畫作的特色是「墨潤而筆精，煙嵐輕動，如對面千里，秀氣可掬」；而對范寬畫評論為「氣壯雄逸」。可見李成與范寬山水作品屬於「一文一武」的兩個畫派，范寬為「武」，李成為「文」。李成作品遺存於世的有〈秋嶺遙山圖〉、〈曉嵐平遠圖〉、〈晴巒平遠圖〉、〈霧披遙山圖〉等，從這些還能見得到的作品，不難發現李成作品的藝術風格：畫面清秀淡雅潤媚，沒有粗壯用筆和濃重的墨色；以平遠構圖法表現清曠幽遠的境界。

李成的構圖多喜愛用平遠法，這是因為適合表現山東一望無際的平原煙林遠丘、山巒雪景等幽深、遠闊的意境。這種構圖法是他在長期觀察和寫生中感悟出來的，悟透了遠近透視之法，乃至精於建築物的透視表現。李

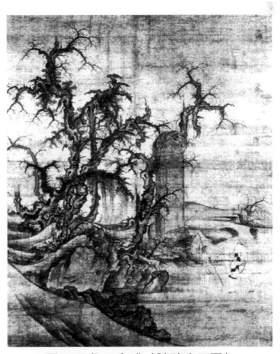

圖 7 五代・李成〈讀碑窠石圖〉

成作品「近視如千里之遠」（宋・劉道醇《聖朝名畫評》），「平遠險易」（元・湯垕《畫鑒》、《宣和畫譜》）。畫面層層推進的視覺效果，營造出良好的藝術氣氛。沈括在《夢溪筆談》中說李成「畫山上亭館及樓塔之類，皆仰畫飛簷」。可以說李成是先期實驗這種遠近法及其明暗法的先驅者。他的代表之作〈讀碑窠石圖〉（圖7）最為著名，在構圖和意境上都是上等佳作。畫作中有一土崗，土崗之上有數株喬木，右後方有立有一塊大石碑，碑前有一位騎驢的旅行者在仰頭看碑文，碑前還有一位侍者持杖立在老者身旁。碑側題款為「王曉人物，李成樹石」，可知人物是王曉畫的，因為李成不擅長人物。李成著力刻畫了古樹的形象，突出了外界的環境特徵：荒漠地區、嚴酷的氣候和古樹的堅韌、頑強。這幾株落盡了葉子的古樹，彎曲盤旋，雖經惡劣的自然環境的打擊，但依然頑強地挺立。時間雖已流逝，古樹卻是石碑以及碑前亂軍厮殺的目擊者，它見證著人們殘殺時的無情和冷酷，目睹了人們鮮血的流淌，黃土的掩埋。石碑上也許刻著陣亡將士的故事，王侯貴族的生平，後代對先人的挽文，但歷史畢竟一去不復返了，一切英雄、榮華富貴都被一抔黃土所掩埋，只有這孤獨的古樹永恆地厮守著。總之這幅作品畫面雖然只有幾株古樹、一人一騎、一塊古碑，但意境深邃，顯示了李成深厚曠遠的藝術境界。

　　李成運筆尖勁，用墨淡潤，是他的筆墨特色。在歷朝文獻記載中都有對李成用墨的評價。《圖畫見聞誌》說他「毫鋒穎脫，墨法精微」；米芾《畫史》說「李成淡墨如夢霧中，石如雲動」；王詵說他「墨潤而筆精」；黃公望說他「惜墨如金」；明代沈周《論畫》中則說他「其妙貴淡不貴濃」。從這些評論中我們可以看出李成用墨淡而潤，這種淡而潤的用墨方法，正好襯托出畫家力求體現的「煙巒輕動」、「煙巒清曠」的感覺。李成的這種清淡、曠然的繪畫風貌是一種前所未有的個人風格的體現。李成生長在平原加丘陵的齊魯風光，這種地理風貌使得李成山水畫「文氣十足，秀潤不凡」（米芾語）。李成山水所呈現出來的藝術特色與他的品格、情感、經歷有關。李成作為皇族成員的公子，他並不甘心埋沒自己的才華和雄心大志，但終因家道中落、仕途不順、兵災人禍使得他理想終究未能實現。人生多次的挫折，使得他只能把目標轉移到繪畫上。繪畫可以使人內心平靜，他的這種情緒表現

在畫面為意境沖淡、平和，其中也有蕭疏與無奈。平遠的構圖正好符合這種情感的表達，綿綿不絕的深入，朦朦朧朧的虛幻景物，使思維不自覺地延伸直至情緒上的安寧。

3. 李成山水畫的風格特徵

　　總體上李成的山水畫呈現出一下幾個藝術特點：（1）用筆毫鋒穎脫，墨法精微。畫史記載李成用筆「毫鋒穎脫，墨瀂精微」[1]，黃山谷稱李成畫「木石瘦硬」[2]。從遺存的山水畫作品我們可以體會李成用筆雋秀、淡雅、勁利。李成一般不用粗壯的筆、濃重的墨，畫松樹用攢針，松針瘦長尖利，枝勁挺，的確給人以清剛、雅淡的美感。（2）善用淡墨，煙景萬狀。李成繼承了荊浩山水畫「墨淡野雲輕」的一面，並進一步發揮了對淡墨的運用，故後人稱李成「惜墨如金」，清唐岱解釋為「惜墨如金，是不易用濃墨也」[3]。（3）善作平遠、險易之景。從畫史記載以及現存傳為李成的山水畫作品來看，李成的山水畫多以平遠的布置為主。郭若虛說：「煙林平遠之妙，始自營丘。」可見李成非常善於對平遠山水的布置。《宣和畫譜》則評李成的山水畫：「故所畫山林藪澤，平遠險易，縈帶曲折，飛流危棧，斷橋絕澗，水石風雨晦明，煙雲雪霧之狀，一皆吐其胸中，而寫之筆下。」現存李成的作品〈讀碑窠石圖〉、〈喬松平遠圖〉、〈曉嵐平遠圖〉等都是「氣象蕭疏、煙林清曠」的平遠之特色。（4）善畫寒林枯枝。李成畫樹也最善畫寒林枯枝。《澠水燕錄》卷二記載：「成畫平遠寒林，前人所未嘗為，氣韻蕭灑，煙林清曠，筆勢穎脫，墨法精絕，高妙入神，古今一人，真畫家百世師也。」李成畫寒林、枯枝多從荊浩、關仝畫法中來，米芾《畫史》中稱李成畫樹：「師荊浩，未見一筆相似，師關仝則樹葉相似。」（5）畫山石用捲雲皴，石如雲動。李成畫山石用筆不是直筆鐵勾，而是帶有捲曲圓潤的柔性美，米芾《畫史》形容李成畫山石「皴石圓潤突起」、「石如雲動」。現存李成的作品只有〈晴

1　郭若虛，《圖畫見聞誌》，米田水，《圖畫見聞誌畫繼》，長沙：湖南美術出版社，2000 年。

2　宋・米芾，《畫史》稱李成：「師荊浩，未見一筆相似，師關仝則樹葉相似」，元・夏文彥，《圖繪寶鑑》卷三則說李成師法關仝。

3　唐岱，〈繪事發微〉，王伯敏、任道斌，《畫學集成（明－清）》，石家莊：河北美術出版社，2002 年，頁 438。

巒蕭寺圖〉（圖8）畫石渲染少，皆用瘦硬的線條勾出輪廓，再加以清晰的小線條皴寫，無「石如雲動」的特徵，其它作品均有捲雲皴的特徵。

4. 李成的山水畫對後世影響

宋人高度讚揚李成的山水畫，如《宣和畫譜》云：「至本朝李成一出，雖師法荊浩而擅出藍之譽。數子（李思訓、盧鴻、王維等）之法，遂亦掃地無餘。如范寬、郭熙、王詵之流，固已各自名家，而皆得其一體，不足以窺其奧也。」蘇轍《欒城集》卷三十〈王晉卿所藏著色山水〉詩云：

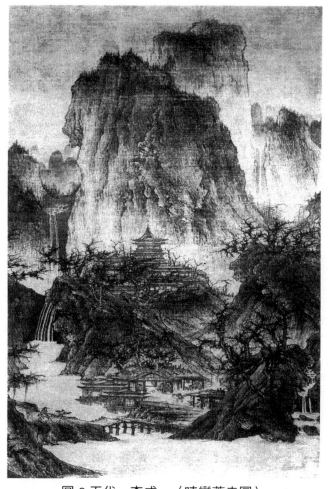

圖 8 五代・李成・〈晴巒蕭寺圖〉

「縹緲營丘山墨仙，浮雲出沒有無間。」直至元人湯垕仍謂李成畫「議者以為古今第一」。黃公望亦自謂：「近作畫，多宗董源、李成二家。」可見李成在北宋山水畫壇的重要地位乃是無與倫比的。李成的山水畫在當時就享有很高的聲譽，很多達官貴人不惜高價、不擇手段求得李成作品。《聖朝名畫錄》把李成山水畫列為「神品」；《宣和畫譜》云：「於是凡稱山水者，必以成為古今第一」。由於李成畫名太高，偽造李成的畫很多。米芾《畫史》記載他所見李成真跡也不過兩本，然而偽造達三百本，如此之多的贗品足見李成影響之大。李成成就之高，對後世山水畫創作產生的影響也是巨大的，以至「齊魯之士，惟摹營丘」。後世畫家翟院深、燕文貴、許道寧、李宗成、郭熙、王詵等人都出自李成門下。就連范寬早期都學習過李成，早期影響在

范寬作品中尚存。實際上兩宋山水畫就是「二李」山水畫的天下，北宋山水畫幾乎都出於李成一系，而南宋山水畫全出於李唐一系。

四、隱士山水畫家范寬的藝術成就

1. 范寬生平

范寬（約 967 年之前 – 約 1027 年之後），本名中正，字仲立，華原人。范寬生卒年至今尚無考證確數，他是五代末宋初之人，他主要活動在宋初之際，在宋初影響也較大，但是把他列為五代未為恰當，暫且如此算做五代山水畫家。范寬出生前四十多年，中國進入五代十國的分裂時期，而在范寬大約十歲時，趙匡胤撤在開封兵變建立北宋。荊浩和李成是范寬成長過程中最有影響的兩個人。范寬人如其名，性情寬厚，因之人稱范寬，實非其名。《圖畫見聞誌》記載其「儀狀峭古」、「理通神會，奇能絕世」、「性好酒、好道」。從這些句子中我們不難看出范寬忠厚古怪，衣著奇異，才華非凡，喜歡喝酒，愛好論道。這是典型的隱逸之士之性情，大凡隱逸之士都喜把山林自然精神與自己性情融合一體，喝酒作畫，解衣盤礡，與山林泉石為伍。既然有好道之心，必有「澄懷味像」之意，除卻功名利祿，去除俗慮雜欲，而專攻於山水。《聖朝名畫評》記載范寬「居山林間，嘗危坐終日，縱目四顧，以求其趣。雖雪月之際，必徘徊凝覽，以發思慮」。他一生沉吟於山林，並無他求，後來主要師造化，移居終南山、太華山，他把一生都投入到山水畫創作之中，是一位地地道道的大隱士。

2. 范寬的作品

今世遺存的范寬作品有〈谿山行旅圖〉（圖 9）、〈雪山蕭寺圖〉、〈雪景寒林圖〉（圖 10）、〈臨流獨坐圖〉、〈秋林飛瀑圖〉等，據《宣和畫譜》記載還有 58 幅。據較為近代統計也只有 21 幅：「山水十、巖燦興雲圖一、河山圖一、寒林一、雪景三、冬景山水一、雪景山水二、雪山二。」其中最具代表性的作品〈谿山行旅圖〉（206.3×103.3 釐米），水墨立軸絹本，現今藏於臺灣故宮博物院。畫面上有一崇山占據了畫面三分之二的空間，山頭茂林密樹，山峰的右深處有一道飛泉之下，畫面下方有三堆石岡，上有濃

密老樹，當中夾有一溪水，溪水右邊有一馱貨物的驢隊行走，驢隊前後各有一人在趕路，因其名為「谿山行旅圖」。畫面秋風如煙，草木蔥蘢，細瀑懸下，碩石磅礡，山泉瓊瓊，氣勢蒼茫。還有一幅〈雪景寒林圖〉（193.5×160.3 釐米），水墨立軸絹本，現今藏於天津藝術博物館。畫面白雪皚皚，群山聳立，山間廟宇依稀可見，山下屋舍雜居，寒林蕭蕭，旁有小橋，冰雪覆蓋，靄霧森森，寒氣逼人，一派清涼世界。〈雪山蕭寺圖〉（182.4×108.2 釐米），水墨立軸絹本。畫面巨石紛雲，枯木錯落，山溪斷流，寒色凝重。〈臨流獨坐圖〉水墨立軸。畫面山石矗立，泉水九曲環繞，長者獨倚蔭木。〈秋林飛瀑圖〉水墨立軸。畫面茂林錢道，飛流激石，山居小舍，隱於林木。關於范寬這些作品的真偽，長期以來一直有爭議。現在比較肯定的是〈谿山行旅圖〉和〈雪景寒林圖〉是真品。無論這些作品真偽，從作品藝術性來看，就是臨摹品最起碼也真實地反映出范寬的山水畫特點。

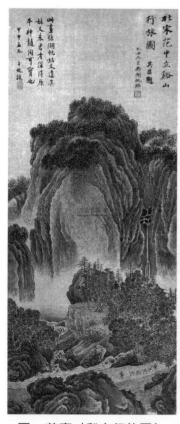

圖 9 范寬〈谿山行旅圖〉

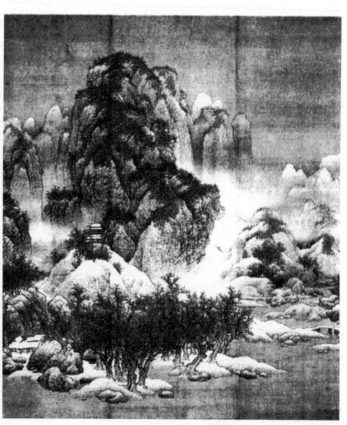

圖 10 范寬〈雪景寒林圖〉

3. 范寬山水畫特色

范寬作為古華原人，即為今天的陝西省耀縣。此地介於關中平原的渭北平原和陝北黃土高原之間。華原地貌特徵真正是土中有石，石中有土，多為土石不分。土崖斷層的危裂感受又有聳立直挺，枯木雜生，小溪懸流的直覺。范寬筆下的景物恐怕多屬千年形成的地理形勢的影響構成。北方山水，地大物博，人在崇山峻嶺之中渺渺難以目睹。考察范寬山水繪畫中的位置，可以感受到其對藝術的直觀認識，寬厚而深沉，博大而雅靜。北方山水的繪製在范寬手中產生了出神入化的效應。范寬選擇了故鄉山水觀之繪製。從人類文化心理看來，是對故土的深情眷戀，從社會政治的選擇看來，是為了避戰亂於臨泉溪水，養精氣於水澤，從繪畫修養來看，初學荊浩，後習李成，而使北方山水繪畫的風貌和表現技法在秦隴地理中得以試驗，並大顯神手。而范寬、關同、李成等人正是長安文化的厚土培養出來的靈芝。一種優秀的文化沿續，可以敷衍出無數的藝術精靈。總體來看，范寬山水畫最大的特徵是渾厚雄強，深沉穩健，俊秀蒼茫。范寬之作「有顯著的重量感，線如鐵條，皴如鐵釘，山如鐵鑄，樹如鐵澆。」4 從其代表作品〈谿山行旅圖〉可以看出他運用了「雨點皴」法，以點攢簇而成，就像雨點那樣密集，裡面還夾雜著短條子皴，如冰雹夾雜著雨點，極好地突出了山的質感。范寬用墨喜歡反復渲染，呈現出蒼蒼茫茫之感。他畫樹木有二法，遠處和高處山頭密林樹木全用密密麻麻的濃淡相宜的點子攢簇而成近處的樹葉用雙勾、單勾、點染等畫法。

4. 范寬的藝術精神

范寬為世人創造了一個遠離人間煙火的清涼世界，他的山水勝似人間仙境，令生活在世俗之人無比嚮往。范寬山水選擇了一種獨特的繪畫形式，抒發了一種獨特的情趣，呈現出一種超越時空的思維意識。范寬山水追求人與大自然的一種心靈對話，企圖尋找自然與人類心身感應：「居山林間，嘗危坐終日，縱目四顧，以求其趣。」從自然山水中認識造化的靈性，在師造化過程中苦思冥想，中得心源，探求藝術之真諦。化人之情、

4　陳傳席，《中國山水畫史》，天津人民美術出版社出版，2003 年 10 月，頁 80。

意、理、氣、法、韻、逸、趣等萬般心思為心源之筆，在披、擦、點、染、勾、勒、塗、抹之中繪出胸中意象，彰顯山林情韻。范寬是一介平民百姓，他在宋代山水畫史上大放異彩，還在於他的平民意識的彰顯。中國古代文人雅士大部分都是上層社會之流，像荊浩與范寬平民身分的畫家真是少之又少，他們能以平民身分載入千秋畫史之冊，而又不被棄遺山野草澤更是難得。范寬的平民自由意識符合了宋元以後的文人畫家特徵，受到了人們普遍的重視。范寬山水畫的藝術空靈造就了時代的人文意境，做為平民身分的藝術家，甘於寂寞的心態，懷著宗教般的情緒和信念，表現出厚土的氣韻，這便是范寬的藝術精神。

5. 范寬山水畫對後世的影響

　　《聖朝名畫評》評范寬說「宋有天下，為山水者，唯中立與成（李成）稱絕，至今無及之者」、「范寬以山水知名，為天下所重」。由此可見范寬山水畫對後世山水畫家影響深遠。在文人畫方面，范寬被董其昌視為王摩詰之後的第二代傳人，他見了范寬山水之後不得不感歎范寬山水「宋畫第一」（見〈谿山行旅圖〉跋）。湯垕讚歎范寬山水「照耀千古」。以後學習范寬山水的人很多。宋濂、王世貞稱范寬是中國山水畫發展中「又一變」的代表人物。直接學習范寬的黃懷玉等人並沒有什麼明顯成就，真正受范寬影響的應首推北宋晚期北方畫派李唐，李唐是北宋晚期北方畫派的最後砥石。郭熙在《林泉高致集》說「關陝之士，唯摹范寬」，在關陝一帶范寬取代了「荊關」，與當時李成並駕齊驅。北宋米芾對范寬山水抬舉的更高；「本朝無人出其右」、「品固在李成上」。學習范寬畫法的還有黃懷玉、紀真、商訓、燕文貴、江參、李唐，還有明代的唐寅、趙澄；清代的王原祁、王石谷等人。當然也有後人對范寬晚年山水進行了批評「晚年用墨太多，土石不分」。殊不知這些江南文化人對范寬所處的關中地貌不瞭解罷了。華原地貌本來就是土石不分，說明范寬山水是依據大自然實際地貌而畫的，不是空穴來風，隨意造次。范寬晚年筆墨太多又何嘗不是范寬有意而為之呢？為了體現關中山水那種渾厚華潤，就需要厚重墨色渲染，這也是畫面的需要。晚年的筆力有可能衰退了，但在某種意義上來說

又何嘗不是一種返璞歸真的天趣呢？所以評論者要想真正評價畫家作品，就必須深入畫家生活環境的考察和當時畫家內心的探究，不是你想怎麼說就怎麼說的。

第四節　五代南方山水畫的發展

五代南方由於戰亂相對很少，社會政治局面安定得很多尤其經濟也非常發達，山水畫的發展也空前的繁榮。由於特殊的地理因素和南方人的性格，使得南方山水畫與北方山水畫派迥然不同。南方董源和巨然創立了南方山水畫派，是南方山水畫傑出代表。除此之外，還有趙幹、衛賢、郭忠恕、慧崇等人的山水畫成就也很高。南方山水畫與北方山水畫形成了鮮明的對比，所謂的南方山水其實就是指董源山水畫的樣式，其顯著特徵就是：畫江南低矮坡緩的土質山，畫面平淡天真，輕煙淡巒，氣象溫潤；山石輪廓線不突出，山骨不明顯，隱隱約約，山石的明暗凸凹運用了密密的、或長或短的柔性線條表現，或者潤媚的點子表現，為以後出現的披麻皴和荷葉皴打下了基礎；濃林密數出沒，雜樹灌木叢生。平沙淺渚，低矮山丘、洲汀掩映，總體上給人一種溫潤的感覺，這與北方山水的雄強有著天壤之別。

一、董源的山水畫及其藝術成就

1. 董源生平簡介

董源，字叔達，鍾陵人（今南京一帶）。約生於唐末五代初，曾為南唐的北苑副使，相當於負責園林管理工作的小官員。董源的主要繪畫活動時期是在南唐烈祖和中主時代，和北方的關同、李成差不多的年代。董源在繪畫上的影響從元代開始一直到清代，幾乎占據大半天下，作為一位管理園林的小官，官職小而清閒，等於隱居山林，沒有什麼大的政治抱負，一心集中精力作畫。董源潛心繪畫研究，宋・郭若虛《圖畫見聞誌》記載董源「水墨類王維，著色如李思訓」。董源是南唐翰林圖畫院的宮廷畫家，又曾擔任過北苑副使的官職，故又稱「董北苑」。董源的主要成就在山水

畫。現存〈瀟湘圖〉、〈夏山圖〉、〈夏景山口待渡圖〉等幾幅作品，可以看出江南山水的特色。董源也擅長人物，尤精於山水。其山水多取材江南實景，審美上追求平淡天真，文人情趣，備受後世文人畫家推崇。

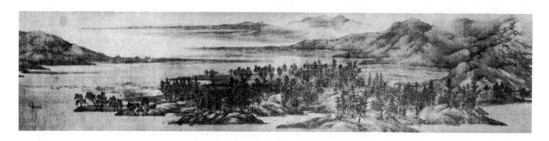

圖 11 五代‧董源〈夏景山口待渡圖〉

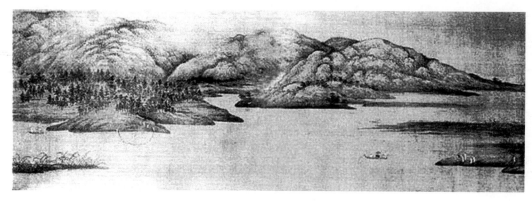

圖 12 五代‧董源 〈瀟湘圖〉

2. 董源山水畫藝術特色及其成就

　　董源山水作品多表現江南秀美的山川、連綿起伏的丘陵，一派溫潤的江南景色，畫山石樹木多用點子皴、披麻皴等。他的山水畫兼王、李二家之長，使墨色交渾，構成江南山水蒼茫秀麗的特徵。他的披麻皴法為元明以來山水畫家所用。作畫不必再刻意追摹形體，只要掌握了用筆的長短參差、疏密相間和墨色的枯濕濃淡，便能形成千差萬別的山體結構，使「皴」之成為「法」。他的傳世之作〈瀟湘圖〉、〈夏山圖〉和〈夏景山口待渡圖〉（圖 11）等，描繪江南多土石的丘陵和茂密濃郁的草木，呈現一片濛濛的江南景色。後世文人畫以「道」和「禪」的審美情趣為宗，以董源畫風為典範，作畫講究平淡天真、輕逸柔曲、純正而不外露。既山石

的輪廓不作突出的骨幹條，畫面不作剛健方折的筆觸，不作奇兀的大山，不用濃重的墨色。董源山水全面繼承了王維和二李山水，在表現水墨山水方面，董源開創了淡墨輕嵐，一片濕潤氣氛的江南畫派。

在題材上多以淡墨輕嵐寫家鄉鍾陵及江南明媚秀麗的山水真景。宋代米芾在其《畫史》記載：「董源平淡天真多，唐無此品，在畢宏上。近世神品，格高無與比也。峯巒出沒，雲霧顯晦，不裝巧趣，皆得天真。嵐色鬱蒼，枝幹勁挺，咸有生意。溪橋漁浦，洲渚掩映，一片江南也」。代表作品〈瀟湘圖〉（圖12）描繪了一派江南秀美景致：寬闊平靜的江水、平遠起伏連綿的山巒、草木蔥蘢、洲渚交橫、雲霧顯晦、空濛幽深，彷彿彌漫著潤澤的空氣；畫中的朱衣女子、遠處的小舟、岸邊的垂釣者構成了典型的江南風光。構圖上以平淡自然為主，不作奇峭突兀之筆，不重細節巧飾雕琢，注重整體視覺效果。畫法上採用「水墨礬頭」，即運用披麻皴法畫山頭多作卵石狀，極善用墨點，除山上多作礬頭外，也用渾點與漫不經意的小點，參雜乾筆、破筆，達到互為變化。他將擅長的披麻皴法與墨點巧妙地融合起來。以點作皴，用筆草草點簇，筆法墨法相結合，體現出江南濃郁的植被和獨到的渾厚情致。董源不但能畫出煙雨雲霧的變幻，還能以出色的遠視效果，推進山水畫時空的變換，空間處理藝術性得到了發展。如董源作品〈落照圖〉，「近視無功，遠觀村落杳然深遠，悉是晚景，遠峰之頂，宛然有反照之色，此妙處也」（宋·沈括《夢溪筆談·論畫山水》）。再如〈瀟湘圖〉以花青運墨點染而成。平緩的坡巒全用淡墨點子皴染，在霧氣中縹緲恍惚。尤其所畫小樹，遠看是樹，近看只是墨點，且並無枝葉，而遠望則蓊鬱蔥蘢，一片茂林。他主要以遠近物象大小的對比，虛實的掩映，通過蒼茫的遠山、遠渚、遠嵐、遠樹，造成較強的深遠感。尤其在人與山川的對比上，人總是畫得極小，反襯出山川的無比空闊和深邃巨大。但自然的恢宏，並非顯示為對人的威壓，而是具有親切濕潤的情調，人與自然是融為一體的。

3、董源山水畫對後世的影響

董源山水成為後世文人畫的楷模和標準，他創立的江南畫派功不可沒。在北宋初期董源山水畫還沒有得到世人的重視，直到沈括在《夢溪筆

談》中專門提到董源的畫，才引起世人的注意。沈括在一首詩〈圖畫歌〉中寫到：「畫中最妙言山水，……江南董源僧巨然，淡墨輕嵐為一體。」（《夢溪筆談》）董源所具有的崇高地位還歸功於米芾的發現以及他的大力宣傳，他在《畫史》中寫到：「董源平淡天真，唐無此品，在畢宏上，近世神品，格高無比也。」元代湯垕把董源列為山水畫三大家之一，黃公望遂尊董源為山水畫之冠，從此董源地位不衰。到了明朝董其昌稱董源山水為「無尚神品」、「天下第一」。後世受董源山水影響之人很多，如巨然就是他親授弟子，劉道士也學董源，自稱是董源入室弟子。巨然再傳慧崇，再傳僧玉澗和江參等。米芾更是受其影響，他受董源部分「煙景」和點子皴的影響，吸收董源一些技法創造了自己的新畫法。元代的趙孟頫、高克恭以及元四家幾乎都是從董源山水變化而來。可見董源山水畫對後世影響是多麼深遠。

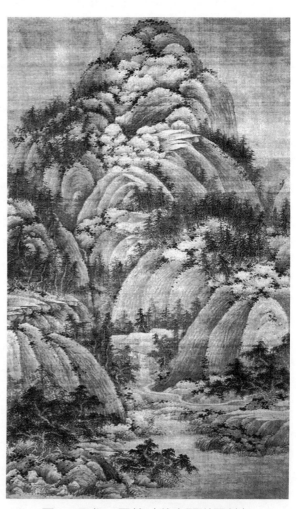

二、巨然山水藝術成就

巨然是五代末宋初畫家，他也是鍾陵人（南京人），早年出家為僧，《圖畫見聞誌》稱其為「鍾陵僧」。師曾董源而自成一家，也以擅長畫草木茂盛的江南山水著稱，尤以墨法見長，墨韻沉厚，用筆闊遠。巨然善畫山水，深得佳趣，他在中國山水畫發展史上做出傑出貢獻。其作品〈秋山問道圖軸〉（圖13）則表現出高爽的秋季景色，多用雨點皴

圖13 五代・巨然〈秋山問道圖軸〉

和披麻皴，山勢雖高，但還能夠體現出草木茂盛的江南景致。其畫「於峰巒嶺竇之外，下至林麓之間，猶作卵石，松柏，疏筠，蔓草之類，想與映發，而幽溪細路，屈曲縈帶，竹籬茅舍，斷橋危棧，真若山間景趣也」。「巨然山水，於峰巒嶺竇之外，下至林麓之間，猶作卵石松柏，疏筠蔓草之類，相與映發，而幽溪細路，屈曲縈帶，竹籬茅舍，斷橋危棧，真若山間景趣也」（宋・《宣和畫譜》）。這些體現江南畫派景致的山水畫與董源「淡墨輕嵐」的總體畫風是相近的。巨然師法董源，皴法、苔點基本相似。其山水畫輕嵐淡墨、煙雲流潤以及給人以溫潤不外露剛拔之氣的感受也基本類似董畫。

巨然的山水畫也有自己的創新，那就是他很少作平遠景致，很少像董源那樣把汀渚沙灘作為重點部分。他的山水畫以高山大嶺、重巒迭嶂、複峰層崖為主，而且山頂礬頭尤為突出，林麓間多用卵石。他的皴筆也以大披麻長條見長。其山林高深，草木華滋皆比董源山水顯得更加蒼鬱。巨然的山水畫存世很多，以〈秋山問道圖〉和〈萬壑松風圖〉（圖14）最能代表他的風貌。「古峰峭拔，宛有風骨，又於林麓間多為卵石，至於松柏草木，交相掩映，旁分小徑，遠至幽墅，於逸野之景甚備」

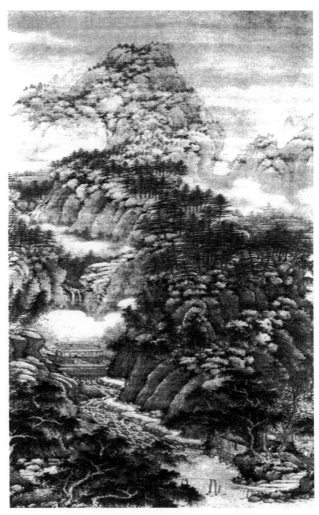

圖14 五代・巨然〈萬壑松風圖〉

（宋・劉道醇《聖朝名畫評》）。此圖為立軸，乍看畫的似一座大山，實際上層巒複嶺，礬頭甚多，山塹夾腳中有幾間茅屋，高人端坐，茅屋前一曲徑通向幽處，最下處是溪水，山中雜樹灌木草木交相掩映，蒼秀蔥郁。此畫墨筆用披麻皴，圓渾簡樸，沒有作為主骨幹的山石輪廓線，山的凹處皴條多而濃，山的凸處皴條少而淡，山頭多光滑的卵石。樹幹勾染，樹葉用墨點簇而成，水草一順右折，皆一筆撇出。畫面清淡，僅墨苔點較重，墨和筆皆整潔有序，秀潤在骨，蒼鬱華滋而不露外強之氣。

巨然的畫比董源似更成熟，在某些方面的成就也超過了董源，故後世把董、巨並稱，他們的影響是一致的。值得一提的是：巨然是個僧人，受佛教影響較深，這對他的審美觀有一定影響。董源畫中山店市橋、男女人眾，雖不可言熱鬧，亦不盡寂寞。而巨然的畫中人均孤稀，呈現出的是幽墅、逸野之景，決無塵世繁鬧之感。巨然的用筆較董源也更加溫潤，更少躁氣。中國的佛教在唐極盛，宋已較唐為衰微。唐代興起的禪宗也很快達到了鼎盛時期，禪學很快在士大夫中流行。北宋時期的禪宗在僧侶中已開始衰微，反而在士大夫中廣為流行，成為士大夫們又一種清淡的「口頭禪」，這種禪理自然也會對士大夫們有一定的影響。所以巨然的畫，後來的大夫們在感情上極易接近，而且願意接近。[1]

總之，五代隱士山水畫家在山水畫創作上取得了巨大的藝術成就。越是社會動盪不安時期越會出現藝術上的巨人，五代雖然歷史較短，但是卻出現了一大批集大成者的隱士山水畫家，荊關、董巨分別代表著南北兩大山水畫派，呈現出不同的藝術風貌，他們所創作的作品成為不朽的典範。五代山水畫促進了中國水墨山水畫的興起，五代山水畫家們筆墨意識非常強烈，還發明了山石的皴法，成功塑造了山石形體和繪畫空間深度，他們經過長期的藝術積澱，掌握了大量山水畫的技法，生動再現自然山水為心靈山水。五代隱士山水畫家藝術成就深深影響著後世，北宋山水在畫風上直接繼承和延續五代之風，也取得了一定的藝術成就。南宋從藝術風格上傳承了北宋山水畫傳統，注重山水畫面的詩意營造，進行大膽創新，從

1　陳傳席，《中國山水畫史》，天津：人民美術出版社出版，2003 年 10 月，頁 94。

而形成了南宋剛勁之風，表現江南山水的繪畫技法上也完全成熟。宋代的貴族文人對於五代山水畫風並不欣賞，因此宋人對南派畫風的代表人物董源、巨然記載也比較少。但到了元朝這一現象得以改變，「元四大家」主要繼承董源、巨然的山水畫傳統，又各具特色。元代山水畫家繼承和弘揚了五代南派山水的畫風，在筆墨技法上也有所繼承和發展，因此他們取得了較高的藝術成就，與五代山水畫風是分不開的。

第十三章　兩宋隱士畫家與山水畫的變革

中國著名書畫理論家陳傳席教授在《中國山水畫史》一書中多次強調歷代隱士對中國山水畫的發展貢獻最大。每個朝代都有很多隱士，雖然隱士類型不同，隱逸目的不同，但是不可否認的是那些隱士畫家們始終為中國山水畫的發展默默地奉獻。陳傳席列舉了歷代隱士山水畫家，如他在《中國山水畫史》中說到：「山水畫產生於晉宋（南北朝）時期，其山水畫論之祖兼大山大水畫家宗炳、王微皆隱士；李思訓曾一度被逐隱居，後雖身居廟堂而不為富貴所埋沒，又時賭神仙之事，和隱士思想相通；王維、張璪皆隱士型；盧鴻『山林之士也，隱嵩山』；（《宣和畫譜》）王洽、項容等『不知何許人也』，皆隱士無疑；荊浩、關同皆地道的隱士；董源身為北苑使得閒散官員，其思想尚乏文獻可證，然其管理園林，一生與園林打交道乃可知；巨然是僧人；李成、范寬也著名隱士。」[2] 他所列舉宋代以前這些大畫家都是隱身，他們為中國山水畫的萌芽、產生與發展都做出了巨大的貢獻，所以說陳傳席教授的結論是有充分證據的。那麼歷朝歷代的隱士，他們因所處於的社會時代不同，他們的生存狀況也各不相同。尤其兩宋時期隱士雖然很多，但是真隱於山林不仕者很少，因此宋代山水畫的發展處於衰落階段，這與隱士生存狀況有著緊密的聯繫。

2　陳傳席，《中國山水畫史》，天津人民美術出版社，2003 年 10 月，頁 105。

研究歷史和山水畫發展可以清晰的看到，每到社會大動亂時期，社會就會出現很多隱士，這些隱士可謂隱匿之深，這時隱逸文化就會取得大發展，也會促進山水畫的大發展，其主要原因就是那些具有老莊之道的隱士文人和隱士山水畫們的貢獻。我們不妨來看中國歷代變更與隱士及其山水畫發展之關係。魏晉南北朝時期中國天下大亂，那些名士很少能保全自身的，他們紛紛逃入山林，隱居江湖，此時山水畫興起並大盛。中唐之後社會又是大亂，內外禍起，政治混亂不堪，又有一部分文人士大夫要麼逃亡山林全身而退成為全隱者，要麼身居朝市而心慕林泉，成為半官半隱者，此時中國山水畫又一次興盛，並發生了重大變革。唐末五代天下紛爭，戰爭連年不斷，殺戮頻繁，文人士大夫再次避亂消禍，又一次紛紛隱進山林，出現了幾位著名的大山水畫家，他們來往於山林之間，精神志趣與山林相投相通，此時中國山水畫高度發展成熟。到了宋代，天下趨於和平穩定，山水畫走向保守復古，但是北宋「靖康之變」與南宋風雨飄搖的半壁河山還時時受到金人的不斷地入侵，最終滅亡，也導致了大量隱士的出現，此時山水畫走向水墨剛勁峻拔的風格變異，出現了不少有成就的山水畫家，如郭熙父子、米芾父子、南宋四大家的：李唐、劉松年、馬遠、夏圭等。

第一節　宋代隱士及其隱逸狀況概述

在宋代三百多年的歷史長河中，退隱再次形成高潮。據《宋史·隱逸列傳》記載就有隱士達 44 人，據統計宋代有名有姓的隱士達三百多人，那麼「重文抑武」的宋代為什麼還會出現如此之多的隱士呢？這與宋代的社會背景有著緊密的聯繫。宋代是一個積貧積弱的朝代，飽經戰亂的五代由宋太祖一統天下，人們都渴望從此能過上太平的生活，宋太宗對軍人權利過大禍及國家有著切身體會，因而立下了「興文教，抑武事」[3] 的國策，因此科舉考試招納文官超過了歷朝歷代，宋代文人的地位也得到了大幅度提高。宋代大舉提拔文人做官，臃腫的機構從而加重了政府財政的負擔，加之北方遼與西夏對北宋虎視眈眈，金對南宋經常侵犯，他們只能屈辱求和，從而內憂外患。對於這種積貧積弱的社會現實

3　李燾，《續資治通鑑長編》，卷十八。

和被動挨打的軍事形勢，宋代知識分子深深憂慮國家與個人的前途命運，所以他們沒有多少樂觀和自信，時時刻刻有著危機感和憂患意識，讀書的「世事一場大夢」的厭世思想非常嚴重，正是這種社會氛圍提供了產生隱士的土壤。在統治階級內部由於長期以來黨派之爭越來越嚴重，導致國家機器運轉更加混亂，世風更加腐敗。那些文人士大夫開始對政治產生厭倦情緒，一部分士人滋長了出世的念頭。宋代的程朱理學導致了一場前無古人的思想文化變革，導致宋代讀書人追求清靜恬淡、無欲無念、清高閒逸的人生境界，而這又恰好與隱士們的生活情趣、行為追求相一致，從而導致很多人在入世與出世矛盾面前最終選擇了歸隱。

　　宋代隱士的類型也不外乎一下三種：第一類，真正的隱士。他們天性恬淡、與世無爭，不樂仕進、無意利祿，真心投身山水者士，這種隱士在宋代隱士中是為數不多的。這樣的隱士完全與外世隔絕，浪跡江湖，松江漁翁，外人不知其姓名，終年隱於山林，往來波上，扣舷飲酒，酣歌自得。宋代科舉制度之下，文人十年寒窗，金榜題名之後，再隱退江湖談何容易。所以，宋代真隱士的數量並不多。第二類，是無可奈何的隱士，他們屢舉不第，或仕途失意，或國難當頭而退隱者，這類隱士在宋代隱士中最多。雖然宋代錄用官吏比較多，但是名落孫山者更多，那些落第失意之士在嚴酷的事實面前隱居了，有的還有出於對科舉考試的內容或形式不滿退而歸隱的。也有一部分人因仕途失意開始厭倦官場的虛偽腐敗，於是辭官歸隱，不再復出。也有國難當頭而退隱者。宋代有「靖康之難」和南宋滅亡這兩次大的國難，促成了兩次退隱的高潮。此類人宋亡後不肯俯首事元，在殘山剩水間庵居疏食，雖不能改變亡國之命運，卻表現了中國古代讀書人不肯屈服的民族氣節。第三類，走終南捷徑的假隱士，這類人借助政府對清靜無為精神的提倡，以及世人對隱士的稱頌，一些投機取巧的人便將隱居變成博取名利的手段，先是買山築室隱居起來，名氣一大，自有皇帝的詔請、官府的徵辟。這類假隱士為數不多，很為正人君子所不恥，因而史書記載不多。

第二節　兩宋時期山水畫發展概述

　　北宋王朝建立之初，出現了新的政治局面，結束了長期以來天下紛爭

的混亂狀態，四海基本統一，社會政治安定，經濟也得到了發展，統治階級開始「重文抑武」，休養生息。他們採取科舉制度大量吸引下層知識分子參與政治，因此宋代士人、畫家不在紛紛逃入山林，而是紛紛進入宮廷。加上宋代開始設立了畫院，吸引了四面八方的繪畫高手，有來自民間的、敵國以及各個階層的丹青妙手都廣為搜羅，集中到畫院之中，山林之士或半山林之士都能夠棄山林而出仕，宋代畫家真是「野無遺賢」了。穩定的社會政治和繁榮的經濟條件使得大批畫家及民間畫工雲集城市，他們可以賣畫為生，可以入仕做官，總之山林性格沒有了，他們生活在城市裡，沒有了真山水真性情，沒有了平淡天真的情懷。所以宋代初期山水畫只是一味的臨摹，不願意下苦功夫深入生活，因此宋代山水畫開始走向了衰落。

　　然而隨著北宋的衰微，金人侵占了宋代半壁江河之後，很多文人士大夫開始隱逸，少數真隱士一直在守護著心靈家園，默默耕耘在山水畫的天地裡，如燕文貴、高克恭、燕肅、宋澥、陳用志等人，他們山水畫較有自己的一些特色。還有「本游方外」的郭熙，入宮做官之前也是一位隱士。北宋中後期的山水畫因為缺少了隱士山水畫家的貢獻，開始走向了保守、復古，雖然也經歷了一次「變異」，但是並未形成主流。當然復古到一定程度，反離當代很遠變成了新鮮，更加耐人尋味，所以說北宋山水畫也不是一點成就都沒有的。北宋很多山水畫家在朝廷之中作山水，因缺乏山林生活和山林性格，只能閉門造車，走上臨摹保守的道路是必然的，這與宋人的政治觀念滲透在他們的藝術創作意識也是分不開的，宋人「合天下之不一」的「一統」觀念深入人心，統一的中央集權制讓宋人的「一統」思想觀念在他們頭腦中形成後，流露在各個意思形態中，如歷史研究領域中的「正統」、哲學討論領域中的「道統」、散文批評領域中的「文統」等都是「一統」思想各種表現。所謂「一統」就是獨此一家，不能超出，尤其文學領域中的「一統」導致文學創作中的保守主義和過分強調繼承，而不是創新。繪畫與文學領域中的「無一字無來處」都是臨摹過分導致保守，更為嚴重的還只能是「惟摹」一家以成「一統」。

　　山水畫發展到南宋最大的特點是水墨剛勁，而且「系無旁出」全出

於李唐一系。南宋偏安江南一隅，在風雨飄搖中度過了百年，南宋畫院藝術在動盪的政治風雲中得到了長足發展，尤其在山水畫方面取得了一定成就。作為一個承上啟下的大畫家李唐，以蒼勁渾厚的「斧劈皴」開創了南宋院體山水畫之先河，是南宋山水畫新風的開拓者和奠基人，成為南宋山水畫的集大成者。南宋「四大家」中的劉松年、馬遠、夏圭、他們的藝術成就都沒能超過李唐。

南宋四大家以水墨蒼勁的斧劈皴畫山石，淋漓痛快。畫樹「瘦硬如屈鐵」，而在取景上以局部特寫的邊角之景為特色，有「馬一角」、「夏半邊」之說。以真實的細節來表現清新明潤的意境，是前人所未有的新創。對於南宋山水畫，從古到今，褒貶不一。

第三節　兩宋隱士畫家為山水畫的發展所作出的貢獻

山水畫發展到了宋代，山水畫技法日趨成熟。五代末一些大畫家，如李成、范寬、巨然等進入宋代，為宋代山水畫的發展奠定了基礎，使宋代山水畫走向完全成熟。「唐畫山水，至宋始備」[4]、「山水畫至宋，可謂『群山競秀，萬壑爭流』，法備而藝精」[5]。北宋山水畫線皴、點皴和面皴三大皴法相繼出現，以及荊浩的斧劈皴和范寬的雨點皴、董源和巨然的披麻皴、李成的捲雲皴都為宋代山水畫的發展並完全走向成熟做出了巨大貢獻。皴法的發明和運用使宋代山水畫表現技法得到突破性發展。五代末、宋初三大家關同、李成、范寬的作品在筆墨等技法上也沒有了任何局限性，他們注重變化和創造，因此他們三家都能自立門戶。郭若虛在《圖畫見聞誌》中記載了三家山水畫的風格特徵是：「夫氣象蕭疏、煙林清曠、毫鋒穎脫、墨瀝精微者，營丘之製也；石體堅凝、雜木豐茂、臺閣古雅、人物幽閒者關氏之風也；峰巒渾厚、勢狀雄強、槍筆俱勻、人物皆質者，范氏之作也。」這三大家巨大的藝術成就影響並決定著北宋山水畫風格走向，在他們的影響下，北宋山水畫主流精神便是以表現氣勢逼人的崇山峻嶺、寒樹枯枝的寫真狀物的北方畫風。相對於入宋的五代末南方山水畫家董源和巨然的山水

4　元‧湯垕，《畫鑒》，于安瀾編，《畫品叢書》，上海：上海人民美術出版社，1982年。

5　鄭午昌，《中國畫學全史》，上海：上海書畫出版社，1985年。

畫，在北宋中期之前影響遠不如李成、范寬，但是北宋中期以後，經米芾、沈括等文人的宣揚，影響日益顯赫。所以北宋初期很多人臨摹這些由五代入宋的山水畫家的作品，形成了保守復古派。宋代中期，蘇軾等一批文人畫家開創了文人畫新風尚，以及米芾父子二人創立了「雲山墨戲」派，也是宋代畫壇上刮起的一股新風，偏安江南一隅的南宋也出現了「四大家」，他們把南宋山水發展到「水墨剛勁」一大風格。由於宋代真正隱士山水畫家不多，很多隱士山水畫家都是半官半隱者，也有極少數真隱者，但對山水畫的發展沒有起到過多少的貢獻，只有郭熙、燕文貴、高克恭、燕肅、宋澥、陳用志等人，多多少少為宋代山水畫的發展做出了一些奉獻。

一、郭熙對中國山水畫發展的貢獻

1. 郭熙的生平

郭熙（約 1000－約 1090 年），字淳夫，河陽溫縣（今河南孟縣東）人，是繼李成、范寬之後的山水畫大家。郭熙生卒年不詳，許多文獻記載他主要活動於宋神宗熙寧、元豐時期。《林泉高致集・序》說郭熙「少從道家之學，吐故納新，本遊方外。家世無畫學，蓋天性得之。遂游藝於此以成名」。由此可知郭熙本性愛丘山，喜歡道家學說，具有山林之士的性情，在他思想中一直具有隱逸情懷，只是朝廷一直留用，沒有滿足他歸鄉侍親的願望。因此郭熙只能在山水畫中寄託情懷，因此他創作了很多山水畫，受到皇帝的喜愛，授給他御書院最高職位——待詔。宋神宗熙寧元年郭熙奉旨入京，任翰林圖畫院藝學，但郭熙並不想留在畫院，「時以親老乞歸」，歸隱願望始終未能實現，宋神宗旋催其待詔職位，並陞至翰林待詔直長。郭熙一直活到90歲左右還在不斷的作畫，直至死去。郭熙精於畫鑒，因此他遍閱了秘閣裡所有漢唐以降藏畫，對其創作大有裨益。

2. 郭熙山水畫的藝術風格及其成就

郭熙山水畫作品據《宣和畫譜》記載就有 30 幅，至今尚有遺存作品達近20幅。郭熙作品保存至今較為確切的有〈早春圖〉、〈窠石平遠圖〉（圖15）、〈山莊高逸圖〉等，又以〈早春圖〉（圖16）為其筆墨特色代表之作。郭熙曾作〈朔風飄雪圖〉呈給神宗，令皇上大賞以為神妙如動。

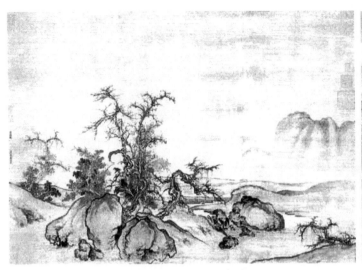

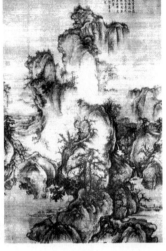

圖 15 宋·郭熙〈窠石平遠圖〉　　　　　　　圖 16 宋·郭熙〈早春圖〉

他曾奉旨作〈秋雨〉、〈冬雪〉二圖,〈秋景煙嵐〉二幅。當時郭熙山水畫
宮廷內外到處都有,被譽為「今之世為獨絕矣」《圖畫見聞誌》。但是,
神宗之後的哲宗朝,郭熙的畫卻遭到了厄運。哲宗之後,喜愛繪畫的徽宗
又重新肯定了郭熙繪畫成就。郭熙兒子郭思把郭熙對山水畫創作實踐的總
結整理輯錄,編成《林泉高致集》,保存至今。他的代表之作〈早春圖〉
現藏臺北故宮博物院。這幅代表作絹本淺設色,縱 158.3 釐米,橫 108.1 釐
米。此畫近處巨石圓崗上有遒勁樹木幾株,中有山峰迭出,薄霧淡罩,中
景除了崗巒之外,右邊有泉水潺潺,潤水環繞。亂崗上部聯及山腰之處是
一片樓觀廟宇,掩映在一片雲霧之中;畫面中部的左邊是緩坡重重,一直
伸向畫面遠方;畫面的上方聳立著兩座山頭,右山頭被雲霧遮掉大半。整
幅畫橋木樓觀,山重水複,體現了北宋山水畫可望、可行、可遊、可居的
境界。〈早春圖〉主峰突兀清明,煙霞橫斷山腰,體現出山水畫的高遠;
中景曲折重晦,叢樹掩映樓閣,體現出山水畫的深遠;近景沖融飄渺,水
色洗淨嵐光,體現出來的是平遠,這就是郭熙山水畫的「三遠」。郭熙能
在一幅中綜合運用了「三遠法」可見其深厚的繪畫功底。〈早春圖〉中的
線條既不是勁剛的,也不是那般圓潤,而是柔中帶曲。他用柔渾圓曲濕筆
勾出山石線條輪廓,再在陰凹處運用中側峰以片狀或捲曲之筆,筆筆連貫

交搭，亂而不雜，形如捲雲，俗稱「捲雲皴」，最後以淡水墨略染，靈妙別致。常用中鋒畫瘦長的樹木主幹，用淡墨渲染樹身，節疤處用墨通點。

3. 郭熙的畫論《林泉高致集》

這部繼荊浩的《筆法記》之後，中國又一重要山水畫畫論著作，是由郭熙的兒子郭思整理編輯出來的。《林泉高致集》可以說是對北宋後期之前山水畫創作的總結，以及對有關中國山水畫論的闡發與概括。這部著作主要內容可以分為以下幾個部分：郭思撰寫的序、山水訓、畫意、畫訣、畫題、畫格拾遺、畫記和許光凝跋八個部分。

在此畫論〈山水訓〉部分開頭郭熙說：「君子所以愛夫山水者，其旨安在？丘園養素，所常處也。泉石嘯傲，所常樂也。漁樵隱逸，所常適也。猿鶴飛鳴，所常觀也。塵囂韁鎖，此人情所常厭也。烟霞仙聖，此人情所常願而不得見也。」在郭熙心目中，身居凡塵，心會厭倦世俗煩擾，作為君子要想在精神上超凡脫俗，只能把自己精神寄託於山水勝境之中。清淨無憂的自然山水是君子們的嚮往之境，但是在現實生活中，不可能每個人都能隱居深山過上無憂無慮的生活。在太平盛世君子還是要輔佐皇帝治理好天下。那麼怎麼能解決好身居廟堂與嚮往山林石泉之間的矛盾呢？他提出了要用山水畫來彌補這種身在朝廷不能忘情山水的缺憾。這就是郭熙所說的山水畫存在的最大價值。

那麼郭熙提出的這種解決方法雖然有可行之處，但是要想取得山水畫較高的藝術成就就無法實現了，這是因為山水畫是一種精神食糧，是精神產品，必須精神專一於山水才行，那些在太平盛世既想出仕做官，又想畫出好的山水畫的士人是做不到的。所以那些朝隱之士如果不能在一定時間經常去大自然薰陶自己，他們在廟堂之上創作所謂的心中山水畫，只能是閉門造車，與那些隱逸山林之士創作的山水畫相比，要遜色的很多，這就是宗炳為什麼提出「澄懷味像」的原因。郭熙認為山水畫可以滿足於士人嚮往山林之願望，那山水畫就必須「可行」、「可望」、「可遊」、「可居」。

郭熙〈山水訓〉具有很高的價值，他要求創作山水畫時，還要根據一年四季不同景致特點，給人不同的感受。據《宣和畫譜》記載：「熙後著

《山水畫論》，言遠近、深淺、風雨、明晦，四時朝暮之所不同。則有春山淡冶而如笑，夏山蒼翠而如滴，秋山明淨而如粧，冬山慘澹而如睡……。」這四季不同景致的山水，看過之後令人「如真在此山中，此畫之景外意也。見青煙白道而思行，見平川落照而思望，見幽人山客而思居，見嚴扃泉石而思遊。」這種見解的提出對於山水畫的創作具有很大的意義。他還主張向傳統學習，但是不能為傳統拘束，還主張「飽游飫看」、「所經之眾多」，不但要學習傳統，更重要的是經常要遊覽名山大川，師法自然。可見郭熙對於山水畫的創作還是提倡寫生，不能只是居廟堂繪製心中山水。

在郭熙山水畫論中，還提出了著名的「三遠」，既「高遠、深遠、平遠」，「三遠」之中的「平遠」之景，尤其受到畫家的青睞和重視，在文人、士大夫的情思之中，「平遠」的山水畫含有更豐富的意境。這在本人論文〈論中國山水畫之「遠」〉中論述較為詳細，參見後面所附論文。郭熙的「三遠」說概括了中國山水畫的透視法則對空間關係的處理，體現了中國畫家獨特的空間審美意識。《林泉高致》郭熙之說：「山有三遠：自山下而仰山顛，謂之『高遠』；自山前而窺山後，謂之『深遠』；自近山而至遠山，謂之『平遠』。」後來著名理論家韓拙在《山水純全集》又補充了郭熙的「三遠」為「六遠」，他說：「郭氏謂山有三遠，愚又論三遠者：有近岸廣水，曠闊遙山者，謂之『闊遠』；有煙霧溟漠，野水隔而髣髴不見者，謂之『迷遠』；景物至絕，而微茫縹緲者，謂之『幽遠』。」後人合稱為「六遠」。到了元代，元四家之首的黃公望綜合了這兩大家的理論，他在《寫山水訣》云：「山論三遠，從下相連不斷謂之平遠；從近隔開相對謂之闊遠；從山外遠景謂之高遠。」可見郭熙「三遠」理論對後世影響是很大的。

二、高克明、燕肅、宋澥和陳用志及其山水畫

這幾位北宋山水畫家在一定程度上擺脫了當時社會「唯摹」風氣，稍具自己的獨特風貌，雖然成就不算太高，也比那些「惟摹」一家山水畫家作品好得多。高克明雖然進入畫院，但他保持著山林之士的性情，與世無爭，知足逍遙。他在入畫院之前喜歡遊走在郊野間，品賞山林之趣，箕

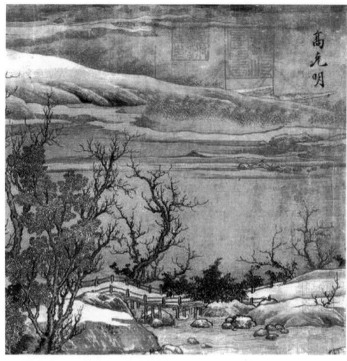

圖 17 宋‧高克明〈雪意圖〉　　　　圖 18 宋‧燕肅〈春山圖〉

坐中日，欣然如癡，回到家中也是靜室獨處，沉屏思慮，神遊幻境，造景
於筆端，頗似宗炳與王微。他不僅畫品高，人品也高，好義忘利，性多謙
損，與畫院畫友情篤至深，從不相爭。他的傳世之作〈雪意圖〉（圖 17）
長卷畫的是平遠雪景，畫面布置的周詳得當，意境深遠幽靜，畫面的林木
瀟瀟、村舍寂靜、舟楫靠岸、陂陀覆雪，給人一種清寒料峭江南景色。筆
墨整飭清潤，毫不鬆懈。高克明的山水畫看不出師法哪一家，畫面沒有北
方山水堅硬的皴法，也沒有南方披麻皴、雨點皴法，由此可見他的山水畫
在當時是自成一家，有自己的新創意，很出色。

　　燕肅屬於宗炳、王維、李成似的隱士型人物[6]。燕肅尤其擅長繪畫，最
喜愛畫山水寒林，《宣和畫譜》評燕肅「與王維相上下」，可見評價之高。
因為燕肅山水畫多為皇宮收藏，所以很少有人能看到他的畫，宣和御府收
藏其畫三十七幅，大多數是山水寒林題材，獨步設色，渾然天成，清新淡
雅，超凡脫俗。王安石曾寫詩讚頌他的〈瀟湘山水〉說：「蒼梧之野煙漠漠

6　陳傳席，《中國山水畫史》，天津人民美術出版社，2003 年 10 月，頁 114。

漠，斷壟連岡散平楚。」他的山水作品還有〈春山圖〉（圖 18）、〈寒巖積雪圖〉、〈寒林圖〉等。燕肅雖然也為官進朝，但是他心懷山林，他的精神境界直承宗炳，上追莊子。《圖畫見聞誌》記載他「畫山水寒林，澄懷味像，應會感神。」

宋澥是一位真隱士，他從來沒有做過官，也沒有進過畫院，他一心創作山水畫。他善畫山水林石，「凝神遐想，與物冥通。」傳世作品有〈奔灘怪石〉、〈煙嵐曉景〉等。還有一位從畫院出來歸鄉的山水畫家陳用志，此人「樸直少可，不嗜利祿，為諸交友所高」（《聖朝名畫錄》），陳用志畫山水、人物皆精，尤擅長山水，其畫「磊落峭拔，布千里之景」（《聖朝名畫錄》）。他的山水畫據《畫鑒》作者說是宗師李成的，但是具有自己的風格。陳用志山水畫在當時影響很大，當他「罷歸鄉里」（《聖朝名畫錄》）之時，各地求畫者絡繹不絕，「至有日走於門者」（《聖朝名畫錄》）。

北宋南宋真正隱逸山林的山水畫家很少，一般都被皇家畫院招聘為國家畫院畫家，所以宋代山水畫沒有出現向五代荊、關這樣的大畫家。那麼宋代山水畫從保守走向復古，再從復古走向變異，都是很自然的事情。即使出現了一些文人畫風也沒有什麼大的影響和變革。到了南宋出現了「水墨剛勁」的畫風，也不過都是曇花一現。很多山水畫都是畫院畫家，他們沒有親身體驗山林之趣不可能造就出成就很高的山水畫，所以整個宋代山水畫沒有取得很高的藝術成就，這與宋代沒有真正的大隱士有關。雖然有部分文人士大夫隱居深山，但是也不一定從事山水畫創作。山水畫創作都被宋代畫院畫家所壟斷著，他們的保守、復古嚴重影響著整個宋代山水畫之風氣。

三、中國山水畫之「遠」

中國山水畫是心靈與自然的完美結合的產物。中國山水畫超越自然而又　貼近自然，是世界最心靈化的藝術，也是最空靈的精神表現的藝術。中國人對山水有著宗教一樣的崇拜與敬畏，一切神靈皆隱於山水之中，山高水遠，山靜水動，蘊涵著天體宇宙無限奧妙，人們由此而形成了獨到的

山水觀念。中國山水畫的至高精神境界是「清淡、超逸」。中國老莊哲學的精神境界核心也是「清」、「淡」、「虛」、「無」。這樣中國山水畫境界與老莊的精神境界不期然而然的緊密聯繫了起來，兩者之間的聯繫媒介便是本文所要重點闡述的「遠」。中國山水畫自從誕生以來，便與「遠」結下了不解之緣。「遠」的發展成為山水畫的自覺，是中國山水畫發展的一項重要任務，這與中國的隱士和文人士大夫所追求的莊子精神境界是分不開的。「遠」是中國山水畫的要求，是山水畫必不可少的意境，更是中國山水畫家們孜孜追求的一種道家精神境界。

1.山水畫中「遠」的種類

自傳為展子虔的〈遊春圖〉至李成、董源、范寬的山水畫跡中，無不以「遠」見長。談「遠」離不開宋代郭熙的山水畫論《林泉高致》，郭熙總結出「三遠」，我們不妨分別加以引用和說明。

（1）「高遠」。郭熙解釋為「自山下而仰山顛，謂之高遠」。這種畫法最為典型的例子就是范寬的〈谿山行旅圖〉，畫面上有一座頂天立地的巨崖，巍峨聳立在整個畫幅，氣勢逼人，猶如巨人。這種高遠透視法主要用於表現中國北方那些高大雄奇、氣勢磅礴的崇山峻嶺，使人油然而生「高山仰止」之情。（2）「深遠」。郭熙解釋為「自山前而窺山後，謂之深遠」。這是站在山前或山上遠眺，並要移動機點，繞過前山，才能見到山後無窮無盡的景色。如元代畫家黃公望的〈九峰雪霧圖〉即為深遠畫法。圖中曲曲折折的溪澗，層層迭迭的山峰，不知深遠幾千萬重，有「江山無盡」之感。（3）「平遠」。郭熙解釋為「自近山而至遠山，謂之平遠。」也就是我們平常所說的「平視」效果。這種透視法，所看到的景物不高，多屬於山林壑澤，遠浦遙岑之類，元代倪雲林就是平遠山水畫法的高手，他的畫多取材於江、河、湖、泊一帶的景致，意境悠閒寧靜、坦蕩開闊，淡雅別致。

好像除了上述的「三遠」還不夠盡興盡味，宋韓拙在《山水純全集》中又補綴了「迷遠」、「曠遠」和「幽遠」，把遠細化得如此微妙、細膩、玄乎。韓拙描述這「三遠」是：「有煙霧瞑漠，野水隔而髣髴不見者，謂

之迷遠。」由此可見，「迷遠」是由「煙霧」和「野水」而生成的。郭熙在《山水訣》中說：「遠景烟籠」、「深巖雲鎖」，這裡又用「烟」和「雲」來造出遠景效果，手段之高妙。這種「迷遠」產生的藝術境界便是空濛遼闊、神秘迷離，慌慌惚惚，不知身在何處了，如明代文徵明〈風雨圖〉就是典型。韓拙對「闊遠」的解釋是「有近岸廣水，曠闊遙山者，謂之闊遠。」還有一種說法是「山根岸邊，水波互望而遙，謂之闊遠」，更加具體形象。最後他對「幽遠」的解釋是「景色至絕，而微茫縹緲者」，這種透視法其實完全可以算在「迷遠」中，無多大新意。

　　以上是兩位山水畫論家對中國山水畫之遠的解釋和分類，總觀山水畫的構圖，大致也只有這麼幾種類型了。無論郭熙的「三遠」還是韓拙的「三遠」，其實都非常注重於中國山水畫的意境之美。

2. 山水畫「遠」的意境之源

　　中國山水畫「遠」之意境根源於何處呢？我認為最終來源於老莊的道家學說。中國的文人士大夫一直很嚮往莊子的精神境界。在中國古代優秀的山水畫中，我們處處能見到莊子的精神境界。因為山水與山林之士精神是相通的，而具有莊子精神的山林之士總會把自己的精神發露於山水畫之上。老莊哲學中的「遠」乃是通向無限的「道」，「遠」可以說是「玄」、「神」。畫家的思想借助山水的「遠」無限飛越，直飛到「一塵不染」的佛的境地，那就是「淡」、「虛」、「無」的境地。[7]《世說新語》中有「玄遠」、「清遠」、「通遠」、「曠遠」、「深遠」、「弘遠」、「清淡平遠」等概念，都可以看作是一種對於「道」的境界追求。中國山水畫所追求的「咫尺千里」、「平遠極目」、「遠景」、「遠思」、「遠勢」都是在追求「遠」的意境上，表達自己人生的意境。山水畫的「遠」對於人生境界有著如此重要的意義，正是因為高遠、深遠、平遠的作用，皆把人的視力和思想引向那遠離塵俗和煩囂的遠處，遠至靈霄、天涯海角。隨著山水意境之「遠」，人們的精神境界也就升騰得更遠，這樣人生被凡俗塵囂所汙黷了的心靈，就會得以暫時的清洗、更換和慰籍。因此，「三遠」的境界

7　陳傳席，《中國山水畫史》（修訂版），天津：天津人民美術出版社，頁 128。

不期然而然地和莊子的精神境界混同了起來。[8]

　　我認為中國山水畫之所以得以萌芽，主要應歸根於山水畫含有人生的意境，尤其「遠」的意境乃是山水畫得以成立的重要根據。「遠」之無際令人遐想無限，「遠」之無限就會趨於「淡」、「虛」、「無」，最終趨向老莊的精神境界。山水畫中「遠」意境正如人生的境界，一個正直、清白之人，早年未必不想出仕做官，立在社會的高處，以實現自己人生的政治報負，然而，一旦他們立於社會高處，「身處廟堂之高」，就會看清當時社會的汙濁和罪惡，於是他們就會灰心喪氣，而不是「居廟堂之高，則憂其民」。當他們清醒了之後，就會從「高處」退下來，回到了社會的最「深處」、最「遠處」，遠離黑暗汙穢的官場，避身於山林野水當中成為隱士。這時的隱士大多也不會「處江湖之遠，則憂其民」，要麼隱居山林，要麼隱於鬧市，兩耳不聞窗外之事，這樣一來可以遠離政權，遠離齷齪官場，以保全自己的清白和自身安全。同時更多的是想實現自己的老莊思想境界。對於那「遠處」的山林才是文人士大夫真正遠離塵世的地方。即使那些隱於鬧市的士人，也求得「心遠地自偏」。只要「心遠」了，他們的詩、畫意境才會「遠」，精神境界自然而然的高了。尤其在戰亂年代，老莊「無用」和「平淡」的審美觀正符合文人士大夫的心思，他們靠山水畫中的「遠」實現自己心中的「清遠」、「逸遠」、「玄遠」的意念。而一些有道家思想的有志青年早已看清了當朝的黑暗政治之後，早早隱於山林，終身隱居不仕，流連於祖國的大好河山，創作了大量的山水畫，以表其志之清風高潔，他們幾乎都是借助山水畫的「遠」的意境，表達他們人品之潔，境界之高。所以說山水畫之「遠」源於老莊的道家思想境界。

3. 山水畫中「遠」的意境之美

　　在山水畫創作中，其實「遠」所體現出的是一種意境之美。郭熙所提倡的「三遠」說，不僅提出了透視學上的「散點透視」（當然也有人反對這種提法，姑且這樣說吧）、「異步換影」，更為重要的是，他借「三遠」之說表達了個人的審美趣味。同時也是所有中國山水畫家對山水畫意

8　同上註，頁129。

境之要求。一幅山水畫作品務必要有一定的意境，以表達畫家的某種精神境界，那麼山水畫就必須有超出自身以外的東西來，也就是劉禹錫所說的「境生象外」，從而趨向於無限。這樣「遠」自然而然地和山水畫聯繫了起來。「玄遠」、「清遠」、「通遠」、「曠遠」、「深遠」、「弘遠」、「清淡平遠」等概念，無不是一種對於美的境界追求和趨向。「遠」的飛越和升騰帶給人一種超越和自由。莊子把精神的自由解放稱之為「逍遙遊」，〈逍遙遊〉中所描繪的那種意境之美是如此令人嚮往。無論山水畫家還是欣賞山水畫的大眾，在欣賞山水畫「遠」之境時，精神都會從塵世束縛中解脫出來，飛越到那無限的自由中去，「乘雲氣、御飛龍，而遊乎四海之外」[9]之境，會讓人的精神境界有一種超脫之感。這種由近及遠，正是由塵世通向自由王國，這樣山水畫的「遠」就不期然而然地和莊子精神境界聯繫了起來。那麼我們現在就來談一談有關山水畫中「遠」的意境之美。

（1）「高遠」之美。「高遠」的山水畫可以給人一種崇高的美感，在一定的程度上易於引起人的情趣之激動和企望[10]。山水畫的「高遠」意境可以借助泉水以助其勢之高；可以把人物、房屋、樹木畫得很小，以襯托山的高大，如沈周的〈廬山高圖〉，就是人小山大；有時也可把峰頂推出畫外或隱入雲層，使人不知山有多高多大；還可以把山體的下部虛起來，如畫山頭用雲虛斷山腳也有崇峻之感，即郭熙所說「山欲高，盡出之則不高，烟霞鎖其腰則高矣」[11]。以上這些技法都是為了表現山之「高遠」。今存臺北故宮博物院的范寬較為可信的真跡〈谿山行旅圖〉就是一幅典型的「高遠」山水畫。畫面上矗立著巨大的山頭，還有如練的飛瀑、雜樹叢生的山丘、掩映樹後的小巧樓閣、潺潺的流水、山路上行進的駄馬。這種高遠的山頭給人一種崇高的氣勢之感，「高遠」中蘊藏著勃勃向上湧動之勢，有奇峭險峻、劍拔弩張之氣。同時還能給人一種陽剛之氣，令人精神振奮，具有無窮的生活勇氣。范寬的這幅山水畫所描繪的巨大險峻挺拔的峰頂更能給人一種遠離塵俗之感，脫離凡塵的精神境界，如此以來，人的精神境

9　引自《莊子·逍遙遊》。

10　陳傳席，《中國山水畫史》（修訂版），天津：天津人民美術出版社，頁129。

11　郭熙，《林泉高致》，引自尤江洋主編的《中國畫技法全書》，河南美術出版社，頁56。

界也就無形之中拔高了許多。然而，「登高必自卑」、「高處不勝寒」，高遠的山水畫不符合文人士大夫和隱士們以「清淡」為宗的性格，所以不受他們的歡迎。

（2）「深遠」之美。「深遠」，即向縱深方向發展的遠，由前面往裡畫出深奧之感，畫中進深大，造成一種具有深遠空間的意境。可採用加強雲氣的技法以增強畫面的深遠感，郭熙在《林泉高致》中也有所論述，「水欲遠盡出之則不遠。掩映斷其派則遠矣」[12]。這種處理方法在表現「雲橫秦嶺」、「氣斷巫峽」時可以使用。有經驗的山水畫家，都覺得「三遠」之中「深遠」最難於體現。元代王蒙的〈具區林屋圖〉，使用了四面環山，把幽深之溪谷層層透措，屋宇櫛比鱗次，畫出了難度較大的縱深之感。例如元代黃公望的〈九峰雪霧圖〉也為深遠法。圖中曲曲折折的溪澗，不知有多深多遠；重重迭迭的山峰，不知有幾千萬重，使人有「江山無盡」的感覺。畫面上的山重水複，「使人望之莫窮其際，不知其為幾千萬重」的藝術效果。陳傳席教授認為「深遠」不能單獨成立，它應歸於「高遠」或「平遠」，因為「高遠」和「平遠」中也必有一定程度的深遠，有一定的道理，因此我也就不再對「深遠」山水畫中的意境之美過多談論了。

（3）「平遠」之美。「平遠」的山水所表現的境界是一種平和、清疏、沖淡、沖融之感，「平遠」之景猶如春風化雨，潤物無聲，這種「清」、「淡」、「遠」之感不會給人的精神帶來任何壓迫。「平遠」山水畫的意境更符合山林之士或隱於朝的士大夫們的審美情趣及精神境界，所以中國山水畫尤其注重「平遠」的境界。「平遠」山水畫法可以採用煙氣加強平遠之感，強調了「煙氣」效果，造成蒼茫遼闊、無際無涯之感。如畫極遠的平川，可把上面虛起來，也會造成平川萬里之勢。如黃子久的〈富春山居圖〉和優坡的〈紫芝山房〉就屬於平遠山水的類型。黃子久的〈富春山居圖〉畫的是富春江兩岸，峰巒坡石，蒼蒼的樹木疏密有致的長於山間江畔，其間有村落、平坡、亭臺、漁舟、小橋，並寫平沙及溪山深遠處的飛泉茂林。整個畫面確有咫尺千里之勢。此畫中「平遠」的山川景

12　同上註，頁56。

物，自然而然就「淡」、「虛」起來，這樣的畫面就更會給人一種朦朧、空靈、超逸之美感。這也符合老、莊的「淡」之美。

　　老莊的「淡」是指自然無所飾，也就是「樸」，樸而不能巧。《莊子》云：「吾師乎，吾師乎……覆載天地，刻雕眾形，而不為巧。」[13]說明「淡」還有「純」、「靜」、「明」之意。《莊子》又云：「純粹而不雜，靜一而不變，淡而無為，動而以天行」、「明白入素，無為復樸」[14]。可見早期的「淡」都有自然無飾、純、靜、明白之意。所以山水畫家由於受到老莊哲學影響之深，特別注重山水畫「淡」的意境之美。尤其「虛」是山水畫造境的必要手段，山之高要憑藉飄飄渺渺的雲霧來襯托；水之闊要依靠朦朦朧朧的煙霧來渲染；畫面要有令人無限遐想的空間，就要留下許多的空白。還例如文徵明〈風雨圖〉，除了清晰可見的一隻小船外，四周一片空濛迷糊，不知周圍的水域到底有多遠、多遼闊，令人想像無窮。這些造境手段還是依賴「虛」，雲霧、煙褐和留白其實都是「虛」的形式。山水畫面無虛不雅，無虛不靈秀。「虛」來源於「遠」，無「遠」不「虛」，所以山水畫家們自然而然的把「虛」作為造境之手段。再例如，倪雲林的〈漁莊秋霽圖〉，畫面是一河兩岸，近景幾塊堆疊的坡石，上面六株參差錯落、樹葉疏朗的樹木，樹形亭亭挺秀，風姿綽約，中景是一片湖光，然一筆未著，全以對岸幾道山丘使人產生水色的想像，遠景的山丘和近景墨色一致。畫面大片的空白呈現出「虛」、「遠」之境。古淡天真之筆，表現出一種極其清幽、潔淨、靜謐和恬淡的意境之美。總之，山水畫家們憑藉「淡」、「虛」作為造境的手段，以突出山水畫的「平遠」意境之美。

　　我們在郭熙所謂的「三遠」中，不難發現他對「平遠」的意境情有獨鍾。郭思在記載父親的畫跡時說：「烟生亂山，生絹一幅，皆作平遠，亦人之所難。一障亂山，幾數百里……令人意興無窮，此圖乃平遠中之尤物也。」[15]由此可見郭熙「遠」的山水運勢，多以平遠為多見。在古代山水畫

13　引自《莊子》。

14　引自《莊子》。

15　郭熙，《林泉高致》，引自尤江洋主編，《中國畫技法全書》，河南美術出版社，頁56。

中屬於「平遠」者居多，屬於「高遠」者次之，很少言「深遠」者[1]。「險危易好平遠難」[2]，「觀山水者尚平遠曠蕩」[3]，此皆提倡「平遠」。例如明吳偉〈江山漁樂圖〉，圖的左半是一條由近及遠的江河，河中眾多的漁船有漸遠漸淡的意趣，能給人一種心胸開闊、清氣蕩漾、寧靜致遠之感。此圖用墨較為清新淡雅，在平和、沖淡中把人引向「遠」和「淡」的精神境界，這就更符合山林之士的精神境界。「高處」的根本仍是塵世，而「遠處」的「高」和「下」皆在遠處，只有「遠處」才能給士人們一種真正遠離塵世之感。所以「只要山水畫還含有人生的意境，只要山水畫還在山林之士手中發展，『平遠』乃是山水畫發展的必然趨勢」[4]，在歷家山水畫中，文人更傾心於「平遠」山水。如范寬的山水畫面貌十分突出，但當時影響卻遠不及李成，究其原因不外乎李成山水畫「煙林平遠之妙，」而范寬山水畫即使遠看也「如面前真列峰巒」之近。如江陰翁徵士朗夫〈尚湖晚步〉詩云：「友如作畫須求淡，山似論文不喜平」。平遠給人以「沖融」、「沖淡」的感覺，不會給人的精神帶來任何壓迫和刺激。在平和、淡遠中把人的情緒思維也引向「遠」和「淡」的境界，這更符合隱逸之士的精神狀態。「遠」成為山水畫的自覺之後，更轉向了「平遠」，郭熙如此，元、明、清的文人士大夫所作山水畫，幾乎都鍾情於「平遠」、「淡遠」、「曠遠」、「闊遠」，作畫力求平淡自然。這也是山水畫在藝術上更成熟的境界。

　　總之，正是因為中國山水畫中具有了「遠」的意境之美，山水畫才如此受到文人士大夫的推崇，也正是因為「遠」能傾瀉心中之逸氣，能抒寫胸中淡泊之境之緣故。文人士大夫對「遠」的情結之深之重，主要是「遠」的精神境界正合於老莊之學所追求的人生境界，契合於中國文人畫的審美趣味。尤其「平遠」山水之境平淡天真，不裝巧趣，恍惚迷離，遠趣天物，道家哲學的天人合一、道冥合一的思想深深影響中國山水畫的創作，文人士大夫的精神境界也更深深地烙印在中國山水畫上。

1　陳傳席，《中國山水畫史》（修訂版），天津人民美術出版社，頁 129。

2　宋劉道醇，《聖朝名畫評》。

3　陳傳席，《中國山水畫史》（修訂版），天津人民美術出版社，頁 129。

4　同上註。

　　結語：「遠」是中國山水畫的「靈魂」，是中國山水畫所追求的一種最高的精神境界，是中國古代文人士大夫的精神境界，是山水畫畫家們孜孜不倦的精神追求，又是老莊哲學與山水畫精神境界相聯繫的媒介。正是因為山水畫具有了「遠」的意境之美，山水畫才能得以繼承和發揚光大。只要山水畫永遠存在下去，那它就會永遠的追求「遠」的意境之美。

第十四章　元代隱士與抒情寫意山水畫

　　在中國歷史上北方少數民族蒙古族統治時期的元代，是一個漢民族受壓迫、受奴役的黑暗朝代。元統治者取消了科舉制度，從而斷送了漢族士人進取功名、報效國家的階梯，加上漢民族對外來統治階級的反感與敵視，漢族知識分子更不願意參與元蒙政治，這樣以來元代就具有了培育隱逸文學藝術的土壤，漢族知識分子隱逸山林與朝野之風盛行起來。雖然蒙元統治階級也想利用漢族士人為其統治服務，但由於苛刻的民族歧視政策與骨子裡不重視漢民族知識分子，一些入仕的士人最終要麼棄官隱居，要麼心隱於朝市，無心參與朝政。因此元代出現了眾多隱士也是特殊的時代政治背景所致，其中一些山水畫家有的是終身隱逸，有的是棄官隱居，有的不得已而隱於市。隱士山水畫家骨子裡的民族意識讓他們傲然於世，山水畫成為他們獨善其身、安頓心靈的理想精神家園。他們創作的「聊寫胸中之逸氣」寫意山水畫，具有很高的審美價值和藝術價值。與生俱來的山林之趣的山水畫成為隱士畫家們人格的寫照，林泉高致的士人以抒情寫意的山水畫來表達胸中的憤懣與情懷。因此元代「逸格」山水畫展現了隱士山水畫家的隱逸心態，元畫的隱逸題材和無我畫境使得中國山水畫的山林精神和寫意精神得以空前的發揮，抒情寫意成為元代山水畫的標誌性精神。

第一節 元代隱士山水畫家的生存狀況

元代的隱士畫家和歷朝歷代隱士一樣不是天生就是隱士，元代之初社會處於亂世，文人士大夫為了保全自身免遭殺身之禍，躲進山林，避居江湖，待到元代中期統治穩定下來之後，知識分子因為對當朝政治制度和社會現實的不滿（如元代民族歧視制度，把國民分為四等人），他們隱逸山林表達對統治階級的不滿所作出的一種徹底的而又無可奈何的反抗。有的被統治階級強行徵召的文人士大夫由於對自身行為的不恥和統治階級官場上的排擠、打擊與無視，就身隱於朝市，沉溺於書畫之中以求身心和精神之解脫。這種情況反映在元代隱士書畫家身上更加典型。如「元四家」黃公望、倪雲林、吳鎮、王蒙皆隱士；身居要職、伺奉三代君主的翰林學士趙孟頫無奈隱於朝；元初吳興八駿之一的錢選，選擇了隱逸之道；出身顯貴的書法家貫雲石放棄爵位過著「知音三五人，痛飲何妨礙？醉袍袖舞嫌天地窄」（貫雲石〈雙調‧清江引〉）的隱居生活；還有王冕、楊維楨、朱德潤、杜本、張雨、吳叡、鄭元佑、陸繼善等一批真正的隱士書畫家。這些文人、畫家因為心靈遭受元統治階級的打擊，不屑為官為吏，不願屈身於異族統治的民族意識，讓他們最終都選擇了歸隱之路。正是這種特殊的歷史背景造就了中國元代隱逸文化藝術的大發展。

作為「元四家」之首的黃公望一生經歷了出繼、為吏和隱逸三個階段。他原本生在江蘇常熟一個姓陸的家庭，七八歲時過繼給姑蘇城九十高齡的黃翁，因老年得子嗣的黃翁喜出望外，把陸堅改名為黃公望。黃公望在青壯年時期一心仕途，和眾多受過儒家薰陶出來的知識分子一樣，想報效國家，以圖政治上有所作為。數度為吏不得志，後因上司官司牽連下獄，頓感政治黑暗腐敗而不滿，從二十五、六歲開始做官直至五十歲之間，為官二十餘年，終於看破坎坷的仕途紅塵，憤而絕棄功名退隱山林江湖，寄情山水，自稱「大癡學人、大癡、大癡道人、一峰道人」等號，他晚年隱逸所取得的這些名號深深烙印出他的出世思想。

倪瓚原名斑，字元鎮，自號雲林、雲林生、雲林子等，其父輩前幾代都是隱士，父親倪炳因善於治家是無錫有名的大財主，可惜早亡，其兄支

撐門戶對雲林疼愛備至，因此受到良好的家庭教育，加之自己聰慧好學，博覽群書，才華橫溢。遺憾可悲的是其兄英年早逝，從此家庭重擔落在他這個不善治家的文弱書生身上。緊接著尊敬的嫡母死亡，其生母雖尚在卻不能操持料理家事，一切重擔都壓在他這個 23 歲的不諳事務年輕人身上，生活急劇的變化讓他不能安於讀書繪畫。失去兄長這把最後的保護傘之後，其家庭受到了官府的盤剝和欺壓，他的思想發生了很大變化，開始信奉道教和佛教，於是把家產都分給親朋之後全身而退，從此漂泊隱居江湖山水之間，長期遊歷於太湖一帶，寄情於山水畫，他把元畫的「高逸」發揮到最高峰，其山水作品最能體現出文人繪畫寫意抒情之精神。

吳鎮字仲圭，號梅花道人，嘉興魏塘鎮人。他早年奔波於仕途，後因失意絕意功名而專意書畫。在隱居期間不與達官貴人交往，性情孤傲，志行高潔。喜種梅花於庭院周圍，築有「春波草閣」、「笑俗陋室」、「橡林精舍」等雅舍，自喻品性情操，作畫寧無人欣賞也絕不隨俗，他研究理學，精通佛道學說。因其一生過於孤抗，與人交往太少，記載他的史料不多。他喜畫竹石和山水，最喜愛畫〈漁父圖〉，表現隱士垂釣內容的〈漁父圖〉很多，形式多樣，真實地反映了吳鎮思想和精神狀況。

王蒙字叔明，號黃鶴山樵，浙江吳興人。出生於富貴之家，外祖父趙孟頫，外祖母管仲姬以及幾個畫家舅舅、表兄弟對其繪畫產生過很深的影響。中年時做過元代小官，元末農民大起義之時，他拋棄功名隱居於杭州東北黃鶴山，其間經常會友訪友作畫。後來又做過張士誠起義軍的小官，但是以繪畫為要事。朱元璋登基做皇帝時他又出來任泰州知州《浙江通志》：「洪武初，為泰安州知州。」他做官時從不輟筆，而且以畫會友，後因宰相胡惟庸案牽連，老年被捕入獄，終死於獄中，這位時官時隱的畫家因過多考慮個人的利益和地位，最終機關算盡反而誤了卿卿性命。

其他還有元初「吳興八駿」之一的錢選，宋亡後隱居不仕，悠遊於山水間，樂乎於名教之中，繪畫於嗜酒之間，酒不醉不能畫，過著「流連詩畫，以終其身」的生涯。元畫「放逸」最高峰者方從義，也是一位終身放達浪漫之人，很早就參加了全真教當了道士，一生不喜談論世事，唯獨愛

好畫畫，其畫具有文人筆墨遊戲之趣，反映名士風度之雅致，體現出瀟灑高傲之精神狀態。

總之，元代隱士山水畫家所處的是一個既造就各種矛盾又醞釀諸多新意的特殊歷史時期。獨特的時代背景和社會思潮促成了一個獨特的隱逸之風，為元代高逸的山水畫風產生起到了巨大的影響。尤其是元末隱士們把胸中憤懣之氣，融匯在文學、繪畫、書法之中，使得元代文學藝術取得了輝煌藝術成就，這是元代留給中國最輝煌燦爛的隱逸文化。

第二節　元代隱士山水畫家與抒情寫意山水畫之間的淵緣

但凡元代隱居山林江湖或朝野的山水畫家，之所以能夠守護著隱逸以求精神的自由，這是由於他們能夠追求心靈上、精神上的真正隱逸，通過書畫修身養性，提高人格魅力，以實現其人生價值。元代中後期由於社會的黑暗和戰亂，文人命運更加坎坷。元代山水畫家悠遊於山林吟詩作畫，來往酬酢。他們癡心於一葉扁舟遊五湖，一片竹林繪丹青，皆以進取功名為俗事。那些官場上的，也激流勇退絕於仕途，走向了一條由官而隱的道路。元代後期社會更加動盪，政權交接，為爭奪皇位，陰謀傾軋，仇殺誅連，將相朝不保夕，使得元代文人更加畏懼仕途，整體上文人隱逸功利性大大減退了。隱逸文化功利性的減退保證了隱士山水畫家對隱逸文化精神內涵的守護。

元代隱士山水畫家追求精神上、心靈上的真正隱逸，達到了一種至高境界的隱逸，無欲無求的俗世生活讓隱士山水畫家們過得逍遙自在、有滋有味，他們把名隱實俗的生活推向了極致。因此親近自然，把玩自然成為隱士山水畫家的一種生存狀態。他們建園林亭館、名堂佳樓，如倪瓚著名的「清閟閣」，戴表元的「清華堂」，顧瑛的「玉山草堂」等；用來賞雪的「聽雪齋」、賞月的「釣月軒」，觀花的「浣花館」，品評書畫的「書畫舫」等，這種優越的具有詩情畫意的私家園林和庭院生活，為隱士畫家們提供了一種超然於世外的精神世界，也為他們創作抒情寫意山水畫提供了充實的物質條件和精神享受。

元末隱逸文人之間樂此不疲的詩文書畫交友酬唱、雅集頻頻，數量激增。遠離政治束縛的隱士們在吟詩書畫、垂釣弈棋、酌酒品茗中度過一生。他們在現實生活中看似放浪形骸、玩世不恭，隱而不絕俗，對隱逸生活形式不刻意要求，就是因為他們把精神隱逸看得比肉體隱逸重要的多，其實他們骨子裡的苦悶才是最深重的，客觀上激發了他們追求內在精神上的超逸和解脫。正是這種人生觀的轉變促使隱士山水畫家們，把更多的精力投向了文學藝術，借助抒情寫意山水畫表達自己的人生志趣，用繪畫書法來撫慰他們受傷的心靈。因此元代山水畫所具有的抒情寫意這一特徵，有著深刻的社會政治淵源和深邃的隱士思想淵源。尤其元四家的山水畫就是元代最高成就的抒情寫意山水畫，也為文人畫的完全成熟立下了汗馬功勞。

第三節　元代抒情寫意山水畫的藝術特徵

元代山水畫最大的特點就是抒情寫意。這與元代寬鬆的文化政策有關，因為元代統治階級是北方文化比較落後的蒙古族，元統治者因自身文化水準不高致使對人民思想控制的鬆弛，從而使元代文人畫家有個自由寬鬆的政治環境和自由的藝術創作環境，能無拘無束地抒發在山水畫中自己的性情。在這個「藝術監護人」喪失的時代，文人畫家可以依照自己的興趣愛好，選擇自己喜愛的隱逸題材和表現手法，極大的創作自由客觀上促進了元代山水畫的興盛與變異。吳鎮的「適興說」、錢選的「士氣說」、倪瓚的「逸氣說」、鄭思肖的「君子畫」說，都是元代繪畫發展有序的探索與開拓。因此元代山水畫比起其他朝代的山水畫具有很多與眾不同的藝術特徵，這與隱士山水畫家的自由創作的空間環境有著很大的關係。

一、元代山水畫崇尚「高逸」風格

所謂「逸」就是逃避殘酷的社會現實和政治，隱逸山野或朝市尋求心靈與精神之解脫，最終達到「道」之境。元代山水畫之所以以「高逸」為尚，這是由於元代士人失去了進去功名的科舉考試階梯，加之「辱於夷狄之變」，在苦悶悲涼、委曲求全、閒逸無聊的精神狀態之下，而選擇的

一種無可奈何的逃避。他們有心報國卻無門，只能放棄對國家民族的責任心。大批士人空前的社會性大退避是元代普遍現象，連身居要職的趙孟頫都極其嚮往隱逸。那些地位低下的士人在社會上處於「八娼九儒十丐」的等級，可想他們精神的苦悶和憤懣，越是地位低下越是要顯示自己人格的高逸，這就是元代山水畫崇尚高逸的思想根源。元代山水畫家以「逸格畫品」為尚，在他們內心營造出一片無限空明寬闊的「世外桃源」，他們不拘常法，融林泉高致於筆墨寫意精神之中，復歸於藝術本體的平淡天真與和諧之美，從而達到士人至高的一種人生藝術境界。元代山水畫家由於不同的人生經歷隱逸心態也有所不同，吳鎮的終身隱逸於市，雲林看破紅塵隱於江湖，黃公望先吏後隱，王蒙時官時隱等，無論經歷怎樣，最終精神是隱逸山林的。但是現實生活中他們卻不得不和市俗混在一起，元代隱士們很少像宗炳、荊浩那樣的隱士終身隱居於深山，他們生活在一個世俗的社會中，吳鎮在集市上賣過卜、倪瓚也做過小生意、黃公望與王蒙都做過小官，他們無一不與市俗打交道。正因如此，他們越是想把自己與世俗分開，必須脫俗，脫俗的目的就是為了高雅，體現在山水畫中就是高逸，所以元代山水畫追求高逸風格是有著隱士們深刻的思想淵源的。元代逸格山水畫走向了成熟，體現了元代隱士山水畫家將性靈從塵俗中解脫出來，如黃公望山水以密為逸，倪瓚山水以簡為逸，吳鎮山水以重為逸，王蒙山水以繁為逸。[5]

二、元代山水畫崇尚抒情寫意之風

元代山水畫家大都是隱士，他們在廣泛寫生自然山水基礎之上進行更多的抒情寫意。倪雲林畫論曰：「余之竹，聊以寫胸中之逸氣耳，豈復較其似與非，葉之繁與疏，枝之斜與直哉！或塗抹久之，他人視以為麻為蘆，僕亦不能強辯為竹，真沒奈覽者何。」這種抒情寫意精神成為元代文人畫家放縱筆墨、信手塗鴉的理論依據。倪雲林又曰：「僕之所謂畫者，不過逸筆草草，不求形似，聊以自娛耳。」這句話幾乎成為元代山水逸格畫品的標誌性口號。他的山水畫〈漁莊秋霽圖〉、〈容膝齋圖〉、〈六君子圖〉

5 參看呂少卿〈論元四家的逸格山水〉一文。

等就是在太湖沿岸寫生基礎上的抒懷，那種曠遠清幽的一河兩岸景色給人無一絲煙火氣，無一處紅塵之俗氣，典型地反映了元代隱士在抒情寫意與客觀自然山水表現方面的絕妙融合。

　　元代山水畫家們在寫意的同時還是非常注重筆墨造型的，黃公望的山水取之於富春江沿岸和虞山的風景，他經常悠遊於山川湖泊之際，都會攜帶畫筆進行速寫模記江山釣灘之勝，作品〈富春山居圖〉就是在其寫生基礎上進行藝術加工成為抒情寫意山水的典範之作。畫面所描繪的山川河流、房屋茅舍、小橋流水基本吻合富春江一代的風光，但是你又說不出具體是富春江的那一段風景，就是人們經常所說的「妙在似與不似之間」。王蒙山水鬱然深秀、山色莽蒼，用筆縱橫離奇，莫測端倪，其代表作品〈青卞隱居圖〉、〈夏日山莊居圖〉、〈具區林屋圖〉都是在「表現性寫實」基礎上的抒情寫意。總之，元代山水畫家「表現性寫實」的藝術風格是元畫抒情寫意精神與客觀山水形態矛盾統一，這是元代特殊的社會政治背景所造就出來的元代山水畫的特殊性。

三、詩書畫印的完美結合

　　元代科舉制度的取締讓更多的士人讀書不再追求功名利祿，靜下心來讀書作畫寫詩抒懷，這樣以來他們的文化綜合素質非常之高，可以說元代文人幾乎沒有不會作畫的，很多人都是集詩人、畫家、書法家於一身，如趙孟頫、王冕、倪瓚、楊維楨、張雨、虞集、柳貫等人。元代的畫家們又幾乎都有個人詩文集存世，這樣以來宋人蘇軾所提出來的「詩畫一律」命題在元代得到了徹底的解決。元代文人畫家由於詩書畫俱佳的綜合素質，很好地體現了詩書畫印的完美結合，從他們所創作的山水畫中就能看出，這種詩與畫的結合已經不是生硬的拼湊和簡單的詮釋，而是畫家穎悟的詩意思維、形與色敏銳的捕捉與把握。倪雲林在詩書畫印方面做出了突出成就，在他傳世不多的山水作品中都非常好地體現了這方面的藝術特色。他畫作中題詩的內容、位置和書法形式，都與畫面組合的非常完美，相得益彰，畫面流露出濃郁的書卷氣息。如他的題畫名句「亭下不逢人，夕陽淡秋影」，詩的意境美不勝收，與畫面上的遠山、河流、古亭、瘦石、荒木

和諧統一，詩與畫的完美結合所營造出來的「詩中有畫、畫中有詩」藝術效果是元代山水畫抒情寫意最佳體現。

綜上所訴，元代是一個外族統治中原的朝代，激烈的民族矛盾和寬鬆的文化政策，導致整個社會文人的大退避，士人為了心靈和精神上的徹底解脫，隱居山林或朝市，寄情於山水書畫之中，短暫的元代卻締造了一個抒情寫意山水畫的高峰，為中國山水畫增添了獨具一格的形式美，元代山水畫的創作者都是當時文化綜合素養較高的文人，他們為了表達自己的志趣品格，創作的山水畫以高逸為尚，以詩書畫印形式的完美結合，造就了中國古代山水抒情寫意的最高峰。

第四節　元代隱士山水畫家對中國山水畫的貢獻

元代特殊的時代背景造就了眾多的隱士，隱士的出現極大地推動中國山水畫的發展。元代隱士大都生活世俗之中，他們很少隱居山林之野，所以元代山水畫特別注重「脫俗」，也正反映了元代隱士們那麼欲「出汙泥而不染」的精神，不想被世俗所淹沒。他們深陷世俗生活，比起隱居於深山老林要舒適的多，但是在精神上卻又想傲然獨立於世。這種思想上的矛盾使得元代文人畫家和隱士山水畫家左右為難，體現在趙孟頫上更為典型。趙孟頫是最為典型的「隱於朝」之士，他一生可謂是人臣之位到達登峰造極，身體上享受著無窮的榮華富貴，然而內心上比誰都煎熬苦悶。他的一生「中腸慘戚淚常淹」（見《松雪齋文集》），可見他那種「矛盾、痛苦、悔恨、委屈」的心情，是一般常人所不能理解的。趙孟頫出仕之後後悔壓抑，一生嚮往山林隱逸而不得，所以他一生寄情山水畫創作。趙孟頫是元代山水畫托古改制的領袖，他的山水畫對於元四家影響很大。「一句話，沒有趙孟頫便沒有『元四家』。也沒有和『元四家』對立的李、郭派陣容。元、明、清三代山水畫的發展，趙孟頫是第一個關鍵的人物。」[6] 因為趙孟頫一直在朝廷為官，所以很多人是不會同意他是朝隱之士的。所以本節省去他的山水畫藝術成就及其貢獻。

　　6　陳傳席，《中國山水畫史》（修訂版），天津人民美術出版社，頁251。

一、元季四家推動了中國山水畫走向抒情寫意的高峰

中國山水畫具有獨特的精神文化內涵，它的發展具有自身的發展規律，特定時期和歷史階段的某種文化對山水畫會產生一定的影響和作用，元代就是如此，元代山水畫之所以走向抒情寫意最高峰，與「元四家」有著緊密的關係。我們可以說山水畫所要表達的永恆主題就是隱逸，它是中國傳統文人士大夫的理想生活，也是文人們渴望達到的一種精神狀態，那就是山水畫能夠表達超然於物外、悠遊於象外的精神。那麼「元四家」山水畫的構圖圖示、筆墨情趣、形神統一和營造的意境之美，都推動著中國山水畫走向抒情寫意的高峰。

元四家山水畫大多以平遠、深遠為主，這種構圖布局本身就具有詩情畫意，給人一種心靈的慰藉和放鬆之感，不像范寬〈谿山行旅圖〉那種高遠構圖給人一種壓抑之感。元四家黃公望的〈富春山居圖〉利用山體大小對比突出主體，起伏不定的山巒構成一種韻律美。整個畫面以深遠布局，近處雜樹叢生，中有小橋流水、村落點綴陪襯，極富生活情趣，富有極強的抒情性和寫意性。吳鎮的隱逸題材的「漁父」圖很多，畫面一般運用三段式構圖，景致越遠越高，畫面近景一般是山丘矮樹、淺草低嶼，中景往往是大片空白的湖水，給人一種渺渺茫茫的浩瀚之感，遠景是虛淡清新的遠山。更有甚者倪瓚把這種構圖發揮到了極致，在倪瓚的山水畫中往往都是一河兩岸，近處枯樹稀疏蕭條，中間河水大片留白，遠景也不過是一兩平坡岸石，畫面呈現給觀者的是靜謐、蕭索之感，這種以「簡」為逸的構圖具有靈動舒朗之感，王蒙山水具有深遠構圖，畫面多是崇山大嶺、重巒迭嶂、茂林清流，用筆工細精整、繁複緊密。總之元四家山水畫各種構圖圖示，體現著元代山水畫崇尚「高逸」的抒情寫意精神。

元四家山水畫的筆墨使用也使得元代山水畫走向了抒情寫意。筆墨本身就具有獨立的審美價值，中國山水畫筆墨中蘊含著超逸樸素的美學思想，簡淡的筆墨凝合著樸素無華的意象。元四家筆墨除了表現意境之外主要是為了抒情遣懷、宣洩性靈，元代山水之變其實就是一種筆墨之變。元四家山水以書法用筆入畫，注重線條的書法意味，摒棄了南宋山水畫的劍拔弩張的

用筆，代之以穩健含蓄的書法用筆，求簡率真，造型追求逸格。用筆上追求筆墨韻味、古樸率真、溫雅蘊藉的美學風格。如黃公望〈富春山居圖〉運用的披麻皴更加自如、蕭散簡淡，畫面清晰明朗、層次變強。倪瓚創立了折帶皴，畫樹幹用乾筆勾勒，時斷時續，反復勾染，再用淡墨層層積染，表現樹的渾厚華滋。自然草木在倪瓚筆下超乎自然、高潔脫俗。元四家以筆墨來傳情達意、含蓄輕柔，抒胸中之逸氣，無形之中推動了元代山水畫走向了抒情寫意。

中國山水畫的意境是其靈魂，也是中國山水畫意義之所在。元四家山水畫崇尚寫意，都是因為元代異族統治造成的慘澹人生際遇，以及社會、民族、現實的種種矛盾交織在一起，造成的一種苦悶、彷徨、失意，這種情緒在他們「逸筆草草」的筆下得以體現，只為「聊以寫胸中逸氣」。元四家山水畫體現出來的意境大都是一種平和、虛靜、飄逸之態，體現出來的是道家「無為」思想，求得精神上安慰自己，以禪家「虛靜沖和」的心態解脫自己。所以元四家山水畫少了北宋的雄壯、南宋的剛猛，給人以平靜之感，看似沒有了激情。他們筆下的山水意境和現實生活相去甚遠，少了煙火氣，多了文人渴求的理想境界，這也是現實的無奈，反抗無力，求之不能，只能安逸現狀的一種苦悶精神的自我發洩與解脫。所以元四家山水畫意境也是推動元代山水畫走向抒情寫意的因素之一，很多元代山水畫教案都是鬱鬱不得志的，他們所繪製的山水畫都是胸中的山水，意念中的山水，都是澈透心靈的安慰。元代中後期山水畫所呈現出來的意境，都深藏著一種人生境界，更具有濃厚的中國傳統文化審美的意味。

二、元四家的山水畫的藝術成就及其對後世的影響

（一）黃公望山水畫藝術及其對後世的影響

1. 黃公望生平和思想

黃公望（1269–1354 年），字子久，號大癡，大癡道人，又號一峰道人，原籍常熟，本姓陸，八九歲時出繼姑蘇永嘉黃氏，故改名為黃公望。黃公望出生時南宋已經處於崩潰之際，十一歲時南宋徹底覆滅，他對宋朝也沒有多

少記憶和留念。青年時代的黃公望希望自己在政治上幹出一番事業，因為元統治階級沒有了科舉制度，對漢人做官採取了先吏後官的政策，所以黃公望直到中年才得到徐琰的賞識和推薦，在浙江廉訪司做了一個小小的書吏，後來又到了當時的大都（今天的北京）御史台下屬的察院做了書吏，經理田糧。後因上司張閭貪得無厭被皇帝治罪而受牽連被捕入獄，此時的黃公望年過五十，幸沒有喪命而出獄，經此世故之後，黃公望便絕意仕途，加入了新道教，開始走上了隱逸山林的隱居生活。因生活所迫，他曾以卜術為業，為他人卜算吉凶命運為生，再後來因畫名大振開始以「教授弟子」為生。那時元代文人賣畫為生還不多見，黃公望主要以卜術和授徒為生，因新道教教規規定，道徒需要雲遊，所以後期黃公望基本過著雲遊性質的生活。在雲遊四海的後半生創

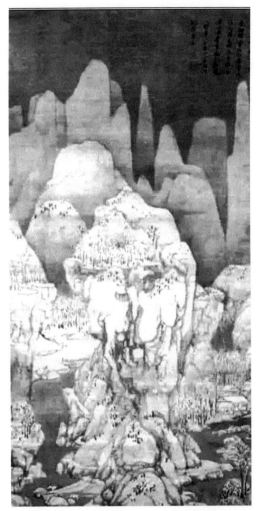

圖 19 元・黃公望〈九峰雪霽圖〉

作極為豐富，一直到了八十歲還在創作山水畫。黃公望於至正十四年（1354年）病死在杭州，享年 86 歲，被後人安葬在他的故鄉常熟，其墓至今還在虞山西麓。

2. 黃公望山水畫藝術特色

黃公望山水畫總體上有「淺絳」山水和「水墨」山水兩種藝術風格。據明代張丑在《清河書畫舫》記載：「大癡畫格有二，一種淺絳色者，山頭多巖石，筆勢雄偉；一種作水墨者，皴紋極少，筆意尤為簡遠。」黃公望首創

了中國「淺絳」山水畫，淺絳山水就是運用疏簡的筆法勾畫山石輪廓，用乾筆皴擦，最後用清淡的赭石和花青渲染，畫面呈現出沉靜溫暖的意蘊，對於表現江南清麗明淨的山光水色樹木茂林非常恰當，淺絳山水代表了黃公望山水畫的藝術特色，也反映了他清逸出世的思想境界和審美情趣，如他的淺絳山水作品〈天池石壁圖〉、〈九峰雪霽圖〉（圖19）、〈丹崖玉樹圖〉（圖20）、〈富春山居圖〉（圖21）等，其中〈富春山居圖〉最負盛名，可以說是他一生繪畫的結晶，也是他晚年畫風達到了爐火純青、渾然天成的藝術境界。黃公望運用簡練的線條，勾畫雪後山巒，地上留白為雪，再用淡墨烘染天空和水面，來襯托雪後的山峰、寒林茅屋。如作品有〈九峰雪霽圖〉、〈富春大嶺圖〉（圖22）、〈快雪時晴圖卷〉等，都是水墨山水風格。〈九峰雪霽圖〉用短線、直筆皴為主，筆勢方中帶圓，勁健中寓柔婉，達到了「筆愈簡而氣愈壯，景愈少而意愈長」的藝術

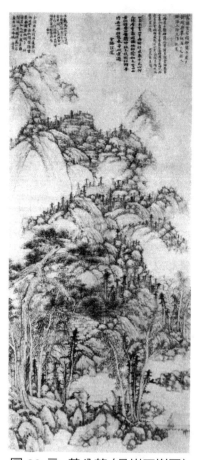

圖 20 元·黃公望〈丹崖玉樹圖〉

效果。這幅作品可以說是黃公望水墨山水傑作，圖中有九座山峰。此圖既有高遠又有深遠之構圖，章法嚴謹，奇險之中見平穩，結構縝密，虛實相生。

　　黃公望最為盛名的〈富春山居圖〉為長卷，縱僅33釐米，橫636.9釐米，山峰起伏，林亂晚宴，平崗連綿，江水如鏡，境界開闊遼遠，雄秀蒼莽，簡潔清潤，使人心曠神怡。畫家晚年用了4年時間完成了這幅巨作，描繪出浙江富春山一代的山川丘陵初秋景色。畫面上山水交錯，山巒起伏連綿，山體上怪石林立，雜樹叢生，中有房屋茅舍、小橋流水、江水如鏡、岸邊水草依依、草亭景色怡然。整個畫面景隨人遷，人隨景移。構圖上運用了平遠、高遠、闊遠交替經營位置，突出了富春山的雄偉壯麗和秀美嫵媚。給人一種寧靜祥和、平淡的意境之美。在用筆用墨技法上，黃公望「凡數十峰，一峰一

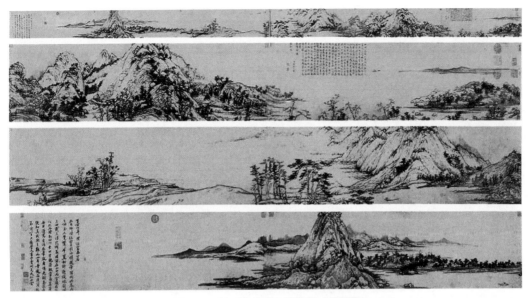

圖 21 元‧黃公望〈富春山居圖〉

狀，數百樹，一樹一態，雄秀蒼茫，變化極矣。其山或濃或淡，皆以乾而枯
的筆勾皴，疏朗簡秀，清爽瀟灑，全如寫字，遠山及洲渚以淡墨抹出，略見
筆痕。水紋用濃枯墨複勾。偶加淡墨複勾。樹幹或兩筆寫出，或沒骨寫出，
樹葉或橫點，或豎點，或斜點，或勾寫松針，或乾墨，或濕墨，或枯筆。山
和水全以乾枯的線條寫出，無大筆的墨，惟樹葉有濃墨、濕墨，顯得山淡樹
濃。遠處的樹有以濃墨點後再點以淡墨，皆隨意而柔和。」[6] 黃公望運用了
董源的濕筆披麻皴，濕潤的披麻皴與長短不一的乾筆皴擦渾為一體，側鋒與
中鋒交互使用，坡峰之間還用了近似米點皴，濃淡交錯。若隱若現的墨色自
然地籠罩在景物之上，化為一種明媚的氛圍。這幅傑作是在真山真水提煉而
出來的，整幅畫面明淨疏朗、秀潤清爽，充分發揮了畫家的筆墨意趣。這幅
畫促成了中國山水畫的又一次變法，完成了繪畫由「重格律、以理貫法」向
「重氣韻、以趣運法」的昇華，達到了「蕭索淡泊，平淡天真」的最高審美
境界。總之，黃公望山水畫呈現出來的是「淡墨輕嵐，秀潤鬱蔥，雲霧顯
晦，峰巒出沒，線條圓松居多，著墨乾枯居多。其淺絳山水，山頭多巖石，
筆勢雄偉；其水墨山水，皴擦極少，筆意簡遠。」藝術風格。

6　陳傳席，《中國山水畫史》，天津：天津人民美術出版社，2008 年，頁 277。

3. 黃公望山水畫藝術對後世的影響

「南宋李、劉、馬、夏之後，山水之變，始於趙孟頫，成於黃子久，遂為百代之師。」[7] 元四家之首黃公望藝術成就最高，倪瓚評價其畫說：「大癡畫格超凡俗，只尺關河千里遙。」[8] 黃公望繼趙孟頫之後，開創了一代新風，徹底擺脫了南宋後期陳陳相習的積習。王世貞在《藝苑卮言》說：「山水畫至大小李一變也，荊關董巨又一變也，李成、范寬又一變也，劉李馬夏又一變也，大癡黃鶴又一變也」。黃公望的山水作品不重形似，但求神似氣足，他強調人的思想意識作用很重要，認為作畫應該去「邪、甜、俗、賴」，「畫一窠一石，當逸墨撇脫，有士人家氣，纔多便入畫工之流矣」。[9] 黃公望許多藝術主張都對後世產生了深遠的影響。在技法上，黃公望突破了院體的規範，寫實與形似被其放在很次要的地位，而強調主觀意興心緒。「氣韻生動」的美學原則成為衡量山水畫的標準。黃公望在筆墨技法上取得了很大的藝術成就，發展了中國畫的筆墨形式，豐富了中國畫的表現力。黃公望還宣導「以意構景、以趣運法」的創作方法和追求平淡天真的審美境界，確立了元代文人畫的美學理想。黃公望對

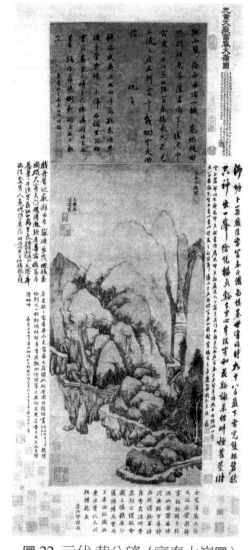

圖 22 元代 黃公望〈富春大嶺圖〉

7　陳傳席，《中國山水畫史》，天津：天津人民美術出版社，2008 年，頁 279。

8　見倪雲林，《清閟閣集》卷八。

9　見陶宗儀，《輟耕錄》中收錄黃公望的〈寫山水訣〉。

後來元代畫家陸廣、趙原、馬琬、陳汝言產生了影響，明清兩代的山水畫壇幾乎為黃公望所壟斷，沈周、文徵明、唐伯虎、董其昌、陳繼儒、清初四王、吳歷、惲壽平、金陵八家、新安四大家及其傳派等等都學習臨摹過黃子久的山水作品。總之，黃公望山水畫對元代以後的影響可以說是「前無古人、後無來者」。黃公望在中國山水畫史上對整個中國山水畫的發展起到了至關重要的作用，其影響之深遠一直延續至今。

（二）倪瓚山水畫藝術及其對後世的影響

1. 倪瓚生平及其思想

倪瓚（1301–1374 年）原名珽，字元鎮，又字玄瑛，號雲林、雲林子、雲林生、幻霞子、滄浪漫士、風月主人、蕭閑仙卿、朱陽館主、淨名居士等等不一而足，不過題畫最多的還是用雲林二字。倪瓚的生平前面已經介紹過的就不在囉嗦。他 23 歲之前過著富裕的公子哥生活，衣食無憂，不問世事，讀書操琴，吟詩作畫，欣賞古玩。23 歲之後的倪瓚，長兄去世，使他不但失去了一把最佳保護傘，而且所有家庭重擔都落在他的肩膀之上，這個弱不經風的書生哪能經得起官府逼租、敲砸勒索的折磨，見到小官小吏都需要笑臉相迎和彎腰折拜，這讓一個有山林之趣的儒雅之士感覺莫大的恥辱和痛苦，但是又不得不與官府打交道，常常是半夜等候在公庭之上，讓他無法忍受官府的欺壓。這個不善於治家理田的書生，把一個大家庭搞得入不敷出，此時的倪雲林看破了紅塵，官府苛政如虎，視民如豬的社會現實，讓他萌生了逃避社會的念頭。為了逃避官家索租，他決計棄田逃遁。於是在 35 歲左右終於典賣家產，分給家族成員，一個人出遊在外十年，後來 48 歲時又攜家出遊。這時的倪瓚思想完全趨於空幻，道家思想沒能解決他的苦悶和痛苦，於是轉向佛教。倪瓚自己不願意當官，卻和那些具有「江湖之思」的官員做朋友，經常與和尚、道士、隱士之流來往不斷。他經常和這些朋友泛舟於蘇州、吳江一代的太湖邊上，吟詩作畫、互相奉和。倪瓚活到 69 歲，在朱元璋洪武七年（1374 年）11 月 11 日，病死在親戚鄒家，結束了清高孤苦的一生。

2. 倪雲林山水畫風格及其貢獻

　　倪瓚是元四家山水畫家中畫格最高逸者，他的作品存世最多，董其昌推崇他：「獨雲林古淡天然，米癡後一人而已。」他早期作品基本上注重形似，一般採用疏林平遠和闊遠構圖法，逐步形成淺水遙岑模式的演進過程。中年時期畫法嚴謹持重，運用披麻皴，用筆圓潤渾厚。後期山水畫絕少著色，甚至連一顆紅色印都沒有，典型面貌就是一河兩岸，前岸幾株枯樹，幾塊堆石或坡石，河中空白無波無紋，一片空明，對岸幾道沙洲，一兩個平緩山丘，近景低遠景高，代表作〈六君子圖〉（圖 23）和〈漁莊秋霽圖〉（圖 24）最具這方面的藝術特色，〈六君子圖〉可看做是「闊遠」構圖理論較完善的實踐，此圖已基本形成一水兩岸式的格局。後期山水畫更加平淡，如今北京故宮所藏〈古木幽篁圖〉（圖 25），乾濕墨色互用，達到了有意無意，若淡若無的境界，給人一種清幽靜謐的感受。倪瓚晚年筆墨熔鑄各家之長，形成極有個性化的語言形式，一水兩岸式結構得到強化，成為其山水主體風格樣式。晚年倪瓚多用渴筆淡墨，用筆以疏處求密見勝，在看似簡疏的筆法中，實包含著多重複筆勾皴，筆意松秀，皴擦多於渲染，於乾淡簡斂中透出腴潤和厚實。作畫多變簡淡，筆法更加圓潤。後人評述倪瓚的筆墨「似嫩而蒼，似枯實腴，有意無意，若淡若疏」，達到了一種至高的境地。

　　倪瓚博學多才，在詩文、書畫等方面都有很高的造詣，中年對佛道理論和思想都做過深入研究，他多方面修養都非常高，他的繪畫思想與山水畫風格對後世影響極大。倪瓚山水畫表現了太湖平遠景色，他的獨特性與創新之處主要體現在構圖、皴法、意境等方面。他的山水畫構圖極其簡單，一般遠景在上，近景在下，景物很少。實際上，他把董源、米芾平遠山水構圖法發揮到了極致。倪瓚的繪畫以簡勝繁，他淡雅、蕭散的畫風成為文人山水畫抒情寫意的最高典範。他的很多作品都表現出一種及其清幽潔淨、靜謐恬淡的意境之美，給人一種淒苦悲涼、孤寂落寞之感。如作品〈叢篁枯木圖〉、〈江岸望山圖〉、〈梧竹秀石圖〉、〈漁莊秋霽圖〉、〈幽澗寒松圖〉（圖26）、〈疏林圖〉（圖27）等作品，都是無錫地方的小景，一河兩岸，三幾株枯樹，坡石坡岸，筆簡意幽，他從不畫名山大川。他用墨極少濃墨，只是點苔稍濃，

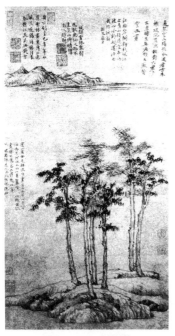

圖 23 元・倪瓚
〈六君子圖〉

圖 24 元・倪瓚
〈漁莊秋霽圖〉

圖 25 元・倪瓚
〈古木幽篁圖〉

圖 26 元・倪瓚〈幽澗寒松圖〉

圖 27 元・倪瓚〈疏林圖〉

整個畫面以淡墨為主，用墨雖淡，卻能顯出精神，這是很難達到的，他用筆看似在著力與不著力之間，筆法鬆動，一筆下去卻又萬千變化，枯中帶潤，秀潤，把淡墨的變化發揮到了極致。倪雲林的這種山水畫風主要是由他的各方面的藝術修養和精神狀態決定的。他性格不卑不亢，無欲無求，心情悲涼淒清、孤苦茫然。總之，倪瓚的山水畫以「平淡」、「柔潤」、「蕭散」的風貌呈現給觀眾，這種以簡為勝的藝術風格在元代乃至中國山水畫壇都是獨樹一幟的，具有鮮明的藝術特色。

　　3. 倪瓚的美學思想及其影響

　　倪雲林之所以在山水畫上取得了巨大成就，一方面得益於他的天資和勤奮，另一方面得益於他淵博的知識修養和系統的美學思想。他在一首〈跋畫竹〉的詩文中寫道：「以中每愛余畫竹，余之竹聊寫胸中逸氣耳，豈復較其似與非，葉之繁與疏，枝之斜與直哉……」[10] 在〈答張藻仲書〉中提到：「僕之所謂畫者，不過逸筆草草，不求形似，聊以自娛耳！」[11] 以及「愛此風林意，更起丘壑情。寫圖以閒咏，不在象與聲。」[12] 這些美學思想主題就是作畫不求形似，而是用以自娛自樂，發洩胸中之逸氣。其實他的這些美學思想根源於多方面的影響，如孔子提出的「游於藝」思想就是藝術的「娛樂」功能，道家的逍遙遊思想也是藝術的自娛功能的另一種說法。到了宋代的蘇軾、米芾、米友仁等人，他們親身實踐與推行作畫的「娛樂」為目的，來抒發自己的思想情感。蘇軾最為直接的表達就是「論畫以形似，見與兒童鄰」的觀點。因此說倪雲林的美學思想受到中國古代思想家的影響很大，尤其直接受到了蘇軾影響很大。元代山水畫達到了抒情寫意的最高峰，其中倪瓚的這種思想在他的言論與作品中的表現是最為突出的，他把以抒情寫意的文人畫思想發揮到了極致，因此也獲得了山水畫史上很高的地位，董其昌對他更是推崇備至，他在《畫眼》中說：「元時畫道最盛……其有名者，曹雲西、唐子華、姚彥卿、朱澤民輩，出其十不能當倪黃一」、「元人能者雖多，然稟承宋法，稍加蕭散耳，吳仲圭大有神氣，黃子久特妙風格，王叔明奄有前規，

10　《清閟閣全集》卷九〈跋畫竹〉。

11　《清閟閣全集》卷十〈答張藻仲書〉。

12　《清閟閣全集》卷二〈惟寅遠寄佳紙命僕寫圖賦詩〉。

而三家皆有縱橫氣息，獨雲林古淡天真，米顛後一人而已。」可見他的地位之高。倪瓚的「聊寫胸中逸氣」、「逸筆草草」、「自娛」等美學思想對元代文人畫的影響極大。倪雲林山水畫元代雖然尚未得到社會的普遍重視，但是他的畫名已經在社會上層得到認可和尊重，元四家其他三家都非常器重和推崇倪瓚，他們經常在一起合作，彼此互相題詠。到了明代倪雲林被列為「元四大家」之一，又以「倪黃」並稱代表「元四家」的最高成就，到明代中期倪瓚山水畫已被世人奉以為寶，可以說明清畫家沒有不學倪雲林山水畫的，可惜學習得很好的卻寥寥無幾，這是由時代、個人的經歷、性格、氣質、修為等多方面的因素差異造成的。明四家之首的沈周和文徵明、董其昌等人都曾臨摹過他的畫，明代學習倪瓚成了一種風氣。明清之際的弘仁和尚學習倪瓚山水功夫最強，師法雲林又能自張赫幟而取得成功，清代山水畫家無不學習「元四家」的，就連「清初四王」等人都臨摹倪瓚的山水畫，可見，倪瓚在山水畫上的影響是巨大的。

（三）吳鎮山水畫藝術成就及其影響

1. 吳鎮的生平簡介

吳鎮（1280–1354），字仲圭，號梅花道人，浙江嘉興魏塘人，元四家之一。他祖輩曾有人做過宋朝官員，後來因為隨南渡從汴梁遷居浙江，其父遷居魏塘。吳鎮出生時宋朝已經滅亡，年輕時和哥哥吳元璋一起讀書，喜歡研究「天人性命之學」。性情孤傲，品行高潔，不喜歡和達官貴人交往

圖 28 元‧吳鎮〈漁父圖〉

接觸，一生隱居不仕，是一個地地道道的真隱士。他喜歡在自家周圍種植梅花，自喻自己的品性孤峭，自樂於梅花間，因此又自號為「梅花道人、梅花和尚、梅道人、梅沙彌」等雅號。吳鎮為人抗簡孤潔，高傲自標，過著「人間黃塵千萬丈，一點不到山林邊」的超凡脫俗生活，借山水畫來抒發心中的情懷。自築「笑俗陋室、春波草閣、橡林精舍」等雅齋，表達他「抗懷孤往，窮餓不移」（《四庫全書總目提要》評吳鎮詩語），他作畫寧肯不被人賞識也絕不隨俗。他還喜研究理學，精通儒學、道學和佛學。他的畫世人稱之為「是有山僧道人氣」（《滄螺集》卷三），他一生創作的〈漁父圖〉（圖28）最多，還曾畫有一幅隱逸圖〈草亭圖〉，表達自己的隱士情趣，自題詩云：「依村構草亭，端方意匠宏。林深禽鳥樂，塵遠竹松清。泉石供延賞，琴書悅性情。何當謝凡近，任適慰平生。」厭倦世俗之情溢於言表。因為自己既不願意為官，也不願意隨俗賣畫為生，所以當他生活發生貧困之時只能去集市為人算命，賴以養家糊口。吳鎮從來沒有入仕之念想，也從不與官家、名人交流書畫，更不肯和富人來往，所以一般人得不到他的作品，但是遇到知己者又能親自奉送。元順帝至正十四年吳鎮與世長辭，享年75歲。

2. 吳鎮的山水畫風格特徵

　　吳鎮最喜愛的便是漁父漁隱題材，他畫的很多〈漁父圖〉（圖29）表現的都是隱士垂釣於江河湖泊之上的情形。這與元代外族少數民族殘暴統治有關，大量文人要麼難以入仕為國效勞，要麼不願意與統治階級同流合汙，在這種社會背景之下，漁父逍遙自在的人生態度和清高形象為文人所鍾愛和效仿，這種漁父情節都是文人畫家所共有的，漁父形象也是文人山水畫畫家的精神載體和情感寄託。那麼對於一個生活在嘉興湖邊，整日以水為伴的吳鎮來說，情有獨鍾的漁父題材也是合情合理的。吳鎮的〈漁父圖〉形式多種多樣，有長軸短軸，也有長卷短卷，每每在〈漁父圖〉上題詩「山突兀，月嬋娟，一曲漁歌山月邊」。從中我們不難看出吳鎮的清淨無凡塵的生活情趣。說是畫漁父，其實很多漁父只是點綴而已，並沒有細緻刻畫，而是盡情描繪山川河流的周邊環境，創造出一種天人合一、清風明月似的優美環境，可遊可居，襯托出漁隱者悠然自得的心態。漁父的主題自古以來就有隱晦避世的象徵意義，在〈洞庭漁隱圖〉（圖30）、〈秋江漁隱圖〉（圖31）、〈漁父圖〉

（圖 32）、〈山高隱圖〉諸作中，都能隱喻自己那種隱逸之性情。

圖 29 元·吳鎮　　圖 30 元·吳鎮　　圖 31 元·吳鎮
〈漁父圖〉　　　〈洞庭漁隱圖〉　　〈秋江漁隱圖〉

圖 32 元·吳鎮〈漁父圖〉（局部）

　　吳鎮的山水畫筆墨語言也在推陳出新,吳鎮借用筆墨抒發自己主觀心緒,筆墨中有蘊含著畫家的感情色彩。我們從歷代畫家和題記就能看出對吳鎮筆墨藝術較高的評價。吳歷評:「出新意與法度之中,寄妙理於豪放之外,渾然天成,五墨具備。」董其昌:「蒼蒼茫茫有林下氣」又評:「大有神氣。」惲格評:「筆為雄勁,墨氣沉厚。」《花溪集》(卷二)「興來縱筆不用皴。」張庚評:「適元季四家,始用乾筆,然吳仲圭始用重墨法,余亦淺絳烘染,有骨有肉。」吳鎮筆墨上承董源、巨然,兼收馬夏技法,並收李、郭風格。從而形成了一種即重筆法,更重墨法,剛柔相濟,乾濕並用的風格。他的畫跋云:「墨戲之作,蓋士大夫詞翰之餘,適一時之興趣」,他雖稱「墨戲」卻在實際繪畫創作中十分認真,即使點苔也不率意而為,反復斟酌後方下筆,每一筆,每一塊墨,都儘量符於形合於理,求變的同時又重視法度。吳鎮喜用濕筆重墨,層層積染,十分準確地把握用水用墨的分寸,氣象沉鬱,墨色淋漓,先用淡墨鋪陳,渲染,再用焦墨醒眼。吳鎮在用水用墨方面的獨到貢獻,豐富了繪畫表現語言,使繪畫藝術呈現出更多樣式的風貌。那濃重的墨團和充沛的水分增大了墨色層次的變化,「墨色淋漓障猶濕」,另外需要補充的是吳鎮山水喜用濕墨,但他的傳世墨竹用的又都是乾墨,均取得良好的效果。吳氏的墨法影響到了明代的沈周,文徵明等人,獲得了「筆墨沉鬱,氣格古樸」的美譽。

3. 畫面構圖的變化多端

　　吳鎮在構圖方面最具變化性,他有時學馬夏局部構圖,有時又兼學范寬、李成的全景式構圖,有時又作三江兩岸的平緩之景,並創造性的發展了深遠、平遠的構圖方法,使之結合為典型的闊遠構圖。可謂變化多端,形式各異。如〈松泉圖〉(圖33)近似於馬、夏邊角構圖,畫中一松從畫面近二分之一處伸出,顯得勁拔孤傲;一泉出於松下,水流湍急。此圖險中有奇,筆墨圓熟,墨色濃淡相兼,如古松用重墨勾畫,雜草等多用淡墨點染,牧溪法,畫面上大塊空白處草書題詩,詩情奔放,書風飛動,是一幅詩書畫完美結合的作品。再如〈溪山草閣圖〉有北方山水畫派李成、范寬全景式構圖特點,作者以披麻畫出層層累迭的土坡,堆砌出一塊突兀巨峰,諸峰之間不留

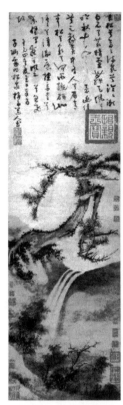

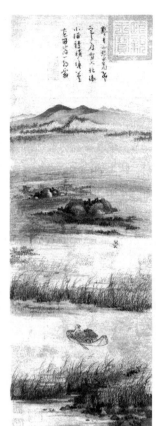

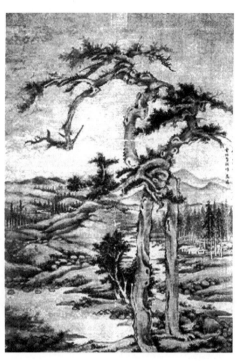

圖 34 元・吳鎮〈蘆花寒燕圖軸〉左
圖 35 元・吳鎮〈雙檜平遠圖〉中

圖 33 元・吳鎮
〈松泉圖〉右

空隙，構圖飽滿無迫塞感。〈蘆花寒燕圖軸〉（圖 34）則是平緩構圖，追求
一種平靜和清遠的精神境界，畫面分四段，平坡之上蘆葦隨風輕搖，蘆雁振
翅而飛，漁父在船頭舉頭而望，興致正濃，畫面空靈，作者大膽採用平行的
手法來表現空闊無邊的水泊，利用橫斜的微差和遠近層次的濃淡變化使作品
不失於僵板，可謂有膽識在平淡裡出奇制勝。其難度要大於險中求穩，這完
全得益於作者長期在故里蕩舟的觀察和體驗。〈雙檜平遠圖〉（35）是一幅以
寫意精神超越了地理局限，畫面繪雙檜，幾乎占據了整個畫面，蟹爪法畫樹
枝，取李成畫法，遠景山巒平緩多渲染少皴擦，畫法圓潤，此取董巨筆意。
從對吳鎮具體作品構圖章法的分析可以看出，吳鎮構圖方式的多樣性，同時
也可以看到他既吸收了前人優秀傳統，又有所創新，不拘於一家，而是兼收
並覽，終成自己的風格。在有些畫中，他還吸收馬夏派的斧劈皴筆法，他的

樹法取自董巨和李、郭,前者勾幹點葉,渾厚率略,後者筆力勁拔,色皴縝密。吳鎮學習董、巨、李、郭以至馬夏各家的技法,最終陶鑄成他自己沉鬱樸茂的風格。其筆力的雄勁,墨氣的沉厚,蘊涵著盈滿的內力,他那質樸無華直抒胸臆的表現方法和充滿精力的筆墨情趣,是與他所要表現的閒適自樂的隱逸思想內涵互為表裡的。

4. 吳鎮對後世畫壇的影響。

吳鎮對後世畫壇產生了深遠的影響,但在當時吳鎮的繪畫是不被人看重的。董其昌在《容臺集》中有一段記述:「吳仲圭……與盛子昭比門而居,四方以金帛求子昭畫者甚眾,而仲圭之門闃然,妻子頗笑之。」可見當時吳鎮門庭是冷落的,無人以金帛求其畫,連妻子都要嘲笑他。吳鎮「蒼蒼莽莽有林下風氣」的獨特畫風得到了後世有識之士的賞識,在明季、王世貞的《藝苑卮言》、屠隆的《畫箋》和項元汴的《蕉窗九錄》等論著中,提出了趙孟頫、黃公望、吳仲圭、王蒙為元四家之說,突出了吳鎮在畫史上的地位。後因董其昌、陳繼儒等不滿趙孟頫變節仕元,遂以倪瓚替換了趙孟頫,這樣,也就確立了後世流傳的「元四大家」之說。從明清到民國的畫壇大家幾乎都師法過「元四家」。被稱為「明四家」之首的沈周晚年獨推崇吳鎮,稱「梅花庵主是吾師」,一生對吳鎮的「詩、書、畫」三絕心慕手追,並在題吳鎮《水墨冊》中寫道:「而今橡林下,我願執掃汛」,自謂願以弟子身分為吳鎮掃墓。同時代的另一位畫家文徵明也對吳鎮推崇備至,其畫風技法祖述吳鎮。在清代著名的清六家「四王吳惲」(即王時敏、王鑑、王翬、王原祁、吳歷、惲壽平)都學習過吳鎮的畫技,臨摹過吳鎮的畫作。清代著名畫家石濤、石谿、弘仁、朱耷亦受到過「元四家」的影響,近代畫壇宗師黃賓虹先生學畫亦是從石谿、石濤入手,對「元四家」非常推崇,曾講「論古今畫者,多在江南,元季四家登峰造極」。現代繪畫大師張大千對吳鎮心馳神往,早年曾在吳鎮故里魏塘居住三年,專門訪古探幽,學習吳鎮畫風技法,吳鎮故居梅花庵、洗硯池、八竹碑廊是他常去的地方。正如當代著名畫家、評論家邵洛羊先生在吳鎮誕生 720 周年紀念大會上講的那樣:「吳鎮是中國的,也是世界的。他的藝術成就非常了不起,對後世畫壇的影響極大,至今還放射出炫目的光芒。」吳鎮是中華文化的驕傲,也是故鄉嘉善的驕傲。

吳鎮以其創新進取的勇氣，加上無與倫比的藝術天賦，在元畫變革中作出了巨大的貢獻。現在，吳鎮的片牘尺素都被後人視為瑰寶，加以珍藏。當代美術史權威王伯敏先生在論到元代山水畫風格時，明確提出黃公望、王蒙、倪瓚、吳鎮是「發展董巨、融化李成一派的。他們在元代勢力最強，影響最大。這派畫風，力求情趣，或渴筆擦皴，水墨渲淡，或作淺絳設色，皆極一時之盛……明代中葉以後，更受到士大夫的推崇，連綿五百年（元至清代前期）而不輟。」由此可見，包括吳鎮在內的「元四家」對後世繪畫的影響有多麼深廣。「碑碣斜陽外，風流異代看」（清・郭頻伽〈梅花庵訪吳圭墓〉詩），道出了後人對吳鎮的無限崇敬之情。

（四）王蒙山水藝術成就及其對後世的影響

1. 王蒙生平簡介：

　　王蒙（？ –1385），字叔明，號黃鶴山樵，又號香光居士，今浙江吳興人，王蒙是元初著名畫家趙孟頫的外孫，出身書畫世家。翁同文先生在其《藝林叢考・王蒙之父王國器考》一文中，考證王蒙之父王國器是趙孟頫四女婿，也擅長文墨，他工詩詞，喜愛收藏古法帖、字畫及古陶瓷等文物，亦擅長書法。王蒙大約生於元武宗至大年前後，幼年讀書，受其外祖父趙孟頫、外祖母管仲姬、其舅趙雍、趙奕和表兄弟趙鳳趙麟等知名畫家的影響，青少年時就初露鋒芒，才華橫溢，不同凡響。王蒙中年做過理問這樣的小官吏，平時很清閒，沒有什麼具體事務可做，對於他的山水畫創作沒有什麼影響。在元末農民大起義，他在戰亂中拋棄了這個小官職，第一次隱居到了黃鶴山，這從他的作品〈秋山溪館圖〉上的署名「黃鶴山人王蒙」便知。黃鶴山位於杭州東北臨平山一帶，山高百餘丈，山腰有一黃鶴仙洞，王蒙隱居在此，其住房名為「白蓮精舍」，自號黃鶴山樵、黃鶴山人、黃鶴樵者都因此山洞名。隱居青山白雲之中的王蒙並不甘於寂寞，他經常出去訪友、會友、雲遊，經常和一些社會名流、畫家、詩人、文學家互相吟詩唱和與合作。因此在隱居期間也創作了不少山水畫，與倪雲林交往最多，他因為入仕塵心太重，天下大亂之時就回山隱居，天下稍微安寧下來便又出世為官，為此，倪雲林經常勸他要一心一意過隱居生活。後來他又做了降元的農民義軍張士誠

部下的官員，在元至正十八年前後當長史期間，也畫了不少畫。當朱元璋做了皇帝之後，王蒙又出來做了泰安知州，在做官的同時，他面對泰山作畫不斷，歷經三年取得了不小的成就，還經常以畫會友。因此王蒙在元末明初之時畫名大著，受到當時宰相胡惟庸的青睞，後來胡惟庸因謀朝篡位被朱元璋鎮壓而大受牽連，被捕入獄，此時的王蒙已經是七八十歲的老人，因不堪獄中折磨而冤死在牢房之中。這個「時官時隱」的王蒙，為了個人的興趣和得失，經常混跡於達官貴人之中，結交於文人畫家之流，可謂是機關算盡，最終在官場上送掉了自己的一條老命。他沒有聽從倪瓚的多次勸告，他沒有認真隱居、安貧樂道，經常混跡官場，因此他的思想沒有倪雲林那麼單純，反映在他是山水畫作上，也是繁密多變，拖泥帶水。因此一個人的性格與他的山水畫作品有著緊密的聯繫。

2. 王蒙山水畫的藝術特色

　　王蒙從小學畫，因受趙孟頫及其舅舅、表兄弟影響，自然以他們為師，但是他又不為趙所囿，他能夠廣徵博採、融匯貫通，上追王維、巨然，晚法董北苑，深入觀察自然山水，自創解索、牛毛皴，自張門戶。又與黃公望、倪瓚交往，彼此取長補短，相互唱和。王蒙曾經「掃室焚香」，請黃公望來求教指點，自然進步很快。董其昌說「王叔明畫從趙文敏風韻中來，故酷似其舅，又氾濫唐宋諸名家，而以董源、王維為宗，故其縱逸多姿，又往往出文敏規格之外，若使叔明專門師文敏，未必不為文敏所掩也。」因此他的山水畫具有自己的風格。王蒙在筆墨運用上充分發揮了「用筆運墨」效能，創造一種亂頭粗服的表現手法。筆法多變善化，以中鋒下筆為主，線條圓渾凝重。他強調了書法用筆「老來自覺筆頭迁，寫畫如同寫隸書」，因此筆致沉厚有力。他在其山水畫中運用了披麻皴、雨點皴、捲雲皴、小斧劈皴等。他自創的解索皴、牛毛皴以及蒼毛，乾渴、蓬鬆的乾筆勾皴筆法，尤能充分地寫出南方植被濛茸的土石形質。在墨法上他善用淡墨、乾墨、濃墨、焦墨，層層勾皴點染，墨色的積迭使山巒巖石愈見華滋厚實，極富有創意。他畫樹有工謹的、簡率的。樹葉有夾葉、點葉、勾葉，間用破筆、渴筆，樹叢茂密而層次清晰。點苔運用了渾點、圓點、破竹點、破墨點，疏疏密密、濃濃淡

淡，望之蒼茫深秀。這些筆墨技法表現出秀潤蒼茫的筆墨情趣。

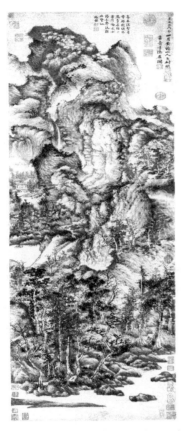
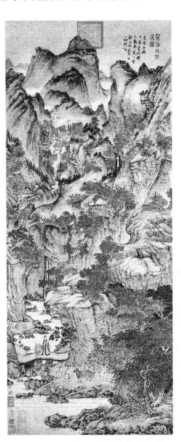

圖 36 元・王蒙〈青卞隱居圖〉　　圖 37 元・王蒙〈葛稚川移居圖〉

　　王蒙代表作品有〈青卞隱居圖〉（圖 36）、〈葛稚川移居圖〉（圖 37）、〈太白山居圖〉（圖 38）、〈夏山高逸圖〉、〈夏日山居圖〉和〈谷田春耕圖〉。其中最能代表他山水畫藝術成就的和個人面貌的作品應該是〈青卞隱居圖〉。此圖現藏於上海博物館，紙本，縱 141 釐米，橫 42.2 釐米。這幅作品畫的是浙江吳興縣西北的卞山，但已經不是對自然山川的刻板再現，而是畫家人格精神和內心情結的物化形態，聚集著畫家生命內力和鬱鬱勃勃的氣息。畫面描繪了山下的清溪、山麓、密樹叢林，村舍山路、隱逸老者、千巖萬壑、崇山峻嶺、飛泉雲霧。畫面筆墨運用有的地方先以淡墨而後施濃墨，有的先以濕筆而後用乾皴，山頭點皴，似亂不亂，其上林木用筆簡潔俐落，但足以表現出鬱然深秀、茂密蒼旺之態。其深遠處僅以破擦為之，不過

多渲染。整個畫面，密而不塞，實中有虛，有深遠的空間感。董其昌稱這幅作品「天下第一」，畫面中給我們展示出一種隱逸高蹈的思想和奮發豪邁之氣，這幅山水畫蘊含著複雜的思想內涵。在元末動盪不安的年代裡，元代山水畫家對人生進行著超現實主義的思考，他們自然而然地把儒家的人生信守和道家無為的哲學思想，與空寂的佛家思想雜糅在一起進行終極人生思考。王蒙也會把自己的思想投入到大自然中，使精神和大自然合二為一，與天地同化，在騷亂不安的社會現實中求得精神上的安慰和自我人格的完善。

圖 38 元・王蒙〈太白山居圖〉

3. 王蒙山水畫藝術成就及其對後代山水畫家的影響

　　明代王世貞在《藝苑卮言》中說：「山水畫至大小李一變也，荊、關、董、巨又一變也，李成、范寬又一變也，劉、李、馬、夏又一變也，大癡、黃鶴又一變也。」從這句評論中我們可以看出王蒙和黃公望一樣，成為元代山水畫變革的典型人物代表。元代山水畫從「宋人重理」到「元人尚意」這一顯著變革，主要功勞應該歸功於「元四大家」，其中黃公望

和王蒙又是這一變的代表人物。在中國山水畫史上，王蒙是由元入明的山水畫啟蒙者，他的地位就像荊浩、李唐、趙孟頫一樣具有承先啟後的重要性。他以個性化的筆墨程式稱雄於山水畫壇，在中國畫史上也是獨樹一幟的。他的創新體現在山水畫的筆墨和布局上，他以密集的牛毛皴改觀了趙孟頫以來的清逸簡淡之風，又以繁密高迭的山石區別於倪瓚的一河兩岸。他努力變化皴法和細化細節，構圖清晰分明又有法度，素材多姿多彩，但又協調的非常和諧成功，成就了一幅幅精品。王蒙山水鬱然深秀、山色蒼茫。他用筆「縱橫離奇，莫辯端倪」。他創造的「繁體的意筆山水畫風格」，更能表現出江南草木茂盛、蒼茫深秀的景色。王蒙的藝術來源於他的藝術實踐和個人生活，他說：「我於白雲中，未嘗忘青山。」他在黃鶴山隱居之時過著芒鞋竹杖、白雲青山的隱逸生活。他能夠安下心來潛心畫事，題材範圍多隱居、高隱、草堂、讀書、漁隱、山居等等。他隱居山野，觀察感受自然，不斷開拓新技法，無形之中促進了元代以「文人畫」為主流的山水畫的發展。王蒙在「元四家」中筆墨技法最為全面純熟，面目也最為多樣。後人從王蒙山水畫中學習到的技法遠遠大於其他各家，不能不為後世畫家折服，因而後世師法王蒙者很多，然不善學的畫家往往都流於瑣碎、纖弱、躁浮、雜亂。清人程正揆講：「山人黃鶴老山樵，三百年來竟寂寥。」可見學習王蒙之不易，善師承王蒙而又能得其「蒼厚」創新意者更加難能可貴。儘管如此，後代學習王蒙得山水畫家很多，明清乃至近代的名家如董其昌、張大千等都曾刻意臨仿，以此滋養自己的畫筆。

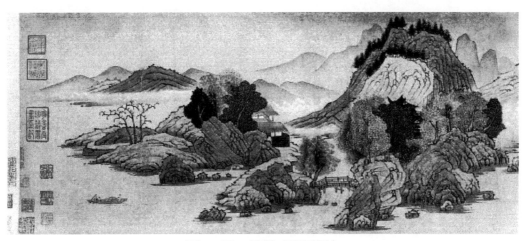

圖 39 元‧錢選〈幽居圖〉

（五）元代隱士山水畫家錢選的貢獻

1. 錢選生平簡介：

　　錢選（1239–1302年），字舜舉，號玉潭，今浙江湖州人。和趙孟頫既是同鄉又是好友，在南宋景定間鄉貢進士。南宋滅亡之後，錢選就開始過著隱居不仕的生活，放浪於山水之間，而樂乎名教之中，成為「吳興八俊」之一。錢選一生清高絕俗，他絕不與元朝統治階級同流合汙。至元間趙孟頫被推薦入朝做了官，當時很多人都羨慕他能夠走上官宦之路，唯有錢選倍感齷齪不恥。錢選嗜酒如命，達到酒不醉不能畫的程度，「醉醺醺然心手調和時，是其畫趣，畫成亦不暇計較，往往為好事者持去。」[13] 錢選喜愛讀書彈琴，吟詩作畫終其身，他也是儒學起家，曾著有《論語說》、《春秋餘論》、《易說考》等著作，可惜都被火燒掉了。錢選自知元的強大，自知無力相抗爭，他也沒有做無謂的以卵擊石的犧牲，他一生過著「流連詩畫，以終其身」的隱逸生活。趙孟頫雖然也嚮往陶淵明式的自由生活，但是他是榮於身而憂於心，沒能實現自己的隱居生活，而錢選做到了，他是無榮於身也無憂於心，更是樂於身。因此趙孟頫追慕陶公，羨慕錢選，而錢選卻每每以陶自況。所以說錢選才是真正隱於山林之士，與山林為伍，以詩畫為趣。

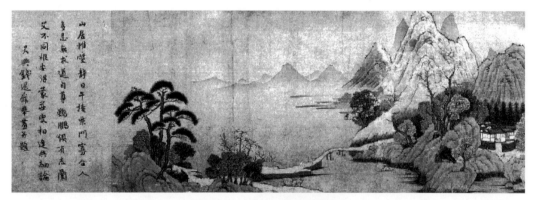

圖40 元·錢選〈山居圖〉

2. 錢選山水畫藝術風格

　　錢選的畫作藏於海內的還有不少，今北京故宮博物院收藏有他一幅〈幽

13　見《剡源文集》卷十八。

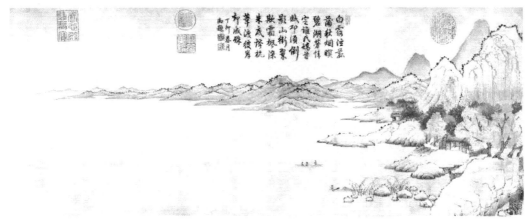

圖 41 元·錢選〈秋江待渡圖〉

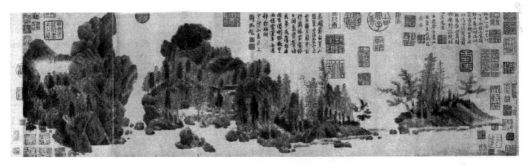

圖 42 元·錢選〈浮玉山居圖〉

居圖〉（圖 39）長卷，絹本，縱 26.4 釐米，橫 114.9 釐米。這幅畫中一片湖光山色，畫面的右岸有一堆石塊，上有兩棵青松，青松虬居之下是茅屋雜樹，松樹下面的湖面上有一小舟，舟上有兩個隱士和一個划船的舟子。湖面的對岸一片青山，上有高低參差的叢林密樹，鬱鬱蔥蔥，煙霞霧氣，村舍酒店，客舟停泊，山石樹木採用空勾法，著色清麗秀逸，意境靜穆幽遠，氣韻古拙而富於裝飾意味，真是一幅名副其實的幽居妙境。從錢選現存很多作品來看，他的山水風貌和藝術成就可分為前後兩個時期：一個是他師承前人、力求超越的山水作品，如以〈山居圖〉（圖 40）、〈幽居圖〉和〈秋江待渡圖〉（圖 41）為代表，這類山水尚處在探索階段。一類是以〈浮玉山居圖〉（圖 42）為代表的「老錢暮年筆」的青綠山水，元人奉為「一紙千金」。〈山居圖〉表現了江南湖光山色，題材為隱居生活。全圖以青綠為基調，樹木先以筆勾勒然後填寫青綠石色；山石空勾，山腳湖岸略施金粉，遠山以淡花青暈染。畫面層次分明、色彩雅致，給人一種清朗明快、俊秀高逸之氣。錢選

的〈秋江待渡圖〉以重彩描繪秋山野渡。遠山用花青暈染，湖面空闊蒼茫，意境曠遠。錢選的青綠山水畫立意和構圖受到了宋代山水的影響，如董源的〈夏景山口待渡圖〉，其平遠式構圖與立意對錢選的〈秋江待渡圖〉就有所啟發。總而言之，錢選的青綠山水意蘊簡逸悠遠，這是過人之處，但在形式與技巧上融通了前人之長，沒有質的超越。〈浮玉山居圖〉則有所不同。作者以家鄉的雪川浮玉山為題材，畫面山巒連綿，茅屋映現其間；湖水環繞，湖面扁舟一葉；山水交相輝映，清空與凝重相得益彰。畫作的過人之處是青綠山水勾勒填色的傳統被突破，山體全部以細緻堅勁的墨線皴擦，輔草以淡墨渲染，使得石理層次分明；山體與樹葉、叢分別用深墨淡綠和花青敷染，青冷凝重之中透出一股秀潤飄逸之氣。

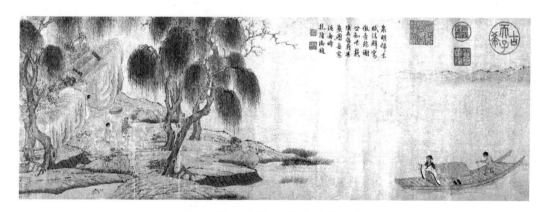

圖 43 元・錢選〈歸去來辭圖〉

〈歸去來辭圖〉（圖 43）卷，紙本，高 26 釐米，長 106.6 釐米，畫陶淵明〈歸去來辭〉文中「舟搖搖以輕揚，風飄飄而吹衣，童僕歡迎……，稚子候門……」，這一剛抵達家門的情節。畫後錢選自題：「衡門植五柳，東籬採叢菊，長嘯有餘情，無奈酒不足，當世宜沉酣，作邑招侮辱，乘興賦歸欽，千載一辭獨。吳興錢選舜舉。」〈王羲之觀鵝圖〉卷，紙本，高 23.2 釐米，長 92.7 釐米，畫的是書聖王羲之愛鵝的故事。畫法上仍是細筆勾廓，大青綠的重彩設色，具有很強的裝飾效果。畫後亦是在如前卷相同的位置上自題云：「修竹林間爽致多，閑亭坦腹意如何，為書道德遺方士，留得風流一愛鵝。吳興錢選舜舉。」〈浮玉山居圖〉是錢氏晚年作品，作品描繪了家鄉

霅川浮玉山的景致。畫面山巒連綿，隱約茅屋數間；湖水環繞，煙靄微微，山徑一人獨行；湖面點綴漁舟一葉。用筆古拙，畫意清空而靜穆。畫家自題詩云：「瞻彼南山岑，白雲何翩翩。下有幽棲人，嘯歌樂徂年。叢石映清泚，嘉木淡芳妍。日月無終極，陵谷從變遷。神襟軼寥廓，興寄揮五絃。塵影一以絕，招隱奚足言。」末識「右題余自畫〈山居圖〉，吳興錢選舜舉」，下鈐「舜舉印章」印。詩畫內容相得益彰，是畫家典型的以隱居生活為題材創作的山水畫。此卷設色清雅，山石多呈塊狀，稜角分明。畫家突破了青綠山水勾勒重設色的傳統，山石全以細勁的墨線皴擦而成，無明顯的勾勒痕跡，略施以淡墨渲染陰陽向背，使得石理分明。樹葉叢草，淡敷花青。墨山翠樹，綠淺墨深，秀潤清逸，是錢選熔青綠水墨於一爐的山水畫典型性作品，獨具一種幽邃、古雅的意味。

（六）元畫「放逸」最高峰方從義對山水畫的貢獻

1.方從義生平簡介：

方從義，字無隅，號方壺，又稱鬼谷山人、金門羽客，他元末明初人。石建邦的《方從義生平事略考》中指出：「無隅，源出於老子的《道德經》下篇第四十一章『大方無隅，大器晚成，大音希聲，大象無形……』由於其姓方，《老子》中又有『方而不割』，最方正反投有稜角之意，這恰成其姓氏的絕妙注腳。」號方壺由來，《永樂大典》稱：「方壺，海中神山」，方從義自號為方壺子，意為方壺仙山神境之中的一仙。後來方從義繪畫落款時為方便起見，常常用「方方壺」三字，人們乾脆只稱其為「方壺」，於是約定成俗，方壺也成了方從義的號之一。至於「鬼谷山人」之稱，大概因為方從義在鬼谷山附近修行，他曾有一枚「鬼谷山人」的閒章。另有「金門羽客」之稱緣由是因為方從義師從金蓬頭，他從金氏修道二十多年，實乃表明他的師承和體統。還因五代南唐出現過一個道家傑出人物譚紫霄（峭），世人尊稱他為「金門羽客正一先生」由此可見方從義以「金門羽客」為號表示和道家修練緊密聯繫在一起的。

方從義是一位放達浪漫之士，超然物外，方從義雖是一名道士，但也有很性情，「爾來得名三十春，眼高四海空無人」，可以看出方從義很高傲。

《青陽文集》卷四記載「見其氣洎然，其貌充然，人與之談當世之事，則俛而不答」，而不喜談世事，性獨好畫，正是其超脫的表現。《危太樸文集》還記錄：「方外之友曰方壺子者，早棄塵事……，先生既去人世，方壺子稍出而遊，觀天下名山，至於京師。」方從義也曾「行千里路」，遊觀天下名跡，又結交許多畫家、文人、達官貴人，博得了一定聲譽。而這些文人、畫家對其畫評價很高，但方從義終究是一位人格高潔的方外之人，與醜惡的世俗是不相適宜的。方從義還是一位嗜酒之人，他在〈高高亭圖〉（圖44）中自題「醉後縱筆寫之如此」；童翼在〈方壺道人山水歌〉中稱其「歸來醉吸三斗墨，淨洗胸中舊荊棘」。觀其作品，筆酣墨暢，信筆拈來，多少有那麼點酒醉之後的文人筆墨遊戲之趣。方從義「早棄塵事」（《危太樸文集》卷六〈山庵圖序〉）「解衣盤礴反閉關，日對雲林寫蕭瑟。」（參見《危太樸文集》卷八〈仙岩圖序〉）。從現存的文獻及繪畫作品看，方從義雖不喜世事，但對於當時的社會現狀沒有表現過強烈的不平與不滿，他一心只想修道及營造「自出胸臆的山水」，他與那個時代其他的文人畫家相比，是一個真正超脫之人。

2. 方從義山水畫作品風格

　　方從義山水畫大都是畫於元末，他的山水畫在北京故宮博物院藏有〈武夷放棹圖〉（圖45），畫中有一突兀高峰，下臨幽澗，澗中有一小舟，舟中有一舟子撐杆划船，有一隱者坐在

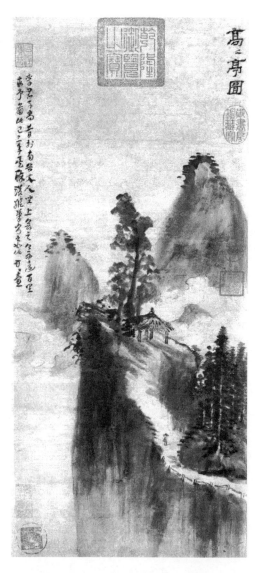

圖 44 元‧方從義〈高高亭圖〉

船頭，近處有一山崗，上有三棵樹木，自謂學習巨然法，山石用披麻皴，比較草率。信筆勾勾點點，寫如草書，濃淡相宜，放蕩不一，全無拘謹之意。此圖雖學巨然筆意，然而已經經過自己較大的改造，成為文人筆墨遊戲、用以解煩遣悶的草草之作。他的另一幅作品〈溪橋幽興圖〉也是藏在北京故宮博物院，運用了董源、米芾、高克恭三家畫法。山石運用披麻勾皴之後，再以米點橫點，景太碎過於隨意，樹皆亂點出，十分草率。作品〈山蔭雲雪圖〉是通過高克恭學習米芾法，構圖學習高克恭、而筆意放縱，接近米法。這幾幅都是比較小的畫幅，〈神嶽瓊林圖〉比較大，大山突兀，運用淡設色，溪流潺潺、雜樹叢生，小橋人家。此圖近似董巨，但用筆圓厚流利，比起董巨法為簡為暢。他的〈高高亭圖〉，畫面上幾乎沒有米法痕跡，不用米法，十分簡率放逸。山巖以一筆濃濃墨塊為主，異常峭立，山巖之前的濃墨似有若無，如浮定的崗氣，更顯出山巖的清致淋漓，取境之奇，實是將米家雲山化至最簡處，

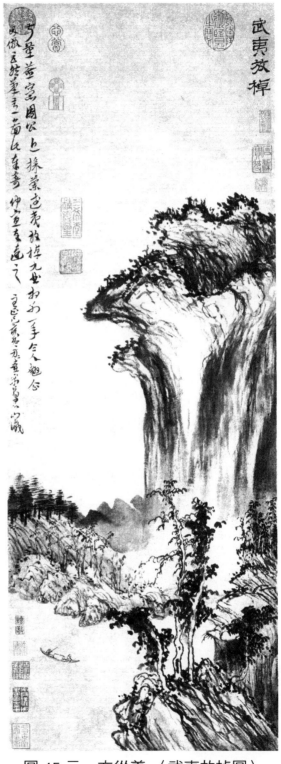

圖 45 元・方從義〈武夷放棹圖〉

對筆墨的精心處理可以看出他深得米家的情趣，甚至更寫意，更見個性，可謂濃處神合，淡處韻足。他的〈雲山圖〉（圖46），以渴筆焦墨成，卻不失滋潤，筆墨功夫可見精深了。方從義是方外人士，天資聰慧，不同凡俗的習性，使其作畫多是墨戲而已，並不強調山勢，效法也交待得不太清楚。總之，方從義山水畫的總體風貌是用濕筆較多，善於用墨，突出了「白晝天昏墨」的意境。他的畫在元代是獨樹一幟的，他的山水畫同時代人給以極高評價。「壺裏乾坤者，道家者流之言也……」同為道士的黃公望也曾在〈蕭寺圖〉並序中說：「方壺此卷，高曠清遠，可謂深入荊、關之堂奧矣，鄙句何足以述，愧愧！」《圖繪寶鑑》指出「畫山水極瀟灑，無塵俗氣……。有董巨二米遺韻。」從現在遺存下來的方從義作品來看，米芾的痕跡多些。

3. 方從義的「放逸」

陳傳席在《中國山水畫史》中指出，「倪畫為高逸，方畫為放逸，倪畫趨於靜，方畫趨於動」。方從義一反古人十日一水，五日一石的嚴謹，作畫時彷彿不經意，草草完成，但其所營造的意境，所反映的名士風度又非一般畫家所能及。方從義放筆有時如疾風驟雨，對客笑談之間，遊戲而成，很不經意間完成，假如抱著非常認真的態度反而不能如此放開了，因為他的畫都是用來消煩解悶的，不過是和朋友同玩而已，所以見到他的畫感覺沒有什麼高妙之處，不過勾勾點點、畫畫寫寫而已，認為他的畫沒有什麼了不起的，但是他的畫卻能反映出名士風度，那種瀟灑高傲的精神狀態又非一般人能夠做到，這也就是方從義「放逸」的可貴之處。方從義作為道家修煉者，肯定有「逸」的一面，這與中國文人畫家有著相同的心性和精神狀態，「逸」是一種特殊的處世態度。方從義懷有一種超然物外的人生態度，這種人生態度落實到他的作品上，則體現出一種超脫、不俗之氣。方從義是「放逸」的代表人物，他好交遊嗜酒，在道家的清靜、內斂之外，還有一種藝術家的衝動與豪情。方從義用筆細潤，他承繼米芾及高克恭一脈，放筆畫來，更加逸筆草草，更符合文人畫的「墨戲」。因此作為放逸一路的方從義作品在當時就十分名貴，甚至有人不遠百里前往求畫三年，方得他醉後縱筆。

第十五章　明朝時期的隱士與山水畫的發展

明朝初年文人士大夫和畫家隱居較多，到了中後期隱士相對減少，這與當時朝廷設律法嚴令禁止那些自命清高的士人，但凡不為君用者一律治罪有關。明代隱士仍然是傳統隱士文化的延續，這一時期隱士以其不同的社會交往范式行走於社會江湖之上，明代士人世俗化現象比較嚴重。據《明史》記載明代隱士也不過共十二人，其中九人是明代前期人，其中僅沈周、陳繼儒和沈一元生活於明代中後期，沈周也沒有完全隱遁山林，明代士人入世功利思想還是普遍的，當然也與統治階

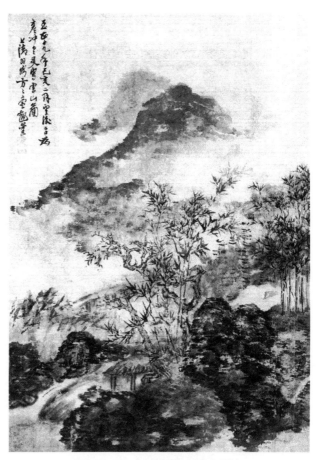

圖 46 元・方從義〈雲山圖〉

級的苛令有關。明代出現的山人是從隱士中分化出去的，形成明代中後期一種極為特殊的文化現象。這一時期的隱士山水畫家也僅有王紱、沈周、項聖謨、擔當、陳繼儒和宋旭等人，他們也為明朝山水畫的發展起到了一定的推動作用。

第一節　明代隱逸及隱士生存狀況概述

　　明代開國皇帝朱元璋，本來就是一個放牛娃出身，沒有什麼知識文化，心胸狹隘，眼光短暫，沒有唐代皇帝那樣的雄才大略的氣魄，所以他建國之後得了一小塊土地便十分滿足，他在長城兩頭修了兩個閣樓，西北和東北大片土地便不要了，就這樣的一個皇帝不會有什麼大氣候大氣魄的。所以說，明王朝是一個可憐的王朝，朱元璋不過就是明王朝一個「大管家」似的人物，他集君權和相權於一身，又廢除了三省，什麼事情自己都想管，生怕別人奪去了自己來之不易的江山。據說他進了南京城之後，由於自己出身太賤，相當於叫花子出身，害怕南京城裡市民瞧不起這個開國皇帝，於是自己想了個毒招，把南京城裡所有的市民都趕出城，發配邊疆居住，而把周圍安徽、河南、江蘇等地的農民遷移到南京城，這樣以來，大家都是農民出身，誰也沒有資格看不起誰了。因此現在南京市民不像上海人那樣勢力，對外來戶看不起，大家都能平等相待，大概因為他們祖先都是農民的緣故，當然這只是傳說不可當真，不過也有一定的道理。像朱元璋這樣沒有知識文化修養的人做了皇帝，可想而知他對那些讀書人持什麼樣的態度了，所以明王朝沒有漢代那麼強大，更沒有唐朝那樣的氣魄。

　　明代皇帝朱元璋由於自己出身卑微，他害怕文人士大夫看不起自己，所以他那樣小肚雞腸的胸懷容納不下知識分子的清高孤傲。明初，他大肆搜尋元代遺民文人、畫家，凡是能為自己服務的文人士大夫、藝術家、畫家，一律留在朝廷伺奉皇帝，凡是不為自己所用者，格殺勿論，因此明代之初，大批文人士大夫都遭到了殘酷殺戮，尤其朱元璋特別喜歡殺畫家，明初畫家幾乎被殺殆盡，連那些元代遺民畫家王蒙、倪瓚也沒有躲過。明王朝對待士人政策如此嚴酷，很多文人士大夫要麼躲進深山不露聲名地過著隱居生活，要

麼入朝服伺皇帝，要麼在市井之中過著提心吊膽的日子，生怕別人知道後，
被宮廷捕去問罪。歷史上眾多王朝都是准許士人隱逸的，甚至還間接給以物
質上和精神上鼓勵。但是明代堅決反對隱逸，士人必須都要為國家所用，一
旦不服從就算是對抗朝廷，就要被殺頭。就是很多文人士大夫和畫家，到了
宮廷為國效勞也是整日戰戰兢兢的生活著，因為他們在朝廷中儘管非常賣力
的工作，稍不如意都會遭來殺身之禍。明初慘死在朱元璋刀下的大畫家、大
文學家不計其數。尤其朱元璋大批殘殺畫家在歷史上也是極為罕見的，達到
了令人髮指的地步。在這樣的高壓政策之下，沒有被殺的士人沒有辦法只能
竭盡心力效忠朝廷。

　　那麼明代之初還是有很多隱士的，他們隱逸的原因主要有一下幾個方
面：第一是政治原因。元朝統治階級雖然不重用漢族士人，但是不太過問繪
畫活動和文化活動，他們的文化政策非常寬鬆，因而士人最起碼還有一個逍
遙自在的社會環境供他們吟詩作賦、揮毫潑墨。還有一部分得到元統治者的
尊重、認可和重用的文人，他們對於元代統治還是留戀的，對於朱元璋建立
的殺戮新朝還非常不認可。元代士人生活是安閒自在的，統治者對於士人還
是很照顧的，比如李日華在《紫桃軒雜綴》記載：「元季，士君子不樂仕，
而法網寬，田賦三十稅一，故野處者，得以貲雄，而樂其志如此。」[1] 這樣
的待遇讓元代士人物質生活較為優越，久之，士人心中也沒有多少敵視外族
統治了，所以當新朝建立之後大肆殺戮士人，就遭到士人的反抗，反抗無力
只能隱居。第二、內在原因是有感於元代社會動亂及明初政治氛圍嚴酷，士
人多對仕途深感失望，進而鄙視疏遠仕途，因此，隱居不仕便成為其理所當
然的選擇。另外一種原因就是為了韜光養晦，以求自保。中國士人因為社會
動亂或政治嚴酷之時，一般是趨利避害的，他們多受老莊影響，崇尚清靜為
無，力圖在社會政治生活中保全自己。在元末明初士人因為政治氛圍嚴酷，
極力強調莊子思想中「自保」的一面，他們不在像其他朝代那樣高調隱逸，
而是示卑示弱，韜光養晦，以求全身。在這種心理的作用下，明初相當一部
分士人從仕途中游離出來，沉浸於「適意」、「自得」的隱逸生活中。第三，
明初士人由追求外在事功，轉向追求內心的寧靜與快樂。有感於世事多變，

1　《明詩紀事》甲簽，上海古籍出版社，1993。

明初士人多由「恃外」轉向「恃內」，追求「無物之累」，明初士人多注重內心感愛和內心修養，內心的寧靜與快樂，為明初士人提供了抵制外界誘惑的內在依據，是明初隱士較多的又一內在原因。

　　明初隱士群體具有以下幾個特點。第一，明初隱士不是游離於社會，只是與政治隔離。這一時期的隱士多喜遊歷，如隱士陳果、王駱等人喜歡遊歷祖國美麗的山川河流、名山勝境。

　　隱士遊歷的目的並不僅在於賞玩風景，更重要的是為了增廣見聞，結交名流，以期得到士林認同。明初隱士雖遠離仕途，然十分重視自己的社會交往，借而擴大知名度。明初社會亦不要求隱士長返不往，遠引高蹈，反而十分看重其與社會的聯繫，並以此作為評價隱士的一個重要標準。第二，明代隱士較少傲誕之習。明初隱士多為謙謙君子，這與當時社會政治有著極大的關係，明朝皇帝反對隱逸，還誅殺隱士，隱士也就沒有了多少傲氣。明代隱士在某種程度上採取了與社會合作的態度，不再是社會中一個特立獨行的群體。

　　總之，明初隱逸者或修睦鄉里，或著述講學，或吟脈自適，構成了一個與主流士大夫不盡相同的社會群體。這一現象與明初特殊的社會政治環境密切相關。從本質上說，這一時期隱士較多的原因，在於君主專制的空前強化進一步激化了士人與政治的矛盾，明初政治動盪促使部分士人遠離仕途，樂於接受隱居不仕的生活模式。從精神角度來看，老莊出世的思想使明初士人由追求外在事功，轉向追求內心平靜，沉溺於適意自得的隱逸生活之中。明中期，部分隱士的存在產生了一定的社會影響，乃致政府禮遇尊崇隱士，以求收籠士心，淳厚民風。明代後期，由於商品經濟日益繁榮，社會結構及社會風氣發生了深刻變化，加之心學迅速發展對士人心理產生了巨大衝擊，隱士群體亦呈現出與明初迥然不同的特點。

第二節　明朝山水畫概述

　　明朝開國之初，山水畫基本上都是元末山水畫的延續，也沒有多少像

樣的畫家，不過是元代一些遺民畫家如趙原、陳惟言，隱士山水畫家倪瓚和王蒙等人，也都在明初被朱元璋整死了。元代之初元統治者不喜歡南宋山水，那是因為政治上敵對情緒很強烈，南宋那種剛勁之風也不是元統治者所需要的。同樣明消滅了元，元代山水畫風當然也使得朱元璋看著不舒服，甚至感覺到一定的刺激作用，同時元代那種冷寂、消極、隱逸之風也不適合新王朝精神，明需要南宋那種朝氣蓬勃的、積極向上的剛勁之風，所以明朝元代畫風遭到了厄運，南宋畫風又開始興起。明王朝對待隱士更加憎恨，認為那些隱逸人物都是與他們進行對抗的，要不就是在思想上與他們進行無聲的抗爭，所以朱元璋反對隱逸，諸多隱士畫家被大批殺戮，從而導致山水畫家不能進行自由創作，山水畫缺失了鮮明的個性。明初山水畫不但沒有發展，反而遭到了巨大的破壞和摧殘，因此明朝既沒有保持元代優良的畫風，也沒有建立起自己特色的山水畫畫風，整個明代山水畫看似畫派林立，但是都沒有取得多大的藝術成就。他們以臨摹古代畫家之能事，缺乏自己個性藝術創作，很多畫家都是以賣畫為生，因而導致山水畫成為商品，山水畫不再是直抒胸臆、表現自我、崇尚逸趣和荒率趣味。明朝由於經濟日益繁榮，山水畫派紛呈迭起，先後有浙江畫派、吳門畫派、華亭派、蘇松派、雲間派、松江派等，可謂是你方唱罷我登場。

　　明代山水畫總體上成就不高，在那樣的時代背景之下也不可能太高。宋代山水畫和元代山水畫具有鮮明的特色，而明代山水畫的面貌總是那樣模糊，缺乏鮮明的個性特色。這與明代缺乏真正的隱士畫家有著直接的關聯，山水畫是一種關照自我的人文情懷的藝術，反映的是儒、釋、道精神，需要拋卻塵俗雜念，一心一意專注於自然，守住心靈家園的空寂、高潔，才能創作出山水傑作，明代缺乏這樣的社會和政治環境，很多想隱居的文人士大夫和山水畫家，要麼被摧殘了，要麼無奈地為統治階級服務去了，要麼默默無聞於市井之中。浙江畫派的那些畫家也沒有多少藝術成就高的，只有一個戴進山水尚可一觀，整個浙派繪畫業只不過拾起南宋遺韻，他們臨摹仿製南宋山水，因為缺乏南宋人的氣質，只能得其形而無其神。明代「吳門四家」在明代山水畫中成就算是很高了，但是和「元四大家」相比簡直是小巫見大巫。吳門幾大家作品都具有很多面貌，唯獨缺乏自己的面貌，沒有個人

風格。他們學誰像誰，每個畫家都能掌握很多家法，唯獨沒有自己的家法，這是因為他們個人氣質不強烈，胸中也無識，只能借古人筆墨敷衍世人，賣得個好價錢，養家糊口罷了。元代山水畫家作畫都是為了自娛，幾乎沒有以賣畫為生的，就是生活發生了困頓，去集市賣卜算命，也絕不賣掉自己的畫作，這是一種人格修養，然而明代畫家雖然也標榜自己作畫是自娛，但是實際上他們都是在製作繪畫商品，很多有名氣的畫家都在忙碌於製作繪畫拿去賣錢，如文徵明、沈周等人皆以賣畫為生，他們本來都是以人品高而著稱，但是在當時也是經常請人代筆，或在別人的畫作上簽上自己的大名出售，就是別人胡亂作畫，水準很差的畫，請他們代題也很樂意。這樣有名的畫家都是如此世俗不堪，何況那些不出名的畫家呢？因此明代的畫家們本身受到市俗生活的薰陶，本身都帶有濃重的小市民氣。

明末江南畫派紛起的主要原因還是因為社會經濟繁榮發展的結果。商業經濟的發展促進了各個山水畫派的形成，幾乎每個發達的城市都擁有自己的畫派。城市發展起來了，工商業自然繁榮起來，經濟的發展使得大批人才和人口匯聚到城市，市民人數的激增，導致很多有錢有閑階層人士，那些富裕起來的人即使不懂藝術也喜歡附庸風雅，買一些文化藝術品裝點門面，以免被人譏笑為「無教」。如此眾多市民階層，他們為了顯示自己有素養，文雅不俗，買了很多書畫作品掛於自己客廳和書房，這樣就導致繪畫供不應求，尤其那些名畫家的畫，成為世人爭購的對象，可以說求畫者絡繹不絕。因為名人字畫難以買到，於是畫價自然提升很高，也就導致了很多人學畫，臨摹名畫家的畫去買，因此贗品多如牛毛，不僅那些沒有名氣的畫家在臨摹贗品出售，就是名畫家自己也是請自己的學生代筆，可見那時山水畫的成就如何？經濟的繁榮催生了很多山水畫派，但是也毀壞了山水畫的發展。因為賣畫很能賺錢，大家彼此輾轉相互抄襲，既可以敷衍塞市，也能買個好價錢。如此以來每個畫派一經形成，流弊紛現，這也就是明代山水畫走向停滯和衰退的主要原因了。好在明代畫壇上還出現過一個耀眼的明星，那就是董其昌和他的「南北宗論」，可惜因為他人品問題備受時人冷落和譏笑。

第三節　明朝隱士對中國山水畫發展所起到的作用

　　明代隱士山水畫家不多，一是明初元代遺留隱士畫家和明朝很多畫家皆被朱元璋誅殺，二是大部分畫家不敢違抗聖意去了宮廷服務，三是沒有了隱逸的社會環境和政治庇護。到了明中後期知識分子得到了統治者的重用，也少有真正隱逸的山水畫家了。明初山水畫家中比較出色的趙原、周位、徐賁、張羽、陳汝言、周砥、王行、盛著、楊基、方孝孺、孫賁等許多畫家都被朱元璋殺死，在當時還有許多不能著名於畫史的畫家還不知道有多少被誅殺的？明代有隱居經歷的山水畫家有王紱、王履、文徵明、宋旭、項聖謨、擔當、陳繼儒等幾位，他們在山水畫方面取得了一定的成就，對明代山水畫的發展起到了一定的推動作用。

一、王紱山水畫藝術成就及其影響

1. 王紱生平簡介

　　王紱（1362–1416 年），字孟端，號友石生，又號九龍山人，江蘇無錫人。王紱是元末明初承上啟下的一位重要畫家。王紱幼年時聰慧好學，才分很高，十五歲時就考中秀才。他學識淵博，精通書法，擅長詩詞，有《友石生集》傳世。據清代陸愚卿題王孟端〈湘濱玉立圖〉記載：「九龍山人自少志氣高逸，嘗北遊江淮，浮黃河、遊太行、出雁門，往來晉、代之間，周覽形勝，輒感慨弔古，徘徊不能去。」這種遊歷名山大川的經歷為其以後的藝術創作奠定了堅實的生活實踐基礎。後來王紱歸隱於九龍山中，遂自號為九龍山人。王紱於洪武十一年（1378）以罷閑博士弟子被召入宮廷，做了一個小官。「未幾，以事累，謫戍山西朔州（今大同）[2]。」之後便隱居江蘇無錫九龍山（今惠山），他喜詠左太沖的詩句「何必絲與竹，山水有清音」，於是自號為「九龍山人」，過著「無絲竹之亂耳，無案牘之勞形」的逍遙自在的隱逸生活。王紱是個「高介絕俗之士，所與交皆一時名人，遇流俗輩輒白眼視之，工詩翰，畫竹稱冠絕今古。」[3]永樂初又被推薦，供事於文淵閣，後來做了中書舍人。王紱可以算是先隱後官之人，他的出仕也是迫於無奈之

2　見《王舍人詩集》附錄，章昞如，〈故中書舍人孟端王公行狀〉。

3　見葉盛《水東日記》，頁 9。

舉，但是他人品高潔，「意氣傲然……蕭然有風人之致」。他經常嗜酒酣醉，對賓客揮筆灑灑，他的作品很少贈與那些豪門貴胄，就是求之於宅邸也是閉門不納。明史本傳說他「遊覽之頃，酒酣握筆，長廊素壁，淋漓霑灑，有投金幣購片褚者，輒拂袖起，或閉門不納，雖豪貴人勿顧也。」因為他的高傲絕俗，士人都非常敬重他，「一時聞人慕其名，爭延致之，及觀其氣貌瓌岸，議論踔厲，益加器重」。1416 年王紱卒於北京寓所，享年 55 歲。

2. 王紱的山水畫成就

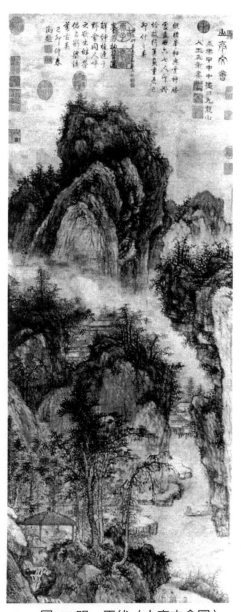

　　王紱吸取元四家和盛懋之法，經過融合變化創新，形成自己獨特風格。藏於北京故宮博物院的〈隱居圖〉就具有王蒙和盛懋之長，多用中鋒自上向下拖長，錯落分披，轉折靈活，加水墨渲染，苔點茂密，氣韻雄厚。藏於東京國立博物館的〈秋林隱居圖〉，運用了黃公望和倪雲林的簡筆畫風，運用偏鋒乾筆，皴擦並用，非常似於倪瓚山水，此圖也採用倪瓚「三段式」構圖方式，運用偏鋒、乾筆、簡潔明瞭，凝煉概括。前景披麻坡石，三棵禿樹突兀坡石之上，湖水寬闊浩蕩，遠山平緩重迭，表現出「秋山翠冉冉，湖水玉汪汪」的情趣。他的作品〈山亭文會圖〉（圖 47）軸，紙本，淺絳水山，縱 129.5 釐米，橫 51.4 釐米，藏於臺北故宮博物院。此圖可以說採用眾家之長，顯露藝術才華之端倪。畫面上層巒疊嶂，懸崖峭壁，古木衰草，幽深險絕，江湖浩渺，吞

圖 47 明・王紱〈山亭文會圖〉

吐隱現；畫面近景是：林泉旁有一古亭，內坐五位士人吟詩作賦，亭外一人乘舟而至，另兩人至山麓趕來赴會；中景山姿多變，盡是可遊、可居之境，遠景大山突兀，在煙霞環繞中顯得雄奇壯美。此幅山水描繪了文人畫客在山林亭閣之間雅會的盛事，抒發了王紱文靜清逸的襟懷。畫面實多虛少，空靈透氣，樹石輪廓都用中鋒，披麻皴摻合荷葉皴法，先用淡墨色，再用渴筆皴擦，再敷設以赭石。既有王蒙的沉鬱蒼茫、濕潤華滋、清曠蕭疏之貌，又有倪雲林的雄勁筆力、吳鎮的濃厚。總之，王紱山水畫既繼承了前代幾家規範，擇善而從，不拘一家，又能飽覽名山巨川，丘壑內營，從而形成自己豐實多變的藝術面貌。

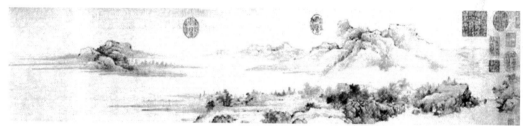

圖 48 明·王紱〈瀟湘秋意圖〉（局部）

〈瀟湘秋意圖〉（圖48）卷是王紱和陳叔起合作的，現藏北京故宮博物院，紙本，縱 24.8 釐米，橫 473 釐米，水墨畫，無款印，是王紱晚年的一幅作品。這幅畫氣韻生動，層巒疊嶂，平沙遠灘，風帆雁影，水天一色，具有平遠景色。真實而概括地描寫南方秋景的特點。王孟端在這幅畫中充分表現了用筆轉折變化的才能，用偏鋒枯筆皴擦，粗細相兼，靈活生動，而筆鋒含蓄有力，襯以深淺墨的渲染，把山石陰陽向背的質地，真實地表現出來，代表了元末明初山水畫的特點。〈湖山書屋圖〉卷，紙本墨筆，縱 27.5 釐米，橫 820.5 釐米，畫後自題，可以知道是為友人仲鋪而作。此圖畫面耕漁出波，村舍遠近，雲煙變幻，遠山近水，山巒起伏，漁舟操作於浩瀚湖水之上，林木妝點於層巒之中，葦塘輕描淡寫，甚得自然野趣，竹叢棘林，山凹居民，有太湖人家寧靜氣味。在畫法上，用解索皴和點子皴較為突出，為明中後期山水畫開風氣之先的。〈江山漁樂圖〉（圖49）紙本，墨畫，縱 26.8 釐米，橫口，為美國艾諾特私人收藏。在這幅作品中，他造景構物，點效渲染手段出眾。畫作中多用吳仲圭的濕筆，變蒼茫滋厚為清新高爽。〈江山漁樂圖〉

卷體現出王紱衰年變法的某種跡象，長卷構圖，不但江山平遠，淺籬低岸，漁莊釣艇，沙草叢樹，乃至清溪小橋，遠黔白雲，景物皆以密集為基調，而且從卷首到卷尾，高潮迭起，宛如一卷連環畫面。總之，王紱正當元四家寫意山水形成不久，而明朝文人畫新潮未興起之時，他的山水畫在承元家傳統的基礎上，又經過自己的改造，創作了一些具有典型代表意義的作品，王紱作為當時「南宗」畫壇上承前啟後的重要畫家和吳門畫派的先聲是當之無愧的。

二、沈周的山水畫藝術成就及影響

1. 沈周的生平事蹟

　　沈周（1427–1509），字啟南，號石田，五十八歲後又自號白石翁。長洲（今蘇州吳縣）相城人，因居相城，有人稱之為「相城翁」。沈周出生在書香門第之家，他是明代「吳門畫派」的創始人，他本人位居四家之首，又是一位博學多才的文人、畫家天資聰慧。沈周的祖父沈澄就喜歡飲酒寫詩作賦，擅長山水畫，精於鑑賞，是王蒙的好友，也是一個隱士，徵召授予官職而不從，以生病為由拒絕。沈周的伯父沈貞吉和父親沈恒吉也都是隱士，他們不願意做官，都師從陳繼學習繪畫，他們兄弟兩人也都喜歡賦詩作畫，具有很高的文學藝術修養，對沈周一生影響很大。沈周的啟蒙教育就是他們兄弟兩人，後來沈周又拜了一位博古通今、擅長吟詩作賦的儒者陸德蘊為師，學習詩詞歌賦，又拜了父輩老師陳繼的兒子陳寬為師

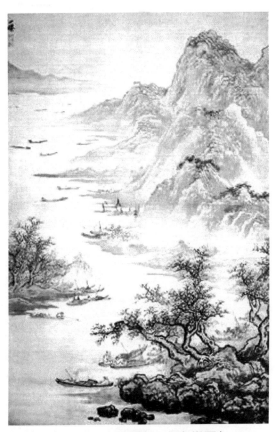

圖 49 明・王紱〈江山漁樂圖〉

學習詩詞和繪畫，這位學識淵博的陳寬對沈周的教育可謂是竭盡全能。聰明好學的沈周，進步非常之快，他的文學才華出眾，連自己的老師也是自歎不如。後來沈周跟從出生於書香門第的趙同魯學習鑒賞古畫，這位老師擅長山水畫，他指導沈周如何觀察與臨摹、鑒賞古畫，為沈周的繪畫事業打下了堅實的基礎。聰明過人的沈周還會替父親辦差事，十五歲那年他曾替父親去南京辦理糧長勞役接洽公事。巧遇愛惜人才的戶部侍郎崔恭，這個文學雅士讀了沈周上呈的一首百韻長詩非常驚訝，懷疑不是這個孩子所作，當場又面試了一首〈鳳凰台歌〉，令戶部侍郎驚歎的是，沈周丹青妙手揮筆而就，辭藻華麗。崔恭讚不絕口，稱他是神童王勃再生，同時下令解除了沈周家族的糧長勞役。

聲名遠揚的沈周，中年時期得到了蘇州知府汪滸的賞識，非常器重他，想推薦沈周入仕，沈周骨子裡不想做官，但又不好意思拒絕，於是他想出了一個委婉的方式，利用占卜的結果來決定自己的命運。沈周卜筮《易》得「遯之九五，曰嘉遯貞吉」。於是找到了一個很好的拒絕藉口：做官會違背天意不吉利，便委婉地拒絕了這次應徵，從此過上了隱逸生活，在以後的日子裡他更加安心的學習書畫。到了五十四歲那一年，也就是成化十六年，憲宗曾下令徵詔沈周應徵，這時沈周又以父親去世、家母孤身無人照顧、兒子應盡孝道贍養老母為由再次拒絕入仕。已經七十六歲的沈周，在弘治十五年巡撫彭禮到蘇州巡查，遇到才華橫溢的沈周想再次招募他為自己的幕僚，陪伴在自己左右，沈周又以奉養寡母為由，再次推辭掉了仕途機會，最終實現了自己隱逸終身的心願，並博得孝子之名。厭倦喧囂城市生活的沈周，在蘇州城外建置了一座環境優雅的竹林庭院，給它取名為「有竹居」。在此他過著悠然自得的吟詩作畫的田園隱逸生活，與朋友在這幽靜之地研究學問、切磋畫藝、賦詩填詞。他也經常遊覽江南名川，遺憾的是沒有到過太遠的地方，一生活動主要在吳中，有時偶爾也去過南京。

沈周六十一歲時收了徒弟文徵明，開始指導他寫字畫畫，偶爾也帶他出去遊玩交友。年過古稀的沈周，在弘治十五年大兒子過世了，無疑是一個沉重的打擊。從此，沈周的生活發生了很大的變化，他需要管理瑣碎家務，為

了維持家用不得不靠賣畫為生。沈周活到八十歲時，身體依然硬朗，精神也非常好。正德元年，沈周寡母以九十九的高齡去世。正德四年八月，沈周也以八十三歲的高齡離開了人世。他的次子將他埋葬在相城附近。沈周的一生波瀾不驚，沒有起伏跌宕，也沒有被高宮厚祿迷惑，他在相城西宅里村安閒適地度過了一生，但卻贏得了人們的愛戴，名垂青史。沈周具有高尚的人格修養，平易近人的態度，詩、書、畫皆能。他精心侍奉父母，對弟弟無微不至的照顧，對親朋好友情同手足。為人寬厚、平易近人、胸懷寬廣、樂於濟人。

2. 沈周的山水畫藝術成就

　　沈周在花鳥、山水和書法方面都有很高的造詣，他的山水畫成就最高。他的山水畫風貌很多，主要突出的有學習王蒙的繁筆「細沈」和學習吳鎮的「粗沈」兩種藝術風格。不過沈周早期的謹細小幅山水畫很少，所以比較珍貴，晚期的粗簡大幅山水畫較多，很有新意。當然早期和晚期都有粗細筆，也都不是絕對的。沈周早期山水畫主要學習王蒙繪畫風格，因為沈周生活地區王蒙存世作品非常之多，也為沈周學習山水畫提供了有利條件，「細沈」風格得以形成，主要學習王蒙的精工細密繪畫風格。

　　這一時期的成名代表之作〈廬山高圖〉（圖50），紙本設色，縱軸，長為193.8釐米，寬為98.1釐米，是成化三年四十一歲的沈周為祝賀老師陳寬七十大壽而做的祝壽圖。這幅作

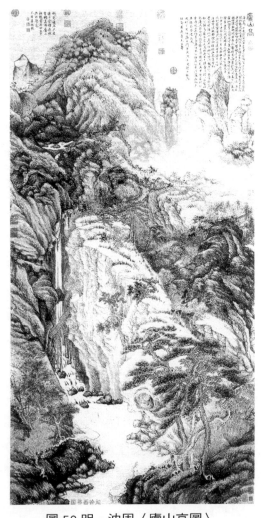

圖 50 明‧沈周〈廬山高圖〉

品也是他剛剛開始學習大幅作品之一，其構圖和用筆完全是仿王蒙的。畫面山巒層層迭迭，草木茂盛繁複，雲霧飛泉，山坡棧道上有一高人就是他的尊師陳寬，因為老師是江西人，沈周把老師陳寬特意放在廬山之中，以廬山雄偉壯麗的崇高品質讚譽老師學問之高，人品之高，表達對恩師的敬仰之情。沈周一生未到過廬山，很顯然畫面不是廬山真面目。該圖採用了高遠畫法，前景有幾棵頑強生長在山根坡石上古松樹和雜樹，中景是崇山峻嶺，兩崖之間有一瀑布飛流直下，在兩崖中部斜跨著一座木索橋，打破了畫面瀑布的呆板，幾座茅舍隱蔽在茂密叢林之中。瀑布之上五老峰屹然，挺拔於眾峰之上，周圍群峰環繞，雲霧繚繞，遠峰忽隱忽現。整幅畫面渾然一體，氣勢雄偉，畫面生動空靈。〈廬山高圖〉筆法上仿王蒙筆意，首先用濕筆淡墨勾勒出山體結構，在山體上用淡墨反復的皴、擦、點、染，然後再用枯筆乾墨繼續皴擦數十遍，使山體既顯得滋潤渾厚又顯得雄厚蒼勁。老松樹也是先用淡墨把樹幹勾勒出來，再用重墨複勾，用赭石染色，展現出老松樹歷經歲月的面貌。樹葉乾濕並用，濃淡重迭，反復積墨、破墨，再加上葉子的形狀，千姿百態，顯得枝葉繁茂、鬱鬱蔥蔥。遠處小樹叢用淡墨加赭石或花青畫出樹幹，用濃墨點出大小不同、形狀各異的樹葉。整幅畫面筆法雖然是仿王蒙的筆意，但沈周筆法更為渾厚、蒼鬱，已經有了許多自己的創新。

　　沈周中期開始學習五代董、巨蒼潤幽雅的畫風，學習南宋劉、李、馬、夏等人的剛勁雄闊的南宋畫風，還學習了宋代青綠山水跨步到元人趙孟頫的青綠山水，以及元四家畫風。其中代表作〈仿董巨山水圖〉，紙本設色，豎幅，縱 163.5 釐米，橫 37.2 釐米。沈周在此畫幅上細心地經營丘壑，畫作中山石層層深入，樹木蒼潤繁茂，構圖具有深遠、高遠的特色，具有幽遠深邃的藝術風貌。近處幾顆蒼松與其它雜樹生長在岸邊的土坡上，松針濃重線條勾出，細勁挺拔，花青罩染，色墨互不相礙，松樹富有生氣。中景山巒迭嶂，層層推遠，草木茂密繁盛，隱隱約約的農舍與亭子形成呼應。山石用董源的披麻皴，畫風渾厚，仿董巨山水圖的圓柱形山頭，刻畫類似王蒙，還有黃公望的筆意。從平頂遠山的整幅畫面用筆甚得董北苑、僧巨然、王蒙的遺韻，筆法遒勁圓潤。

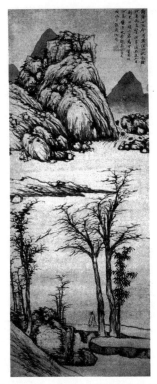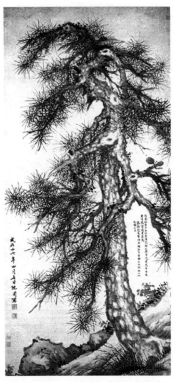

圖 51 明・沈周〈溪山秋色圖〉　　圖 52 明・沈周〈松石圖〉

　　沈周晚年作品非常成熟，粗筆山水畫很多，他一直學習「元四家」，特別鍾情於是吳鎮，李日華說沈周「晚年醉心梅道人（吳鎮）」。[4]晚年「粗沈」風格代表之作〈京江送別圖〉，紙本設色，橫幅，橫 159.2 釐米，縱 28 釐米。畫面描繪了沈周和友人送別吳寬赴任的情景，畫面遠處山巒平緩，畫面從左到右山石逐漸變低，層層推向遠方，空間感很強。山石用粗壯線條勾出輪廓，用墨色較淡的粗點皴和短線筆觸刻畫山體，層層皴擦，山體渾厚華潤，再用焦墨點苔，山巒底部畫有很多形狀各異的碎石。近景一狹長江岸，中有木橋相連接，橋上有一行者。江岸上雜樹豐茂，姿態各異、形象萬千。樹幹有雙勾，樹葉有用墨點點出的，大多是「粗枝大葉，草草而成」。[5]畫中人物所占畫幅面積很小，但動態準確生動。作品中的苔點有沈周自己的創新，他用濃焦墨點出的苔點，有的點在輪廓線上，有的點在輪廓線裡，有的點在距

4　吳敢著，《中國名畫家全集—沈周》，河北教育出版社，2003 年。

5　羅一平著，《藝術史中的圖像存書・造化與心源》，嶺南美術出版社，2006 年。

離輪廓線很遠的地方，據說沈周點苔相當認真，有時一張畫畫完好幾天後才放筆點苔。除此之外，粗而簡的作品還有〈清溪垂釣圖〉、〈溪山秋色圖〉（圖51）、〈松石圖〉卷（圖52）、〈東莊圖〉冊等。

三、項聖謨山水畫藝術成就

1.項聖謨生平簡介：

項聖謨（1597–1658年），初字逸，後字孔彰，號易庵，又號胥山樵、松濤散仙、存存居士、大酉山人、蓮塘居士、烟波釣徒、逸叟、醉秋風等。浙江嘉興人。項聖謨受其祖父項元汴影響很大，祖父一生淡泊名利，唯嗜好收藏法書名畫，他是中國歷史上著名的鑑賞家和收藏家，把自己收藏文物的樓閣命名為「天籟閣」，藏書的品質和數量在當時是首屈一指的，他對科舉不感興趣，萬曆年間徵他出去做官遭到拒絕。祖父擅長繪畫書法，以及經常和董其昌、仇英、陳繼儒等一些文人畫家交往過密，都對項聖謨產生過積極的影響。因此項聖謨從小就臨摹古畫，自幼受家庭薰陶，熟讀古今書畫名跡，刻意摹寫，探究畫理，因此其畫藝漸進，三十多歲時就在晚明畫壇嶄露頭角。父親過世之後便認真隱居，周遊名山大川，在明朝天啟年間創作了一幅〈招隱圖〉長卷，明喻自己的歸隱之志向。崇禎元年他「經齊魯，出長城，歷燕山，遊女為川，又入長安，凡九閱月。」[6] 項聖謨在此期間把所有的精力都用來作畫、作詩和遊覽，是一個典型的隱士山水畫家。項聖謨一生對科舉沒有多大興趣，和他祖父一樣喜歡結交畫家和文士，交往比較密切的有董其昌、陳繼儒、李日華、魯得之、曹溶、李肇亨等人。項聖謨早年立志隱居是因為看破了腐敗的政治，無法與統治階級合作，只能無可奈何以書畫為寄。後期清軍大舉入關，他的家遭到了清軍的洗劫，大部分家藏文物遭到戰火的破壞或搶劫。大亂過後的項聖謨依然過著隱居生活，堅決不與清政府合作，他在國破家亡之時自稱在野臣，大畫朱山水，表達了他對先朝的留戀，對新朝的不滿。他在清朝時期的畫從不在畫面上題寫大清年號，保持著明王朝遺民高尚的情操和氣節。這位隱士畫家直至順治十五年，還精力非常旺盛創作

6　見〈松濤散仙圖〉卷後自題。

山水畫，卻忽然與世長辭，年僅六十二歲。

2. 項聖謨山水畫風的形成

項聖謨繪畫技法全面，創作態度認真，山水、人物、花卉無所不能，尤以山水成就最大。在明末清初的畫壇上是位較有個性的文人畫家，一生創作態度嚴謹，又勤於筆耕，因此留下來的作品也多，現在還能看到他 600 多件作品。現藏於上海博物館的冊頁中的山水構圖簡練，狀寫工穩，筆墨敦厚。項聖謨山水畫風的形成得益於他敦厚的書香家世和豐富的家藏書畫文物，為他的山水畫藝術創作打下了堅實的基礎，還得益於項聖謨廣泛的交遊，擴展了藝術創作視域，也得益於明末清初畫壇背景的影響。

項聖謨的伯祖父項篤壽是嘉靖年間的進士，一生喜歡收藏書畫，也擅長繪畫，他也有一個專門收藏文物的「萬卷樓」。祖父項元汴不僅富有，眼力也很高，天下百分之八九十的名作都被他收藏於「天籟閣」中，如歐陽詢的〈夢奠帖〉，懷素的〈苦筍帖〉，盧鴻的〈草堂十志圖〉，韓滉的〈五牛圖〉，王蒙的〈青卞隱居圖〉等曠世名作。這些豐富的家藏書法名畫，無形之中成為項聖謨臨摹的範本，也為他打下了扎實的繪畫基礎。如張庚在《國朝畫徵錄》說「初學文衡山，後擴於宋，而取韻於元」。項聖謨臨摹過著名唐代畫家韓滉的〈五牛圖〉，已經不是簡單的摹寫，而是賦予了摹本新的意義，融合了自己的感情和用筆，表達了自己的主觀情緒和審美趣味。《中國古代書畫圖目》記載項聖謨有不少仿「米家山水」的作品，如《山水六段卷之四》、《山水圖冊之雲山不動》等。天啟五年項聖謨創作的作品〈前招隱圖〉，董其昌在畫後的題跋中說：「孔彰今年三十為〈招隱詩〉，志在林泉，聲出金石。……其山水長卷，不免乞靈於右丞，然又出入荊關，規模董巨。細密而不傷骨，奔放而不傷韻。似未以輞川為竟者。」[7] 董其昌指出這幅畫圖受到了王維、荊浩、關同、董源、巨然等諸家影響，充分肯定了其繪畫成就。項聖謨於泰昌元年畫的〈松齋讀易圖〉軸，這幅作品受到王蒙的〈青卞隱居圖〉影響。因此這些豐富的家藏陪伴了他大半生，為項聖謨學習繪畫提

7　李鑄，〈項聖謨之招隱詩畫〉，香港中文大學《中國文化研究所學報》，1976（2），頁 538。

供了良好的外部條件，廣泛地學習各種風格，廣覽博收，為其形成自己獨特的清淡、曠然的繪畫風格打下了堅實的基礎。

　　項聖謨青年時代一直過著衣食無憂的生活。祖父豐富的收藏吸引了大批書畫愛好者的往來學習與交流，這就增加了項聖謨與這些文人、畫家的結交機會。他經常和謝彬、董其昌、陳繼儒、李日華、謝彬、魯得之、譚貞默、李肇亨等人交往密切。自然而然這些人也給項聖謨藝術影響很大。項聖謨與謝彬合作了〈松濤散仙圖〉軸圖和〈朱葵石像〉軸圖。項聖謨與他們詩文唱合，書畫切磋，技藝共賞，使他繪畫藝術水準大大提高。尤其是董其昌對其影響最大，董其昌《畫禪室隨筆》曾記載：「吾學書在十七歲時。……凡三年，自謂逼古，不復以文徵仲、祝希喆置之眼角，比游嘉興，得盡覩項子京家藏真蹟。」[8]董其昌因經常光顧項家，與項聖謨很熟，雖然比項聖謨大四十歲左右，但他依然耐心指教項的藝術創作，並給以欣賞和鼓勵。董其昌「畫家以古人為師，已自上乘」的崇古觀，追求具生拙味的士氣，突出詩、書、畫三者的結合等文人畫觀點，以及「畫以自娛」的創作宗旨都對項聖謨造成了一定影響。晚明以來，畫壇上摹古風氣盛行，學畫者很少獨立寫生創作。而項聖謨一生多次遠遊，寫生無數，創作了不少優秀作品。如代表作品在〈大樹風號圖〉（圖53）、〈雪影漁人圖〉（圖54）、（山水圖）（圖55）、〈秋林讀書圖軸〉、〈鶴洲秋泛圖〉軸、〈前招隱圖〉、〈松濤散仙圖〉（圖56）、〈剪越江秋圖〉（圖57）、〈閩遊圖〉（圖58）等，他曾創作不少山水圖，如〈山水〉（圖59）和〈山水圖〉（圖60）都是出遊過程中而作。因此說項聖謨喜愛遠遊，為他的作品帶來了不少靈感，其繪畫之所以能夠在當時潮流之外獨樹一幟，與他以自然為師、以真為師有著極大的關係。項聖謨的思想也契合了中國傳統文人的隱逸情懷，他不厭其煩的創作〈招隱圖〉、招隱詩和諸多印章，就說明了這一點。項聖謨一生用印極多，幾乎都是表明其隱逸之心跡的。例如刻有一下文字的印章：「烟波釣徒」、「大酉山人」、「蓮塘居士」、「高梧修竹人家」、「松濤散仙」、「項伯子聊以自娛」、「林泉肆志」、「寫我心曲」、「烟雨樓邊釣鼇客」等等，都包含了豐富的莊禪思想，究其原因，皆為當時明末清初的畫壇風氣影響。明清文人畫家都是一

　　8　董其昌，《畫禪室隨筆》卷一，中國書畫全書。

專多能的高手，項聖謨也不例外受其社會潮流和風氣的影響，他是以山水最為擅長的「一專多能」畫家。項聖謨留世作品不但有傳統山水和梅蘭竹菊，還有許多常見的蔥、蒜、蘿蔔、白菜、豆莢、石榴、黃瓜、荸薺、桃子、竹筍以及山花、野草等。總之，項聖謨以其獨特的畫風，給人以沁人心脾的清新感受，也給當時摹古成風的畫壇注入了新鮮血液，從而創造出明末清初具有時代特色的山水畫。項聖謨既是一個時代驕子，又是朝代更換的不幸遭遇者。他的學識修養、民族情操和對待藝術的態度都是值得人敬佩和學習的。

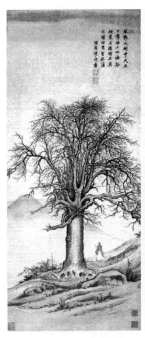 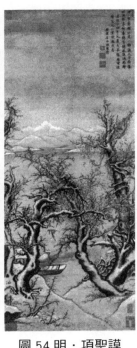 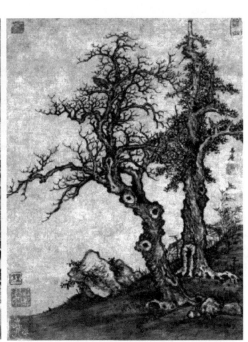

圖 53 明・項聖謨
〈大樹風號圖〉

圖 54 明・項聖謨
〈雪影漁人圖〉

圖 55 明・項聖謨
〈山水圖〉

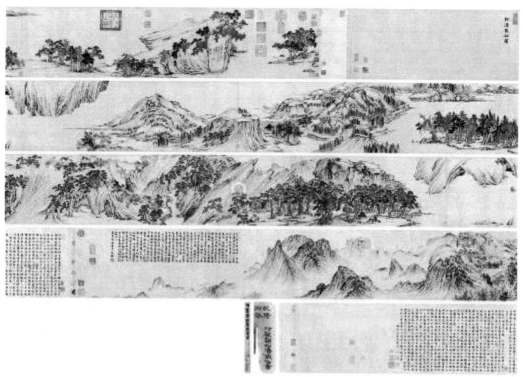

圖 56 明・項聖謨〈松濤散仙圖〉

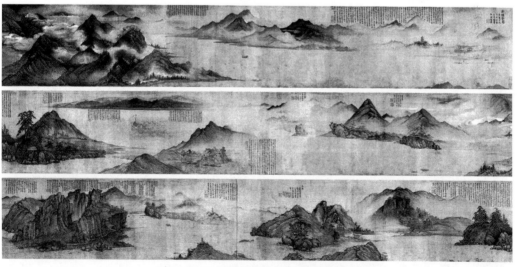

圖 57 明・項聖謨〈剪越江秋圖〉

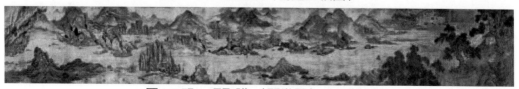

圖 58 明・項聖謨〈閩遊圖〉（局部）

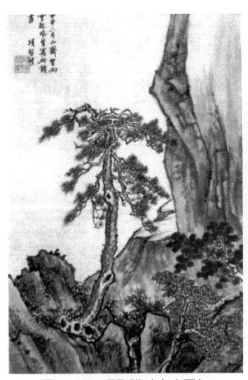

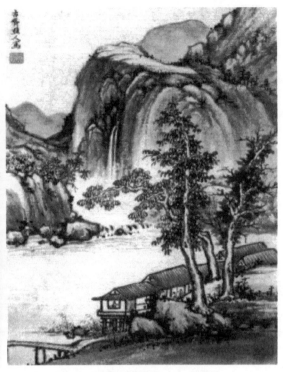

圖 59 明・項聖謨〈山水圖〉　　　　圖 60 明・項聖謨〈山水圖〉

3. 項聖謨山水畫藝術

　　項聖謨山水畫存世很多，國內外都有，三十歲創作的〈招隱圖詠卷〉
代表著他一生中山水畫創作藝術水準。畫面中虯松蟠曲，古木參天，山石參
差，路轉迂回，清江如鏡，遠處層巒疊嶂，巨石高聳，樓閣庭院，山亭水榭
美如仙境，令人神往。陳繼儒觀後十分驚歎題跋曰：「路入迂詰，勢轉嶔厥，
縐茆穴土，鮮潔無塵，湌谷茹芝，清淡有味。一展卷間，名利之心，**泯除盡
矣**」。此圖畫法十分嚴謹細密，用筆瘦硬峻峭，山石運用了荷葉皴與披麻皴。
項聖謨在三十三歲創作的〈松濤散仙圖〉卷也和這幅畫法大致相同，長卷巨
幅，古松、雜樹成列，細秀嚴謹，清雅不俗，山明水秀，之後又創作了〈後
招隱圖〉和〈三招隱圖〉，用線更加雄渾厚壯，用筆由細秀轉為健秀。他還
有一幅粗潤山水畫〈暮靄橫看圖〉。還有一幅〈松下高士圖〉，畫面聳立著
一棵老態龍鍾的古松，從山坡石縫中長出，松根盤根錯節，松幹彎曲有多個
結疤，松樹頂端樹枝刻畫最為細膩健秀，松下有一隱士老者，仰慕參天古
松，遠處有一隱隱約約的山峰，表達了畫家隱逸情懷。

　　〈大樹風號圖〉畫面中央描繪一株無葉的參天大樹，畫家不厭其煩地抒寫它那牙牙杈杈的枯枝。這株古老枯樹蒼然挺立在畫面中央，分量很重，繁密橫生的樹枝與淡淡的一痕遠山、似血的一抹殘陽形成鮮明的對照。樹下有一拄杖隱逸老者，背向而立，在夕陽西下之時，徘徊沉吟，似有無限思念懷想之情。畫的右上方題有「風號大樹中天立，日薄西山四海孤。短策且隨時旦莫，不堪回首望菰蒲。」一首絕句，詩情畫意之中透出一股冷鬱孤寂、感今追昔的思想情緒，抒發了項聖謨故國之思。〈大樹風號圖〉用色方面，在畫面天空部分渲染的紅色及拄杖老人身上的朱衣，與樹幹深重的墨色構成了畫面的主旋律，朱紅色除了表達沉鬱而蒼涼的情感之外，還有弦外有音。當項聖謨他聽說李自成農民軍攻入北京、崇禎皇帝吊死在煤山之時異常悲痛，畫了一幅自畫像，他在此畫的樹木、山巒部分純用朱色勾染，並題詩一首：「剩水殘山色尚朱，天昏地黑影微軀。」由此可以看出項聖謨朱紅色表達自己對朱明王朝的懷念。在〈大樹風號圖〉的枝幹處理上吸收了范寬畫山石的某些筆法，千筆萬筆不覺其繁，給人一種堅定不移之感。在構圖和形式的處理上打破了固有的傳統山水畫樣式，有著某種「現代」意味，因此容易引起我們的共鳴。

四、宋旭山水畫

1.宋旭生平簡介：

　　宋旭生於明嘉靖四年（1525–1606 年？），據考證，宋旭應於明萬曆三十四年丙午（1606 年）十二月之後，明萬曆三十五年丁未（1607 年）一月之前「無疾而逝」，享年 82 歲。宋旭字初暘，號石門、石門山人，浙江嘉興（一說湖州）人，居松江（今屬上海），為明代松江畫派主要畫家之一。宋旭喜歡觀覽名勝古跡，遊覽名山大川，大多居住在寺院中，一生禪燈孤榻，屬於典型的隱逸高人，他一生從未做過官，以畫自娛，世人稱他為「髮僧」，後來真正出家當了和尚，法名祖玄，又號天池髮僧、景西居士。宋旭學識淵博，擅長山水畫和人物畫，善詩詞、書法，工八分書，也通一些畫史畫論，通禪理，精佛像、道釋。畫法師承沈周，推崇馬文璧等人，以元人筆意為宗，去粗存細，頗為俊秀，卻不流於委靡碎弱。所作山巒竹樹，蒼勁古拙，

落筆不俗，巨幅長卷，頗有氣勢，畫風溫和蒼鬱。所畫佛像，用筆簡練，落墨深厚，神態十分生動，為世所稱讚。明末名家趙左、沈士充、宋懋晉等均出其門下，他在晚明江南畫壇上頗具影響力。潘天壽在《中國繪畫史》中評宋旭：「史論推崇李成、關仝、范寬山水，智妙入神，才高出類。近代難繼，而宋旭以繼起者稱尚之。」宋旭的畫在《石渠寶笈·養心殿》中被評為上等，可見宋旭在中國畫史上的重要地位。

2.宋旭山水畫藝術成就

　　宋旭山水高華蒼蔚，筆墨蒼勁古樸，意境幽深，所作巨幅大丈，氣勢磅礡，開「蘇松畫派」之先聲。宋旭遁入佛門以後，隱居佛寺，潛通禪理，一生畫筆不輟，八十一歲創作的〈平沙落雁圖〉軸，清逸傳神，傳為美談。宋旭所繪山水大都氣象雄逸，構圖緊密，景物細緻入微，用筆縝密沉著，善於運用勾、皴、點、染的不同技法，抒狀風、晴、雨、雪的不同山水景貌，所繪峰巒、

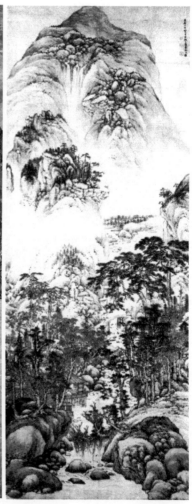

圖 61 明·宋旭〈柳蔭垂釣圖〉　圖 62 明·宋旭〈山水圖〉

叢樹、溪泉、房舍，渾然一體，呈現出巒光山色、樸茂靜穆、情景交融的天然意境。尤其難得的是他的繪畫技藝全面，功底深厚，在師法前人的基礎上勇於創新。其畫繼承發揚了宋、元講求士氣逸格、縝密秀雅的文人畫傳統風格，追求摹古之風，同時師法自然，布局疏朗明媚，景物深窅疏淡，筆墨蒼潤清逸，於蕭簡疏麗中追尋清曠雅致、靜謐幽深的自然意趣，寄寓了作者窺透世事紅塵、寄情山水的幽雅情懷，令人觀之眼界肅清，清心寡欲，在嚮往之餘，生起無限聯想。

〈柳蔭垂釣圖〉軸（圖 61）：現藏於武漢博物館，縱 135 釐米，橫 53 釐米，紙本設色。畫面嚴謹大氣，意境幽靜雋雅，筆墨樸茂，設色古雅。所繪仲夏山川美景，遠處山巒巍然綿延，丘石嶙峋，林木濃蔭蒼翠。群山中有數間樓閣房舍，碧瓦飛簷，有的軒窗洞開，露出帷幔簾卷，似有人臨窗觀景。山腳下一泓湖水繞山而流，河面寬闊，水流澄澈，山色叢樹倒影隱映波光瀲灩；河流上一座木橋橫跨，湖岸淺灘邊柳樹濃茂蒼勁，枝葉繁密，柳絲垂拂；河邊一株歪脖柳樹，樹幹欹斜伸向河面，垂柳枝下，一隻烏篷木船泊於水面，船首一頭戴斗笠、盤腿而坐的漁翁正於水中垂釣，意態閒雅。整幅畫布局高遠而渾厚，遠山近水紋絡清晰流暢，尤其是山峰丘崖以險峻取勢，青松、柳樹以輕柔為美，峰巒樹林，各顯風姿。用筆精緻嫻熟，蒼勁古拙，蒼中帶秀，柔中寓剛，房舍、樓閣、拱橋以工筆描

繪，細密精緻；峰巒用乾筆皴擦，墨暈渲染，深得元人山水筆意之妙。畫軸左上題識：「高閣結巖阿，森森夏木多。漁人無個事，釣罷扣弦歌。石門山人宋旭寫於超果禪室。」鈐白文「宋旭之印」、「石門山人」二印。

〈山水圖〉（圖 62）軸：現藏於上海博物館，縱 327.9 釐米，橫 106.8 釐米，紙本設色。畫境廣闊深遠，氣象萬千。所繪高山聳峙，巨峰凌空，山頭亂石累累，白雲飄渺間一瀑布如白練飛濺而下，山底溪流蜿蜒曲折，兩岸怪石嶙峋，叢樹群生，青松茂密；溪流旁有木屋數間隱映於密樹之中，屋內有人憑軒眺望山色。圖中山石勾染，皴法多用禿筆中鋒，枯樹、蒼松勾勒細緻自如，所畫木屋、人物雖小，卻形神皆備，意趣橫生。整幅畫構圖高遠，秀逸古拙，意境冷峭幽深，筆法工細嚴謹，蒼中帶秀，平中求奇，靜中寓動，色澤清新妍麗，別具神韻。

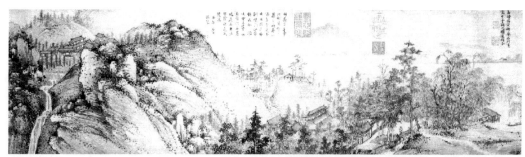

圖 63 明・宋旭〈江山樓閣圖〉局部

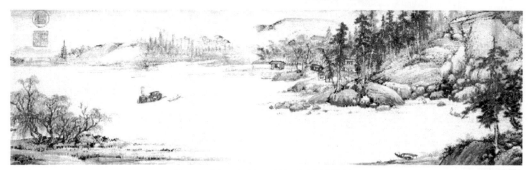

圖 64 明・宋旭〈江山樓閣圖〉

　　〈江山樓閣圖〉軸（圖 63、圖 64）：現藏於瀋陽博物館，縱 24.67 釐米，橫 180 釐米，紙本水墨。此圖繪峰巒奇險，山勢綿亙，巨石嵯峨，丘壑幽深，江流開闊，溪流潺潺，樓閣錯落，古樹扶疏，舟艇競發。將江山之渺遠、山色之奇秀的壯麗景致表現得精妙傳神，尤其畫中斜徑、丘壑、嶺石、房屋、樹木掩映穿插，險峻丘巒平夷起伏，疏密有致，極富變化。在筆墨運用上，此圖淋漓大氣，蒼拙秀潤，虛實結合，自成面目。遠山遠景以淡筆暈染，朦朧霧繞；近景山石、丘壑用短披麻皴法勾皴，精微疏麗；墨色濃淡相宜、明快清雅，生動形象地展現出深秋山川鬱茂、遼闊、清曠之原生景態，其筆法深湛精緻非同一般。畫右側上方自題：「嘉靖丙寅秋暮，石門宋旭寫於雲間之圓通精舍。」鈐白文「宋旭之印」、「石門山人」印二方。嘉靖丙寅，即明嘉靖四十五年（1566 年），作者時年 42 歲，此畫為其成熟時期的傑作。

　　〈萬山秋色圖〉（圖 65）軸，現藏於北京故宮博物院，縱 140.6 釐米，橫 28.9 釐米，紙本設色。採用高遠式構圖，圖繪山中秋景蕭瑟清遠，遠處山峰層巒疊嶂，逶迤而下，峰頭丘壑古木叢雜，霜染紅葉，間有樓閣屋舍、飛瀑瀫流掩映其中；山腳下枯松參天，亂石棋布，溪隨路轉，水流潺潺；溪畔小

徑上一文士正策杖下山。此畫布局疏密有致，設色
清冷淡雅，水墨秀潤蒼拙，山頂多以「礬頭」和雜
樹點綴，有五代董源山水遺意；此外，山石多染少
皴，雜木豐茂，造景氣勢險峻，筆法蕭散，從中亦
可見元四家的影響。圖右上方自識：「萬山秋色。
萬曆庚辰初冬，檇李宋旭仿董北苑家法。」鈐朱文
「石」、「門」聯珠印，「初暘」朱文印。萬曆庚
辰，即明萬曆八年（1580 年），作者時年 56 歲。

　　〈城南高隱圖〉（圖 66）軸，現藏於北京故宮
博物院。橫 32.5 釐米，縱 67.5 釐米，紙本水墨。
此幅畫面明淨簡潔，筆法古拙凝練。運用三段式構
圖，所繪遠處景物蕭疏，城牆透迤，城內樓閣、高
塔、屋舍掩現其中，若隱若現；城外雜樹繁茂成
林，茅屋數間錯落有致；中間一條大河橫穿，河面
清澄寬廣，江面上正行駛著一隻烏篷小舟，一人端
坐船頭，遠望江景，一人於船尾搖櫓；近景右方有
一處帶院落的茅草小屋，屋內一位頭戴冠帽的隱士
正靜坐觀賞院內花卉，旁邊有一小童侍立；院外幾
株古樹，蒼勁渾樸，枝幹遒勁，枝葉蔥郁；左側小
拱橋上，一老者正曳杖緩步而來。該圖構思精巧新
穎，畫境悠遠雋秀，城內城外，一虛一實，流水、
棹舟，城樓、古木，一動一靜，有力地襯映了畫中
隱士超凡脫世、寄情山水的高遠情思。畫上題識：
「儈牛伊昔屋墻東，何如南郭張家傭。詠歌恨不驚
人句，行草妙筆臨池工。衡門柳色和煙碧，小院荷
花映日紅。浮雲世事異朝夕，爾獨高臥全真風。萬
曆戊子之夏偶遇仰泉兄，齋頭相與高論，移日感而
有贈。檇李爰弟宋旭初暘甫誌。」鈐白文「宋旭之
印」、「石門山人」、「初暘」三印。萬曆戊子，

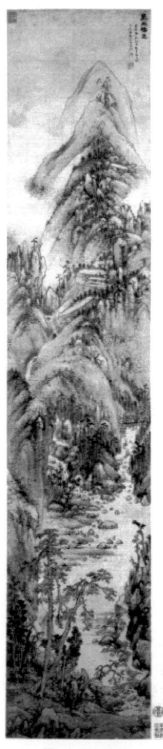

圖 65 明・宋旭
〈萬山秋色圖〉

即萬曆十六年（1588年），作者時年
64歲。

〈松壑雲泉圖〉軸（圖67）：現
藏於山東省博物館，縱141釐米，橫63
釐米，絹本設色。構圖疏朗開闊，墨色
蒼潤簡括，色澤典雅富麗。繪群山迭嶂
起伏，山頭蒼松點翠，峰巒簇聚，山中
白雲繚繞、霧氣氤氳，煙嵐雲霧流動於
層巒疊嶂、坡谷幽潤，彷彿仙境。山間
懸泉瀑布，飛流直下，依山勢而下匯成
溪泉；山腳磐石嵯峨，所生古松枝幹遒
勁挺拔，臨溪水建有木屋一間，中有一
人作臨窗觀景狀。溪水上有拱形木橋，
橋邊有羈旅行人，景致動靜結合，相映
成趣。山石用披麻皴，染出山巒向背，
同時漬出浮動的白雲；松幹用赭石、松
枝墨寫，以石綠染之，深得元人山水筆
意。〈寒江獨釣圖〉軸（圖68）：現
藏於北京故宮博物院，縱160.8釐米，
橫52.2釐米，紙本，淡設色。此圖繪
寒林雪景，遠處天穹明淨，奇峰綿延迭
起，聳入雲端。山中白雪覆蓋，銀裝素

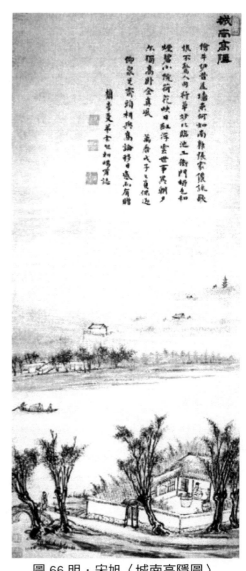

圖66 明・宋旭〈城南高隱圖〉

裹。一灣江水橫貫群山，江面寬廣，波光粼粼。近處灘頭窠石間數株枯松，
或衝天而立，或傾斜偃仰於山腳。左側陡壁懸巖，雜樹叢生。兩岸之間，拱
橋橫跨，一葉漁舟泊於江心，一戴斗笠披蓑衣的漁翁正在船頭垂釣，頗有唐
代柳宗元〈江雪〉詩中所詠「千山鳥飛絕，萬徑人蹤滅。孤舟蓑笠翁，獨
釣寒江雪」的淒清冷逸的意境之美。全畫筆墨蒼潤勁拔、清峻明潤，意境枯
寂清遠，用筆精工純熟、柔中寓剛，筆法簡練沉著，遠景點筆為樹，信筆寫
之，畫風近沈周而又出新意。畫右上角自識「萬曆甲辰日長至，八十翁石門

宋旭寫。」鈐白文「宋旭之印」、「石門山
人」印二方。萬曆甲辰，即明萬曆三十二
年（1604年），宋旭時年八十歲，此圖堪
稱他晚年的山水珍品。宋旭之畫或秀雅、
或清蔚、或古拙、或柔潤、或超邁，尤重
墨色之秀和潤，達到了「有宋人之骨去其
結，有元人之風雅去其佻」的境界神韻。

五、擔當山水畫——中國美術史上的巨匠

1.擔當生平簡介：

擔當（1593–1673），俗姓唐，名泰，
字大來，法名普荷、通荷，號擔當，別號
布史、遲道人、此置子。雲南晉寧縣人，
明萬曆二十一年生人，清康熙十二年因染
微疾而卒，享年81歲。擔當自幼聰穎，13
歲補博士弟子員，善為文，尤工詩賦。天
啟年間赴京應試不第，遂遍遊南北名山大
川，明思宗崇禎四年（1631年），唐泰間
道返回雲南，他對病
入膏肓的明王朝未來
的前途深感憂慮，徹
底打消了出仕念頭，
居家養母，以詩、
書、畫自遣，開始刻
苦發憤，學業精進，
顯露藝術天賦和才
華，備受名家讚賞。
崇禎十一年（1638

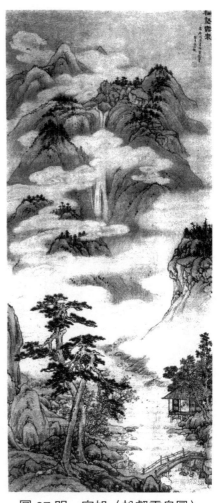

圖67 明‧宋旭〈松壑雲泉圖〉

圖68 明‧宋旭〈寒江獨釣圖〉

年），徐霞客跋涉至雲南，與擔當結識並結為知交。擔當常與雞足山詩僧蒼雪交遊唱和，又有顯聖寺湛然禪師面授禪理，於是拋棄科舉功名，詩、書、畫日益精進，成為滇南名士。崇禎十五年（1642 年）明朝滅亡，悲慨無所寄，既已絕望，剃髮為僧，遁入空門。擔當的一生和眾多隱士山水畫家非常相似，先有入仕之願望，後看破紅塵而絕意仕途，過著雲遊和隱居的繪畫生活，最終又遁入空門，所以也算是十足的隱士山水畫家了。擔當山水畫風格枯淡，自成一家，筆墨構圖十分簡練，高度概括，黑白之外，留給人們許多想像不盡的空間，清淡俊逸之中，讓人產生無限遐想。其代表作〈山水冊〉，面貌以水墨山水為主，皆具禪意。擔當詩、書、畫精絕，在明清的藝壇上占有重要地位。「擔當繪畫風格獨出，個性極強，是禪畫藝術的高峰……」[9] 但由於雲南偏處一隅，因而擔當的藝術成就在相當長的一個歷史時期不為人所知，未能得到應有的重視。

2. 擔當山水畫之源起

　　擔當獨特的山水畫風和藝術魅力在中國美術史上的地位越來越高，他因自己特殊的人生經歷和在繪畫創作當中的漸悟促使他取得了如此成就。擔當的山水畫主要描繪了雲南雞足山和蒼山一帶的景色，這些描繪雲南特殊的地形地貌的山水畫，區別於秀潤典雅的江南小景和陡峭峻拔的北方高山險壑，仿古之中又有著自己的創新，筆致墨韻間蘊含著文人畫之精髓，這就是擔當特有的藝術風格。「擔當老，擔當老。足健而跛，目健而眇。口似箍弓，手如鷹爪。須彌非大，芥子非小。好則也好，了則未了。法席掀翻，禪床推倒。且在糞堆裡打眠，漆桶中洗澡。遇富貴若避冤仇，見煙霞如獲珍寶。本來面目，有甚奇巧？莫與人知，須悄悄。渴來時，茶一甌；餓來時，飯一飽。不擔不得，擔之不甚草草。漫言結社參禪，敲門賈島。」[10] 擔當以幽默自嘲的口吻，以自己年老之時的對世態度極其人生修行的感悟，最真實的表達了出來，這種自我認識和人生感悟是常人所無法企及的。擔當的水墨山水寄託著自己悲喜憂愁的人生情懷，他的一山一水、一草一木都抒發著自己無盡的人生體驗。

9　邢文，「五僧」說，江蘇畫刊，1992，（8）。

10　見《擔當全集》卷十五《自贊》。

擔當這種具有自己獨特的山水風貌一方面來自於雲南獨特的地理位置和特殊的山形地貌，另一方面來自於自己一生的漸悟和體驗。他的山水畫最終來源於他對傳統繪畫的學習和繼承了董其昌宣導的「南宗」畫風，他師從董其昌和蒼山大師學習山水畫，他上臨董源到倪雲林，從他作品題跋「仿北苑」、「仿倪高士」、「仿黃子久」、「仿大年」中可以看出這種學習傳統之痕跡，擔當早期山水畫的筆法、章法和布局都能找到其根源，尤其「南宗」畫風對擔當影響很大，無論是皴法的運用，還是布局的設置和繪畫思想都能看出擔當師從董其昌之源。

擔當於 1625 年進京應試不第，返回途中停留蘇州中鋒禪院，在這一直停留了七年，期間通過蒼山大師結識了董其昌，拜其為師學習繪畫一年光景，因而受其影響非常深刻，他接受了「南宗」思想中的「淡」、「柔」、「逸」等老莊思想，因此擔當山水畫那種順其自然、天人合一的思想表現的淋漓盡致。另外董其昌「以禪入畫」的思想也滲透於擔當山水畫創作當中，擔當出家之後的山水畫開始追求「禪韻」審美境界，如〈山水冊〉（圖 69）這也是中國傳統繪畫中禪宗精神的體現。擔當山水畫禪宗思想的淵源除了直接受董其昌影響之外，還與蒼山大師也有著很大關係。蒼山大師以其精絕的行書、草書、詩畫被譽為「詩書畫禪」四絕，蒼山大師用筆蒼勁雄渾，沉鬱磅礴，狂放不羈，天馬行空，精通山水、人物、花鳥，開創了明末禪畫大寫意之先河。擔當中晚期山水畫處處體現著這種深厚的師承關係，無論從筆墨布局，還是從空靈的畫面都受到了蒼山大師關鍵影響，因此形成了擔當山水畫風為既不失傳統，又能獨樹一幟。當然一個人的畫風形成來之於多方面的因素，

圖 69 明‧擔當〈山水冊〉

擔當也是如此，擔當以其特殊的生活背景和繪畫方天賦，取得了獨特的山水畫藝術成就，形成了自己獨特的藝術風格，在中國畫史上占有一席之地。

3. 擔當山水畫藝術特色

擔當打破傳統成法，大膽繪製胸中氣象，山水意象極具時代氣息和深厚的心理情感。擔當山水卓而不群，隱逸世外，擔當筆墨揮灑得沉著酣暢、圓勁蒼秀蒼渾中蘊生意，撼人心魄。行筆疾而不滑，澀而不滯，重而不濁，輕而不浮，起止轉折間，交待清楚，稜角分明，做到了精熟而又不流於甜俗，實屬難能可貴。擔當以書入畫，筆墨超絕。總之，擔當山水畫用筆中鋒偏多，具有古秀圓潤、雄逸勁健、松活流暢的特點。擔當山水小品形式恣縱、奇詭、冷峻，用筆簡練、暢快、神妙。作畫以寫為主，線條變化多端，皴法單純。山石塊面、雪景、白雲的襯托、密林的宣染等，均以一兩遍淡墨或寫、或點、或染，疾徐有致，變化莫測而輕靈。擔當山水物象造型與其生活的環境有關，其山水作品有著雲南特殊的喀斯特地貌特色。奇雄山川、滇池烟波、峻拔的蒼山和雞足山成為擔當師造化、得心源的淵源。擔當山水畫在章法上呈現出「簡、怪、空、冷」的特徵。如《千峰寒色》山水詩文冊頁中幾幅作品經營位置之法。其中第四幅整幅畫面裁取景色一角，左上角的豎條怪石以闊筆勾輪廓，幾乎不加皴點，畫面右下角以寥寥數筆勾出一倚石閑憩的人形。筆墨意象空靈，行筆穿插避讓隨意，卻又合乎法度，章法簡潔，富有情韻。第五幅畫面中樹、石、瀑布、遠山及雲渾然一體，氣息豪暢，畫中的樹石、雲霧、瀑布相輔相成，興來之筆酣暢淋漓。可見擔當創作時情感左右著畫筆隨機應變。此幅畫作布局和情感因素體現在筆墨的疏密、濃淡的自然呈現，情與筆墨渾然而化為一派高古的氣韻。擔當山水畫意境呈現出清逸、靈動、誠摯、高古超脫、悠揚和諧的特點，這與畫家的思想、自身的修養、膽識、信仰、性情和際遇都有著千絲萬縷的關係。

擔當作品中的山水、草石無不平淡自然，深邃悠遠，具有禪宗的幽閑機趣和冥會天機。如〈釣翁小憩圖〉的構圖突破傳統，畫面顯著位置闊筆勾彎曲動盪的白雲，視覺衝擊力很強，雲間蒼松勁挺，釣翁懶散地小憩在松下石臺上，遠山雲頭矗立，畫面給人一種凝重而又空靈，幽雅而又充滿生機，灑

脫奔放而又別具情味；還有〈行旅圖〉和〈陌上尋芳圖〉都能看出擔當山水構圖匠心獨特。

六、陳繼儒山水畫

1. 陳繼儒生平及其隱逸

陳繼儒（1558–1639 年），字仲醇，號眉公，又號麋公、清懶居士，松江華亭（今上海華亭）人。一生歷嘉靖至崇禎六朝，有《陳眉公全集》、《白石樵真稿》、《晚香堂小品》等。《明史》卷二百九十八〈隱逸傳〉稱其「幼穎異，能文章，同郡徐階特器重之，長為諸生，與董其昌齊名。」陳繼儒二十九歲之前求仕歷程，經歷了一個漫長苦學的過程。陳繼儒在入仕階段受到內閣要臣王錫爵和文壇領袖「後七子」之首王世貞的青睞和雅重，一時名聲大振，吳地名士爭先恐後與陳繼儒結為師友。二十九歲後的陳繼儒為了避免陷入官僚集團的激烈殘酷的黨爭，決定拋棄功名，終生隱居。《明史》卷二百九十八〈隱逸〉及《列朝詩集小傳》記載陳繼儒「取儒衣冠焚棄之，隱居崑山之陽」[11]，陳繼儒從此帶著「靜臥」的處世原則，開始了「偃曝林間」[12]、「從句讀中暗度春光」[13] 或作「四方名岳之遊」[14] 的生活。當時陳繼儒有清客、隱士、異人、山人、情種、俠士、逸士等不同身分的稱號。晚明時期大多士人絕意科舉之後，往往坐館授徒謀生或依靠遊走官宦謀取生存之資，活著充作山人。陳繼儒也大抵如此，他 29 歲至 47 歲之間也是坐館謀生，47 歲之後由於身體漸衰不復坐館，晚年獲得了官宦資助而得以隱居山野，不像那些始終遊走謀利的山人，在明朝人眼裡，陳繼儒基本上是名士，《四庫全書總目提要》誇大了陳繼儒隱逸山澤、忘卻憂患的一面，在乾隆以後的清人眼中陳繼儒是晚明山人之領袖。陳繼儒自己也曾在書信中透露由於家庭生計的問題而不能完全歸隱，無奈之下開館授徒作為隱逸生活之資。在陳繼儒隱居的最初幾年裡，他遊覽了江南名山大川，一飽山水之趣，其後便居於東佘山等處。在時人眼中陳繼儒基本是名士、通隱，而不是山人，當然也不算

11　清・張廷玉等，《明史》，卷二九八，北京：中華書局，1974 年，頁 7631。

12　明・陳繼儒，《陳眉公小品》，北京：文化藝術出版社，1996 年，頁 46。

13　同上註，頁 99。

14　同上註，頁 8。

真正隱逸山林的大隱者。陳繼儒不能完全歸隱也實屬無奈，更不必驚訝與苛責。他晚年借助自己收入與官宦資助而得以悠遊山林，拯世濟民，既實現了隱逸心願，又肩負起士人社會責任，已難能可貴了。

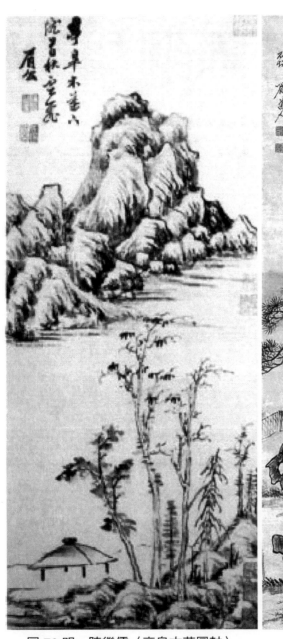

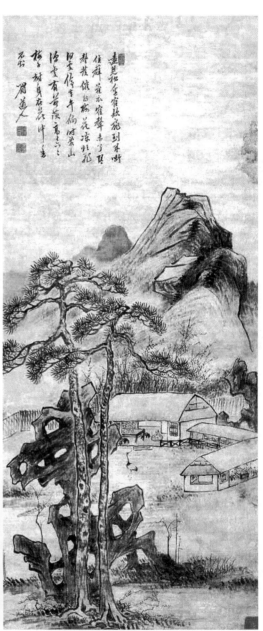

圖 70 明・陳繼儒〈亭皋木葉圖軸〉　　　圖 71 明・陳繼儒〈山居圖〉

2.陳繼儒山水畫藝術特色

陳繼儒山水用筆草草，蒼老秀逸，畫面清秀俊朗，沁人心脾。董其昌評其作品：「眉公胸中數具一丘壑，雖草草潑墨，而一種蒼老之氣，豈落吳下之畫師恬俗魔境耶？」陳繼儒山水畫作品傳世不多，他上追董巨，下承宋元，取其宋「意」、元「逸」，將筆墨情趣發揮得淋漓盡致。如學古意作品〈亭皋木葉圖軸〉（圖70）採用倪瓚的構圖模式，一河兩岸，出枝點葉，學倪瓚折帶皴，筆墨線條渾樸勝於倪，而無倪瓚的蕭索。再如〈山水〉圖軸（廣州博物館藏），宋元痕跡顯著，畫中樹木用筆工謹，刻畫細緻，用墨層次分明，淡雅有致，用筆順暢；生動傳神的小橋流水人家掩映其後；遠處山巒瀑布猶如天際之水飛流直下，為靜寂的畫面注入一絲鮮活，泉聲清音靜幽，樹木蓊鬱，一派隱逸佳景。陳繼儒所構築的〈山居圖〉（圖71）其實就是自己理想境界中的隱逸仙境：雲霧繚繞的雲山，前後山巒雲霧相連。北京故宮博物院珍藏的〈陳眉公山川出雲圖〉（圖72）仿黃公望構圖，圖中山巔飄渺在空中，雲霧繚繞在山川之間，山體筆法採用米氏雲畫法，以臥點點出，不加勾勒，點染成形。整幅畫面物象若隱若現，虛實有致，倍顯蒼茫。陳繼儒喜好畫雲山，鍾愛雲山，鑽研雲山的表現方法，喜歡雲山也與他常居深山環境有關，更與他嚮往的理想境界緊密相連。陳繼儒山水畫的意境猶如空谷清音，能喚醒人類心底的寧靜，這種淵源於自然山水，又由心生造化的山水佳境更令人神往。

3.陳繼儒山水畫主要特點

山水雅逸平淡，奪人心目。其作品主要包含以下幾個特點：第一，以古為師，立足傳統，進取創新。陳繼儒和董其昌一樣都是「南北宗」的創立者和傳播者，他們的繪畫美學思想是一致的。陳繼儒的繪畫也是從臨摹古人開始的，他臨摹和觀賞過的古畫十分廣博，他上覽六朝畫家曹不興、顧愷之、張僧繇，下覽隋唐、五代、南北宋、元明等歷代大畫家作品，皆悉心研究，最後繼承了董巨及元四家的一路畫風。陳繼儒一直遵循著立足學習古人、運用古法、傳達古意這樣一個理念。他不是「復古」不化，而是將古作為一種追求、一種至高境界追求！

圖 72 明・陳繼儒〈陳眉公山川出雲圖〉

第二，畫風具有清雅平淡、詩情畫意的藝術特色。清雅平淡是陳繼儒審美取向的體現，他追求清幽脫俗的隱逸生活，他所描繪的梅竹就體現了高潔的人格追求，借梅竹精神托物言志。陳繼儒山水畫追求一種恬淡自適的生活狀態，他的山水作品中透出一種寧靜淡泊的人生感悟，如〈天香書屋圖〉（圖73）和〈山水冊〉。第三，陳繼儒山水講究筆情墨趣，做到了有法而又無法。陳繼儒山水畫用筆隨意，揮灑自如，抒情性濃郁，濃淡相宜，線條清遒圓潤，筆穩不滯。陳繼儒以書法入畫，他以深厚的書法功力，將線條的輕重緩急發揮得淋漓盡致。在繪畫過程中痛快沉著、收放合度、隨意灑脫，淡而清潤，將文人書法內蘊融入到繪畫之中，筆墨之外別有神韻。陳繼儒的山水畫以筆墨寫心抒情，反映自己的心性，他不追求華麗與險絕，將樸素融入山水藝術之中。

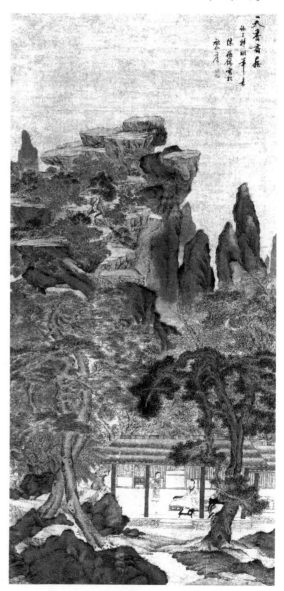

圖73 明・陳繼儒〈天香書屋圖〉

第十六章　清代隱士及其山水畫的發展

　　明末清初是一個「天崩地解」的時代，腐朽沒落的明朝氣數已盡，在李自成農民軍攻進北京城之後宣布滅亡。緊接著清軍大舉入關，給漢民族帶來了巨大的災難和破壞，另一方面每一次封建王朝的更新都會帶來一些生機，清朝統治時期思想界、文學藝術界都出現了一股生氣，這是封建社會即將滅亡之前的一次迴光返照。在這個「天崩地解」時代精神影響下，清代出現了許多思想激進、超越時代思想的思想家，如黃宗羲、唐甄、戴震、王夫之、顧炎武都猛烈抨擊君主專制統治，大罵歷代帝王都是天下最大的賊，君主專制為天下最大的禍患。傅山還徹底全盤否定了道學等等。改天換地之後的清朝開始進入正常的社會生活軌跡，又一次恢復了往日的平寂狀態，進入了「萬馬齊喑究可哀」的氣氛中。在清初山水畫又一次由明末的急劇衰微之勢重新振作了起來，以石谿、漸江為代表的明遺民畫家，以梅清、石濤為代表的自我派山水畫與宋元相媲美，遺憾的是他們繪畫沒有成為時代主流，清初畫壇被「四王」給壟斷了，萎靡沉悶的四王畫風成為了清初主流甚至成為「正宗」，山水畫又一次進入到了臨摹古人的軌跡之中，畫壇和社會一樣出現了「萬馬齊喑」的狀態。但也有與眾不同的隱士或具有隱逸思想的畫家，有著自己的時代特色與個性作品的出現，給這種暗淡的局面點燃起一點希望的燭光。如漸江、蕭雲從、梅清、程正揆、羅牧等山水畫家。

第一節　清朝隱士的生存狀況概述

　　清朝由少數民族滿族統治取代了漢族統治，那些忠君愛國的明朝知識分子，雖然做了清朝子民，但是他們懷著孤憤之心奮起抗爭，先後失敗後成為清朝遺民，他們保持著自己忠貞於前朝的名節和士氣，絕不與清朝統治階級合作，懷著悲涼孤傲的心境隱居山野，在自然山水與山水文化之中尋求寧靜的心靈與精神家園。清代隱士們雖然不願入仕新朝而遠離了塵世，但是他們這種暢遊山林與歸隱逃禪的生活方式，也並沒有完全化解對故國之思，不能完全消解民族悲、家國恨。於是很多隱士只能寄情於書畫，以書畫藝術創作來抒發自己強烈的愛國情懷。清初的隱士山水畫家們生逢於亂世，民族仇、家國恨只能寄託於書畫之中，他們於憤世中張揚自己的個性，如八大山人的憤世嫉俗的花鳥畫，他們以藝術來抒發自己的憤懣心情，以隱世、遁世撫慰痛苦煎熬的精神。清初隱士在政治上失去了優越地位，在心靈上遭受了巨大打擊，在身體上屈身於異族殘酷統治，他們相比較以前歷代隱士具有一些時代的特點。

　　由於清初統治階級殘酷鎮壓漢族人民起義，製造了很多血腥慘案，明朝遺民士人成為統治階級既憎惡又想拉攏的對象，清初士人為了保持節操和躲避戰亂，他們選擇了遠離世俗社會的全身隱退避世的方法。為了保全自己和家人的性命，為了遠離政治迫害和保持自己道德理想純粹性，他們只能選擇這種隱居退守的生存策略。但是傾巢之下安有完卵？隱士們很難找到屬於自己的一方隱居樂土，他們不得不消極地生存在人群之中，只能採取「不下樓、不出門庭、不入城」或「出家為僧」的消極手段遠離人群，從而保持自我和堅持自己政治立場。有的隱士活著的時候無力反抗當朝統治階級，甚至死後還以自己消極的死亡儀式對抗現實，如他們死後叫後人用一塊布袍裹屍入土，或乾脆燒掉，也有要求家人以劣質的木棺來斂葬他們，也有人要求在墓碑背面刻字，所有這些做法都反映了清初隱士內心的反抗意識和痛悔心情。隱士們不得不混居在人群之中，但是採取不入城的方式也有幾大好處，一是躲避最危險的城市，二是避免與官府的牽扯，三是躲避兵災和戰亂。黃宗羲就說過：「俄逢喪亂，劍戟孤矢，鏗然遍於城市，居民惴惴，無不避門

聽難。」不入城也有個隱患，那就是會引起官方的不滿，有自我標榜之嫌，因此還需要找個較好的不入城的理由，如老、病、痛等不能入城。那麼最好的隱居方式只能是出家為僧了，因此也有很多人「遁跡方外」，因此清初出現了一個奇異的現象，衰落幾百年的佛教禪宗再一次復興起來。如石濤和八大山人就是逃於禪，還有梅清、戴本孝、程邃這種非常嚮往方士生活的人。這些逃禪的隱士們或耽情於書畫，或寄情於山水，在山水、書畫之間寄託自己的情懷。

　　清初隱士大都是入世的，他們不像那些不再承擔社會責任、不問世事的真正山林隱士，尤其那些遺民隱士，他們的隱居是迫於時事的發展與自己人生信念和價值標準格格不入的時代，他們選擇這種被動的、無奈的隱居同時，一直不斷反抗異族統治，這種反抗開始表現在直接的、激烈的鬥爭中，還表現在後來抗爭無望之後的心緒釋放與表達上。如以漸江為首的新安派畫家們，已經與新安畫派來往密切的蕭雲從，都曾經與清朝進行過激烈的鬥爭。當復明希望破滅之後，他們絕意於仕途和任何躍躍欲動的念頭，也不再做無意義的反抗，開始遠離塵世，不爭不為，十分冰冷地看待這個世界，這一類遺民算是真正的隱逸之士，他們山水畫中充滿著與世無爭、自甘寂寞的心境。還有一批遺民隱士雖然鬥爭失敗了，無力回天了，但是內心一直不平，如顧炎武就一直不斷努力地發動起義抗爭，他誓不為清廷屈服，為反清鬥爭而奔走四方。黃宗羲結寨四明山，組「世忠營」以抗清，王夫之起兵與湘南，最後都因清廷殘酷鎮壓以失敗而告終。清初隱士畫家們思想是入仕的而不是出世的，所以他們忠於故國，堅守民族氣節，維護民族文化傳統。清初有不少堅守民族氣節的隱士畫家因不願做亡國奴而殉難的，如畫家崔子忠「入土室而死」；還有不懼「不畫死」這種淫威的陳洪綬；還有著名思想家王夫之以對聯「六經責我開生面，七尺從天乞活埋」的精神，表示他誓不仕清的民族氣節；還有思想家顧炎武，每年端午節總在門前高懸一顆大頭蒜，包上蒜青，用白布寫上「避清」二字，以示自己堅貞不屈二朝的氣概。總之，獨特的社會背景和政治釀造出獨特的隱逸文化，清初隱士們往往在自己書畫中表達那種國破家亡之痛，抒寫胸中之憤懣之氣，因此清代的繪畫在清初取得了一定的突破，這一時期以強烈的個性和大膽的創新見長。

第二節 清朝山水畫概述

清代山水畫根據繪畫面貌和藝術主張，可以細分為遺民派、自我派和仿古派三股勢力。當然後來這些畫派也都有了一些思想變化。遺民派畫家後期思想不在十分堅持遺民思想，這是因為康熙時期善於拉攏一些遺民；自我派後來也動搖了自我的思想，開始逢迎時事，仿古派中也有部分畫家羨慕創新精神的。從遺民派畫家中又可以分出三大類，一類像漸江與蕭雲從，他們前期積極抗清復明，後期不再進行無益反抗，從而隱居過著平穩、靜謐的隱逸生活。他們山水畫作品表現出來的剛正之氣和不同流俗的畫風，也正是他們精神狀態的流露。第二類是石谿、八大山人等人，他們一直激烈反清，抗清情緒至始至終剛烈，但是他們不算真正的隱士，他們雖然逃於禪，只是一種無奈與迫不得已，雖然身入禪界，但是心沒有進入，他們並沒有因為反清鬥爭失敗而平靜下來，他們的畫風流露出憤懣鬱結之氣、鏗鏘有力的金石之氣和蒼渾老辣古拙之氣，充滿不合時宜的氣氛，都是與畫家個性和經歷有關。還有一類就是以龔賢、陳卓等金陵八家的山水畫，這一類人主要師從北宋南宋山水畫，畫風剛硬銳利、雄健渾厚，具有一定的反潮流精神。這些遺民派畫家作品都具有強烈的個性，他們不隨俗、不入時，不俯仰的個人風格，也正是時代精神在畫家身上的體現。他們不談什麼仿古與革新，而是談道與理，以及人格的修養和心胸的澄澈。

自我派畫家以梅清、石濤為首，他們是一批有著明代貴族或顯官的家世，按說在朝代更替之後好好做個明代遺民，但是新朝使他們命運改變，淪為「卑微」階層，由於不甘寂寞和卑微，於是通過各種途徑和手段，來實現出人頭地的自我形象，他們通過正當的與不正當的、清高的與齷齪的、官方的與裙帶的等等途徑，不擇手段，奔波於形勢之中。如梅清鬧騰了半輩子直到晚年才心灰意冷地安靜了下來。石濤也是半生激烈奔波於仕途。這部分士人代表著清初奮發向上的精神。自我派畫家在藝術理論上強烈反對仿古、摹古，強調自我的作用。如「我用我法」和「筆墨當隨時代」理論的提出表現了他們強烈的創新精神。那麼以清初四王為代表的仿古派，如王時敏、王鑑、王石谷、王原祁，這一批人可以說是降臣順民，因循守舊，安分守己，

無怨無怒，不反抗不革新，求得一世順利，倒也安然自得。他們的山水畫作品也能反映出他們那種溫和馴受、小心謹慎，沒有任何個人面目，筆筆都講究出處，以古人為最高準則，這倒是符合統治階級的意願，所以被統治者推為畫壇「正宗」，四王山水畫沒有什麼過高的藝術價值，他們只是一味地仿古，很少有自己的創新，他們複製古人的畫，但缺乏古人的氣質，所以並沒有真正得到古人的「腳汗氣」，也不可能真正地學到古人的精髓。因他們具有扎實的筆墨功底和深厚的造型能力，所以也能找到一些長處，他們所具有的所謂風格面貌也只是一眼就能辨認出來的泥古不化的面貌。由於清朝統治階級政治的需要和時代精神的使然，三派勢力中最終仿古派占據了上風，從而壟斷了清朝畫壇許多年，石濤死後，山水畫的生氣不復存在了，十分沉悶的「四王」畫風風靡全國。雖然太平天國的出現改變了這一風氣，但是好景不長，隨著太平天國革命的失敗最終只是曇花一現，之後，清代山水畫依然流行「四王」山水畫的形式和氣氛。

第三節　清朝隱士對中國山水畫發展所起到的作用

一、遺民派代表漸江山水畫藝術

1.漸江的生平簡介

漸江（1610–1664 年），姓江名韜，字六奇，後改名為舫，字鷗盟，安徽新安江歙縣人。1647 年三十八歲的漸江在武夷山落髮為僧，法名弘仁，號漸江學人、梅花古衲、梅花老衲等，字無智，明朝諸生。漸江從小家境貧寒，性情孤癖。少兒時學習四書五經，愛好書畫。明亡曾兩次反對清軍均告失敗。他在武夷山出家數年之後，返回故鄉新安古歙，經常來往於黃山、白嶽之間。1664 年他準備再入黃山寫生，不幸染疾，圓寂於五明禪院，年僅五十四歲。漸江是明末清初著名的畫僧，是新安畫派的創始人和領軍人物。他年少時雖然胸有大志，但時值明末政治腐敗，戰事連連，無法實現自己的人生理想和抱負。清軍入關之後他與石谿、戴本孝、龔賢等人，積極投身於反清復明的抗爭之中，後因失敗而相繼出家。他出家之後皈依古航禪師門

下，以避清軍追殺，也為明王朝盡忠盡孝，他虔修佛法，以書畫寄託自己的
情懷，誓永不臣服清朝。漸江開始隱遁山林從事繪畫創作也算是迫不得已，
是為了適應外在環境以保存生命被迫而為的行為。但是他心中積蓄了無限
的痛苦和悲憤，只能通過筆墨來宣洩那種憤世嫉俗和心中的怨恨。在他作品
中有著真性情的吐露，蘊含著自己的審美理想和審美情操。他在後期與大自
然充分接觸之後，身心受到大自然的薰陶，在與寧靜平和甜美的大自然交融
對話之後，他的思想慢慢沉寂平淡下來，「此翁不戀浮名久，日坐茅亭看遠
山。」[1] 他徜徉在美麗的大自然懷抱之後，開始陶醉沉浸在山林之中，留戀於
山水間，全身心投入於山水畫創作，師法自然，進入到化入禪的境界，從而
造就了漸江山水畫的獨創性和時代性。

圖 74 清‧漸江〈山水冊〉

2. 漸江的思想嬗變

漸江早年思想皈依傳統儒家思想範疇，他讀四書五經，習舉子業，儒家

1　見〈偈外詩〉，載《漸江資料集》。

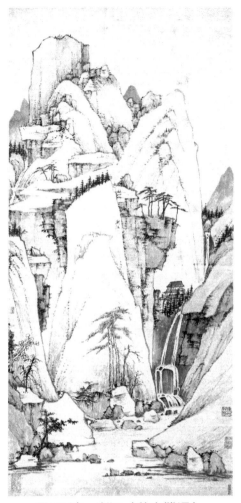

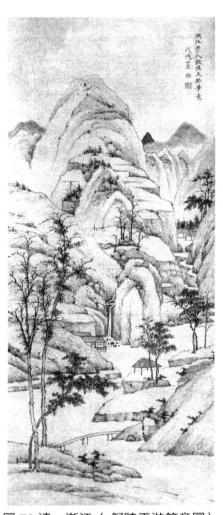

圖 75 清・漸江〈秋山雙瀑〉　　　圖 76 清・漸江〈 儗陸天游筆意圖 〉

的入世與濟世思想主導著他「臣忠子孝」，這對於漸江的繪畫也產生了很大的影響。明朝滅亡之後，他處於「據於老、依於儒」[2]的精神狀態，三十多歲的漸江尚無功名建樹，心灰意冷，於是道家思想開始萌露，出世思想展露端倪。在福建武夷山出家之後思想開始趨於「逃禪」，此時的漸江依舊抱志守節，變得清心寡欲起來，「空山無人，水流花開」[3]的禪宗思想主導之下，性格不焦不躁，不問家國之士，開始過著「掛瓢曳杖，芒鞋羈旅，或長日靜坐

2　汪世清、汪聰，《漸江資料集》，合肥：安徽人民出版社，1984 年，頁 39。

3　見〈偈外詩〉，載《漸江資料集》。

空潭，或月夜孤嘯危岫」的隱居生活，完全沉醉在佛、道境界之中，在逃禪養靜的生活中，有時也難免產生故國之思。當然具有這種愛國愛民思想的隱士才最值得我們所稱道。晚年的漸江是「據於佛，依於老，游於儒」[4]的總體思想狀態，這種參雜著儒、道、佛三種成分的複雜思想，與他一生的人生經歷是分不開的。在武夷山出家這些日子裡，他開始潛心研究山水畫的創作，精神深處透露出「冷寂」、「清靜」。漸江所處於一個分崩離析、天下大亂、明清易代的時代，這種時代背景影響著他一生的思想嬗變，他思想上的不斷變化從而形成了他冷寂與清靜的山水畫風。

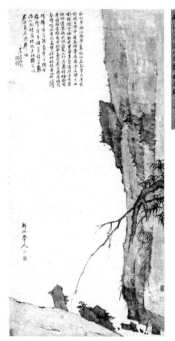
圖 77 清・漸江
〈峭壁竹梅〉

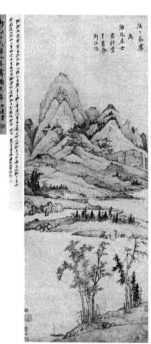
圖 78 清・漸江
〈溪山春靄〉

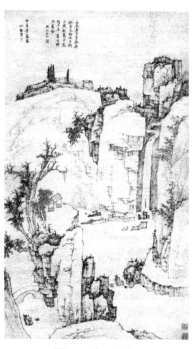
圖 79 清・漸江
〈秋亭觀瀑〉

3.漸江山水畫藝術風格

　　漸江師承北宋，取法元人，主要繼承倪瓚、黃公望，但又不囿於其中。他以古人之法繪黃山之骨，在黃山奇景啟發之下，將傳統技法運用於黃山造化，創作出獨具特色的黃山奇景，他的山水畫具有清淡簡遠、純淨高潔、枯

4　陳傳席，《中國山水畫史》，天津人民美術出版社，2003 年 10 月，頁 461。

淡瘦峭、深邃幽僻、空曠俊逸、冷峻寂然的風貌，形成了清新的個人藝術風格，成為新安畫派的奠基者和領軍人物，在中國明末清初畫壇上一枝獨秀，如他的代表作〈山水冊〉（圖 74）、〈秋山雙瀑〉（圖 75）、〈儗陸天游筆意圖〉（圖 76）、〈峭壁竹梅〉（圖 77）、〈溪山春霽〉（圖 78）和〈秋亭觀瀑〉（圖 79）等。漸江逃禪之後思想上趨於「靜」、精神上偏於「冷」、心靈中沉於「淨」、感情上趨於「寂」，從而導致了他的山水畫風呈現出「靜、冷、淨、寂」的精神風貌。漸江皈依佛門前後思想發生了很大變化，隨著對佛學的興趣與日俱增和佛學禪理的日漸浸淫，他由最初的不得已的「逃禪」，逐漸沉迷於禪，最終真正「入淨」。漸江於康熙元年（1662 年）因願往生佛國淨土，而成為一個真正寄情於山水、沉湎於禪門佛理的隱逸之士。他隱逸山林對山川自然的澄懷體味愈來愈澄澈、空寂，他以獨特空寂的心靈來觀照山水林泉，並形之於山水繪畫。漸江後期山水畫呈現出「極瘦削處見腴潤，極細勁處見蒼勁。雖淡無可淡，而饒有餘韻」[5] 的風格特徵。如〈岡陵圖卷〉一段和現藏日本泉屋博古館的〈竹岸蘆蒲圖〉兩幅作品，其線條細弱卻無細弱之感、枯澀卻呈腴潤之態。其筆墨顯得明晰、清剛、潔淨、文靜，行筆肯定、理性，筆致顯得鬆、緩、輕、穩，清勁、堅實、硬朗。漸江山水沒有動盪的筆勢和躍動的筆線，亦無大面積的重墨，給人「清、潔、靜、寂」之感。

4. 漸江山水畫的藝術成就及其影響

漸江山水畫具有時代創新精神，他重視傳統六法的同時，又注重師造化的對景寫生，他反對復古不化。早期他取法董其昌，喜用披麻皴和苔點，三十歲左右學習倪瓚，但又不似倪瓚的「逸筆草草，不求形似」，而是嚴謹工整，氣勢宏大，卻又幽深寂靜，其作品中沉浸著一股剛陽的正氣。特殊的明末清初時代背景造就了漸江強烈山水畫的時代性，而漸江特殊的生存方式和心理狀態，又造就了其山水畫具有特殊的獨創性。他說：「敢言天地是吾師，萬壑千崖獨杖藜，夢想富春居士好。並無一段入藩籬。」[6] 漸江山水作品具有空曠深遠、奇縱穩定、層巒陡壑的新奇構圖方式，極富濃厚的生活氣

5　見清·《楊翰歸石軒畫談》。

6　汪世清、汪聰，《漸江資料集》，安徽人民出版社。

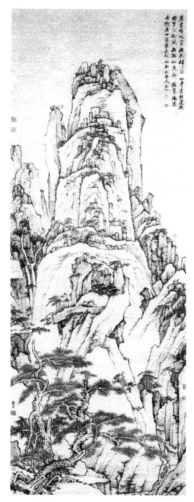
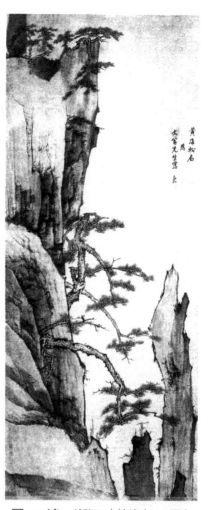

圖 80 清・漸江〈黃山天都峰圖〉　　圖 81 清・漸江〈黃海松石圖〉

息，如代表作〈黃山天都峰圖〉（圖 80）峰巒迭嶂，主峰突兀，體現出一種
孤獨寂靜之感。他的很多黃山山水作品在筆墨處理上都以幾何形體來表現山
石，大型方形山石中套有中等型號的方形山石；中型之中又套有小型的，層
層相套，形式大小不一，疏密有致，極富變化。在山石之間畫上一些碎石和
小樹來豐富畫面。〈黃山天都峰圖〉和〈黃海松石圖〉（圖 81）大部分都是
山石、樹木雜草之類，山坡上、水旁邊畫上幾株大型松樹，或在山頭之上倒
懸一棵奇松；或於峭壁懸崖旁伸出一老樹枝。漸江在筆墨運用上可謂名副其
實的「惜墨如金」。幾何體的山石多用線空勾，沒有用太多的墨，也沒有粗
獷跳躍的線條，山上也沒有太多的點染和皴法，簡潔清雅。形成漸江畫風具

有：師法自然、師法傳統、獨特的
精神氣質和精勤穎悟四個要素。另
外漸江山水畫印章題款也有一個特
色，如在《黃山圖冊》六十幅作品
中，每一幅都注明是黃山某景點，
作品上都蓋有一方圓形的「弘仁」
印章。這些印章都落在山石間、空
白處、大石塊上，給人耳目一新的
趣味性，起到了畫龍點睛之效，體
現了漸江精心經營構圖。總之，漸
江寄情於山水與書畫，其「清」、
「冷」、「孤」、「靜」的山水畫
風展示了他的一份清冷、聖潔的心
靈之境。他獨特的人生經歷和獨特

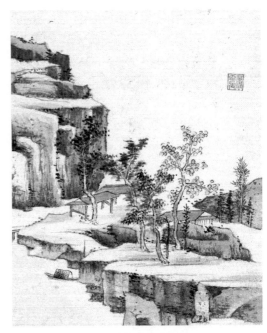

圖 82 清·蕭雲從〈山水冊〉

的內心世界，造就了特有的「冷」、「靜」之逸，簡潔的筆墨、深邃的境界，
卓然成為中國山水畫的一代宗師。

二、蕭雲從山水畫藝術

1、蕭雲從生平簡介

蕭雲從（1596–1673 ？），[7]字尺木，號默思、無悶道人、于湖漁人、石
人、鍾山梅下、鍾山老人、梅石道人、江梅、謙翁、梅主人等，安徽蕪湖
人。蕭雲從經歷了明代萬曆、泰昌、天啟、崇禎幾個朝代，也正是明朝走向
滅亡的時代，蕭雲從在崇禎十一年與弟弟一起加入了東林黨人的復社，與那
些禍國殃民的宦官進行抗爭。明朝滅亡之後蕭雲從對異族入侵憎恨不已，1645
年清軍侵占了家鄉蕪湖之後他到了南京高淳避難，抗清鬥爭失敗之後他於順
治四年從高淳回到了家鄉，從此過著隱居生活，專意於書畫研究和創作。他
在自己作品題跋中說：「人處亂世，上不得擊檝紓奇，次不得彈琴高蹈，而
優游塵土，畫青山而隱，則吾與芸子解衣磅礴，相附於長康、探微之流，亦

7　據顧平一文《蕭雲從里籍及生卒年考》考證蕭雲從卒於 1669 年。

足矣。」[8]蕭雲從是 17 世紀中國著名的畫家之一，他是姑孰畫派領袖，精於山水，也擅長人物。他的繪畫對皖南諸畫派的形成與發展產生過一定的影響，他的繪畫還傳播到日本，對日本南畫的發展也產生過深遠的影響。蕭雲從一生創作了大量的山水畫作品，有長卷巨幅，也有尺幅冊頁，大都寫家鄉的山山水水，據文獻著作記載及其公私收藏共有三百多幅。

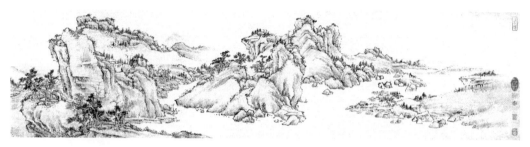

圖 83 清・蕭雲從〈設色山水卷〉

2. 蕭雲從的山水畫藝術

蕭雲從山水畫藝術風格可謂多種多樣，他經常用變化的風格作畫，在他運用不同方式來表現山水之景時，也存在一種基本風貌，那就是他用筆用墨多方折而枯瘦，類似漸江，但蕭雲從的山水畫在方折的骨體中增加了一些橫皴、豎皴，略有渲染，筆墨比漸江豐富、靈活，但缺乏漸江的清逸和偉峻。蕭雲從的山水畫具體而論有四種基本類型。一、簡潔明快型。如作品〈山水冊〉（圖 82）（現藏安徽省博物館）和〈林樹蕭蕭圖〉，畫面上只有幾根主要的線條、直折的線條勾勒出山石外輪廓，又勾出內部結構，不染，幾乎沒有皴擦，有點像李思訓的手法，蕭雲從這種畫風主要受當時木刻版畫的影響，因此這種風格作品完全可以成為木刻版畫的範本。二、細筆松秀型。如〈設色山水卷〉（圖 83）、〈松泉煮茗立軸〉（圖 84）和很多的《山水冊頁》，這一路畫法都是運用直折的細線勾括，然後運用松秀的皴筆皴擦，畫樹也是如此，但是細而不繁，出筆利索。這種風格雖然未必高妙，但屬於自己獨創，十分新鮮，前人少見。三、粗豪松秀型。如作品〈層巒疊嶂圖〉（圖 85）和〈山水清音圖卷〉（圖 86），這一路畫法與第二種區別在畫樹多用粗

8　見《古緣萃錄》卷七，〈蕭尺木青山高隱圖卷〉題跋。

點筆，山石
皴法也略粗
一些。四、爽
利整飭型。樹
石皆用直爽的
線條勾寫，利
索而不拖泥帶
水，再染以整
潔的赭石色，
加以平塗，再
少許其他顏色
襯染，畫面顯
得無比爽利，
招惹喜愛。總
之，蕭雲從這
幾張畫風基本
格調還是一致
的，他把當時
風行的松江畫

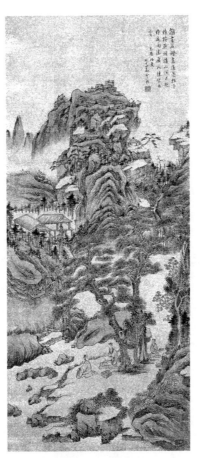

圖 84 清‧蕭雲從
〈松泉煮茗立軸〉

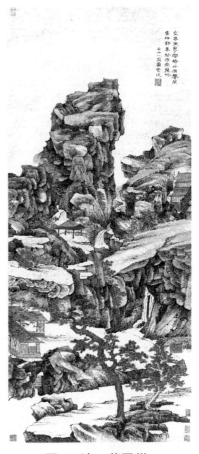

圖 85 清‧蕭雲從
〈層巒疊嶂圖〉

派那種柔曲的線條和秀潤的筆墨改為直折的線條和枯瘦爽利的墨色，別具一
格。[9]

　　蕭雲從山水畫藝術風格的形成當然也有著多種因素，如宋元傳統的影
響、蕭雲從的藝術思想影響、家鄉自然山水的薰陶等。還可以從他的筆墨、
章法和意境三個方面來分析探討其山水畫的風格特色。在筆墨運用上，他要
求用筆「力古勢健」，如此方可「流覽而莫盡」。他曾在贈友人方兆曾〈深
山溪流圖〉款識中寫道：「第世人畫山水務墨氣而不知筆氣，余見大癡全以
三寸弱翰為千古擅場，雖復格纖皴以蒙茸雜亂，而力古勢健，流覽而莫盡者
筆為之也」。可見他對於用筆的重視程度。他還把作畫與作書等同起來，如

9　參見陳傳席，《中國山水畫史》，天津人民美術出版社，2003 年 10 月，頁 482。

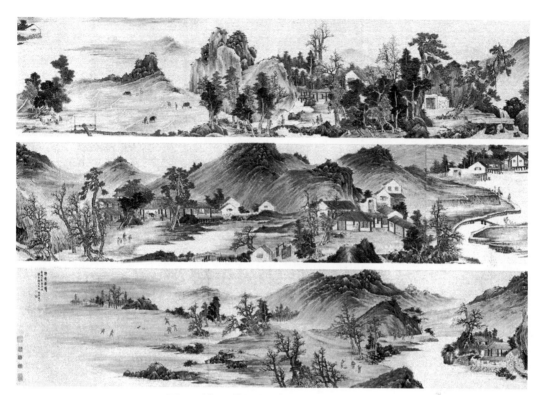

圖 87 清・蕭雲從〈太平山水圖冊〉

在〈太白樓畫壁記〉中寫道：「余但知為書，不知其為畫也」，「吳道玄之畫
受筆法於張旭，李龍眠書畫精妙，黃山谷謂書之關竅透入畫中」，由此可見
他是何等重視用筆之法。在他的山水畫作品中到處都能看到他運用細而遒勁
的線條，勾勒山石樹木結構，然後運用清淡水墨側筆淡擦，顯得利索清爽。
蕭雲從山水墨色變化很少，濃墨勾線，淡墨渲染，幾乎沒有中間調子，喜用
濃墨點苔，疏密相間。因為畫面缺少灰色的中間調子，他常用小圓點在靠近
山石結構處點之，豐富了畫面層次，增強了山石的力度。在山水畫構圖設景
方面，蕭雲從構圖繁景較多，但繁密而不細碎，他善於運用大塊面組合的方
式，來表現多變的丘壑、蘊藉的煙雲、參差的林樹、飛流的泉溪，給人一種
繁而有序，多而不滿、清快爽利的妙境。如作品〈百尺明霞圖〉描繪了壯闊
的崇山峻嶺，淡而柔曲，疏密的小墨點彌補了畫面空洞不足之憾，塞迫的畫
面清爽可喜，畫面顯得充實、活躍，煙雲飄渺虛恬寧靜之韻凸顯紙上。再如
〈萬山飛雪〉山水冊頁，構圖上山石相迭而出，婉轉變化萬千，遠觀為大景

山水，這至靈之筆是蕭雲從自我所得之法。在章法上蕭雲從喜用「S」形，這種構圖法利於表現「起、承、轉、合」。如〈秋山讀書圖〉在大小山石上雜樹叢生，向右「轉」出一亂清泉；〈停琴共話圖〉、〈百尺明霞圖〉之「轉」更為豐富複雜，讓人品味無窮。〈秋山談書圖〉用筆隨意奔放，以行草題款，靈動活潑；〈停琴共話圖〉用筆簡古清爽，款識書法大氣；〈百尺明霞圖〉畫面用筆虛恬超脫，題款天真率意，外拙內斂；〈山水圖〉用筆細膩謹嚴，題款工整秀美。

　　蕭雲從在山水畫意境追求上有自己個性，他善於利用點、線、面的疏密組合來營造畫面的黑、白、灰三個層次，以濃墨為黑、以留白處為白，以皴擦體現灰色調，還通過線和點的疏密度來造灰色調，尤其蕭雲從善於利用線作為畫面的主幹，很多山石僅用線勾勒輪廓而不皴擦。面的運用體現在以側鋒皴擦的石紋和平塗的色塊上，用點來統一畫面，活躍氣氛，尤其晚年作品〈百尺明霞圖〉最為典型。蕭雲從通過自己的畫筆表現皖南自然山水精神，如〈秋山行旅圖〉、〈太平山水圖冊〉（圖87）是對自然山水之美的讚歌，表達畫家對家鄉山水之美的傾心。蕭雲從還借助山水寄託自己的情感和精神，這在晚年作品中最為常見，如〈閉門拒客圖〉通過山水之景的描繪，從側面反映了蕭雲從隱逸的思想。〈秋山讀書圖〉畫面秋山紅葉，清泉長松，讀書綽琴，正是他晚年心理思想的真實寫照。蕭雲從山水畫具有獨特的意境之美。如〈采石圖〉中太白樓聳立山中，山石掩映，畫幅的左邊是浩瀚的長江，江岸楊柳依依、亭臺樓閣掩映其中，江中一葉小舟，似送遊人玩賞景色。遠山、遠帆處理在山腰，以突出采石磯聳立之勢。蕭雲從以其獨特的筆墨形式和意境追求，創造出獨特的藝術風格作品。〈太平山水圖〉是蕭雲從創作的一組傑出作品，共有四十三幅，充分反映了蕭雲從的姑孰情結。正如他在跋中所題「僕少時竊有志乎斯事，……而膏塗而蕞爾姑孰江響山光，風雅不墜」。這是蕭雲從留給家鄉後人的一筆極其珍貴的文化遺產。縱觀〈太平山水圖〉組畫，「凡圖四十三幅，無一幅不具深遠之趣，或蕭疏如雲林，或謹嚴如小李將軍，或繁花怒發，大道馳騁；或浪捲雲舒，煙靄渺渺；或田園歷歷如氈紋，山峰聳迭似島嶼；或作危巖驚險之勢，或寫鄉野恬靜之態；大抵諸家山水畫作風，無不畢於斯，可謂集大成之作矣！」（鄭振鐸語）。

三、梅清山水畫

1. 梅清的生平和思想

梅清（1623年–1697年），字淵公，號瞿山，別號很多，還有瞿山道者、老瞿梅癡、瞿硎山農、瞿硎、敬亭山農、敬亭畫逸、白髮老頑皮、蓮花峰長者、凡夫、梅楞等，宣城人。梅清祖上做過大官的不少，到了梅清時家中藏書極富，這對於他學習自然有著巨大的作用。明末農民起義時他一方面對於統治者的腐敗無能非常氣憤不滿，一方面又對農民起義軍也非常不滿，認為是同室操戈，於是他選擇了隱居生活以此來逃避政治和社會。此時風發正茂的梅清才20歲，他本來自認為自己「能舞劍發矢上馬如飛，有戡亂才」（梅磊〈稼園詩原序〉），遺憾的是嚴酷的社會現實讓他才華得不到施展，只能過著寄情書畫的隱居生活。清軍大舉入關時他既仇恨又無能為力，更沒能參加抗清鬥爭，一直過著隱居生活，對於這位出身於累代大官家庭的梅清，他少小就從舉子業，所以在社會動亂之時只能選擇隱居生活，但是他骨子裡絕不甘心，一旦社會安定下來了，他還是選擇了入仕道路，遺憾的是他在順治十四年冬、十六年秋、康熙五年冬先後三次去京城會試，都以名落孫山而告終，心有不甘的梅清第四次參加會試時已經四十五歲，可惜又是榜上無名，此時的梅清才心灰意冷，開始反思自己的過去、現在和未來，思想開始發生了轉折性的變化，從此遠離仕途，徹底擺脫了功名利祿之夢，開始周遊名山大川，過著浪跡的優遊生活，他遊覽了秦淮、采石磯、九華山、皖口、泰山等地，尤其泰山之美增益了他的藝術情思，開闊了他的藝術胸襟。泰山之後又遊歷了黃山，黃山之秀使他陶醉其中，畫了許多黃山題材的山水畫，成為畫家中畫黃山的鉅子。五十歲以後又遊覽了金陵、崑山和杭州、結交了許多新畫友，彼此詩畫相酬。68歲時再次登臨黃山，次年又出遊京師，歸來後不再遠遊，潛心創作。其畫風經歷了少時的豪放、中年的清冷、晚年的奇秀三個階段。晚年過著悠閒自在的繪畫生活，以黃山為題材的山水傳世作品很多。梅清老人於康熙三十六年離開人世，享年七十五歲。

2. 梅清的山水畫藝術

梅清和中國大多數知識分子一樣都有一個共同的特點，那就是「邦有

道則仕，邦無道則卷而懷之」、「得志澤加於民，不得志修身見於世」。這
種較為彈性的處世原則有利於中國隱士投身於藝術創作。梅清前半生既有人
世的願望，也有出世的思想，最終因為屢次應試失敗歸於平靜，這位藝術家
和眾多中國文人士大夫一樣，不到黃河心死，一旦幡然醒悟就開始轉向山林
和詩畫，正是科考失敗成就了這位心境豁達的藝術家的藝術。梅清山水畫所
取得藝術成就及其畫風特點，前人評述很多，如《圖繪寶鑑續纂》謂其「畫
山水別有奇趣」、王士禛《居易錄》謂其「似過王孟端，更數十年後，斷紋
零素，當不減蘇黃也」、施閏章謂其「詠歌之餘，間作墨畫，下筆盤礴有奇
氣」、王士禛在《蠶尾續集·跋》中又評價梅清「畫松為天下第一」。總之
梅清畫風呈現出「清、奇、秀、遠」的藝術特點，他這種畫法取景奇險，用
線盤曲，富有松秀、蒼渾的動感，形成了自己獨特風格，難能可貴。

　　梅清筆下的山水畫大多為目之所見、神之所會的真實景物。如梅清因長
期居住宣城，畫過〈宣城勝覽圖〉冊頁，描繪了宣城柏視山、天柱閣、黃池
等二十四景。再如他所繪製的〈西上閒適圖〉（圖88）〈黃山十六景〉圖冊
分別表現黃山的始信峰、繞龍松、西海門、光明頂、翠微寺等十六個景點。
另外還有〈黃山十景〉、〈黃山十二景〉、〈黃山十九景〉（圖89）描繪
了黃山蓮花峰、文殊院、天都峰、煉丹臺等大量景致。這些景色中的山石、
雲海、松一看便知是黃山。總之梅清既師法自然，又出於自然束縛，經過概
括、提煉和創新，所繪製的黃山具有清秀俊朗的風格，這是他的過人之處，
因此有論者稱梅清為「明清兩代山水寫生畫家之領袖」（見俞劍華《中國繪
畫史》）。當然梅清也在師古人、師傳統方面也下過一番功夫。他臨摹古人
主要師其意，可以從他作品中傳統的文脈、雅逸的精神和古拙的氣息看出，
但很難看出是哪一家的手法，這種繼承傳統的模糊性與當時正統派一味摹仿
古人、務求逼肖的清晰性有著天壤之別，這也是梅清的高明之處。梅清學習
傳統強調理解和創新，他有三方閒章「我法」、「古人在我」、「不薄今人
愛古人」更充分說明了梅清的創新精神。梅清自身的精神境界和厚重的學
養，涵養了他軒朗高妙、清奇秀遠的畫風。梅清還擅長詩文，王士禛嘗謂其
「以詩名江左」，只是後來梅清畫名掩蓋了其詩名，但詩與畫之間相互相成
與融通是不言而喻的。

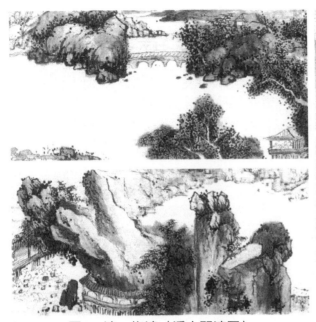

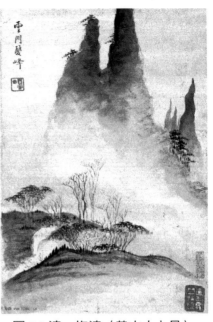

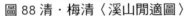

圖 88 清・梅清〈溪山閒適圖〉　　　　圖 89 清・梅清〈黃山十九景〉

3. 梅清山水畫的藝術意境

　　梅清在山水畫意境營造上表現手法多種多樣，構圖變化多端，打破了傳統山水畫「三遠」構圖法則，但又蘊涵著「三遠法」的內在精神。例如他在山水冊頁構圖中大多採用了局部典型法構圖，這是他最擅長的獨創，他的山水冊頁區別於南宋的「馬一角」、「夏半邊」的邊角構圖，他在畫面營造上截取自然景致中最有典型的、最美的部分，利用流動的雲加以分割畫面，產生率意、虛幻、空靈、飄渺的布白效果，給人以清新明朗之感。他利用山、石、雲、霧、樹、水、影等自然景物的有機組合和剪裁，來營造出詩一般的含蓄意境。如〈五供峰〉冊頁下方處有山頂斜坡，坡上有一棵向兩旁伸出樹杈的曲虬盤松，樹杈上坐一仰觀遠峰的白衣道人。畫面的左邊是高聳雲淡的高仞山峰，遠方是淡墨花色渲染出來的遠山。畫面大實大虛、筆墨縱橫、枯潤相破、穿插有序、藏露巧妙。再如〈鳴絃泉圖〉畫面上瀑布飛流，畫家運用了「S」形曲線，創造出一種特有的藝術魅力和視覺效果，畫中的瀑布已經詩化為文人藝術家心中的瀑布，是一種安靜而又富有動感的瀑布，不再是自然中的瀑布，飛流直下的瀑布敲擊著橫曲石紋，演奏出一曲美妙動聽的大自然琴音，具有餘音嫋嫋、連綿不絕的韻味。畫中有一持竹竿的攀登者一邊欣

賞著美景，一邊專注於這動人的「琴聲」，這一人物的營造更加烘托了畫面氣氛和意境之美。

　　另外梅清老人在意境創作上還有一個最大的藝術特點，即「詩中有畫，畫中有詩」的詩畫完美結合。如代表作〈雙松圖〉（圖 90）、〈客從何處渡江來〉鏡心（圖 91）、〈高山流水圖〉（圖 92）、〈雲門雙峰〉（圖 93）等，就是通過「無我之境」的詩和「無我之境」的畫二者完美的融合，實現了畫家借自然之象抒發避世之情，獲得了一種自適寧靜的精神愉悅和滿足。梅清在山水畫中的思路和章法都突破了傳統，在筆墨語言、物象形態、構圖章法、意境構造等方面，為後人打開了創作思路，豐富了國畫的內涵和韻味，梅清的山水畫彰顯了他憤世嫉俗的情懷，文人氣節較重，只不過表達的比較更為含蓄。梅清山水作品喜歡以白衣道人作點綴，這也是他追求隱逸、遠離塵囂的一種心理與情懷顯現。梅清山水畫題材風格也在不斷演變，這與他的社會經歷和生活變遷有著密不可分的關係。明末時期的梅清生活安逸，有足夠多的時間和精力鑽研詩書畫，這個階段以仿古為主，摹寫「元四家」和「明四家」的作品，以工細為主。在他二十歲至四十五歲之間，以科考為主，多次失敗的打擊，思想上開始由入世到出世的巨大轉變，繪畫風格演變

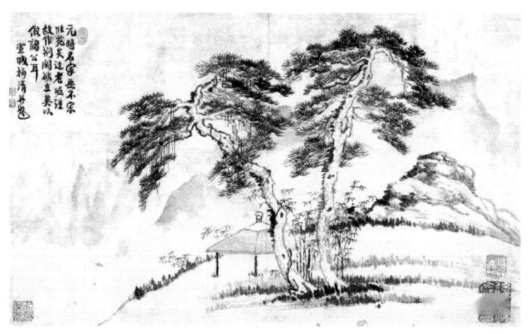

圖 90 清‧梅清〈雙松圖〉

為出世隱逸之情，筆墨古樸蒼潤，意境深邃清逸。四十五歲以後的梅清最終放棄了功名利祿思想，開始經常遊歷交友、詩畫酬和，這一階段的繪畫對象多為黃山，技法靈活，虛實相間，筆墨簡練。

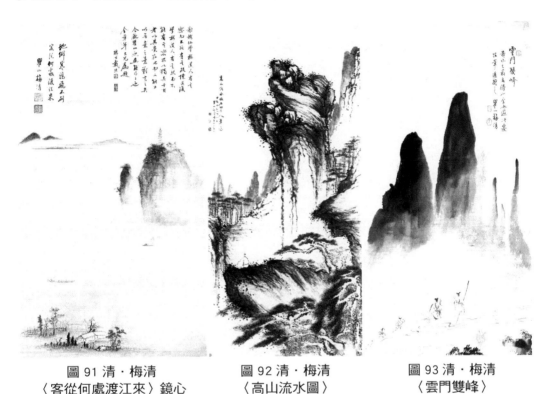

圖91 清‧梅清　　　　　圖92 清‧梅清　　　　　圖93 清‧梅清
〈客從何處渡江來〉鏡心　〈高山流水圖〉　　　　〈雲門雙峰〉

4. 梅清與黃山畫派及其山水畫藝術的影響

　　安徽皖南黃山風景區已經被列為「世界自然與文化遺產」，它以「奇松、怪石、雲霧、溫泉」四大奇特景觀吸引著全世界的遊人。神奇的自然風景，名人的讚頌，引起古代無數文人雅士的青睞，眾多書畫家紛至黃山寫生，甚至一生為黃山凝神潑墨。古代未開發的黃山攀登每一個山峰都是極其艱險的，因此大部分畫家僅能繪下黃山的一角或一景，能長期相繼登黃山，用墨筆系統畫黃山的畫家是很少的，而清代著名畫家梅清則是畫黃山的一位佼佼者。

　　黃山在中國山水文化中占據著重要的地位，對於中國傳統山水畫的發展做出過貢獻，被稱為「中國山水畫的搖籃」。以梅清、石濤、漸江等著名

畫家為代表的黃山寫生派，潛心體味黃山真山真水，描繪美幻絕倫的黃山美景，他們獨闢蹊徑，勇於探索，經常攀登黃山進行寫生創作，以造化為師，觀照體悟，潛心學習，終於形成了一個獨具特色的黃山畫派。他們用自己的艱辛和努力，使得黃山更富有盛譽，加深了後人對黃山的景仰和尊崇，他們的繪畫對當時的畫壇及其後來的山水畫產生了積極而深刻的影響。黃山畫派的作品不是照相式地再現和模擬黃山，而是通過對黃山多次的靜觀、摹寫、體悟，把黃山一個個主峰進行意象化，繪製於筆端，刻畫於心中。如梅清在作品〈浮丘峰〉畫中寫道：「戲以縹緲筆圖之，非必實有是景也。」石濤在作品題為：「想像為之。」梅清以「古人在我」的文化胸懷，以黃山真景為依據，將自然美景昇華為藝術意象。梅清的黃山畫作給人一種幽靜和雄壯之感。梅清被稱為「黃山畫派三鉅子」之一，他不求聞達，淡泊功名，隱於書畫，不受古法束縛，有著獨特的個性和藝術風格，對後世影響深遠。他的山水畫對近代畫家黃賓虹、劉海粟、李可染、張大千等人都產生過很人影響。其中受黃山畫派影響最大的是黃賓虹，他從少年時已經開始臨摹石濤、梅清、查士標等人的作品，多次登臨黃山，繼承了黃山畫派師法自然的傳統，融匯中西，形成了自己獨特的風格，繼承和弘揚了黃山畫派傳統，影響深遠。

四、程正揆山水畫藝術

1. 程正揆生平和思想

程正揆（1604–1667），初名正揆，字端伯，號鞠陵，又號青溪道人、青溪老人、青谿舊史，湖北孝感人，祖籍安徽黃山。崇禎四年進士，曾任明翰林院編修、南明右春坊右諭德兼翰林院修撰、右庶子兼翰林院侍讀，後來因得罪給皇帝講解經書的官員被外調離開京城。在離京回安徽鳳陽老家看望父親時，正值李自成農民軍打到鳳陽，父子二人被俘，後來「以計獲免」（見《無聲詩史》），搬家至南京秦淮河清溪上，過著隱居生活，自號清溪道人或青溪老人。後來清軍兵臨南京，福王朱由崧棄城逃跑，程正揆沒有逃跑掉只得開門迎接清軍，接著他任清朝官員，做過清光祿寺少卿、大理寺少卿、太僕寺卿、工部右侍郎等職，清順治十四年（1657 年）被革職回鄉，結束了

「醉夢」一般的官宦生活，開始了他的遊覽、會友和藝術創作的生涯。他遊覽了黃山、廬山、吳楚等，經常和石谿、龔賢、查士標、張怡、方亨咸、程邃等人來往，鑒賞古畫、討論畫理、談禪論佛，探究老莊之道。後半生的程正揆徹底看破了紅塵，變成了真正的莊學之士，把心思完全集中到了山水畫創作之中。

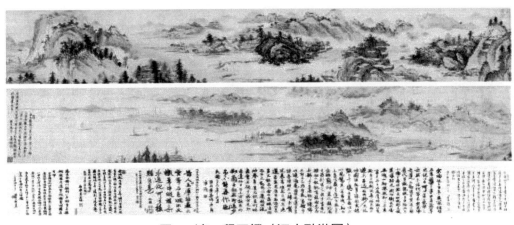

圖 94 清・程正揆〈江山臥遊圖〉

圖 95 清・程正揆〈江山臥遊圖卷〉

圖 96 清・程正揆〈江山臥遊圖卷〉

2. 程正揆山水畫藝術風格

程正揆山水畫的藝術風格主要體現在他中後期創新的作品，像〈仿董源山水圖〉、〈臨沈石田山水卷〉等臨摹類作品沒有什麼自己的特色，自創類的作品如〈江山臥遊圖卷〉（圖 94、95、96）、〈明月仙寰圖〉（圖 97）、〈山水軸〉、〈清盤閒人圖〉、〈山水冊〉等具有清新強勁的個人風貌。程正揆畫風經歷了兩個階段，第一次畫風的形成脫胎於董其昌及其松江畫派，然後

「醉夢」一般的官宦生活，開始了他的遊覽、會友和藝術創作的生涯。他遊覽了黃山、廬山、吳楚等，經常和石谿、龔賢、查士標、張怡、方亨咸、程邃等人來往，鑒賞古畫、討論畫理、談禪論佛，探究老莊之道。後半生的程正揆徹底看破了紅塵，變成了真正的莊學之士，把心思完全集中到了山水畫創作之中。

2. 程正揆山水畫藝術風格

程正揆山水畫的藝術風格主要體現在他中後期創新的作品，像〈仿董源山水圖〉、〈臨沈石田山水卷〉等臨摹類作品沒有什麼自己的特色，自創類的作品如〈江山臥遊圖卷〉（圖94、95、96）、〈明月仙寰圖〉（圖97）、〈山水軸〉、〈清盤閒人圖〉、〈山水冊〉等具有清新強勁的個人風貌。程正揆畫風經歷了兩個階段，第一次畫風的形成脫胎於董其昌及其松江畫派，然後走出來之後開始學習黃公望及明朝沈周，第二次畫風的形成是在脫離黃公望之後，學習多家之長，獨立創新。程正揆吸收了黃公望和沈周運筆特點，拋棄了原先那種濕墨濡染的畫風，開始追求雅致溫潤，使得自己山水畫用筆既有元人的韻致，又具備元人的氣勢。他融合了黃沈畫風，形成了自己獨特的風格，在此基礎之上又汲取董源、巨然和李成的畫法，強調了景物造型，大膽採用了縱多畫家特長，而又不為他們所束縛，通過自己的熔鑄，立足元人，博採眾長，剛柔兼濟，形成自己清虛潤澤、遒勁簡老的藝術風格。

圖 97 清‧程正揆〈明月仙寰圖〉

圖 98 清・程正揆〈清磐閒人圖〉

　　程正揆留給後人的作品非常豐富，其中重要作品有〈溪山臥遊圖〉五百卷、〈江山臥遊圖〉、〈清磐閒人圖〉（圖 98）等作品。程正揆晚年大作〈溪山臥遊圖〉（圖 99）取材於金陵一帶景色，採用平遠畫法，用筆樸實，境界開闊。現藏於北京故宮博物院的巨幅〈江山臥遊圖〉，展現了山巒秀逸，跌宕起伏，奇峰兀立，巖石嶙峋峭拔，土坡舒緩平整，山崖壁立，峽谷幽深，林木蔥蘢，清潭凝碧，泉水潺潺，溪流形瀑，茅舍掩映在叢林中，山光水色，領略隱居巖穴的悠閒恬淡，感受小橋流水人家的心曠神怡，得到一種愜意的美的享受。〈江山臥遊圖〉二十五卷畫中怪石嶙峋、奇峰兀立，山路環繞，亭臺草閣，杳無人煙，草木蔥蘢。畫面景致豐富、層次分明，山石方硬，用筆堅挺冰冷。此幅作品勁中見秀，清而不薄。〈清盤閒人圖〉前景為土崗石磯，點綴雜樹兩三叢，中間為半壁山峰，與前景一水相隔，依山一排長廊，與屋宇相連。巨石交錯，至峰頂則以礬頭雜小樹。畫幅正中遠景為一片如刀劈開的巨石，凌空而上，形成絕壁深壑，一掛瀑布如一條白練，從巨石中間

飛奔而下。筆墨潑辣，長線直勾，山石錯落有致，氣勢逼人，變化多端，用墨乾而不枯，滋潤明潔。縱觀全幅，意境荒寒蕭索，筆墨奇態變縱，程正揆為自己營造了一個心靈的精神家園。晚年作品蕭條淡泊、孤傲落寞，折射出畫家的性格特徵與晚年思想。晚年的程正揆心情鬱結，內心充滿著矛盾與苦痛，他的學佛參禪、寄意老莊、寄情書畫，都是他消極思想的產物，他含蓄沖淡的山水畫作品抒發了內心的孤獨，這是他受老莊思想影響的結果，他的山水畫對清末一直到民國的畫家影響都很大。

圖 99 清‧程正揆〈溪山臥遊圖〉

結　論

　　中國山水畫產生於魏晉南北朝時期，有著深刻的社會背景。政治的黑暗以及社會大動亂導致大量文人士大夫隱居山林，大量隱士創作了中國傑出的隱逸文化（包括山水詩、田園詩、園林景觀等）；玄學、佛學、道學的興盛使人們的思想觀念發生了巨大變化；文人士大夫參與繪畫創作使繪畫藝術水準得到很大提高；紙張的發明和廣泛使用，為山水畫的產生創造了必要的物質條件。其中，對中國古代山水畫的產生起重要推動作用的則是具有各種宗教思想和隱逸思想的隱士。他們面對六朝時期動盪的政局和殘酷的社會現實，轉而縱情於自然，隱於山林，寄情山水，開始了對中國古代山水畫理論和實踐的創作與探索，形成了崇尚山水景物的「自然」之美、「魏晉風度」的人格之美和平淡天真的「素樸」之美的審美取向。他們的不懈努力終於推動了中國山水畫的產生。

　　中國山水畫產生之後的六朝後期到隋唐初一段時間，山水畫的發展處於一個停滯階段，沒有多少山水畫家和山水作品可言，其停滯的主要原因有以下幾個方面：一是山水畫興起初期傳播不廣泛，只是文人、隱士之間自畫、自賞、自娛，至於宮廷、寺院和社會下層勞動人民都還沒有接觸到山水畫。二是山水畫剛剛誕生，藝術價值不高，不像人物畫那麼成熟，當時也只有少數的山水畫家從事山水畫創作。三是山水畫繪畫技法還非常欠缺，山水畫的創作還非常不成熟，還需要大量的文人畫家進行參與創作。到了唐初

之後中國山水畫發展速度很快，閻立德、吳道子、李思訓、李昭道等人做出了很大貢獻。尤其著名詩人山水畫畫家王維首創中國水墨山水畫，把中國山水畫與道家思想緊密結合了起來。緊接著韋偃、張璪、楊僕射、朱審、王宰、劉商等人為水墨山水畫的發展做出了巨大貢獻。山水畫發展到唐末、五代和宋初達到了高度成熟，山水畫開始居於中國畫壇之首。這個時期中國出現了許多山水畫大家，如孫位、荊浩、關同、李成、范寬、董源、巨然、衛賢、趙幹、郭忠恕、惠崇等人。山水畫發展到北宋中後期處於保守、復古和變異，尤其南宋邊角山水畫的水墨剛勁之風，展示了中國山水畫處於一個變異階段，也是時代特性使然。這個時期山水畫代表性的畫家有燕文貴、高克明、燕肅、郭熙、駙馬王詵、趙令穰。還有雲山墨戲山水畫創始人米芾、米友仁、李唐、蕭照、劉松年、馬遠、夏圭、梁楷等人。中國山水畫發展到元代達到了抒情寫意的高峰，這與當時特殊的社會背景和元代蒙古族統治有著緊密的聯繫。元代山水畫家主要是士人，以高逸為尚、放逸次之，強調脫俗。這個時期的山水畫家有趙孟頫、高克恭、錢選、黃公望、吳鎮、倪瓚、王蒙、方從義等人。到了明清時期中國山水畫出現了眾多的畫派，著名的畫家有吳門畫派的沈周、文徵明；院體畫派的周臣、張靈、唐寅、仇英；華亭畫派的宋旭、顧正誼；蘇松畫派的趙左；雲間畫派的沈士充；武林畫派的藍瑛；嚴謹派大家聖項謨；超逸派的擔當；高古變異派的陳洪綬；「南北宗論」者董其昌。清代的逸民派漸江；新安畫派的汪之瑞、孫逸、查士標；姑孰畫派的蕭雲從；宣城畫派的梅清，江西畫派的羅牧；還有金陵八家、清初四王、清初四僧等。

中國古代隱士是一個特殊的士人群體。根據歷史傳說中國的堯、舜、禹時期就出現了很多隱士，這些隱士都是具有高潔的人品和情操，不願意入仕，只是隱居山林過著清淨無憂的生活，帝王多次徵召也不就。中國先秦以前的隱士在諸子百家論著中都有所記載。到了魏晉南北朝時期，中國隱士群體大量出現，隱逸思想盛行，隱逸文化也得到了大發展，出現了許多山水田園詩，士階層還大量修建山水園林，這些都對孕育之中的山水畫的產生起到了催化作用。在中國山水畫發展史上有著眾多的隱士山水畫家的參與。隱士山水畫家為中國山水畫的產生、發展到成熟做出了巨大的貢獻。也正是歷代

那些具有著佛、道思想的隱逸者，他們能夠隱於山林或鬧市，靜心於山水畫的研究和創作，使得中國山水畫得到不斷的發展。山水畫也為那些思想超逸的文人士大夫所鍾愛，因為山水畫的意境蘊含著隱逸思想，吸引著一些文人畫家的參與。總之，歷代的文人士大夫和隱士們推動著中國山水畫的誕生、發展和成熟。

　　總之，中國山水畫產生的思想源泉是老莊之道，尤其隱士的隱逸思想作用於山水畫，使得山水畫從萌芽到產生的時間大大縮短。自從中國山水畫在魏晉南北朝產生之後，中國山水畫的發展經歷了一個曲曲折折的發展過程，其中有停滯、保守、變異等階段，這也符合客觀事物發展的規律，總體上來說中國山水畫的發展還是一個比較迅速而順利的。在五代時期山水畫就達到了非常成熟，而且從此之後就占據著中國畫史的首要地位，這與那些隱士山水畫家的貢獻是分不開的。在歷代山水畫的發展過程中，都有隱士山水畫家的積極參與。尤其當一個朝代更迭之時，就會產生許許多多的隱士，這些隱士的隱逸思想直接作用於山水畫藝術的發展。中國每個朝代的統治思想和狀況又都會有所不同，對於隱士的產生數量也就產生很大的影響，對於文學藝術的創作也會產生巨大影響。如元代蒙古族統治階級對漢族文人普遍的不重視，取消了科舉制度，很多文人失去了入仕的階梯，導致了大量隱士出現。又因他們對於文化藝術較為寬鬆的政策，所以文人畫和山水畫得到了大發展。明代朱元璋統治又有很大的不同，因為明代統治初期朱元璋大量殺戮不與他合作的文人、隱士，由於隱士山水畫家大量缺席，導致明代初期中國山水畫藝術成就不高，後期山水畫派雖然林立，但是總體水準不高，因為文人士大夫都把山水畫作為商品生產，文人世俗化過於嚴重。所以說在各個朝代山水畫發展過程中，隱士山水畫家貢獻是巨大的，離開了隱逸思想山水畫創作就會失去源泉。

參考文獻

- 陳傳席，《中國山水畫史》修訂本，天津：人民美術出版社，2001 年 1 月。
- 孫長初，《中國藝術考古學初探》，文物出版社，2004 年 12 月，第 1 版。
- 王伯敏，《中國繪畫通史》，三聯書店，2000 年 12 月。
- 童教英，《中國古代繪畫簡史》，復旦大學出版社，1991 年 8 月，第 1 版。
- 王世舜主編，《莊子釋注》，山東：教育出版社，1983 年版。
- 北京大學《荀子》注釋組，《荀子新注》，中華書局，1979 年 2 月，第 1 版。
- 漢‧司馬遷撰，《史記》，中華書局，1959 年版。
- 木齋、張愛東、郭淑雲，《中國古代詩人的仕隱情結》，京華出版社，2001 年 6 月，第 1 版。
- 陳傳席，《陳傳席文集》，第 5 卷，〈隱士和隱士文化問題〉，河南：人民出版社。
- 高敏主編，《中國歷代隱士》，河南：人民出版社，1996 年。
- 孫立群，〈魏晉隱士及其品格〉，選自《南開學報》2001 年，第五期。
- 張旭怡，《試論兩晉南朝隱士》，2007 年 2 月 17 日的電子版。
- 孟祥才，《先秦秦漢史論》，山東：大學出版社，2001 年 9 月，第 1 版。
- 唐‧李延壽撰，《南史》，中華書局，1982 年版。
- 唐‧房玄齡等撰，《晉書》，中華書局，1982 年版。
- 李紅霞，《論漢晉招隱詩的兩次復變及文化動因》，唐都學刊，2002 年第 1 期，第 18 卷。
- 張彥遠，《歷代名畫記》，卷五。
- 尤汪洋主編，《中國畫法技法全書》，河南：美術出版社，2002 年 3 月第 1 版。
- 吳功正，《六朝美術史》，江蘇：美術出版社，1994 年 12 月第 1 版。
- 新世紀萬有文庫《老子‧莊子‧孫子‧吳子》，遼寧教育出版社，1997 年 3 月第 1 版。
- 宗白華，《藝境》，北京：大學出版社，1997 年第 2 版。
- 《莊子》轉引新世紀萬有文庫《老子‧莊子‧孫子‧吳子》，遼寧：教育出版社，1997 年 3 月第 1 版。

- 李澤厚、劉綱紀主編，《中國美學史》，第 2 卷下，中國社會科學院出版社，1987 年版。
- 黑格爾，《美學》，商務印書館，1979 年，第 1 卷。
- 鮑桑葵，《美學史》，商務印書館，1985 年，第 567 頁。
- 王克文，《山水畫談》，上海：人民美術出版社，1993 年 8 月第 1 版。
- 傅勤家，《中國道教史》，上海：文化出版社，1989 年版。
- 宗白華，《美學散步》，上海：人民出版社，1981 年版，頁 186。
- 劉道廣，《中國古代藝術思想史》，上海：人民出版社，1998 年 4 月第 1 版。
- 王伯敏，《中國繪畫通史》，北京：生活・讀書・新知，三聯書店出版，2000 年 12 月第 1 版。
- 《中國畫論輯要》，增訂本，江蘇：美術出版社，2005 年 7 月第一版，2006 年 3 月第 2 次印刷。
- 張炬，《以藝進道——中國藝術道學思想探索》，中國社會科學出版社，1999 年。
- 史仲文、胡曉林主編，《中國全史》，黃新亞，《中國魏晉南北朝藝術史》，人民出版社，1994 年 1 月。
- 陳傳席，《六朝畫論名著彙編》，江蘇：美術出版社，1985 年版。
- 王林旭，《中國美術史剛》，文化藝術出版社，2003 年 11 月。
- 張晶，《審美之思——理的審美化存在》，北京：廣播學院出版社，2002 年 1 月第 1 版。
- 李來源，《中國古代畫論發展史實》，上海：人民藝術出版社，1997 年。
- 余英時，《士與中國文化》，上海：人民出版社，2003 年 1 月第 1 版。
- 陳炎主編，《中國審美文化史・秦漢魏晉南北朝卷》，儀平策著，山東畫報出版社，2000 年 10 月第 1 版。
- 許地山，《道教史》，上海：古籍出版社，1999 年版。
- 陳傳席，《中國繪畫美學史》上冊，人民美術出版社。
- 卿希泰，《道教文化新探》，四川：人民出版社，1988 年版。
- 葛兆光，《道教與中國文化》，上海：人民出版社，1987 年版。
- 王伯敏，《中國美術通史》，山東：教育出版社，1996 年版。
- 吳守明，《中國山水畫變革要述》，山西：人民出版社，2000 年版。
- 王伯敏，《山水畫縱橫談》，山東：美術出版社，1989 版。
- 陳綬祥，《魏晉南北朝繪畫史》，人民美術出版社，2000 年版。
- 金丹元，《中國藝術思維史》，上海：文化出版社，2005 年 2 月第一版。

- 李延壽，《南史（六）》，北京：中華書局，1975：1894-1895。
- 金紹健、鍾信，《丹青見精神》，濟南：出版社，2004年4月。
- 葛路、克地，《中國藝術神韻》，天津：人民出版社，1993年8月第一版。
- 黃雲，《中國山水畫史》，廣東：高等教育出版社。
- 顧森、李樹聲主編，《百年中國美術經典》，海天出版社，1998年12月第1版。
- 薛永年、趙力、尚剛，《中國美術·五代至宋元》，中國人民大學出版社，1995。
- 楊飛，《中國繪畫》，中國文史出版社，1983。
- 《中央美術學院美術史系中國美術史教研室·中國美術簡史》，中國青年出版社，1984。
- 周林生，《魏晉至五代繪畫》，河北：教育出版社，2004。
- 《中國古代書畫鑒定組·中國繪畫全集》，浙江：人民美術出版社，1993。
- 劉建平，《中國美術全集》，天津：人民美術出版社，1991。
- 陳高華，《宋遼金畫家史料》，文物出版社，1984年版。
- 徐曉力，《山水畫的文化解釋》，哈爾濱：黑龍江人民出版社，2008。
- 杜永剛，《金開誠·古代山水畫》，長春：吉林出版集團有限責任公司，2010。
- 王朝聞，《中國美術史（8卷）》，濟南：山東教育出版社，1990。
- 北京故宮博物院編，《中國歷代繪畫》，1980。
- 邵彥、薛永年，《中國繪畫的歷史與鑒賞》，北京：中國人民大學出版社，2000。
- 謝稚柳，《中國古代書畫研究十論》，上海：復旦大學出版社，2004。
- 俞劍華，《中國畫論類編》，北京：人民美術出版社，1962。
- 徐復觀，《中國藝術精神》，桂林：廣西師範大學出版社。
- 《吳鎮資料彙編》，嘉善縣政協文史資料：第5輯。
- 《吳鎮研究論文集》，嘉善縣政協文史資料：第15輯。
- 北京榮寶齋·元四家畫集、吳鎮評述。
- 杜哲森，《元代繪畫史》，人民美術出版社，2000年12月，第一版。
- 陳高華，《元代畫家史料》，上海：人民美術出版社，1980年，第一版。
- 蒲松年，《中國美術史教程》，陝西：人民美術出版社，2001年1月，第二版。
- 俞劍華，《中國美術家人名詞典》，上海：人民美術出版社，1982。
- 項聖謨，山水橫冊，《中國歷代畫家大觀·清上》，上海：人民美術出版社，1998，頁92。

- 董其昌，《畫禪室隨筆》卷一，中國書畫全書。
- 單國強，《明代繪畫史》，北京：人民美術出版社，2001。
- 陳傳席，《中國繪畫美學史》，北京：人民出版社，2002。
- 朱萬章，《擔當》，鄭州：河南人民出版社，2005。
- 朱萬章，《中國名畫家全集·擔當》，石家莊：河北教育出版社，2006。
- 李昆聲，《擔當書畫全集》，昆明：雲南人民出版社、雲南美術出版社，2001。
- 陳繼儒，《陳眉公集》，《續修四庫全書·集 66-267》，影印國立中央圖書館本。
- 陳傳席，《弘仁》，河北：教育出版社，2004。
- 汪世清、汪聰，《漸江資料集》，合肥：安徽人民出版社，1984。
- 湯用彤，《漢魏兩晉南北朝佛教史（上冊）》，北京：中華書局，1983，頁 24。
- 陳鼓應，《老子注釋及評介》，北京：中華書局，1984，P109–110。
- 湯用彤校注，《（梁）釋慧皎撰·高僧傳》，北京：中華書局，1992。
- 王瑤，《中古文學史論》，北京：北京大學出版社，1986。
- 賀麟、王太慶譯，《（德）黑格爾·哲學講演錄》，北京：商務印書館，1959。
- 錢穆，《國史大綱》（修訂本），北京：商務印書館，1996。
- 錢大昕，《潛研堂集》卷二，《何晏論》。
- 《老子》四十二章注。
- 《老子道德經》四十二章注。
- 羅宏曾，《中國魏晉南北朝思想史》，人民出版社，1994，1月，頁 54。
- 羅宏曾，《中國魏晉南北朝思想史》，人民出版社，1994，1月，頁 55。
- 陳寅恪，《陳寅恪集·金明館叢稿初編》，北京：生活·讀書·新知三聯書店，2001，頁 196。
- 《晉書·食貨志》卷二十六，頁 792。
- 《晉書·王羲之》卷八十，頁 2099。
- 《歷代名畫記》卷五，頁 109。
- 《宋書·謝靈運傳》卷六十七，頁 1743。
- 《詩品》，頁 14。
- 《箋注陶淵明集》卷五，頁 96。
- 宗白華，《美學散步》，上海：上海人民出版社，1981。
- 李澤厚，《美的歷程》，天津：天津社會科學院出版社，2008，頁 152。
- 王德華，〈論漢末魏晉六朝「人的覺醒」風貌的特質〉[J]，《浙江師大學報》，1996，（2），頁 47。

- 魯迅，《而已集》，北京：人民文學出版社，2006，頁 104–134。
- 沈約，《宋書》，北京：中華書局，1974，頁 1533。
- 姚思廉，《梁書》，北京：中華書局，1973，頁 384。
- 房玄齡，《晉書》，北京：中華書局，1974，頁 2072。
- 謝赫，《古畫品錄》，人民美術出版社，1959，頁 8。
- 宗炳，〈畫山水序〉轉引自唐：張彥遠，《歷代名畫記》，江蘇：江蘇美術出版社，2007，頁 56。
- 唐‧王維《山水訣》，載何志明、潘雲告編著《唐五代畫論》，湖南，湖南美術出版社，1997，頁 117。
- 唐‧張彥遠，《歷代名畫記》，江蘇：江蘇美術出版社，2007，頁 60。
- 潘運告編著，《明代畫論》，湖南，湖南美術出版，2005，頁 7。
- 石濤，《苦瓜和尚畫語錄》引自曹玉林著，《王原祁與石濤》，上海書畫出版社，2004，頁 25。
- 轉引陳鼓應《莊子今注今譯上冊》，商務印書館，2007，貞 6。
- 范曄，《後漢書》，北京：中華書局，1965。
- 葛洪，《抱朴子》，上海：上海書店，1986。
- 沈約，《宋書》，北京：中華書局，1974。
- 姚思廉，《梁書》，北京：中華書局，1973。
- 房玄齡，《晉書》，北京：中華書局，1974。
- 酈道元，《水經注》，影印文淵閣四庫全書本。
- 李延壽，《南史》，北京：中華書局，1975。
- 何文煥輯，《歷代詩話》，北京：中華書局，1981。
- 〔德〕ｗ‧沃林格‧王才勇譯，《抽象與移情》，瀋陽：遼寧人民出版社，1987。
- 程章燦，《魏晉南北朝賦史》，南京：江蘇古籍出版社，2001。
- 羅宗強，《玄學與魏晉士人心態》，天津：天津教育出版社。
- 張彥遠，《歷代名畫記》，俞劍華注釋，上海：上海人民美術出版社，1964，97。
- 朱良志編著，《顧愷之‧論畫》，《中國美學名著導讀》，北京：北京大學出版社，頁 52。
- 孔維強，〈顧愷之形神理論的文本邏輯初探〉，《藝術百家》，2004，（6）。

- 朱良志編著，《顧愷之・畫雲臺山記》，《中國美學名著導讀》，北京：北京大學出版社，2006。
- 宗白華，《中國美學史論集》，合肥：安徽教育出版社，2000。
- 蔡英餘，〈論顧愷之人物畫論中形神關係的美學內涵〉，《寧波大學學報》，2006，（4）。
- 張睿，〈顧愷之畫論釋讀〉，《南陽師範學報》：社會科學版，2009，（4）。
- 梁，阮幸緒，《高隱傳》。
- 唐・姚思康，《梁書》。
- 宋，程伊川，《程氏周易傳》。
- 漢，司馬遷，《史記》。
- 趙明，《道家思想與中國文化》，吉林大學出版社，1986。
- 陸元熾，《老子淺釋》，北京古籍出版社，1987。
- 《班固・漢書》（簡體字本第一冊），北京：中華書局，2005，頁831。
- 陳傳席，《隱士和隱士文化問題》〔J〕，書屋，2001，（6）。
- 張立偉，《歸去來兮——隱逸的文化透視》，北京：三聯書店，1995，頁49。
- 李生龍，《隱士與中國古代文學》，長沙：湖南教育出版社，2003，頁2–3。
- 謝寶富，〈隱士定義及古稱的考察〉，《江漢論壇》，1996（1）。
- 房玄齡等，《晉書（八）》，北京：中華書局，1974：2443。
- 蔣星煜，《中國隱士與中國文化》，上海：上海三聯書店，1988。
- 冷成金，《隱士與解脫》，北京：作家出版社，1997：3。

國家圖書館出版品預行編目資料

中國藝術研究叢書. 第一輯9, 中國古代隱士與山水畫 / 劉忠國著. -- 初版. --
臺北市：蘭臺出版社, 2022.12　冊；公分. --（中國藝術研究叢書. 第一輯；
1-10)
ISBN 978-626-95091-6-4(全套：精裝)
1.CST: 藝術史 2.CST: 中國

909.208　　　　　　　　　　111006811

中國藝術研究叢書第一輯9

中國古代隱士與山水畫

作　　　者：劉忠國
總 編 纂：党明放　盧瑞琴
主　　　編：盧瑞容
編　　　輯：沈彥伶　楊容容
美　　　編：陳勁宏
校　　　對：沈彥伶　盧瑞容　古佳雯
封面設計：陳勁宏
出　　　版：蘭臺出版社
地　　　址：臺北市中正區重慶南路1段121號8樓之14
電　　　話：(02)2331-1675或(02)2331-1691
傳　　　真：(02)2382-6225
E—MAIL：books5w@gmail.com或books5w@yahoo.com.tw
網路書店：http://5w.com.tw/
　　　　　　https://www.pcstore.com.tw/yesbooks/
　　　　　　https://shopee.tw/books5w
　　　　　　博客來網路書店、博客思網路書店
　　　　　　三民書局、金石堂書店
經　　　銷：聯合發行股份有限公司
電　　　話：(02) 2917-8022　　傳真：(02) 2915-7212
劃撥戶名：蘭臺出版社　　　　帳號：18995335
香港代理：香港聯合零售有限公司
電　　　話：(852) 2150-2100　　傳真：(852) 2356-0735
出版日期：2022 年 12 月 初版
定　　　價：全套新臺幣18000元整（精裝，套書不零售）
ISBN：978-626-95091-6-4

《臺灣史研究名家論集》

這套叢書是二十九位兩岸台灣史的權威歷史名家的著述精華，精采可期，將是臺灣史研究的一座豐功碑
及里程碑，可以藏諸名山，垂範後世，開啟門徑，臺灣史的未來新方向即孕育在這套叢書中。展視書稿，
披卷流連，略綴數語以說明叢刊的成書經過，及對臺灣史的一些想法，期待與焦慮。

一編 ISBN：978-986-5633-47-9

王志宇、汪毅夫、卓克華、
周宗賢、林仁川、林國平、
韋煙灶、徐亞湘、陳支平、
陳哲三、陳進傳、鄭喜夫、
鄧孔昭、戴文鋒

三編 ISBN:978-986-0643-04-6

尹章義、林滿紅、林翠鳳、
武之璋、孟祥瀚、洪健榮、
張崑振、張勝彥、戚嘉林、
許世融、連心豪、葉乃齊、
趙祐志、賴志彰、闞正宗

二編 ISBN：978-986-5633-70-7

尹章義、李乾朗、吳學明、
周翔鶴、林文龍、邱榮裕、
徐曉望、康　豹、陳小沖、
陳孔立、黃卓權、黃美英、
楊彥杰、蔡相輝、王見川

王國維年譜 增訂版

25開圓背精裝
定價新臺幣 800 元
ISBN:978-986-6231-42-1

鄭板橋年譜 增訂本

25開圓背精裝 上下冊
定價新臺幣3000元（兩冊）
ISBN:978-986-6231-47-6

隨園詩話箋注

25開圓背精裝 全套三冊
定價新臺幣 3600 元
ISBN:978-986-6231-43-8

蘭臺國學研究叢刊第一輯

ISBN:978-986-6231-56-8
25開圓背精裝 全套十冊
定價新臺幣 12000 元

- 《論語會通、孟子會通》
- 《增補諸子十家平議述要》
- 《異夢選編》、《齊諧選編》
- 《中國傳記文述評》、《中庸人生學》
- 《論語核心思想探研》、《國文文法纂要》
- 《當僧人遇上易經》
- 《神祕文化本源——河圖洛書象理解讀》